한국타이포그라피학회
글짜씨 21

글짜씨 21 ISBN 979-11-6823-007-1 (04600)
2022년 3월 18일 인쇄
2022년 3월 25일 발행

기획 한국타이포그라피학회 편집부
지은이 박경식, 스튜디오 스파스, 이재민,
이재영, 이현수, 이화영, 정근호, 최성민,
최재영, 클럽 썽, 펜 유니언
옮긴이 김노을, 박경식, 최성민, 홍기하
디자인 유현선

펴낸곳 (주)안그라픽스
10881 경기도 파주시 회동길 125-15
tel. 031-955-7766
fax. 031-955-7744
펴낸이 안미르
크리에이티브 디렉터 안마노
편집 소효령
제작 진행 박민수
영업 이선화
커뮤니케이터 김세영
영업관리 황아리

인쇄·제책 엔투디프린텍
종이 두성 인버코트 G 260g/m²(표지),
두성 아도니스러프 화이트 76g/m²(내지),
두성 매그 157g/m²(부록 표지),
두성 악틱매트 115g/m²(부록 내지)
글자체 SM3 신신명조, SM3 견출고딕,
미니언 3, 프래그매티카

후원

DOOSUNG PAPER

파트너
블랙

NAVER

kakao

+X

Yoondesign

RixFont

엑스트라볼드

VINYL C

볼드

samwon

motemote

레귤러

INNOI⅃

한국타이포그라피학회
글짜씨 21

안그라픽스, 2022

일러두기 본문의 외래어와 고유명사, 전문용어는
국립국어원 외래어 표기법과 『타이포그래피
사전』을 참고했다. 책·학위논문·단행본·
정기간행물·신문은 겹낫표(『 』)로,
글·학술지 논문·기사·개별 작품·글자체는
홑낫표(「 」)로 전시·앨범·강연은
겹화살괄호(《 》)로 음악·미술·영화·노래
저작물은 화살괄호(〈 〉)를 사용했다.

안내사항 『글짜씨』 20호 45쪽 표 3 3열 3행의
Readability를 Legibility로 정정합니다.

참여자

편집부

민본(홍익대학교, 서울)
홍익대학교 시각디자인과 조교수.
레딩대학교 타입페이스 디자인 석사.
바르셀로나대학교 타이포그래피 석사.
서울대학교 시각 디자인 학사. 전 미국
애플 본사 수석 디자인팀 디자이너.
전 미국 애플 본사 폰트팀 서체 디자이너.
전 한겨레신문사 기자직 디자이너.

심우진(산돌, 서울)
책과 활자의 디자인 방법론에 중점을
둔 교육과 출판에 집중하고 있다.
저서로『찾아보는 본문 조판 참고서』,
타이포그래피 교양지『히읗』6호·7호,
『찾기 쉬운 인디자인 사전』, 공저로
『마이크로 타이포그래피』『타이포그래피
사전』이 있으며, 역서로『하라 히로무와
근대 타이포그래피: 1930년대 일본의
활자·사진·인쇄』가 있다. 2017년부터
타입 디렉터로서 산돌을 대표하는 본문
활자인「정체」를 개발하고 있으며, 현재
산돌연구소장을 맡고 있다.

유현선(워크룸, 서울)
홍익대학교에서 시각 디자인을 전공하고
스튜디오 fnt와 AABB를 거쳐 워크룸에서
그래픽 디자이너로 일하고 있다.
사진가 네 명과 함께 이미지 프로젝트
그룹 파일드를 공동 운영하고 있다.

이병학(서울과학기술대학교, 서울)
인터페이스의 구조와 장식에 관심이
있다.「표지 장식의 역사에 기반한 장식적
디자인 연구」를『글짜씨』에 기고했다.
현재는 웹퍼블리싱을 가르치고 있다.

저자

박경식(그래픽 디자이너, 경기)
삼성디자인교육원을 거쳐 밀워키
미술디자인대학에서 커뮤니케이션
디자인을 전공하고, 홍익대학교
국제디자인전문대학원에서 디자인
경영으로 석사 학위를 받았다.『히읗』의
편집장으로 일했고,『글짜씨』등 국내외
학술지와 국제타이포그래피협회에서
논문을 발표했다. 2017년부터
《벨트포메트 국제 포스터 페스티벌》을
공동 기획하고 있고,《타이포잔치 2015:
4회 국제 타이포그래피 비엔날레》에
큐레이터 겸 작가로 참여했으며,
삼성디자인교육원과 건국대학교에서
타이포그래피와 그래픽 디자인을
가르쳤다.

스튜디오 스파스(로테르담)
스튜디오 스파스는 야론 코르비뉘스와
단 멘스가 2008년에 설립한 네덜란드
로테르담의 디자인 스튜디오로 브랜딩·
전시 아이덴티티·웹사이트·공간 디자인
프로젝트를 통해 엄격하며 사려 깊고
지적인 접근법을 유희적인 감성과
결합하고 있다. 스튜디오 스파스는
진정한 협업 속에서 최고의 시각적
솔루션 개발이 가능하다고 생각하며,
그들의 디자인이 올바른 질문에 답하고
있는지 끊임없이 확인한다.

이재민(스튜디오 fnt, 서울)
2006년 설립한 디자인 스튜디오 fnt를
기반으로 다양한 프로젝트를 진행한다.
국립현대미술관, 서울시립미술관,
국립극단, 서울레코드페어 조직위원회
등의 클라이언트와 함께 여러 문화
행사와 공연을 위한 작업을 해왔다.
서울시립대학교에 출강 중이며,
2016년부터 AGI 회원으로 활동하고 있다.
세 고양이의 아빠이기도 하다.

이재영(6699프레스, 서울)
6699프레스는 이재영이 운영하는 그래픽
디자인 스튜디오 겸 출판사다. 2020년에
디자인 및 기획한 『뉴 노멀』이 '한국에서
가장 아름다운 책'에 선정되었다.
이외에도 『서울의 공원』 『너의 뒤에서』
『한국, 여성, 그래픽 디자이너 11』 등을
기획 및 출판했다. 2015년부터
2018년까지 한국타이포그라피학회에서
출판국장으로 활동하며 『글짜씨』를
만들었다. 현재 대학에서 타이포그래피와
북 디자인을 강의하고 있다.

이현수(숭실대학교, 서울)
숭실대학교에서 컴퓨터공학을 공부했고
현재 동 대학원 석사 과정에 재학 중이다.
인공지능을 이용한 타이포그래피 연구에
관심이 있으며 딥러닝을 통해 폰트의
글리프를 생성하고 글리프의 특징을
수정하는 연구를 진행하고 있다.

이화영(보이어, 서울)
서울대학교와 동 대학원에서 시각
디자인을 공부했으며 환상·기억·소녀·
동양 철학 등에 관심을 두고 있다.
2016년에 황상준과 함께 보이어를
설립하고 문화 예술 프로젝트, 브랜딩,
제품 디자인 등 폭넓은 분야의 다양한
작업을 진행하고 있다.

정근호(젠솔소프트, 서울)
소프트웨어 전문가로 젠솔소프트에서
전자문서와 폰트 처리 기술을 개발하고
있다. 이외에도 약 20년 가까이 한글
폰트와 타이포그래피를 연구하고 있다.
최근에는 한글 타입 디자인을 공부하며
한글 서체를 디자인하고 있다.

최성민(서울시립대학교, 서울)
디자이너 최슬기와 함께 작업하는
그래픽 디자이너다. 서울시립대학교
산업디자인학과와 디자인전문대학원에서
학생들을 가르친다. 근저로 『누가
화이트큐브를 두려워하랴—그래픽
디자인을 전시하는 전략들』(최슬기
공저), 『재료: 언어—김뉘연과 전용완의
문학과 비문학』 등이 있다.

최재영(숭실대학교, 서울)
숭실대학교에서 학생을 가르치고 있다.
애정과 사명감을 갖고 20년 가까이
한글 타이포그래피를 연구하고 있고,
최근에는 머신러닝을 이용한 폰트 생성에
관심이 있다. 한글 폰트 분야에서 20편
이상의 논문을 발표했으며, 20여 건의
국내외 특허를 보유하고 있다.

클럽 썽(서울, 랭스)
클럽 썽은 비주얼과 공간을 다루는 김슬,
공간과 오브제를 다루는 루카스 라몬드가
2019년에 결성한 열린 형태의 디자인
콜렉티브다. 감각과 공간을 관통하는
그들의 작업은 결국 하나의 경험으로
남는 메시지를 제안한다.

펜 유니온(서울)
작가이자 진행자인 김하나는 제일기획,
TBWA 코리아에서 카피라이터로 일했다.
『말하기를 말하기』 『여자 둘이 살고
있습니다』(공저) 『힘 빼기의 기술』
『내가 정말 좋아하는 농담』 『15도』
『당신과 나의 아이디어』를 썼고,
예스24의 팟캐스트 〈책읽아웃:
김하나의 측면 돌파〉를 진행했다.
황선우는 작가이자 인터뷰어로, 잡지를
만들고 인터뷰하는 일을 20년 동안 했다.
그중 패션 잡지 『W 코리아』에서
가장 오래 일했다. 『여자 둘이 살고
있습니다』(공저), 인터뷰집 『멋있으면 다
언니』를 썼으며, 김하나와 함께 유튜브
채널 펜 유니온 TV를 운영하고 있다.

역자

김노을(번역가, 삼척)
서울대학교에서 국제학 석사를 마치고
예술 및 과학 분야 전문 번역가로
활동 중이다. 한국타이포그라피학회
『글짜씨』, 안그라픽스『타이포잔치 2017』
번역에 참여했다.

홍기하(번역가, 서울)
제니퍼초이, 번역가. 미술(과 그 외 모든
것)을 번역한다. khiahong@gmail.com

논문 투고 규정

목적
이 규정은 본 학회가 발간하는 학술지 『글짜씨』투고에 대한 사항을 정함을 목적으로 한다.

투고 자격
『글짜씨』에 투고 가능한 자는 본 학회의 정회원과 명예회원이며, 공동 연구자도 동일한 자격을 갖추어야 한다.

논문 인정 기준
『글짜씨』에 게재되는 논문은 미발표 원고를 원칙으로 한다. 다만, 본 학회의 학술대회나 다른 심포지움 등에서 발표했거나 대학의 논총, 연구소나 기업 등에서 발표한 것도 국내에 논문으로 발표되지 않았다면 출처를 밝히고 『글짜씨』에 게재할 수 있다.

투고 유형
『글짜씨』에 게재되는 논문의 유형은 다음과 같다.
1 연구 논문: 타이포그래피 관련 주제에 대해 이론적 또는 실증적으로 논술한 것.
 예: 가설의 증명, 역사적 사실의 조사 및 정리, 잘못된 관습의 재정립, 제대로 알려지지 않은 사안의 재조명, 새로운 관점이나 방법론의 제안, 국내외 타이포그래피 경향 분석 등.
2 프로젝트 논문: 프로젝트의 결과가 독창적이고 완성도를 갖추고 있으며, 전개 과정이 논리적인 것.
 예: 실용화된 대규모 프로젝트의 과정 및 결과 기록, 의미있는 작품활동의 과정 및 결과 기록 등.

투고 절차
논문은 다음과 같은 절차를 거쳐 투고, 게재할 수 있다.

1 학회 사무국으로 논문 투고 신청
2 학회 규정에 따라 작성된 원고를 사무국에 제출
3 심사료 60,000원을 입금
4 편집위원회에서 심사위원 위촉, 심사 진행
5 투고자에게 결과 통지 (결과에 이의가 있을 시 이의 신청서 제출)
6 완성된 원고를 이메일로 제출, 게재비 140,000원 입금
7 학술지는 회원 1권, 필자 2권 씩 우송
8 학술지 발행은 6월 30일, 12월 31일 연2회

저작권, 편집출판권, 배타적발행권
저작권은 저자에 속하며, 『글짜씨』의 편집출판권, 배타적발행권은 학회에 영구 귀속된다.

[규정 제정: 2009년 10월 1일]
[개정: 2020년 4월 17일]

논문 작성 규정

작성 방법
1 원고는 편집 작업 및 오류 확인을 위해 TXT/DOC 파일과 PDF 파일을 함께 제출한다. 특수한 경우 INDD 파일을 제출할 수 있다.
2 이미지는 별도의 폴더에 정리하여 제출해야 한다.
3 공동 저술의 경우 제1연구자는 상단에 표기하고 제2연구자, 제3연구자 순으로 그 아래에 표기한다.
4 초록은 논문 전체를 요약해야 하며, 한글 기준으로 800자 안팎으로 작성해야 한다.
5 주제어는 3개 이상, 5개 이하로 수록한다.
6 논문 형식은 서론, 본론, 결론, 주석, 참고문헌을 명확히 구분하여

작성하는 것을 기본으로 하며,
연구 성격에 따라 자유롭게 작성할
수도 있다. 그러나 반드시 주석과
참고문헌을 수록해야 한다.

7 외국어 및 한자는 원칙적으로 한글로
표기하고 뜻이 분명치 않을 때는
괄호 안에 원어 또는 한자로 표기한다.
단, 처음 등장하는 외국어 고유명사의
표기는 한글 표기(외국어 표기)로
하고 그 다음부터는 한글만 표기한다.

8 각종 기호 및 단위의 표기는 국제적인
관용에 따른다.

9 그림이나 표는 고해상도로 작성하며,
그림 및 표의 제목과 설명은 본문
또는 그림, 표에 함께 기재한다.

10 참고 문헌의 나열은 매체 구분
없이 한국어, 중국어, 영어 순서로
하며 이 구분 안에서는 가나다순,
알파벳순으로 나열한다.
각 문헌은 저자, 논문명(서적명),
학술지명(저서일 경우 해당없음),
학회명(출판사명), 출판연도 순으로
기술한다.

분량
본문 활자 10포인트를 기준으로 표지,
차례 및 참고문헌을 제외하고 6쪽 이상
작성한다.

인쇄 원고 작성
1 디자인된 원고를 투고자가 확인한
다음 인쇄한다. 원고 확인 후 원고에
대한 책임은 투고자에게 있다.

2 학회지의 크기는 170×240mm로
한다. (2013년 12월 이전에 발행된
학회지의 크기는 148×200mm)

3 원고는 흑백을 기본으로 한다.

[규정 제정: 2009년 10월 1일]
[개정: 2020년 4월 17일]

논문 심사 규정

목적
본 규정은 한국타이포그라피학회 학술지
『글짜씨』에 투고된 논문의 채택 여부를
판정하기 위한 심사 내용을 규정한다.

논문 심사
논문의 채택 여부는 편집위원회가 심사를
실시하여 다음과 같이 결정한다.

1 심사위원 3인 중 2인이 '통과'를
판정할 경우 게재할 수 있다.

2 심사위원 3인 중 2인이 '수정 후 게재'
이상의 판정을 하면 편집위원회가
수정 사항을 심의하고 통과 판정하여
논문을 게재할 수 있다.

3 심사위원 3인 중 2인이 '수정 후
재심사' 이하의 판정을 하면
재심사 후 게재 여부가 결정된다.

4 심사위원 3인 중 2명 이상이
'게재 불가'로 판정하면 논문을 게재할
수 없다.

편집위원회
1 편집위원회의 위원장은 회장이
위촉하며, 편집위원은 편집위원장이
추천하여 이사회의 승인을 받는다.
편집위원장과 위원의 임기는
2년으로 한다.

2 편집위원회는 투고된 논문에 대해
심사위원을 위촉하고 심사를
실시하며, 필자에게 수정을 요구한다.
수정을 요구받은 논문이 제출
지정일까지 제출되지 않으면 투고의
의지가 없는 것으로 간주한다. 또한
제출된 논문은 편집위원회의 승인을
얻지 않고 변경할 수 없다.

심사위원
1 『글짜씨』에 게재되는 논문은 심사위원
3인 이상의 심사를 거쳐야 한다.

2 심사위원은 투고된 논문 관련 전문가

중에서 논문편집위원회의 결정에
따라 위촉한다.

3 논문심사의 결과는 아래와 같이
판정한다.
통과 / 수정 후 게재 /
수정 후 재심사 / 불가

심사 내용

1 연구 내용이 학회의 취지에 적합하며
타이포그래피 발전에 기여하는가?

2 주장이 명확하고 학문적 독창성을
가지고 있는가?

3 논문의 구성이 논리적인가?

4 학회의 작성 규정에 따라
기술되었는가?

5 국문 및 영문 요약의 내용이
정확한가?

6 참고문헌 및 주석이 정확하게
작성되었는가?

7 제목과 주제어가 연구 내용과
일치하는가?

[규정 제정: 2009년 10월 1일]
[개정: 2013년 3월 1일]

연구 윤리 규정

목적

연구 윤리 규정은 한국타이포그라피학회
회원이 연구 활동과 교육 활동을 하면서
지켜야 할 연구 윤리의 원칙을 규정한다.

윤리 규정 위반 보고

회원은 다른 회원이 윤리 규정을 위반한
것을 인지할 경우 해당자로 하여금
윤리 규정을 환기시킴으로써 문제를
바로잡도록 노력해야 한다. 그러나
문제가 바로잡히지 않거나 명백한 윤리
규정 위반 사례가 드러날 경우에는
학회 윤리위원회에 보고할 수 있다.
윤리위원회는 문제를 학회에 보고한

회원의 신원을 외부에 공개해서는
안 된다.

연구자의 순서

연구자의 순서는 상대적 지위에 관계없이
연구에 기여한 정도에 따라 정한다.

표절

논문 투고자는 자신이 행하지 않은
연구나 주장의 일부분을 자신의 연구
결과이거나 주장인 것처럼 논문에
제시해서는 안 된다. 타인의 연구 결과를
출처를 명시함과 더불어 여러 차례
참조할 수는 있을지라도, 그 일부분을
자신의 연구 결과이거나 주장인 것처럼
제시하는 것은 표절이 된다.

연구물의 중복 게재

논문 투고자는 국내외를 막론하고 이전에
출판된 자신의 연구물(게재 예정인 연구물
포함)을 사용하여 논문 게재를 할 수 없다.
단, 국외에서 발표한 내용의 일부를
한글로 발표하고자 할 경우 그 출처를
밝혀야 하며, 이에 대해 편집위원회는
연구 내용의 중요도에 따라 게재를
허가할 수 있다. 그러나 이 경우, 연구자는
중복 연구실적으로 사용할 수 없다.

인용 및 참고 표시

1 공개된 학술 자료를 인용할 경우에는
정확하게 기술해야 하고, 반드시 그
출처를 명확히 밝혀야 한다. 개인적인
접촉을 통해서 얻은 자료의 경우에는
그 정보를 제공한 사람의 동의를 받은
후에만 인용할 수 있다.

2 다른 사람의 글을 인용할 경우에는
반드시 주석을 통해 출처를 밝혀야
하며, 이러한 표기를 통해 어떤
부분이 선행 연구의 결과이고 어떤
부분이 본인의 독창적인 생각인지를
독자가 알 수 있도록 해야 한다.

공평한 대우

편집위원은 학술지 게재를 위해 투고된 논문을 저자의 성별, 나이, 소속 기관 및 어떤 선입견이나 사적인 친분과 무관하게 오직 논문의 질적 수준과 투고 규정에 근거하여 공평하게 취급하여야 한다.

공정한 심사 의뢰

편집위원은 투고된 논문의 평가를 해당 분야의 전문적 지식과 공정한 판단 능력을 지닌 심사위원에게 의뢰해야 한다. 심사 의뢰 시에는 저자와 지나치게 친분이 있거나 지나치게 적대적인 심사위원을 피함으로써 가능한 한 객관적인 평가가 이루어질 수 있도록 노력한다. 단, 같은 논문에 대한 평가가 심사위원 간에 현저하게 차이가 날 경우에는 해당 분야 제3의 전문가에게 자문을 받을 수 있다.

공정한 심사

심사위원은 논문을 개인적인 학술적 신념이나 저자와의 사적인 친분 관계를 떠나 공정하게 평가해야 한다. 근거를 명시하지 않은 채 논문을 탈락시키거나, 심사자 본인의 생각과 상충된다는 이유로 논문을 탈락시켜서는 안 되며, 심사 대상 논문을 제대로 읽지 않고 평가해도 안 된다.

저자 존중

심사위원은 전문 지식인으로서의 저자의 인격과 독립성을 존중해야 한다. 평가 의견서에는 논문에 대한 자신의 판단을 밝히되, 보완이 필요한 부분에 대해서는 그 이유도 함께 상세하게 설명해야 한다. 정중하게 표현하고, 저자를 비하하거나 모욕하는 표현은 삼간다.

비밀 유지

편집위원과 심사위원은 심사 대상 논문에 대한 비밀을 지켜야 한다. 논문 평가를 위해 특별히 조언을 구하는 경우가 아니라면 논문을 다른 사람에게 보여주거나 논문 내용을 놓고 다른 사람과 논의하는 것도 바람직하지 않다. 또한 논문이 게재된 학술지가 출판되기 전에 저자의 동의 없이 논문의 내용을 인용해서는 안 된다.

윤리위원회의 구성과 의결

1 윤리위원회는 회원 5인 이상으로 구성되며, 위원은 논문편집위원회의 추천을 받아 회장이 임명한다.
2 윤리위원회에는 위원장 1인을 두며, 위원장은 호선한다.
3 윤리위원회는 재적위원 3분의 2의 찬성으로 의결한다.

윤리위원회의 권한

1 윤리위원회는 윤리 규정 위반으로 보고된 사안에 대해 증거자료 등을 통하여 조사를 실시하고, 그 결과를 회장에게 보고한다.
2 윤리 규정 위반이 사실로 판정되면 윤리위원장은 회장에게 제재 조치를 건의할 수 있다.

윤리위원회의 조사 및 심의

윤리 규정을 위반한 회원은 윤리위원회의 조사에 협조해야 한다. 윤리위원회는 윤리 규정을 위반한 회원에게 충분한 소명 기회를 주어야 하며, 윤리 규정 위반에 대해 윤리위원회가 최종 결정할 때까지 해당 회원의 신원을 외부에 공개하면 안 된다.

윤리 규정 위반에 대한 제재

1 윤리위원회는 위반 행위의 경중에 따라서 아래와 같은 제재를 할 수 있으며, 각 항의 제재가 병과될 수 있다.

ㄱ 논문이 학술지에 게재되기 이전인
경우 또는 학술대회 발표 이전인
경우에는 당해 논문의 게재 또는
발표의 불허

ㄴ 논문이 학술지에 게재되었거나
학술대회에서 발표된 경우에는
당해 논문의 학술지 게재 또는
학술대회 발표의 소급적 무효화

ㄷ 향후 3년간 논문 게재 또는
학술대회 발표 및 토론 금지

2 윤리위원회가 제재를 결정하면
그 사실을 연구 업적 관리 기관에
통보하며, 기타 적절한 방법으로
공표한다.

[규정 제정: 2009년 10월 1일]

인사말

민본

한국타이포그라피학회
학술출판이사

『글짜씨』는 한국타이포그라피학회의 학술지이다. 하지만 연구 결과의 공유뿐 아니라 국내외 타이포그래피 동향을 전하는 소식지이자 유의미한 작업과 인물의 소개지로 다양한 역할을 수행하는 팔색조와 같은 간행물로 자리 잡고 있다. 학회 이름에 걸맞지 않게 책이 다루는 내용이 왕왕 국제적이고, 그 소재 또한 '활자'에 국한되기는커녕 종종 '문자' '글씨'와 접점을 이루는 디자인 영역 전반을 아우르곤 한다.

이번 21호에서도 여느 때와 마찬가지로 '메타'와 '폰트', '문자'와 '생명', '전시'와 '기록', '한글'과 '토론토', 그리고 '아름다움'과 '책' 등에 관해 다채로운 이야기가 펼쳐진다. 이렇게 다양한 개념과 정보가, 많은 사람의 생각과 결심이 하나의 덩어리를 이룰 수 있다는 사실이 놀라움을 주곤 한다. 그러나 그 접합이 온전히 유지되는 시간은 마치 우리의 덧없는 생명처럼 찰나와도 같아 마치 다른 사람에게 미처 전달되기도 전에 벌써 와해되는 것 같은 불안감도 들게 한다. 우리가 논증하고 전시하고 토론하고 기록하여 기어이 또 한 권의 책을 엮어내는 이유는 혹시 이 찰나성에 대항하기 위함일까?

다른 한편으로 이번 『글짜씨』 21을 손에 쥐고 계신 모든 분께 감사와 축복의 말씀을 전한다.

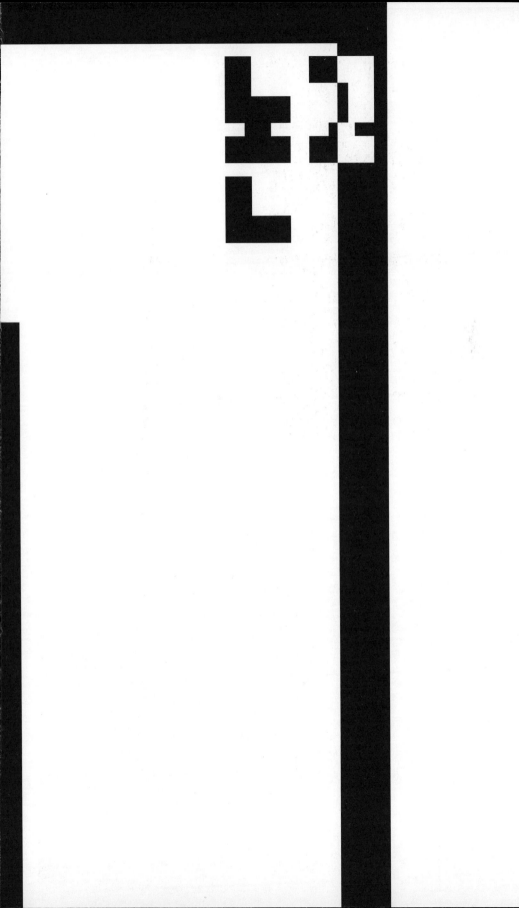

스템폰트: 한글 가변 폰트 시스템

최재영, 이현수, 정근호

주제어

타이포그래피, 한글 타이포그래피,
메타폰트, 사용자 인터페이스

투고: 2021년 10월 29일
심사: 2021년 11월 30일
게재 확정: 2021년 12월 19일

초록

한글 폰트 한 벌을 디자인하기 위해서는
2,350자 내지 11,172자를 제작해야 하며,
1년 이상의 제작 시간이 소요되기도 한다.
또한 굵기·폭·획 대비 등을 변경한
폰트 패밀리로 확장할 경우에는 몇 배의
시간이 필요하다.

본 논문에서는 폰트 제작의 한계점을
극복하기 위해 기본 폰트의 골격에서
매개 변수를 변경해 다양한 모양의
글자를 생성할 수 있는 스템폰트
(stemfont)를 제안한다. 스템폰트에서는
기존 외곽선 폰트 형식으로 제작된
글리프의 제어점에 새로운 속성을
추가하고, 추가된 속성을 폰트에
반영하는 매개 변수 관계식을 만든다.
관계식의 매개 변수 값을 조정하여 획을
바꾸고 다양한 폰트를 생성할 수 있다.

스템폰트는 웹서비스 상에서
사용자 인터페이스로 제공되기 때문에
디자이너가 아닌 사용자도 이용할 수
있다. 따라서 쉽게 다양한 폰트 파생이
가능하고, 폰트 디자인에 드는 시간과
비용을 줄일 수 있다.

1. 서론

스마트폰·태블릿과 같은 디지털 미디어
사용이 늘어나면서 디지털 콘텐츠의
수요와 공급도 증가하고 있다. 미디어
콘텐츠에서 정보 전달에 효과적인 방법의
하나인 '글'은 보통 폰트에 담겨 전달된다.
따라서 더 효과적으로 정보를 전달하기
위해서는 다양한 스타일과 분위기를 가진
폰트가 필요하다.[1]

다양한 디자인의 폰트가 필요하지만,
한글 폰트 디자인에는 많은 시간과
비용이 들어간다. 외곽선 폰트 형식의
디지털 한글 폰트를 만들기 위해서는
2,350자 내지 11,172자의 한글 글리프과
숫자, 문장 부호 등 많은 글자를
디자인해야 하기 때문이다.[2] 더욱이
기존 폰트를 확장해 굵기·폭·획 대비
등에 따른 한글 폰트 패밀리를 구성하는
것은 더욱더 어려운 일이었다. 글리프의
변형이 어려운 외곽선 방식의 문제점을
극복하기 위해서 프로그래머블
폰트 방식인 메타폰트(Metafont)가
제안되었지만, 프로그래밍 언어
형식이었기 때문에 일반 사용자가
메타폰트를 사용해 글꼴을 디자인하는
것은 어렵다.[3]

따라서 문제를 해결하기 위해,
숭실대학교 시스템소프트웨어
연구실에서는 메타폰트로 다양한 한글
폰트를 파생시킬 수 있는 한글 가변
폰트의 선행 연구를 진행해왔다.[4][5]
본 논문에서는 선행 연구를 기반으로
발전시킨 '스템폰트'를 제안한다.

스템폰트는 기존의 외곽선 폰트로
제작된 글리프의 제어점에 새로운 속성을
추가하고, 매개 변수 관계식으로 추가된
속성을 글리프에 반영해 제어점의
좌표를 이동할 수 있다. 이 관계식의
매개 변수 값을 조절하여 글자의
모양을 변형한다. 또한 웹서비스 상에서
사용자 인터페이스로 제공하기 때문에

[3]
Donald Ervin Knuth. *Metafont: The Program*. Boston: Addison-Wesley, 1986.

[4]
권경재, 손민주, 최재영, 정근호. 「METAFONT를 이용한 구조적 한글 폰트 생성기」. 『정보과학회 컴퓨팅의 실제 논문지』 22권 9호. 서울: 한국정보과학회, 2016. 449–454쪽.

[5]
최재영, 권경재, 손민주, 정근호, 김진영. 「메타폰트를 이용한 차세대 CJK 폰트 기술」. 『글자씨』 9권 1호. 서울: 한국타이포그라피학회, 2017. 87–101쪽.

[1]
이기성. 「한국 전자출판산업과 한글코드의 역사적 고찰」. 『출판논총』 4권 0호. 서울: 한국전자출판연구회, 2014. 111–126쪽.

[2]
최정운, 홍승희. 「디지털 시대 한글 전용 폰트 디자인의 발전 양상」. 『디지털디자인학연구』 8권 2호. 서울: 한국디지털 디자인협의회, 2008. 173–182쪽.

1
스템폰트 시스템의
전체 구조도.

2
기존 UFO 형식과
속성이 추가된 UFO 형식.

```xml
<?xml version='1.0' encoding='UTF-8'?>
<glyph name="V00_1_1_1_1_1" format="2">
  <advance width="1000"/>
  <outline>
    <contour>
      <point x="446" y="474" type="line"/>
      <point x="372" y="474" type="line"/>
      <point x="372" y="222" type="line"/>
      <point x="446" y="222" type="line"/>
    </contour>
    <contour>
      <point x="409" y="313" type="line"/>
      <point x="521" y="313" type="line"/>
      <point x="521" y="381" type="line"/>
      <point x="409" y="381" type="line"/>
    </contour>
  </outline>
</glyph>
```

```xml
<?xml version='1.0' encoding='UTF-8'?>
<glyph name="V00_1_1_1_1_1" format="2">
  <advance width="1000"/>
  <outline>
    <contour>
      <point x="446" y="474" type="line" name="'penPair':'z1r','round':'1','stroke':'begin','sound':'middle','formType':1,'innerType':'fill','elem':'stem'"/>
      <point x="372" y="474" type="line" name="'penPair':'z1l','round':'1','stroke':'begin','serif':'1'"/>
      <point x="372" y="222" type="line" name="'penPair':'z2l','round':'1','stroke':'end'"/>
      <point x="446" y="222" type="line" name="'penPair':'z2r','round':'1','stroke':'end'"/>
    </contour>
    <contour>
      <point x="409" y="313" type="line" name="'penPair':'z3l','stroke':'begin','sound':'middle','formType':1,'innerType':'fill','elem':'branch'"/>
      <point x="521" y="313" type="line" name="'penPair':'z4l','round':'1','stroke':'end'"/>
      <point x="521" y="381" type="line" name="'penPair':'z4r','round':'1','stroke':'end'"/>
      <point x="409" y="381" type="line" name="'penPair':'z3r','stroke':'begin'"/>
    </contour>
  </outline>
</glyph>
```

3
스템폰트 시스템에서
사용하는 속성들.

속성명	기능	속성값
penPair	두 개의 제어점을 한 쌍으로 지정	z1l, z1r, z2l, z2r
innerType	외곽선 내부영역을 채울지, 비울지를 지정	fill(채우기), unfill(비우기)
dependX(Y)	X(Y) 좌표의 변화를 설정한 제어점에 따라서 이동	설정한 점의 penPair 값
stroke, round	획의 시작·끝·꺾임 같은 위치 정보를 지정	begin(획의 시작), end(획의 끝)
serif	세리프를 설정	

디자이너가 아닌 사용자도 쉽고 편하게 글자 모양을 변형할 수 있다. 사용자는 이를 이용하여 글자의 굵기·기울기· 획의 모양 등을 변경해 자유롭게 원하는 모양의 글자로 디자인을 바꿀 수 있다.

2. 스템폰트 시스템 구성

스템폰트 시스템은 외곽선 폰트 형식의 획에 관한 속성을 추가하는 속성 추가 단계, 추가된 속성을 이용하여 매개 변수 값을 조절하여 글자의 모양을 변형시킬 수 있는 매개 변수 관계식을 만드는 메타폰트 기반의 관계식 생성 단계, 마지막으로 사용자가 쉽게 매개 변수를 조절할 수 있도록 사용자 인터페이스를 제공하는 웹서비스 단계로 구성된다. 시스템의 전체적인 구조는 **1**과 같으며, 각 단계는 아래에서 자세하게 서술한다.

2.1 속성 추가 단계

속성 추가 단계는 글자의 획 정보를 속성으로 정의하고 이 속성을 기존 글꼴 파일에 추가하는 방식이다. 해당 단계에서는 외곽선 폰트 형식 중 하나인 UFO(Unified Font Object) 형식을 사용한다.❻ 사람이 읽을 수 없고 하나의 파일로 이루어져 있는 트루타입, 오픈타입 형식과 다르게, UFO 형식은 글자별로 파일이 나누어져 있고 텍스트 형식인 XML을 기반으로 하고 있어서 UFO 데이터 수정이 용이하다. **2**는 기존 UFO와 속성을 추가한 UFO 예시이다. 기존 UFO는 각 점의 x, y 좌표 값과 직선, 곡선을 구분할 수 있는 정보만 있다. 기존 UFO 파일의 각각의 제어점에 획의 정보 속성을 태그로 정의하고 해당 태그에 대응되는 값을 넣어주면 속성이 추가된 UFO가 된다. **2**에서 보듯이, 'penPair' 태그를 정의한 뒤, 오른쪽 제어점에는 'z1r' 값을, 왼쪽 제어점에는 'z1l' 값을 넣어 준다. 이렇게 'penPair' 속성을

이용해 글리프 가로의 두 개 제어점을 한 쌍으로 지정할 수 있다.

스템폰트에서 사용하는 획 정보 속성은, 두 개의 점을 한 쌍으로 잡아 두께를 조절할 수 있는 'penPair' 속성, 외곽선 내부 영역 채우기 여부를 정하는 'innerType' 속성, 자연스러운 글자 형태로 변환시키기 위해 점 좌표를 보정하는 'dependX' 'dependY' 속성, 획의 시작과 끝 정보를 이용해 획의 형태를 바꾸는 'stroke, round' 속성, 마지막으로 획의 돌출된 부분을 표현하는 'serif' 속성이 있다. 이를 정리하면 **3**과 같다. 이처럼 각각의 점에 속성을 부여하면 관계식 생성 단계에서 제어점에 추가된 속성을 이용해 매개 변수 관계식을 생성한다.

2.2 매개 변수 관계식 생성 단계

매개 변수 관계식 생성 단계에서는 각 제어점에 추가된 속성을 이용해 매개 변수를 조절하여 모양을 변경할 수 있는 관계식을 만든다. 이 관계식은 메타폰트 언어를 기반으로 한다. 이 관계식을 바탕으로 매개 변수 값을 조절하면, 제어점의 좌표가 이동해 글자 모양을 바꿀 수 있다. 또한 메타폰트에서 제공되는 매개 변수의 값을 자소마다 조정해 모양·크기·위치를 조정할 수 있다. **4**는 속성을 이용해 생성한 관계식의 예시이다.

[A]는 속성 부여 단계에서 사용한 'penPair' 속성을 이용한 글자의 획 굵기 변화를 보여준다. 이 관계식에서는 글자의 가로획과 세로획의 굵기 비율을 계산해 각 점의 좌표를 식으로 표현했다. 가로획의 비율 값을 담당하는 'penWidthRate' 값과 세로획의 굵기를 담당하는 'penHeightRate' 값을 1.5배 늘려 가로획·세로획 모두 1.5배 굵어진 것을

❻
Just van Rossum, Erik van Blokland, and Tal Leming. Unified Font Object. 2021년 12월 24일 접속. https://unifiedfontobject.org/

4
스템폰트 속성과 관련된
여러 관계식 예시.

```
x1l = 676 * Width + penWidthRate * Width
y1l = 861 * Height + penHeightRate * Height
x1r = 810 * Width - penWidthRate * Width
y1r = 861 * Height - penHeightRate * Height
```

[A] 'penPair' 속성으로 획 굵기를 바꾸는 관계식.

```
x1_R0r = x1r + |y1l - y1r| * curveRate
y1_R0r = y1r - |x1l - x1r| * curveRate
x1_R1r = x1r + |y1l - y1r| * curveRate
y1_R1r = y1r - |x1l - x1r| * curveRate
```

[B] 'round' 속성으로 획을 둥글게 만드는 관계식.

```
x1l = x1l + penWidthRate * Width / 2
y1l = y1l + penHeightRate * Height / 2
x1r = x1r + penWidthRate * Width / 2
y1r = y1r + penHeightRate * Height / 2
```

[C] 'stroke' 속성으로 가운데가 빈 획을 변형하는 관계식.

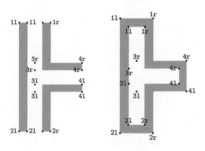

```
distx = abs(x1l - x1r) * serifRate;
disty = abs(y1l - y1r) * serifRate;

x201l = x1r
y201l = y1r + penedge - (distx / 2) * penHeightRate * Height
x201r = x1r;
y201r = y1r + penedge + (distx / 2) * penHeightRate * Height
x202l = x1r - distx * 2
y202l = y1l + penedge - (distx / 2) * penHeightRate * Height
x202r = x1r - distx * 2
y202r = y1l + penedge + (distx / 2) * penHeightRate * Height
```

[D] 'serif' 속성으로 세리프 형태를 만드는 관계식.

```
penHeight_6 = x61 *(penHeightRate - 1) / 2
x2r = 287 + penHeight_6
```

[E] 'dependX(Y)' 속성으로 글리프의 형태를 변형하는 관계식.

5
스템폰트에서 사용하는
대표 한글 매개 변수 13종.

6
한글 매개 변수 13종의 정의.

매개 변수	기능
글자 넓이	글자의 넓이를 조정하는 매개 변수
글자 높이	글자의 높이를 조정하는 매개 변수
초성 넓이	초성의 넓이를 조정하는 매개 변수
초성 높이	초성의 높이를 조정하는 매개 변수
중성 넓이	중성의 넓이를 조정하는 매개 변수
중성 높이	중성의 높이를 조정하는 매개 변수
종성 넓이	종성의 넓이를 조정하는 매개 변수
종성 높이	종성의 높이를 조정하는 매개 변수
세리프 넓이·높이	세리프의 넓이와 높이를 조정하는 매개 변수. 현재는 중성에서만 사용된다.
초·중성 사이 넓이	초·중성 사이 넓이를 조정하는 매개 변수
중·종성 사이 넓이	중·종성 사이 넓이를 조정하는 매개 변수
펜의 굵기	가로·세로획의 굵기를 조정하는 매개 변수
기울기	글자의 기울어짐 정도를 조정하는 매개 변수

확인할 수 있다. [B]는 'round' 속성으로 획을 둥글게 만드는 관계식이다. 둥글게 만들 점들에 베지어 곡선 점들을 추가하였다. 예제에서도 볼 수 있듯이 얼마나 획의 끝을 둥글게 만들지를 결정하는 'CurveRate'라는 매개 변수를 이용하여 베지어 점들의 좌표 값을 계산한다. [C]는 'stroke' 속성과 관련된 관계식으로, 획의 가운데가 비워지도록 변형할 때 사용한다. 'stroke' 속성이 들어가 있는 점은 보정값을 넣어 획의 끝을 막아주도록 한다. 'stroke' 속성이 들어가 있지 않으면 끝이 뚫린 획이 된다. [D]는 'serif' 속성을 이용한 관계식이다. 'serif' 속성은 중성의 상단 점들에 들어간다. 'serif'와 관련된 매개 변수식은 새로운 점을 추가하여 세리프 형태를 만든다. 매개 변수식 예제에서도 알 수 있듯이 201, 202번 점이 세리프 모양을 결정한다. 마지막으로 'dependX(Y)' 속성과 관련된 매개식은 글리프의 형태를 변경할 때 'dependX(Y)' 속성값의 점에 따라서 좌푯값이 보정되는 것을 [E]에서 보여준다. 예시 그림은 'penHeightRate' 값을 줄여서 꺾인 부분의 세로획을 줄인 모습이다. 그림 [E]에서 2r과 2l은 모서리의 세로획 폭을 조정하는 제어점이고, 6r과 6l은 모서리의 가로획 폭을 조정하는 제어점을 나타낸다. 이때 세로획의 폭을 조절하는 매개 변수 'penHeigtRate'를 줄여 2l, 2r의 점의 위치를 변경되면 점 6l과 겹치게 된다. 두 점이 겹치게 되면 획의 모양을 변형할 때 문제가 생길 수 있으므로 이를 방지하기 위해 2r에 dependX(Y) 속성을 부여하여 매개 변수식에 보정치를 주면 위와 같은 문제점을 방지할 수 있다.

스템폰트에서는 5에서 나타낸 것처럼 한글 매개 변수 중 대표적으로 사용할 수 있는 열세 개의 매개 변수를 보여주고 있으며, 6에서는 각 매개

7
스템폰트에서 선정한
매개 변수 조절을 이용한
다양한 획 모양 변형 예시.

8
굵기 매개 변수를 이용한
CJK 글꼴 파생.

9
한글 가변 글꼴 웹서비스
인터페이스.

변수의 기능을 정의했다. 7은
스템폰트에서 제공하는 매개 변수를
이용해 다양한 획 모양 변형을, 그리고
8은 한글에서 사용한 매개 변수 중
하나인 펜의 굵기를 한자에 적용한
결과이다. 매개 변수 조정은 사용자가
직접 변수 값을 변경하는 것보다
사용자 인터페이스를 이용하는 것이 더
편리하므로 이를 웹서비스와 사용자
인터페이스로 제공한다.

2.3 웹서비스와 사용자 인터페이스

웹서비스는 한글 매개 변수를 이용한
글꼴 디자인 기능을 제공한다. 사용자는
인터페이스로 제공되는 매개 변수를
조절해 글자를 변형할 수 있다. 그리고
이 서비스는 모든 글자에 적용할 수
있는 글꼴 수정 기능, 작업 중 원하는
문장이나 글자를 직접 입력하여 작업
내용을 검토할 수 있는 글꼴 검토 기능,
그리고 서비스에서 제공하는 샘플 문장을
이용하거나 작업 상태 저장과 작업이
완료된 폰트를 다운로드할 수 있는
사용자 편의 기능을 제공한다. 9

글꼴 수정 기능에서는 '획 대비'
'획 두께' '기울기' 등의 작업을 할 수 있다.
위 매개 변수 조정은 수치화되어 있어
세밀한 조정이 가능하다. 게다가
'ㅇ 내부 스타일' '끝맺음 각도' '비우기
스타일' 등의 스타일 수정도 가능하다.
위 스타일은 수치화되어 있지 않기
때문에 서비스가 제공하는 여러 선택지
중 하나를 선택해 조정이 가능하다. 또한
초·중·종성의 위치와 크기를 사용자가
직접 수정할 수 있기 때문에 더 다양한
폰트 제작이 가능하다. 이 기능에 대응하는
인터페이스는 메인 캔버스와 매개 변수를
조정하는 조정기(Controller)로서 서비스
기능에서 가장 중요하기 때문에 화면
중앙에 크게 배치하였다. 사용자는
메인 캔버스를 확인하면서 조정기로

디자인하기 때문에 메인 캔버스는 왼쪽,
조정기는 오른쪽에 배치했다.

글자 검토 기능은 디자인한 글꼴의
전체 모습을 검토할 수 있는 기능이다.
현재는 한 글자를 작업하면 모든 글자에
적용되기 때문에 특정 글자에는 해당
작업이 어울리지 않을 수도 있다. 따라서
사용자는 원하는 문장이나 글자를 직접
입력해 전체 글자의 조화와 구성을
확인하고 한 글자씩 세밀하게 검토할
수 있다. 글자 검토 기능 인터페이스는
사용자가 문장을 직접 입력하는 입력란과
입력한 문장을 보는 미리보기 박스가
있고, 글자를 수정한 후 사용하기 때문에,
글자 수정 인터페이스 아래에 배치했다.

마지막으로 편의 기능은 앞의
두 기능에 편의성을 더하는 기능으로,
글꼴을 검토할 때 서비스에서 제공하는
샘플 문장을 불러와 적용해 검토할
수 있다. 아울러 작업 중인 내용을
저장하고 불러오는 기능을 추가해
새로운 환경에서도 다시 빠르게
작업을 할 수 있다. 작업이 완료된
글꼴은 오픈타입으로 변환이 가능해
다운로드해서 직접 사용하거나 실험할
수 있다. 편의 기능 인터페이스는 화면
상단의 메뉴 바로 통합해 상대적으로
작은 크기로 배치했다.

한글 매개 변수를 이용한 모양 변화.

자모별 매개 변수를 다르게 적용한 글자 모양 변형 예시.

3. 결론

본 연구에서 제시하는 스템폰트 시스템은 기존의 외곽선 폰트 제작 방식의 한계를 극복하기 위해 제어점에 속성을 추가하고 이 속성들을 이용해 각 점을 매개 변수로 이루어진 관계식을 만든다. 그 후 관계식의 매개 변수의 값을 조절해 획의 모양을 변형시킨다. 이를 이용하면 기존의 외곽선 폰트 제작 방식에서 글리프의 제어점을 모두 수정하지 않고, 매개 변수를 조절하는 작업으로 다양한 폰트를 파생시킬 수 있다. 매개 변수 조절 기능은 웹서비스에서 제공하는 글꼴 디자인 흐름을 고려한 사용자 인터페이스를 통해 제공되기 때문에 사용자는 자유롭게 스타일을 변형해 사용할 수 있다.

스템폰트를 이용하면 획기적으로 줄어든 시간과 비용으로 개성 있고 다양한 글꼴을 만들 수 있다. 동시에 다양한 글꼴을 빠르게 보급해 디지털 미디어 콘텐츠 분야 발전에 기여하기를 기대한다. 또한 새로운 모양 변화를 위한 관계식과 매개 변수들을 연구하고 해당 요소들을 효과적으로 이용할 수 있도록 돕는 UI/UX를 개발해 스템폰트 서비스를 고도화할 예정이다.

참고문헌

— 권경재, 손민주, 최재영, 정근호. 「METAFONT를 이용한 구조적 한글 폰트 생성기」.『정보과학회 컴퓨팅의 실제 논문지』22권 9호. 서울: 한국정보과학회, 2016.

— 이기성. 「한국 전자출판산업과 한글코드의 역사적 고찰」.『출판논총』 4권 0호. 서울: 한국전자출판연구회, 2014.

— 최재영, 권경재, 손민주, 정근호, 김진영. 「메타폰트를 이용한 차세대 CJK 폰트 기술」.『글자씨』9권 1호. 서울: 한국타이포그라피학회, 2017.

— 최정운, 홍승희. 「디지털 시대 한글 전용 폰트 디자인의 발전 양상」. 『디지털디자인학연구』8권 2호. 서울: 한국디지털디자인협의회, 2008.

— Donald Ervin Knuth. *Metafont: The Program*. Boston: Addison-Wesley, 1986.

— Just van Rossum, Erik van Blokland, and Tal Leming. Unified Font Object. 2021년 12월 24일 접속. https:// unifiedfontobject.org/

성인(成人)이 된 《타이포잔치》의 발복(發福)을 빌며 이재민

총감독 선임의 연락을 받은 것은 2020년 10월 초였다. 《타이포잔치 2021: 국제 타이포그래피 비엔날레》(이하 《타이포잔치 2021》) ❶ '거북이와 두루미'의 본전시 기획과 두 건의 《타이포잔치 사이사이 2020–2021》(이하 《사이사이 2020–2021》) ❷ 을 모두 1년 안에 준비해야 하는 셈이었다. 보통 비엔날레를 위해 2년을 준비하는 것에 비해서 매우 시간이 없었다. 팬데믹 상황의 변화로 조직위원회가 늦게 발족된 것이 이유였다. 총감독직을 수락한 직후, 첫 번째 《사이사이 2020–2021》(워크숍)을 위해 남겨진 시간은 두 달 정도였다. 본전시의 기획이 전무한 상태라, 예고편이라기 보다는 오히려 아이디어 스케치에 가까운 성격으로 행사를 준비했다. 극적으로 첫 번째 《사이사이 2020–2021》의 일정을 모두 마친 날 정부의 5인 이상 집합 금지 정책이 발표되었고 이는 이후 본전시의 개막과 종료까지도 유지되었다. 2021년 5월 1일에 진행한 두 번째 《사이사이 2020–2021》(토크)은 온라인 스트리밍 방식으로 준비했다. 2,000명이 넘게 신청하고 1,577명이 시청했는데, 이는 오프라인 행사시 참여자의 세 배에서 다섯 배에 달하는 숫자였다. 행사를 홍보하고 고조시키는 데 온라인 매체의 효용성을 확인한 성과가 있었다.

《사이사이 2020–2021》을 마친 후, 2021년 이사분기가 되어서야 본전시를 본격적으로 기획할 수 있었다. 짧은 기간에 빠른 속도로 일을 진행하다가 전시의 결과에 누적된 시간의 힘이 담기지 않을 것 같아서 걱정됐다. 지난 《타이포잔치 2015》의 큐레이터로 일했던 경험이 있다. 어쩔 수 없이 그때의 경험을 떠올리고, 의지하고, 비교하게 된다. 되돌아보면 당시의 기획팀은 총감독과 큐레이터의 역량을 넘어 평소의,

❶
문화체육관광부가 주최하며 한국공예·디자인문화진흥원(KCDF)이 주관하는 격년제 국제 디자인 전시이자 행사다. 2001년 처음 개최된 당시, 타이포그래피를 주제로 삼은 유일한 국제 행사라는 점에서 국내외 디자인계에서 큰 호응을 얻었다. 매회 위촉되는 총감독의 기획 방향과 연출 방식에 따라 다양한 시각 언어로 당대의 시대상이나 사회적 이슈를 담아내는 등 디자인 문화의 영향력을 넓혀가고 있다.

❷
《타이포잔치》 본전시에 앞서 그 주제를 미리 탐색하며 기대감과 가능성을 보여주기 위한 사전 행사로, 총감독의 재량에 따라 심포지엄, 워크숍, 전시 등 다양한 방식으로 구성된다.

또 전시를 준비하는 과정 안에서의 우호적인 관계가 전시의 방향과 성과에 상당한 영향을 주었던 것 같다. 이번 전시를 준비하는 대부분 기간 동안에는 정부의 방역 지침 때문에 집합과 모임이 금지되었다. '돈독한 유대' 따위를 다질 기회도 시간도 부족했다. 줌 컨퍼런스를 자주 활용했고, 오히려 기획팀에서 코로나19 확진자가 나오지 않을까 하는 것이 가장 큰 걱정 중 하나였다. 그렇기에 이전의 《타이포잔치》처럼 많은 수의 큐레이터와 함께 일하는 것이 이번에는 큰 의미가 없다고 판단했다. 일정한 사무국이 없고 운영 조직도 고정적이지 않은 이 행사에 예측 불허의 사건과 사고가 많으리라는 것 또한 예상했다. 적응할만하면 변이 바이러스가 생기는 현재의 팬데믹 상황처럼 통제할 수 없는 영역이 많을테고, 그것은 기획팀 내부도 마찬가지일 터였다. 오래 고민하지 않고, 함께 멀리 내다볼 사람으로 박이랑 디렉터를, 함께 자세히 들여다 볼 사람으로 조효준 디자이너를 찾았다. 셋에서 대부분의 전시 구조를 완성한 후, 오픈을 많이 남겨놓지 않은 시점에서 특정 분야의 전문성(환경을 위한 디자인·실천하는 디자인을 위해 힘써 온 이장섭, 많은 책을 읽고 쓰고 디자인하고 유통해 온 6699프레스의 이재영, 다양한 전시 경험을 가진 현대미술 전문 기획자이자 큐레이터 신은진, 공예와 관련한 여러 전시 및 프로젝트를 진행한 바 있는 김그린·차정욱)을 가진 큐레이터 네 팀을 초대했다.

주제

《타이포잔치》의 주제는 문자가 당대의 시의성 있는 사회와 문화의 여러 측면을 초대하는 방식으로 구성된다. 2013년에는 '문자와 문학', 2015년에는 '문자와 도시', 2017년에는 '문자와 몸', 2019년에는

《타이포잔치 2021》
기획 회의.

'문자와 사물'을 주제로 전시가 펼쳐진 바 있다. 주제는 매회 위촉되는 총감독의 기획 방향에 따라 다양한 방식으로 전개된다. 국제타이포그래피비엔날레 조직위원회에서 《타이포잔치 2021》에 부여한 주제는 '문자와 생명'이다. '생명'이라는 키워드는 아마도 팬데믹의 영향 아래 정해진 것이리라 추측한다. '생명'이라는 단어에 처음에는 조금 실망했다. 관람객의 입장을 제한하는 시기에 열리는 전시에 이렇듯 무거운 울림을 가진 단어를 가지고 과연 어떤 전시를 기획해야 할지 막막했다. 또 이 행사에 방문할 관람객들에게 너무 계도하는 입장을 취하고 싶지도 않았고, 생명의 존엄에 대해 경종을 울린다거나 하는 내용을 담고 싶지도 않았다. 게다가 '문자와 문학'이나 '문자와 도시'처럼 서로에게 필연적이며 천생연분 같은

관계의 두 단어에 비한다면, '문자와 생명'은 태생적으로 둘 사이의 거리가 그렇게 가깝지 않다. 약간은 서먹하여 서로를 부추기며 나아가기는 조금 어려운 관계라고 여겨졌으며, 때문에 어느 하나가 다른 하나를 견인하는 형식을 취할 수밖에 없겠다 판단했다. 초대하는 입장의 문자보다는, 차라리 초대받는 입장으로서의 생명에 더 힘을 주기로 했다. 이후 생명이라는 단어가 문자와 맺을 수 있는 여러 관계들과 가능성에 관해 탐색했다.

얼마나 시의성있는 담론을 끌어낼 수 있는지를 생각하기보다는 내가 잘 알고 있거나 관심 있는 것들, 혹은 우리 스스로의 근원과 배경 등에 대해 더 많이 고민했다. 어떻게 보면 '문자와 생명'은 꽤나 동양적인 시각에서도 접근이 가능한 주제라는 데에 생각이 미쳤다. 동양 세계관 안에서 생명은 오행(五行)❸에 따라 순환한다. 삼라만상 중에서 오직 인간만이 이런 순환 고리에 순응하기 보다는 욕망이 시작되는 지점으로 삼고 있으며, 그 욕망을 드러내는 주된 수단으로 사용되어 왔던 것이 문자다. 문자를 통해 바람, 신념, 상상 등 무형의 개념을 형상화해 표현하고 향유해오던 모습은 고대로부터 현재까지도 어느 정도 비슷한 모습이다. 나는 이러한 동양의 오행 사상에 영감을 받아 전시의 얼개를 짜고, 생명의 순환에서부터 비롯되는 인간의 욕망을 작품 안에 담아, 문자와 문자 주변 것들의 몸을 빌려 표현하고자 했다.

한국에서는 새로 태어날 '생명'에게 다양한 '바람'을 담아서 무수한 '글자' 가운데 두세 개를 골라 이름을 지어준다. 이렇게 생명과 바람과 문자를 맥락화하는 타이포그래피적인 행위가 담긴 '이름'이라는 소재야말로 이번 전시를 관통하는 중요한 요소다. 전시 제목인

❸
오행(五行)설은 우주 만물의 발생·변화·소멸과 인간 생활의 모든 현상을 나무(木), 불(火), 흙(土), 쇠(金), 물(水), 다섯 가지 기운에 대응해 설명하려고 했던 동양의 사상이다. 생사(生死)·동정(動靜)·명암(明暗)·주야(晝夜) 등과 같은 만물과 모든 현상을 음(陰, 수동성·추위·어둠·습기·부드러움을 뜻함)과 양(陽, 능동성·더위·밝음·건조함·굳음을 뜻함)의 상호보완적인 두 기운의 작용으로 설명하려는 것이 음양설이다. 두 사상이 결합한 음양오행설은 일종의 자연철학이자 세계관으로서 관혼상제뿐만 아니라 궁이나 건축물의 입지와 방위, 식생활과 의복 등의 의식주 전반에 걸쳐 우리의 생활 문화에 넓고 큰 영향을 주었다.

'거북이와 두루미'도 동서양의 바람과
상징이 가득 담긴 '김수한무 거북이와
두루미 삼천갑자 동방삭 치치카포
사리사리센타 워리워리 세브리깡
무두셀라 구름이 허리케인에 담벼락
담벼락에 서생원 서생원에 고양이
고양이엔 바둑이 바둑이는 돌돌이'라는,
세상에서 가장 긴 이름에서 착안하여
지었다. 전시의 바탕이 되는 세계관을
함축적이고 매력적으로 잘 드러낼 것
같았다. 학교에서 배웠던 타이포그래피는
라틴 알파벳을 바탕으로 하는 서구의
학문이었다. 수업 시간에 올드 스타일,
트랜지셔널, 모던 같은 것을 배웠지만
전서(篆書), 예서(隸書), 해서(楷書),
행서(行書), 초서(草書)❹를 들어본 적은
없는 것 같다. 많은 디자인 관련 전시가
서구의 시선과 영향 아래에 이루어질
수밖에 없다. 비록 타이포그래피라
불리지는 않았지만 우리가 태어나 발딛고
서있는 이곳과 주변에서 이루어진 많은
타이포그래피적인 활동도 눈여겨 볼 수
있기를 바랐다.

동양에 오행이 있다면 서양에는
사원소(四元素)가 있다. 흙(Terra)·
물(Aqua)·공기(Ventus)·불(Ignis)로서,
동양의 오행인 나무(木)·불(火)·흙(土)·
쇠(金)·물(水)과 세 가지 구성 요소는
같고 한 가지는 다르다. 사람들이
살아가는 모습도 그렇게 대체로 비슷한
가운데 조금씩 다른 것 같다. 지금껏
보아왔던《타이포잔치》와 비슷한 맥락과
형식을 견지할 부분도 있겠지만,
그래도 25% 정도는 다른 모습을
보여주고 싶었다.

구성

9월로 예정된 전시를 위한 작품 의뢰서를
5월 말이 되어서야 발송하기 시작했다.
일정상 작품에 관해 참여 작가들과
세세하게 협의할 시간이 부족했던

❹
일반적으로 한자의 서체는
크게 전서, 예서, 해서,
행서, 초서의 다섯 가지로
구분된다. 가장 오래된 전서는
춘추전국시대에 등장하여
많은 제자백가의 사상을
기록하기도 했다. 전서의
서법을 간소화하여 한나라 때
널리 유행했던 예서, 우리가
알고 있는 한자의 자형과 가장
흡사하며 당나라에 이르러
완비되고 널리 쓰였던 해서가
뒤를 따른다. 행서와 초서는
글씨의 예술적 영역을 넓힌
흘려쓰기 서법에 해당한다.

점이 아쉬웠다. 작가가 짧은 시간 안에
주제를 연구해야 하는 부담을 줄여주고,
우리도 전체 기획 의도에서 다소 벗어난
작품을 마주하게 되는 당황스러움을
피하고 싶었다. 그러기 위해 먼저 모든
파트와 챕터의 구성과 작품이 놓여질
공간의 세부 지침을 서둘러 완성했다.
전시 구성에 있어 큰 틀을 먼저 만들어
놓고 거기에 가장 잘 어울릴 작가를
찾아 그 빈 곳을 채워주기를 요청하는
연역적인 방법을 택한 것이다. 대부분의
작가에게는 신작을 의뢰했다. 돋보이는
개별 작품(특히 기존에 발표되었던
작품) 여럿을 모아 나열하는 백화점식의
구성을 취하기 보다는 전체 기획이 더
잘 보이도록 연출하고 싶었다. 예술과
디자인의 경계를 나누는 것은 어떤
면에서 무의미하다. 그러나 구체적인
용도와 쓰임이 있는 디자인이나 건축이
미술관으로 들어오는 경우 어색한
모습을 보여주는 경우도 종종 있다. 주로
의뢰받은 문제를 해결하는 디자이너에게
전시는 평소와는 다른 모습을 보여줄
기회라는 것이 일종의 부담으로 작용하는
경우도 있는 듯하다. 작가로 참여한
디자이너 각자가 평소에 깊이 생각하고
탐구해온 작업 방향과 기법을 편히
드러낼 수 있도록, 개별적인 욕망의
아우성보다 큰 성량(聲量)을 가진 전시의
목소리를 고안하고자 했다.

오행은 삼라만상의 변화를
나무·불·흙·쇠·물의 다섯 가지 기운을
통해 설명한다. 이 사상에 따르면 우리는
호기심을 갖고 욕망하며(나무), 서로의
이해에 따라 분열하고 확장한 뒤(불),
다시 조화를 이루어(흙), 결실을 맺고(쇠),
응축하는(물) 것을 반복한다. 이러한
순환과 속성에서 영감을 받아 전시를
이루는 네 파트를 구성했다.

첫 번째 파트인 "기원(祈願)과
기복(祈福)"에는 생성과 호기심을 주제로

'기도들' 전경.
사진: 장수인.

'참 좋은 아침' 전경.
사진: 장수인.

(주로 과거의) 원초적인 바람과 욕망에
관한 다양한 해석을 담았다. 여러
문화권의 다양한 상징·문자·기호를
통해 참여 작가 각자의 바람과 염원을
표현한 '기도들', 자개장, 원앙 목각,
마네키네코, 달라호스❺ 등 동물을
닮은 물건에 행운을 비는 마음을 담아
집에 두는 풍습을 해석한 '홈 스위트 홈',
입춘(立春)이나 동지(冬至) 등의 절기에
해당하는 날, 각종 기념일이나 명절, 생일
등 특정한 날에 가족 간에 주고받는 특정
유형의 인터넷 밈(meme)을 소재로 한 '참
좋은 아침'의 세 개 챕터를 통해 평면과
입체, 스크린 등의 다양한 매체를 다룬다.
특히 첫 번째 챕터 '기도들'에는 서낭당의
신목(神木)과 주렁주렁 매달린 오방색
댕기를 연상시키는 커다란 구조물을 세워
오행의 첫 번째 순서인 '나무'를 강조했다.

두 번째 파트인 "기록(記錄)과
선언(宣言)"에서는 분열과 결실, 열정과
직관 등을 주제로 동시대의 화두에 대한
세심한 관찰과 깊은 성찰을 다뤘다. 글과
그림이 주고받은 이야기와 목소리를
다룬 '말하는 그림', 바닷가의 암석화된
플라스틱 쓰레기를 채집하고 기록해
관찰의 대상으로서 환경 문제에 접근하는
'흔적들', 2015년도 이후 출간된 한국 도서
가운데 당시로서는 쉽지 않았던 시도로
이후 북디자인의 지형 변화에 영향을
미쳤던 사례를 모은 '생명 도서관',
세 개 챕터로 구성했다.

세 번째 파트인 "계시(啓示)와
상상(想像)"은 응축, 지략과 위트를
주제로 미디어적 상징과 미래적 상상을
담은 다양한 매체와 장르를 다뤘다.
'밈의 정원'에서는 포스트 인터넷 시대에
우리에게 주어진 새로운 영감과 상상력을
바탕으로 제작한 현대미술 작품을,
'기호들'에서는 공예가들이 고유한
공예적 기법을 통해 상징적으로 표현해
낸 생명의 기록과 단서를 소개했다.

❺
스웨덴 달라르나 지방에서
유래한 말(馬) 모양의
목각인형. 스웨덴어로는
'달라허스트(Dalahäst)'.
북유럽 스타일의 인테리어
소품 가게에서도 흔히 볼
수 있다. 예로부터 스웨덴
사람들은 달라 호스가 가정의
평화와 행운을 가져다 준다고
믿었다. 나무를 깎아 만든
투박한 몸통에 (주로 붉은
색의) 선명한 배경색, 그 위에
칠한 다양한 문양이 특징이다.

전시의 마지막 부분에 해당하는
'기호들'의 작품은 식물(陰·木)을
테마로 만들어져, 첫 번째 파트에
자리했던 '기도들'의 큰 나무(陽·木)와
수미상관(首尾相關)을 이룬다.

끝으로 "존재(存在)와 지속(持續)"은
《타이포잔치 2021》의 주제인 '문자와
생명'을 가장 깊이 있게 표현한 주요
작품들을 일컫는다. 조화와 균형을 통해
긍정적이고 창조적인 항상성을 보여준
국내외 열한 팀을 전시의 주요 작가로
초대했다. 이들과는 각자의 작품에
비교적 충분히 대화하고 조율했다.
엘모(몽트뢰유), 이미주(부산), 스튜디오
스파스(로테르담), 국동완(서울),
황나키(런던), 뚜까따(인천) 등 다양한
도시에서 모신 작가들의 설치 작품은
중앙홀을 비롯한 문화역서울284의
곳곳에 자리하며 다른 파트들을 연결하는
역할을 수행했다.

방역 지침상 개막식은 하지 못했고

'흔적들' 전경.
사진: 장수인.

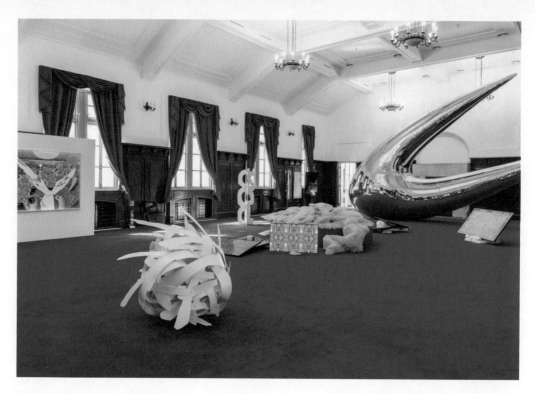

'밑의 정원' 전경.
사진: 장수인.

관람객 수도 제한했다. 이를 보완하기 위해 전시 기간 내 매주 토요일 스트리밍 방식으로 연계 프로그램을 진행했다. 전시 기획이나 작품에 관해 직접 설명했던 온라인 투어는 《타이포잔치》에서는 처음 시도한 기획이다. 일일이 전달하기 힘든 전시 기획과 그 배경, 전시 장면과 내용을 누구나 장소에 구애받지 않고 편히 관람할 수 있도록 했다. 마지막 회차였던 10월 9일에는 한글날 특집으로 「마루 부리」❻를 다뤘다. 「마루 부리」를 개발하기 위해 펼쳐온 여정과 의미, 사용자들의 피드백과 앞으로의 계획 등에 대해 논의하는 시간이었다.

작가와 작품

다른 《타이포잔치》에 비해 관람하기 쉬웠다는 이야기를 많이 들었다. 전시를 쉽다고 느끼거나 생각한 이유도 물어보고 싶었다. 일반적으로 관람객은 전시에서 보이고 이해되는 것을 찾는다. 그것이

❻
개인용 컴퓨터의 등장 이후 종이에서 화면으로 글꼴 환경이 이동하는 과정 속에 민부리꼴은 많은 시도와 성공적인 적용을 보여주었다. 하지만 부리꼴에 대한 개발은 상대적으로 정체되어 있었다. 이런 상황에서, 「마루 부리」는 웹사이트, 모바일 등의 화면에서 사용될 것을 염두에 두고 네이버, 네이버문화재단, AG 타이포그라피연구소가 함께 개발한 본문용 부리 글꼴이다. 우리 고유의 미감을 표현하고 많은 사용자의 의견을 취합·반영하여 만들어진 「마루 부리」의 4년의 개발과정을 《타이포잔치 2021》에서 만나보았고, 2021년 한글날에 네이버를 통해 전체 5종이 배포되었다.

《타이포잔치》라면 특히나 '읽히는 것'을 찾게 되는 것은 당연하다. 그리고 읽을 수 있는 것이 많았거나 읽을 거리가 풍부했다면 전시에 좋은 평가를 부여하는 것 같기도 하다. 여기서 읽는다는 의미에는 글자나 글을 보고 거기에 담긴 뜻을 헤아린다는 것에 더하여 여러가지 형태나 구조가 놓여진 문맥과 맥락을 파악한다는 것까지 포함될 것이다. 일본의 극작가이자 소설가인 이노우에 히사시(井上ひさし)는 "어려운 것은 쉽게, 쉬운 것은 깊게, 깊은 것은 유쾌하게"라고 말한 바 있다. 좋아하는 말이다.

'타이포잔치'라는 이름에는 조금 이상한 부분이 있다. '(어느 정도는 전문적인) 글자를 다루는 기술'을 의미하는 단어와, '(문턱이 낮아 누구나라도) 흥청망청 즐기는 모습'이 연상되는 두 단어의 조합이다. 서로 상반되는 두 뉘앙스의 조합은 묘하게 당황스럽다. 그래피(graphy)는, 캘리그래피(calligraphy), 바이오그래피

(biography), 코레오그래피(choreography) 등 '그래피'로 끝나는 단어는 많다. 물론 가장 자주 쓰이는 것으로 포토그래피(photography)가 있다. 하지만 우리가 '포토그래피'라는 단어에서 떠올리게 되는 것은 셔터 스피드나 조리개를 조절하는 등의 구체적인 방법과 기술뿐만은 아니다. 오히려 패션, 상품, 음식, 모델, 헤어, 메이크업, 마케팅, 빌보드 광고 등 문화와 세태, 산업 전반에 걸친 여러가지 것들이 연상된다. 유독 '타이포그래피'라는 단어에서는 학제적이고 실용적인 무언가를 기대하는 시선을 느낀다. 그것이 놓이는 시간적 공간적 배경이 '잔치'임에도 말이다. 글자는 언어가 있기에 존재하고, 언어는 문명이 선행되어야 한다. 현재의 글자를 다룬다는 것은 지금의 문화를 만지작거린다는 말도 된다.

이번《타이포잔치》에서는 배리어블 타입과 같은 방법적·기술적인 영역과, 현재 유행하는 그래픽 디자인의 동향과 같은 부분은 배제했다. 대신 현재의 문자는 어떤 모습으로 확장되어가며 무엇을 아우르고 진화(또는 퇴화)해 가는가를 다루려 했다. 문자 정보를 주고받으려고 만든 카카오톡이나 라인 등의 인터넷 메신저 안에는 문자 이외의 것들이 상당한 비중을 차지하고 있다. 다양한 감정이나 의도를 전달하는 이모지, 특정 정보를 빠르게 구분하고 접근하게 만드는 해시태그, 한 마디로 정의내리기 힘든 다층적인 정서와 의미에 관한 일종의 약속인 여러가지 밈, 팬데믹에 놓인 요즘 특히 요긴하게 사용하게 되는 QR 코드 등이 오늘날의 타이포그래피 재료가 아니라면 다른 무엇이라 부를 수 있을까. 그런 재료들을 중앙홀에 자리한 거대한 작품 속에서부터 작품을 설명하는 캡션에까지 골고루, 선언적으로 담아 두었다.

혹여 이런 관점이 낯설거나 아쉬운 관람객을 위해 따로 힘을 주었던 부분이 '생명 도서관' 챕터와 〈마루 부리, 4년의

기록〉이라는 작품이다. 두 작품 앞에서
뭔가를 열심히 메모하는 학생의 모습을
종종 보았다. 그러나《타이포잔치》는
디자이너나 디자인을 공부하는 학생
만을 위한 전시는 아니다. '생명 도서관'과
〈마루 부리, 4년의 기록〉도 훌륭한
디자인이나 최신의 트렌드, 신기한
작품을 소개하려는 의도와는 거리가
멀다. 두 곳에 전시된 다양한 기록은
기술적 성취나 양식적 가치를 강조하지
않는다. 그것들이 만들어진 이유나
갖게 될 의미, 존재의 당위를 발견하고
증명하고자 하는 과정에 더 가깝다.

〈여래신장〉 설치 전경.
사진: 이재민.

그래픽 디자이너, 혹은 타입
디자이너가 (총감독이나 큐레이터 등의
여러 역할을 통해) 주체적으로 만들어
나가는 이 정도 규모와 인지도의 전시가
드물다는 점에서《타이포잔치》는
소중하다. 하지만 그런 이유로 적당한
경험을 쌓은 신인 디자이너들을 당연한
듯 (순서가 돌아오면) 초대하고 소개하는
의례적인 기회로 여겨지기도 했다. 반면,

되도록 여러 작가에게 참여 기회를 주는
암묵적인 약속이 내부적으로 존재하지만,
(기량이 뛰어나고 주제를 현명하게
헤아려 전시를 빛내줄 가능성이 높은)
몇몇 작가들이 반복적으로 이 행사에
참여하게 되는 것도 어느 정도 불가피한
일이다. 총감독에게《타이포잔치》는 단
한 번뿐이기 때문이다. 이렇게 비슷한
분야 안에서 종(縱)으로 한껏 깊어진
참여 작가의 범위를, 이번에는 횡(橫)으로

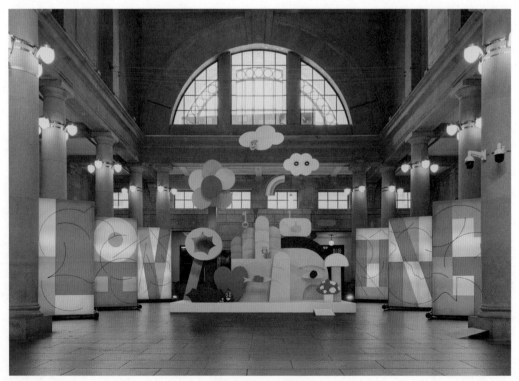

이미주 〈여래신장〉, 엘모 〈삶/사랑〉.
사진: 장수인.

〈마루 부리, 4년의 기록〉.
사진: 이재민.

넓혀보는 것을 시도했다. 미술가, 사진가, 공예가, (글을 쓰는) 작가를 전시에 모셨다. 특히, 작업 과정의 특성상 주로 글에 종속되었던 일러스트레이터에게는, 반대로 글을 견인하는 역할을 부여해 이미지와 글자 사이의 상호 작용을 실험하고자 했다.

《타이포잔치》에는 2013년에 57팀, 2015년에 90팀, 2017년에 218팀, 2019년에 127팀이 작가로 참여했다. 《타이포잔치 2021》에는 53팀을 초대했다. 참여 작가의 숫자를 (적어도 2013년 수준까지) 줄이려고 상당히 노력했다. 이전의 여러 《타이포잔치》가 보여줬던 어떤 종류의 성대함을 포기한다면, 비운 만큼 다른 것을 채워야 했다. 상대적으로 적은 수의 작품을 잘 조율하고 맥락을 부여하며, 포스터에 준하는 평면 작품이나 타입 디자인, 레터링 등의 범위를 벗어난 타 장르를 적극적으로 수용해 다양성을 부여하고자 했다. 한편, 이는 작품 의뢰 비용의 하한선을 상향 조절하고자 하는 의지이기도 하다. 팬데믹 때문에 외국 작가의 수를 최소화한 점과 개막식을 치르지 못한 점 등은 못내 아쉽다.

전시 아이덴티티, 시노그래피

앞서 언급한 욕망·문자·이름, 십장생에 속하는 거북이와 두루미, 그리고 이것들을 아우르는 배경으로서의 동양적 색채를 포스터나 홍보 매체에도 적극적으로 드러내고 싶었다. 동양에서는 예로부터 거북이와 두루미가 많은 그림 속에 도상(圖像, icon)으로 활용되어왔다. 구글에 '거북이와 두루미'의 이미지를 검색하면 나오는 많은 도상 틈에 우리의 포스터가 자연스럽게 어울렸으면 했다. 거북이와 두루미의 일러스트레이션은 타투이스트이자 일러스트레이터인 김미키가 담당했다. 사람(살아 있는 생명)의 몸 위에 그림을 그려 본 경험을 빌려오고 싶었다. 동양 민화의 전통적인 표현에 더해, 사람의 손과 발을 동물과 결합한 기괴하면서도 흥미롭고 인상적인 그림을 완성해 주었다.

전시 아이덴티티를 구성하는 가장 중요한 요소인 검고 무거운 글자는 디지털 폰트이면서 동시에 먹을 듬뿍 묻혀 붓으로 쓴 글자가 연상될 수 있게 골랐다. 종이와 화면을 넘나드는 여러 매체에 한글과 한자, 라틴 알파벳을 모두 사용했지만, 주를 이루는 것은 한글과 한자다. 왼쪽에서 오른쪽으로만 흘러가도록 규정된 라틴 알파벳에 비해, 동아시아의 문자는 그 방향성이 보다 자유롭다는 특징을 이용하고 싶었다.

워크룸과 함께 만든 웹사이트와 도록은 (넓적한) 거북이와 (길쭉한) 두루미의 비례를 구조적으로 활용해 내용을 담는다. 웹사이트에서 사용자는 '거북이와 함께' 정보를 1단으로 느긋하게 열람할 수도, '두루미와 함께' 최대 6단으로 한눈에 파악할 수도 있다. 전시 구조를 소개하는 글에서는 무게감 있는 가로형 그리드를, 작가와 작업을 소개하는 글에서는 민첩하고 유동적인 세로형 그리드를 번갈아 적용해

《타이포잔치 2021》
포스터.

도록을 만들었다. 포스터의 방법을
활용·연계해서 만든 각 전시 파트의
제목은 장수와 복을 기원하고 이름을
남기고 싶은 인간적인 욕망을 대변한다.
웹사이트에서도 부적 같은 인상의
메뉴로, 또는 도록의 거의 모든 펼침면에
등장하는 면주로 사용되어 기원의 마음을
남긴다. 표지에도 《타이포잔치》의 심볼을
침구에 새겨진 福이나 喜 등의 글자처럼
자수로 새겨 이러한 태도를 드러냈다.
　전시 장소인 '문화역서울284'는
그 공간을 다루기가 매우 어렵다. 근대
문화유산이기에 벽을 훼손할 수가
없는데다 작품과 구조물의 방염 처리도
까다롭다. 게다가 각 공간의 개성이
매우 강하고 또 상이해 지금껏 그곳에서
열렸던 많은 전시들이 원래 공간의
특징을 지우고 평면화하는 것에서부터
디자인을 시작하는 것을 많이 보아왔다.
그것은 비용이 매우 많이 들어 그리

현명하지 않은 방법이다. 하고 싶은
것은 많았지만 주어진 시간이 적었던
까닭에 언제나 가장 안전한 선택지를
택할 수밖에 없었다. 작품이 들어올
공간의 구조를 함께 고민할 최선의 팀은
'맙소사'였다. 전시 공간에 관한 노하우가
풍부하고 문화역서울284에 관한 경험도
충분해 노련한 솜씨와 안목으로 전시를
구체화해주었다. 3등 대합실의 '기도들'
챕터에 설치된 거대한 나무 구조물에는
작은 종이 띠를 반복적인 고리 모양으로
붙여서 주렁주렁 매달아두었다. 마치
큰 나무가 드리운 기다란 이파리, 혹은
무속 신앙에서 신목에 매달아놓은
댕기처럼 보이기도 한다. 이 작품은
작은 오브제부터 설치 작업까지 다양한
범주에서 공예 기반의 작업을 진행해온
그레이트마이너가 오랜 반복 작업을
통해 만든 것이다. 수많은 고리는
그 자체로 순환과 반복을 상징한다.
그리고 그 작품을 만드는 길고 지난한
과정은 간절한 기도나 바람의 모습과도
닮아있다. '참 좋은 아침' 챕터에서는
다양한 '잔소리'가 오가는 명절 아침의
차례상을 연상시키는 공간 구성을
취했다. '말하는 그림' 챕터에서는 작품
아래에 특정 정서를 환기시키는 장화를
신겨주었다. 전시의 기획 의도를 더없이
잘 드러내 주었던 이런 요소는 모두
맙소사와 함께 구상했다.

마치며
많은 분이 도와주셨기에 전시를 준비했고
또 무사히 마칠 수 있었다. 이전의
《타이포잔치》에서 잘 계승해나가고
싶은 부분도 있었고 새롭게 시도했던
것도 있었다. 참여 작가의 출신 국가나
인종, 성비를 포함한 국제전시로서의
다양성에서는 노력했지만 부족한 부분이
많았다. 사실 팬데믹의 기나긴 침묵 아래,
전시에 관해 제대로 된 평가나 리뷰를

《타이포잔치 2021》
전시 아이덴티티.
사진: 이재민.

많이 듣지 못한 것 같다. 즐거웠던 순간이 두 번 정도 있었다. 기자간담회를 마치고 기자들과 전시장을 둘러볼 때에 지나가던 수녀님 두세 명이 함께 재밌게 전시 설명을 듣던 모습이 기꺼웠다. 그리고 언젠가 전시장에 방문한 아이와 엄마가 작품 〈여래신장〉 앞에서 여러가지를 상상하고 한참을 대화하며 전시를 즐기는 것을 봤을 때에도 큰 위안을 받았다. 전시장에 들어서자 마자 마주하는 공간인 문화역서울284의 중앙홀에는 엘모의 〈삶/사랑〉이라는 작품이 설치되어있다. 사랑한다는 것의 또 다른 의미는 순환의 흐름 안에 속해 살아가는 모든 존재들이 서로 다르지 않음을 인정하고 받아들이는 것일지도 모른다. 이 전시가 부모에게도, 아이에게도, 그래픽 디자이너에게도, 타입 디자이너에게도, 미술가에게도, 시인에게도, 선생님에게도, 학생에게도, 수녀님에게도, 스님에게도, 우연히 전시장을 방문한 다른 여느 시민들에게도 모두 우호적인 제스처로 다가가길 바랐다. 실제로 그랬는지는 잘 모르겠다.

《타이포잔치 2021》 웹사이트와 도록. 사진: 이재민.

잔치에는 늘 손님이 있다. 여기서 손님이란 문자의 초대를 받아 문자와 교류해온 문학·도시·생명·음악·정치 등의 단어일 것이다. 이후의 《타이포잔치》가 디자인이나 타이포그래피 외 다른 분야의 손님들과 교류하는 부분이 더 많아지면 좋겠다. 2001년에 처음 개최되었으니 《타이포잔치》는 이번에 스무 살을 맞은 셈이다. 성인이 되어 탄생과 이름을 되돌아본 《타이포잔치》가 앞으로는 어떤 손님과 어떤 모습으로 어울리며 나이 들어갈지, 이제 한 발 멀리서 지켜보고자 한다.

우리는 기도한다, 우리의 운명이 무엇인지 알려달라고. 그리고 그 운명을 겸허히 받아들일 용기를 달라고. 인생은 뜻대로 흘러가지 않는다. 그래서 우리는 운명이 정말 있는지 궁금해하고, 만약 있다면 부디 그것이 관대하길 기도한다. 운명은 정말 있을까? 있다면 그것을 이해할 수 있을까?

중국, 한국과 같은 동아시아 지역에서는 예부터 '사주팔자(四柱八字)'를 통해 운명을 가늠하는 문화가 존재했다. '사주팔자'란 한 인간이 태어난 연월일시를 상하 두 글자로 이루어진 네 개의 기둥(四柱, 사주) 즉, 여덟 개의 글자(八字, 팔자)로 표기한 것을 말한다. 이 여덟 개 글자들이 어떤 상호작용을 하는지 파악해 운명을 점치는 것이 '사주명리(四柱命理)'다. 사주팔자를 구성하는 글자들을 이해하기 위해서는 먼저 육십갑자(六十甲子)를 알아야 하고, 육십갑자를 이해하려면 음양오행설을 알아야 한다.

나무 아래 쥐 —甲子—부터
구름 아래 돼지 —癸亥—까지,
그리고 다시

이화영

음양오행설이란 세상 만물이 어떻게 구성되어 있는지에 관한 동양의 오래된 관점이다. 음양설에 따르면 세상에는 크게 양(陽)적인 것과 음(陰)적인 것이 있다. 양적인 것은 큰 것, 밝은 것, 단단한 것, 드러내는 것 등으로 표현된다. 음적인 것은 작은 것, 어두운 것, 부드러운 것, 드러나지 않는 것 등으로 표현된다. 상반된 것처럼 보이는 두 기운은 분리된 것이 아니라 서로 역동적으로 작용하면서 사물의 다양한 특성을 만들어낸다. 그래서 흔히 볼 수 있는 태극도[1]에는 음양의 두 기운이 수축 팽창하며 서로 얽혀있고 양 속에 음이, 음 속에 양이 있음이 표현되어있다. 오행설은 음양설과 함께 이해되곤 하는데, 세상 만물을 다섯 가지 기운으로 이해하는 것이다. 오행설에 따르면 세상은 나무(木, 목), 불(火, 화), 흙(土, 토), 쇠(金, 금), 물(水, 수)의 성분으로 이루어져 있다. 이 다섯 가지 기운은 음양설에 따라 다시 열 가지 기운 (양목/음목, 양화/음화, 양토/음토, 양금/음금, 양수/음수)으로 분화한다. 이 열 가지 기운을 우리가 살아가는 지구의 순환에 대입해 하늘의 열 가지 기운, 그리고 땅의 열두 가지 기운으로 도출한다. 이것을 십천간(十天干)과 십이지지(十二地支)라 한다. 십천간은 다음의 글자들로 이루어져 있다.
甲(갑, 양목), 乙(을, 음목), 丙(병, 양화), 丁(정, 음화), 戊(무, 양토), 己(기, 음토), 庚(경, 양금), 辛(신, 음금), 壬(임, 양수), 癸(계, 음수). 십이지지는 다음의 글자들로 이루어져 있다. 子(자, 양수, 쥐), 丑(축, 음토, 소), 寅(인, 양목, 호랑이), 卯(묘, 음목, 토끼), 辰(진, 양토, 용), 巳(사, 음화, 뱀), 午(오, 양화, 말), 未(미, 음토, 양), 申(신, 양금, 원숭이), 酉(유, 음금, 닭), 戌(술, 양토, 개), 亥(해, 음수, 돼지).❶ 총 스물두 개로

1
태극도

❶
본래 십이지지에는 음양오행적 성격만 부여되었으나, 중국 한대(漢代) 이후에 각 글자에 동물을 대응시키는 관습이 만들어졌다. 각 글자에 대응되는 동물들은 땅을 지키는 십이신장(十二神將)으로 일컬어지며 열두 개의 방위와 연결짓기도 한다.

이루어진 십천간과 십이지지를 각각 한 글자씩 "갑자(甲子)"부터 차례로 조합하면 총 육십 개의 조합이 발생한다. 이것을 바로 "육십갑자(六十甲子)" 혹은 "육십간지(六十干支)"라 한다. 이 육십갑자는 서양의 달력과 시계가 도입되기 전까지 동양 세계에서 시간의 흐름을 이해하는 틀이 되었다. 오늘날도 동양에서는 각 해가 어떤 간지인지 같이 표기하는(2022년은 임인년壬寅年이다.) 문화가 남아있다. 이 육십갑자 시스템은 음양오행 사상으로부터 직접적으로 도출되었다는 점에서 동양적 세계관 그 자체라 할 수 있고, 또 물질적 순환을 시간의 흐름에 대입해 시간과 공간이 분리되지 않고 서로 얽혀있음을 전제한다는 점에서 서양의 세계관과는 매우 다른 관점을 보여준다.

　　사주팔자의 연월일시는 육십갑자 시스템을 바탕으로 하며, 각각 천간과 지지의 조합으로 이루어진 네 개의 기둥 즉 연주, 월주, 일주, 시주가 어떤 글자로 이루어져 있는지 보고 해석하는 것이 사주팔자명리이다. 흔히 사주팔자라고 하면 태어난 시간에 따라 한 인간의 운명이 정해지는 고정불변하는 닫혀있는 운명관을 떠올린다. 하지만 편견과 달리, 사주팔자는 오히려 운명이 변하지 않는 어떤 덩어리가 아니라 다양한 요소의 조합으로 이루어진 그래서 시시때때로 변하고 움직이는 생명체와 같은 것임을 보여준다. 사주팔자에 따르면 우리의 운명은 양적인 것과 음적인 것 그리고 싹트고(목), 자라고(화), 유지하고(토), 열매 맺고(금), 죽음을 맞이하는(수) 성분들로 복잡하게 구성되어있다. 그리고 그 성분들은 내적으로 또 외적으로 충돌하고 화합하면서 여러 가지 작용을 발생시키고 변화해간다. 이런 관점은 우리에게 운명은 어떤 절대적 종착지가 아니라 생명체와 마찬가지로 일종의

팽창 속 수축

수축 속 팽창

작용 그리고 과정일 뿐임을 알려준다.
사주명리를 하는 이유는 우리가 무언가로
이루어져 있는 존재임을 알기 위한 것
이상이 아니다.

　처음으로 돌아가, 기도하는 마음으로
육십갑자의 시간을 바라본다. 육십갑자는
말한다. 시간은 한 방향으로만 흐르는
것이 아니라 돌고 도는, 다시 돌아오고야
마는 순환이라는 것을. 그리고 시간은
물질과 분리해서 생각할 수 없음을.
사물이 변하기 때문에 시간이 존재하는
것임을. 나의 운명은 지구의 시간과
연결되어있다. 지구의 시간은 태양계에
연결되어있고, 태양계는 우리은하와
연결되어있고, 우리은하는 무한한 우주와
연결되어있다. 그리고 무한한 우주는
다시 아주 작은 티끌로, 원자로, 소립자로,
또 더 작은 것들로 무수히 안으로
구성되어있다. 나의 손끝을 이루는
작은 원자와 그 원자 속 텅 빈 허공을
상상하며, 또 우주의 무한한 텅 빈
공간을 상상하며 작은 형태들을 한 땀
한 땀 움직여 육십갑자를 수놓는다.
육십갑자를 이루는 형태들은 밖으로
팽창하고 또 안으로 수축하며 안과
밖이 서로 맞대고 있다. 팽창하는

것(양陽)은 수축하는 것(음陰)이 있어야
존재하고, 수축하는 것(음陰)은 팽창하는
것(양陽)이 있어야 존재한다. 이 세상은
수축과 팽창의 얽혀있음, 그리고 그것의
반복임을 생각한다. 나의 들숨과 날숨
그리고 우주의 수축과 팽창을 상상한다.
이윽고 고요해지면 제석천 궁전의 구슬을
떠올려본다. 사방으로 끝없이 펼쳐진
그물에 매달려있는 수많은 구슬. 한 구슬
안에 모든 구슬이 비치고, 그 구슬이 다시
모든 구슬 안에 비친다.

스튜디오 스파스는 2008년 로테르담에서 스튜디오를 시작했다. 로테르담은 제2차 세계 대전 중 심각한 피해를 보았던 항구 도시이다. 이후 여러 도시 계획과 건축 실험을 바탕으로 재건되었고, 이로 인해 로테르담은 네덜란드에서도 상당히 독특한 도시 경관을 형성했다.❶ 로테르담은 항구를 도시의 뿌리로 두고 있어 다른 네덜란드 도시보다 다양한 배경을 가진 사람이 자연스럽게 섞여 살고 있고, 개방적이고 실험적인 사고방식을 보여준다. 이런 특징 때문에 로테르담에서 공부해야겠다고 결심했다. 지금까지도 이 도시가 스튜디오 스파스가 디자이너로 성장하는 데 큰 도움이 되었다고 생각한다.

로테르담은 국제적으로도 잘 알려진 네덜란드 청년 하위문화 '개버(Gabber)'❷의 발상지다. 또한 간식으로 간단하게 먹을 수 있는 음식인 '캅살롱(Kapsalon)'❸으로도 유명하다. 로테르담 중앙역은 건물 외벽 재질이 캅살롱을 담는 그릇과 비슷해 캅살롱이라고도 불린다. 이렇게 다양한 문화가 공존하고 건축가, 예술가, 디자이너로 가득한 도시 로테르담은 스튜디오를 시작하기 최적의 장소였다.

타이포그래피는 스튜디오 스파스의 작업에서 항상 중요한 역할을 한다. 글자는 언어를 구성하고 사람 사이의 보편적인 의사소통을 가능하게 하는 흥미로운 체계이다. 따라서 글자를 상호작용을 유도하는 도구로 생각하며 오랜 시간 지속해서 설치 작업물을 제작해 새로운 표현 방식을 연구하고 있다. 스파스는《타이포잔치》에 2015년과 2021년에 참여했고 두 차례 모두 대형 설치 작업물을 제작했다. 2015년에는 중앙홀에 'C()T()'라는 주제를 구조적으로 구현한 설치 작업물을 만들었다. 2021년에는 '문자와 생명'을 주제로 설치 작업을 했는데, 기존 스파스의 작업 중 쿤스트할 전시에 설치했던 〈So Me Thing〉과 동일한

독일 공군의 폭격 이후 로테르담, 1940년. 사진: The National Archives Catalog.

❶
로테르담은 제2차 세계 대전 때 독일 공군의 폭격을 맞아 도시 전체가 폐허가 되었다. 이 폭격으로 인해 시청을 제외한 대부분 건물이 파괴되고, 약 900명의 사망자가 발생했고 약 85,000명이 집을 잃었다. 엄청난 규모의 피해였지만 로테르담은 곧 이를 현대적 도시로 탈바꿈할 기회로 생각했다. W. G. 위트베인과 코르넬리우스 판 트라의 지휘 아래 기존 로테르담과 주변 유럽 도시와는 전혀 다른 도시로 재건되었고, 오늘날 건축학도의 성지로 불린다. OMA가 설계한 드 로테르담(De Rotterdam)에 관한 『더 가디언(The Guardian)』의 기사는 다음과 같은 문장으로 시작한다. "지난 50년간의 건축을 믹서기에 넣고 스카이라인을 가로지르는 건물 크기의 덩어리로 뱉는다면, 아마도 로테르담과 비슷할 것이다." (올리버 웨인라이트, 「Rem Koolhaas's De Rotterdam: cut and paste architecture」. 『더 가디언』, 2013년 11월 18일. 2021년 10월 30일 접속. https://web.archive.org/web/20190103210450/https://www.theguardian.com/artanddesign/2013/nov/18/rem-koolhaas-de-rotterdam-building)

❷
1990년대 로테르담에서 만들어진 하드코어 테크노의 하위 장르이자 그에서 파생된 문화를 지칭한다. 개버는 네덜란드 속어로 '친구'를 뜻하고, 빠른 비트와 왜곡된 드럼 연주를 보여준다. 하켄(Hakken)이라는 춤과 반항적인 패션 또한 개버의 큰 특징이다. 개버의 향유층은 스킨헤드를 하고, 트랙슈트 또는 봄버 재킷을 입고, 나이키 에어 맥스를 신는다.

❸
은박지 재질의 포장 용기에 감자튀김과 고기, 야채, 고다 치즈가 올라간 패스트푸드이다. 터키의 케밥과 인도네시아의 여러 소스가 결합한 음식으로 네덜란드의 문화적 다양성이 드러난다. 캅살롱은 네덜란드어로 미용실을 뜻하는데, 이 메뉴를 처음 만든 사람이 미용사로 추정되기 때문이다.

폭격 이후 재건된 오늘날의
로테르담 큐브하우스.
사진: 데이비드 알메이다.

방식으로 구상했다. 〈So Me Thing〉은
여러 종이 레이어에 걸쳐 미리 설계된
그래픽을 인쇄하고 관객이 한 장씩
찢어내 각자의 타이포그래피 조합을
만들 수 있는 설치 작업이다. 이
과정을 통해 관객과 소통하며 시간,
타이포그래피 그리고 삶이라는 개념을
유영할 방법을 모색한다. 같은 방법에서
시작해 이번 《타이포잔치 2021》에서는
〈수명(Lifespan)〉이라는 작업에 도달했다.
　작품 제작을 위한 또 다른 출발점은
'부적'이었다. 소원을 이루기 위해
주술적인 문양이나 글씨를 그린 부적은
다양한 글자와 상징, 메시지로 구성된다.
직사각형의 노란색 종이는 악귀를
물리치고 붉은색 잉크는 행운, 행복
그리고 길상을 의미한다는 것을 알게
되었다. 다른 문화권의 사람으로서
부적을 온전히 이해했는지 완전한
자신은 없었지만, 전시를 보러온
관객을 위한 노란색 직사각형의 선물을
만든다는 생각으로 열두 개의 그래픽

레이어를 만들었다. 12라는 숫자는
날짜나 시간처럼 수명에 영향을 미치는
요소를 나타내는 좋은 지표가 된다.
레이어마다 다른 색지를 사용해 서서히
사라지는 시간을 강조했다. 처음에는
상대적으로 가장 눈에 잘 띄는 노란색

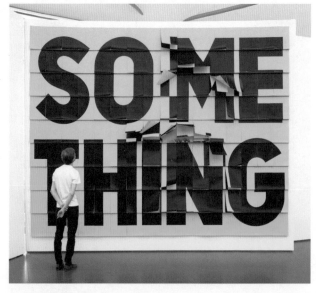

〈So Me Thing〉, 2015년,
쿤스트할 로테르담.
사진: 스튜디오 스파스

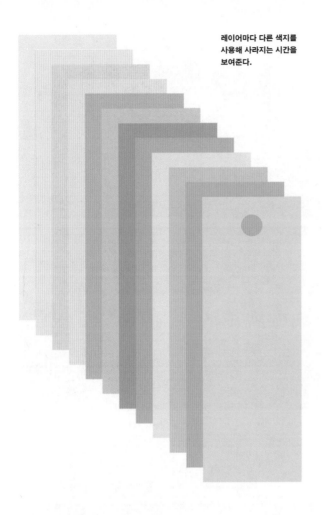

레이어마다 다른 색지를
사용해 사라지는 시간을
보여준다.

색지부터 시작했다. 종이 위의 그래픽은
검은색으로 인쇄하고 종이를 걸어두는
핀은 붉은색으로 만들었다.

작품의 그리드는 수명과 시간
개념을 기반으로 상징적으로 설정했다.
380×148mm 크기의 세로로 긴 판형의
종이를 가로로 34개, 세로로 9개를
붙였다. 34는《타이포잔치 2021》전시
기간이고 9는 전시가 시작되는 9월을
의미한다. 개별 종이의 높이 380mm는
설치 작업을 위해 제공된 공간의 최대
크기 안에서 결정했다. 그 결과 하나의
레이어마다 306장, 열두 개의 레이어
총합 3,672장으로 구성된 그리드가
완성되었다.

이렇게 구성된 그리드를 채우기 위해
장수를 상징하는 열 가지 도상을 그린
십장생도에 주목했다. 장수와 관련된
열 가지 상징에 대해 좀 더 개인적으로
접근해 열두 개의 레이어에 새로운
이름을 붙였다: ACT 1 수명 / ACT 2 해 /
ACT 3 달 / ACT 4 구름 / ACT 5 물 /
ACT 6 버섯(불로초) / ACT 7 바위 / ACT
8 소나무 / ACT 9 사슴 / ACT 10 거북 /
ACT 11 두루미 / ACT 12 수명의 끝.

서로 다른 레이어 간의 통일성과
다양성 사이의 균형을 찾는 것 역시
즐거운 연습이었다. 활자 폭이 좁은
글자 디자인은 어느 정도 충동적으로
만들었는데, 비록 그 형태가 조금
이상했지만 이를 고수하기로 했다.
글자가 실제 그리드와 동일하지 않게
만들어진다는 점이 매우 중요했다. 이로
인해 개별 레이어에서 형태가 우연히
일치하는 경우가 생긴다. 예를 들면
'ACT 3 달' 레이어는 달의 공전 주기를
활용했다. 공전 주기에 맞춰 초승달에서
보름달이 되고, 다시 초승달이 되도록
달을 만들어 그리드에 세로로 배치했다.
폭이 좁은 글자 위에 달을 늘어뜨려
새로운 이탤릭 서체가 탄생했다.

'ACT 6 버섯'에는 완전히 다른 접근
방식을 사용했다. 지난가을 숲에서
하이킹하던 중 위로 뻗어 자라고 있는
싸리버섯류를 우연히 발견했다. 꽤 흔한
종이지만 이 버섯류의 자라나는 모습이
좋았다. 여기에서 착안해 버섯이라는
단어를 위한 글자를 디자인했고 격자
위에 반복적으로 배치했다. 이후 글자
크기를 다르게 해 버섯의 성장 요소를
구현했다. 그리고 이렇게 만들어진
형태의 여백이 수명이라는 한글 단어를
드러낼 수 있도록 했다.

모든 레이어의 각 종이 하단에는 작은
글자로 인용구가 적혀있다. 유명 노래
가사들을 변형해 해당 레이어에 관한

힌트를 주려고 했다. 'ACT 3 달'에서는
"저를 달에 데려다주세요, 그리고
글자들과 놀게 해주세요"라고 적었다.
관객이 작품에 포함된 모든 원곡 가수나
원곡을 알아차릴 수 있기를 바란다.

코로나 시대에 참여형 설치 작품을
만드는 것은 제약이 많아 까다롭다. 이는
평소에 스파스가 설치 작품을 보여주는
방식을 검토하고 대안을 생각해볼 기회가
되었다. 관객 대신 전시 기획팀이 작품에
참여해 진행하는 방법을 처음으로
시도했다. 그리고 참여하는 방법을 위한
설명문을 만들었다. 설명문을 만들면서
계획과는 다르게 레이어를 응용할 수
있다는 것도 발견했다. 응용된 레이어
전환으로 추가적인 이미지 조합을 만들
수 있었다. 최종적으로 비엔날레 기간
매일 달라지는 〈수명〉은 관객이 전시를
방문할 때마다 새로운 구성을 발견하고
다른 경험을 즐길 수 있도록 한다.

〈수명〉, 2021년,
문화역서울284.
사진: 이재민

먼 곳에 기둥 박기

펜 유니온

그림은 글의 이해를 돕기 위한 '삽화'로 사용되는 경우가 많다. 〈먼 곳에 기둥 박기〉는 이 관계를 뒤바꿔 그림에서 출발한 글쓰기를 시도한 작업이다. 그러나 글이라는 게 그림과 달리 태생적으로 확정되지 않은 의미를 어딘가에 붙잡아둘 수밖에 없는 행위이다. 그래서 그림과 너무 가까운 곳에 작품을 박제하듯이 글을 쓰기보다는 조금은 먼 곳에다가 기둥을 박고 그림의 끄트머리를 살짝 걸쳐놓는 정도의 글을 생각하며 〈먼 곳에 기둥 박기〉라고 제목을 붙였다. 이렇게 쓰인 '삽문'은 그림의 직접적인 해설이라기보다 읽는 이의 상상력을 촉발해 더 멀리 나아갈 수 있도록 돕는 역할을 한다.

국내외 여섯 명의 일러스트레이터의 작품을 받는 것부터 시작했다. 각각의 작품을 보며 떠오르는 것을 작가의 의도에서 벗어나 자유롭게 상상했다. 그리고 작가별로 다른 글쓰기 기법을 골고루 사용하는 게 좋겠다고 생각했다. 어떤 작품은 기존 글을 인용하기도 하고, 어떤 작품은 이야기를 상상해 동화를 쓰는 기분으로 쓰기도 하고, 어떤 작품은 신문 기사의 일부를 가져오기도 하며 다양한 종류의 글을 각 작품과 연결했다.

윤예지❶의 그림은 가장 직접적인 이야기를 담고 있는 작업이었다. 처음에 그림을 보고 좁은 공간에 갇혀있는 젊은 세대의 답답함과 좌절, 또는 팬데믹 시대에 사회로 나아갈 수 없는 개인의 고립이 느껴진다는 이야기를 나눴다. 달이 있는 그림을 보고는 장류진 작가의 『달까지 가자』❷가 떠오르기도 했다. 그러나 처음에는 윤예지 작가가 작품을 그린 배경과 그 당시 본인이 느꼈던 좌절감을 아주 구체적으로 쓴 글을 받았기 때문에 그림과 설명을 들었을 당시 이 그림에 개입할 수 있는 여지가

❶
출판, 광고 등 다양한 분야에서 활동하는 일러스트레이터이다. MBC 라디오스타 로고, 나이키 팝업 스토어, 애플 앱스토어, 카라 동물 영화제 포스터 등을 작업했다. 『땅콩나라 오이제국』 『12 Lands』 『산책 가자』 등의 그림책을 만들고, 『마당을 나온 암탉』 20주년 특별판에 그림을 그리는 한편, 그린 에너지 캠페인을 위한 그림책 프로젝트 『Is This My Home?』을 진행했다.

❷
'하이퍼 리얼리즘'으로 평가받는 장류진 작가의 첫 장편소설이다. 가상화폐를 소재로 현시대의 저성장 국면과 세습 자본주의를 작가 특유의 시선으로 그려나간다.

있을까 싶어 덜컥 겁이 나기도 했다. 그러다가 달이 먼 곳에 있고 그곳을 향한 길이 있는 세 번째 그림을 보며 작품의 설명을 크게 신경 쓰지 않고 자유롭게 이야기를 나눴다. 그 그림은 마치 해적선에서 널빤지에 사람을 일렬로 쭉 세워두고 물에 빠뜨리는 것 같기도 했고, 전래동화에 등장하는 하늘에서 내려온 썩은 동아줄 같기도 했다. 이 감상을 어떻게 표현하면 좋을까 생각하다가 로또가 생각났다. 사람들이 일확천금을 기도하게끔 만드는 로또는 마치 하늘에서 내려오는 동아줄 같아 붙잡지 않으면 주변의 심연으로 떨어질 것 같은 상황을 표현할 수 있을 것 같았다. 숫자 여섯 개를 나열하는 로또의 익숙한 번호 표기로 글을 쓰기 시작했고, 그 이후에 앞뒤 이야기의 맥락이 점점 자리를 잡아갔다. 그리고 보통 이상을 향해 나아가는 길은 사실 한 발 삐끗하면 나락으로 굴러떨어질 수도 있는 길이라는 사실을 담고 싶었다. 동시에 마침내 다다른 이상의 모습이 사실 대단한 무언가가 아니라 소박한 일상일 수도 있고, 그마저도 지금 박탈당한 개인이 얼마나 많은가를 녹여내려고 했다.

〈먼 곳에 기둥 박기〉의 모든 그림은 크기가 점점 커지는 구조인데, 윤예지 작가의 네 번째 그림에서는 내부 그림 자체도 그만큼 커져서 남아 있는 여백이 아주 적다. 그래서 점점 단절되고 답답해지는 느낌과 더 이상은 팽창할 곳이 없는 느낌을 준다. 그리고 다섯 번째 그림에서는 강아지와 고양이가 있고 홈트레이닝을 하기도 하는 평온한 일상을 보내는 사람들이 가득한 집이 공중에 떠서 어딘가로 날아가고 있고, 같이 떠오를 수 없는 바닥에 있는 사람이 위쪽을 바라보고 있다.

네 번째 그림과 세 번째 그림을 연속으로 보며 불안감이 없는 일상이

『당첨번호는

7, 29, 37, 5, 16, 12
입니다…』

전국의 집값이 이번 달 상승 폭을 확대하면서 14년 8개월 만에 가장 높은 수준으로 오른 것으로 민간기관인 KB국민은행 조사 결과 나타났다. 전셋값 역시 수도권을 중심으로 오르며 전국적으로 상승 폭이 커졌다.
(연합뉴스 2021. 8. 29.)

〈위로받고 싶은 시대의 단상〉
세 번째·네 번째 그림,
2021년.

누군가에게는 판타지에 가까운 존재일
수도 있고, 당연하게 생각했던 일상이
팬데믹과 같은 상황을 만나 순식간에
무너질 수도 있는 대상이라는 감각으로
작업했다.

안드레아스 사무엘손❸의 그림은
인간이라고 하는 개체가 발생적으로
보이는 작업이다. 세포 단계에서부터
조금씩 진화하고, 돌연변이가 생기고,
새로운 생명으로 움터서 독립하는
과정으로 보였다. 점액질 같기도 하고
세포가 분화하는 것 같기도 한
둥글둥글한 그림체를 보며 이탈로
칼비노의 『우주 만화』를 인용하기로
했다. 지구의 탄생에서 시작해서
생명체가 태어나고 발달하는 장면을
낭만적이고 상상력이 가득한 문장으로
써낸 소설이기 때문에 그림과 연결했을
때 잘 어울린다고 판단했다. 열린책들
출판사에 허락을 구하고 『우주 만화』에서
발췌해 사용했다.
　『우주 만화』에서 크프우프크(qfwfq)
라고 하는 존재가 여러 시대에 걸쳐
살아가는데, 해당 시기마다 크프우프크의
시점으로 여러 가지 이야기가 펼쳐진다.
그중 하나는 새로운 돌연변이가 탄생하는
순간에 관한 이야기이다. 한 생명이
탄생하기 직전의 모호한 상태와 새로운
돌연변이가 탄생하는 순간의 혼란함을
다루는 대목이다. 이야기의 묘사가 그림의
유기체적인 느낌과 절묘하게 닿아 있다.

〈사람의 몸〉
다섯 번째 그림,
2021년.

누가 괴물이고 또 누가
괴물이 아닌가 하는 의혹이
오랫동안 우리를 괴롭혔지요.
그렇지만 그러한 의혹은
얼마 전에 해결되었다고
말할 수 있습니다.
즉 현재 존재하는 우리는
모두 괴물이 아니고,
그와는 반대로
존재할 수 있었는데
존재하지 않은 것들은
모두 괴물인 것입니다.

글은 이탈로 칼비노의 소설 『우주 만화』 중에서 여러 곳을 발췌한 것이다. (김운찬 옮김, 열린책들)

❸
스웨덴 예테보리에 거주하는
이미지 제작자이다. 선, 재질,
형태로 '복잡한 단순함'을
탐색하는 작업을 한다.

〈먼 곳에 기둥 박기〉 전경.
사진: 장수인.

아주 옛날에 사람들은 가족이나
사랑하는 이의 죽음 이후를
지켜볼 수 있었다. 죽은 몸은
벌판에 놓였고, 오랜 시간이 지나면
결국 뼈만 남았다. 생전에 겉을
감쌌던 피부색과 상관없이 희고,
단단하며, 대칭적인 형태의 뼈는
그 사람의 생애보다 더 오래
놓여 있어, 그것을 보는 사람들에게
삶에 대한 기이한 감각을 일깨웠다.

다정한 눈빛이 있던 곳은
텅 빈 구멍이 되고, 단단한 근육도
주름졌던 피부도 모두 사라졌다.
뼈를 제외한 것들은 재빨리
새에게로, 맹수에게로, 벌레와
흙에게로 돌아갔다. 그곳에서는
다시 새로운 것들이 자라났다.

현대인이 사랑하는 사람의 뼈를 볼
일은 극히 드물다. 그의 생애보다
오래 남는 것은 사진과 영상일 것이다.
대신 쉽게 풍화되지 않는 다른 것들을
남긴다. 그것도 아주 많이. 이를테면
오늘 아침에 사용한 칫솔 같은 것들.
플라스틱은 몇 백 년 동안 썩지 않는다.
세계 최초로 만들어진 플라스틱 칫솔은
아직도 지구 어딘가에 남아 있다.

게이브리얼 알칼라❹의 그림은 색채감과
선이 굉장히 유머러스하고 유쾌하면서도
죽음의 이미지를 강렬하게 담고 있다.
특히 첫 번째 그림에서 해골과 장미의
결합은 죽음을 종말로만 바라보지 않는
멕시코적 전통❺을 떠올리게 해서,
죽음과 삶이 하나로 연결되어있던 시기를
상상하며 글을 썼다.
　　모든 작가의 그림에서 인간 중심의
사고에서 벗어나려는 공통된 시도를
찾을 수 있다. 사람과 그들이 믿고 있는
가치를 중심에 두고 그것에서 벗어난
대상을 배제하기보다는 삶과 죽음,
인간과 비인간이 어우러지도록 묘사된다.

〈죽음과 함께 춤을〉
첫 번째·두 번째·세 번째 그림,
2021년.

❹
미국 마이애미를 기반으로
활동하는 작가로 애플, 뉴욕
타임스, 나이키, 워싱턴 포스트
등과 협업했다.

❺
멕시코에는 죽은 친구와
가족의 명복을 비는 '망자의
날(Día de Muertos)'이 있다.
애도보다는 축하를 보내며
먼저 떠난 사람을 기억하는
축제다. 칼라베라(Calavera)라고
부르는 해골 모형을 선물하는
문화가 있다.

게이브리얼 알칼라의 마지막 그림에서
뱀에게 물려 피를 흘리는 사람이
묘하게 웃음을 짓고 있는 장면은 인간이
자연으로 돌아가는 과정이 죽음이고,
불행이라기보다 순환의 과정이라는
이야기로 풀어냈다.
　　세 번째 그림에서는 손가락이 잘려져
있고 피부가 없어 그 안에 들어 있는
뼈가 보이고, 첫 번째 그림에서는 해골
안에서 장미가 피어나며 마찬가지로
뼈가 등장한다. 그래서 뼈라고 하는
대상의 물성을 생각해보게 됐다. 뼈는
모든 사람의 몸 안에 있지만, 살아있는
동안에 다른 사람의 뼈를 볼 일은 잘

〈먼 곳에 기둥 박기〉 전경.
사진: 장수인.

없다. 죽고 나면 뼈를 확인할 수 있는데, 그마저도 유골을 보는 것보다 화장하고 난 뒤 뼛가루를 보는 경우가 대부분이다. 그러던 중 아주 옛날 장례 문화가 발달하기 전에는 사랑하는 사람의 시신이 썩고 뼈만 남는 과정이 일상생활에 함께 있었을 거라는 추측을 했다. 뼈의 모습을 생각해보면 대칭적이고, 오랫동안 사라지지 않고, 단단하다. 마치 플라스틱 같다. 오늘날 우리에게 뼈보다도 더 친숙한 소재인 플라스틱이 현대 사회를 구성하고 있는 뼈 같은 토대가 되었다는 생각도 들었다. 그리고 그걸로 인해 지구 환경에 많은 문제가 발생한다는 사실까지 생각이 도달했다.

두 번째 그림은 콜라와 눈알을 보여 준다. 인간이 죽었을 때 가장 먼저 썩는 부위가 눈이라고 한다. 그리고 많은 사람이 콜라 없이 살 수 없게 되었지만, 콜라가 치아를 녹인다는 괴담은 잘 알려져 있다. 그런 사실로 봤을 때 게이브리얼 알칼라는 인간의 살과 피가 얼마나 손쉽게 훼손될 수 있는 부분인가, 그리고 무엇이 사라지고 무엇이 영원히 남는가에 관해 이야기한다고 생각했다.

예전에 한 친구가 티베트에서 '조장(鳥葬)'이라는 것을 봤다고 했다. 조장은 티베트의 장례 풍습으로, 시체를 들판에 오랫동안 두고 풍화 작용을 시킨다. 그러면 시체의 살이 점점 쪼그라들어 새까맣게 된다. 그 이후에 시체의 살을 포를 떠서 허공에 던지면 새들이 날아와 물고 간다. 그런데 그 장면을 함께 지켜보던 외국인이 그 친구에게 "Look, he is flying."이라고 이야기했다고 한다. 사람의 육신이 살아 있을 때는 땅에 붙어 있었지만 죽고 나서 육신이 사그라들고—씨앗이 바람을 타고 다른 곳으로 옮겨져 다른 개체가 되는 것처럼—새의 도움을 받아 새로운 생명으로 또 잉태되는 순환을 눈앞에서 볼 수 있었다고 한다.

❻
브라질 상파울루를 기반으로 활동하는 시각 예술가이자 프리랜스 일러스트레이터, 2D 애니메이션 애호가이다. 벨라스 아르테스대학교에서 그래픽 디자인을 전공하고 현재는 일러스트레이션에 집중해 애플, 코카콜라, 뉴욕 타임스, WGSN, 퀴츠, 스냅챗 등과 작업하고 있다. 자연, 퀴어 커뮤니티, 브라질에서의 삶, 만화 등에서 영감을 얻은 그의 작품에는 생생한 색상, 기발함, 마법과 초현실주의가 한데 어우러진다.

엔히 캄페앙❻의 그림은 메시지가 너무 선명해서 직설적으로 드러내면 이야기가 평면적으로 읽힐 것 같았다. 그래서 '먼 곳에 기둥을 세우듯'이 그림에서 조금 떨어져 있는 이야기를 연결하고자 했다. 〈개화〉라는 제목처럼 한 씨앗이 자라고 식물로 피어나는 과정에서 주변의 방해를 극복하고 결국 아름다운 꽃을 피우는 다섯 개의 연작으로 구성되어 있다. 그림에서 보이는 일련의 과정에서 오드리 로드(Audre Lorde)를 떠올렸다. 오드리 로드는 미국 페미니즘 운동이 한창 뜨거웠던 1960-70년대에 활발하게 활동한 미국 흑인 레즈비언 시인이자 사회운동가이다. 누군가 본인을 페미니스트라고 한다면 '여성'이라는 것이 그 사람을 정의하는 중요한 정체성이겠지만, 사실 인간은 복합적이다. 여성이자 동시에 어머니, 성 소수자, 장애인, 인종 소수자라는 점 또한 정체성을 구성하는 중요한 부분이다. 오드리 로드의 삶 자체가 그런 복합적인 정체성을 띠고 있었고, 자신을 규정하고 억압하는 한계와 열렬하게 싸웠던 전사적인 인물이었기 때문에 그림을 통해서 그의 삶을 들여다보길 바라며 이야기를 연결했다.

사실 작가가 보내준 작업 의도도 주변의 압박과 혐오에 맞서 내면의 힘을 키우고, 마지막에 세상에 있었던 적이 없는 멋지고 새로운 꽃으로 피워내는 내용을 담고 있다. 이 그림에서 가장 인상적인 것은 어둠이었다. 앞에 무엇이 있을지 모르고 위험할 수도 있는 어둠으로 꽃이 점점 나아가는 모습을 담고 있다. 어둠을 혐오라고 비유하면 오드리 로드의 이야기가 적격이었다.

오드리 로드가 흑인 인권 운동을 할 때 주변에서는 "너는 페미니스트잖아, 그 문제가 우선이지 않니?"라고 말하거나, 또는 페미니스트 운동을 할

"나의 존재 자체가 나의 의미야!"

오드리 로드는 흑인이자 페미니스트,
동성애자이자 암 투병 생존자로서
일생을 혐오에 맞서 싸운 시인이다.
그가 죽기 전 마지막으로 받은
아프리카 이름은 감바 아디사
Gamba Adisa, '전사, 자신의
의미를 분명히 보여 준 여자'였다.
이 글은 오드리 로드의 생애와
그가 남긴 말을 재구성한 것이다.

때 "너는 끼워주지 않아."라는 압박을
받았다. 오드리 로드는 나중에 질병을
앓았고, 흑인이자 페미니스트이지만
백인과 결혼했다. 그의 일생 자체가 엔히
캄페앙의 꽃과 닮았다는 생각이 들었다.
그래서 오드리 로드의 혐오에 관한 여러
연설에서 표현을 인용하고, 그가 평생
많이 들었을 법한 말을 가져왔다. 그리고
그가 마지막에 받았던 아프리카 이름이
'감바 아디사'였는데, '자신의 의미를
분명하게 보여준 여자'라는 뜻이라고
한다. 이를 엔히 캄페앙의 개화 그림에
붙여주었다.

　오드리 로드에 주목하게 된 이유는
인류 역사상 현존하는 매우 많은 글이
백인 남성에 의해서 쓰였다는 사실
때문이다. 옛날에는 그렇게 쓰인 글을
읽고 동화되기 위한 헛된 노력도
해보고, 글의 시각이 나와 동떨어져 있는
이야기임에도 불구하고 마치 그것이
진리인 것처럼 많은 영향을 받기도 했다.
그런데 최근 페미니즘 운동과 함께 문화
전반에서 여러 가지 각성이 일어나고,
권력의 목소리 대신 다양한 목소리가
발굴되고 있는 흐름 속에서 여성 작가,
흑인 작가, 레즈비언 작가 글을 읽었을 때
그동안 자연스럽게 받아들였던 글을 다시
돌아보게 되었다. 엔히 캄페앙의 그림과
오드리 로드의 이야기를 통해 당연하게
생각했던 글의 권위에 의문을 던질 수
있는 계기가 되었으면 좋겠다.

지금까지 말했던 작품은 각자 말하는
바가 너무 선명해서 다른 이야기로
풀어가는 게 오히려 더 어렵게 느껴지는
난관이 있었다면, 오카와라 겐타로❼의
그림은 중구난방으로 보일 정도로 각각
다른 장면을 보여주고 있어 도대체 어떤
이야기를 풀어내야 할지 고민이 되었다.
그러나 이내 제각각인 그림에서 이야기를
뽑아내는 과정이 흥미진진해졌다.

모두 사라졌다。
나와 닮은 부리와 발톱과
깃털을 가진 종족은
더 이상 존재하지 않는다。

나는 보지 못할 것이다。
그들이 어떻게
할머니의 할머니의
할머니로부터 물려받은
머리카락과 발가락을
잃어버릴지。
그들이 그은
금과 벽과 지붕이
어떻게 무너져내릴지。

첫 번째 그림에는 날개와 부리, 발톱이 있는 새를 닮은 존재 안에 그를 닮은 작은 존재가 가득 차 있다. 이 작은 존재는 커다란 존재가 기억하고 있는 자신의 친족이 아닐까 추측했다. 그리고 새를 닮은 존재는 눈물을 흘리고 있는데, 자신의 친족이 마음 안에만 살아있고 어디론가 사라져버린 것은 아닐까 싶었다. 마지막 그림은 대지의 여신처럼 그림 가득히 우주 하늘을 덮고 있는 여성의 이미지가 있다. 첫 번째 그림, 그리고 마지막 그림 사이의 이야기를 채워가면서 한 편의 동화 같은 이야기를 그려나갔다.

오카와라 겐타로의 작품을 보며 굉장히 내공이 뛰어난 사람이 실력을 감추고 어린아이의 그림처럼 그렸다는 인상을 받았다. 그래서 더 동화적인 이야기를 상상했다. 첫 번째 그림에서 핏줄을 따라 이어온 여러 가지 역사가

〈무제 (7월부터 8월까지)〉 첫 번째·다섯 번째 그림, 2021년.

❼
일본 도쿄에서 활동하는 화가이자 조각가이다. 2011년 도쿄 폴리텍대학교 예술학과를 졸업한 이후 다양한 국제 전시에 참여했으며 다섯 권의 미술서를 출간했다. 그의 작품에는 창작이 사랑의 표현이며 서로를 연결하는 방식이라는 신념이 담겨 있다.

녹아있는, 그리고 종을 대변하는 개인에 관해 생각했다. 그래서 처음에 '새'로 대변되는 자연의 역사와 인간의 역사를 대비시키면서 인간이 자연을 정복하고 이용해온 역사 속에서 점점 좁아져가는 자연의 자리를 그렸다. 현재 팬데믹 상황 속에서 많은 사람이 유사한 상황을 겪고 있으므로 공감할 수 있을 것 같아 시점 자체를 일인칭으로 설정하고, 화자를 자연 속의 존재로 만들었다. 인간 중심의 사고에서 벗어나 비인간의 시선으로 보게 되면 얼마만큼 공감할 수 있고 상상할 수 있을지를 실험했다.

두 번째 그림에서는 두 명의 사람이 자동차를 타고 어딘가를 가고 있는데, 랜드로버의 광고 문구 '내가 가는 곳이 곧 길이다'가 떠올랐다. 돌이켜 생각해보면 정말 오만한 발언이다. 내가 가는 곳이 곧 길이기 때문에 자동차가 들어가야 하고, 그래서 길이 아니었던 곳에 계속

〈먼 곳에 기둥 박기〉 전경.
사진: 장수인.

할머니의 할머니의
할머니부터 살아온 이곳에
그들이 나타난 이후로
모든 것이 달라졌다.
그들이 타고 온 쇳덩이에는
이렇게 쓰여 있었다.
『가는 곳이 곧 길이다』

〈무제 (7월부터 8월까지)〉
두 번째 그림, 2021년.

살고 있던 수많은 생명과 자연을 파괴해 길을 만드는 것이다. 그런 이유로 첫 번째 그림에 등장하는 새도 할머니, 그리고 할머니의 할머니 시절부터 계속해서 살아오던 서식지를 잃어버렸을 수도 있다고 생각했다. 이번에는 입장을 바꿔서 새의 시점으로 쇳덩이를 몰고 다니는 저 오만한 존재들도 그들의 할머니의 할머니로부터 내려왔던 무언가를 완전히 잃게 될 수도 있다고 상상하며 글을 썼다.

니시야마 히로키❽의 그림도 메시지가 굉장히 선명하게 보이는 작품이었다. 그래서 더 새로운 글이 필요했다. 그의 작품은 누구에게나 동등한 인권이 보장되어야 한다는 메시지를 담고 있다. 관람객이 이 메시지를 신선하게 볼 수 있길 바라며 차별금지법안을 떠올렸다. 법에 사용되는 공식적인 언어는 딱딱하고

❽
단행본, 잡지, 광고, 웹 등 다양한 분야에서 활동하는 일러스트레이터이다. 다마 미술대학교 그래픽 디자인학과를 졸업하고, 같은 학교 대학원에서 박사 과정을 수료했다. 『하루의 일부』를 펴냈으며 전시 《좋은 일상》《작은 즐거움》에 참여했다. 일본 HB 파일 컴페티션과 미국 더 원 쇼에서 수상했으며, 도쿄 일러스트레이터 협회 멤버로 활동하고 있다.

전문 용어도 많지만, 생활의 바탕을 이루고 있다. 한국에서도 시급하게 필요하지만 제대로 제정되고 실행되지 않는 문제를 환기하고 싶었다.

특히 두 번째 그림은 화면 왼쪽에 둥근 형태의 꽃 프레임이 있고 오른쪽에는 그 프레임에 맞지 않는 각진 형태의 꽃이 있다. 프레임에 맞지 않기 때문에 그 프레임을 빗겨 나오고 있는 장면이다. 각자가 지향하는 가치가 다 다를 수밖에 없는데 법 제도가 그것을 담아내지 못하고 있다. 법안을 더 바른 방향으로 보완하고자 하는 마음을 강조하고 싶었다.

니시야마 히로키의 작품은 기하학적이고 깔끔해서 도쿄 올림픽을 위한 그래픽 같다고 생각했다. 다양한 환경 속에서 프레임 안에 존재하기도 하고, 그것을 빗겨나기도 하고, 전혀 다른 새로운 색깔의 땅에서 자라나기도 하는 모습을 다채롭게 보여주고 있다. 이를 한국이 지금 당면하고 있는 문제와 연결 지어 공식적인 느낌의 법안이자 포스터로 엮어보고 싶었다. 그 사이에서 공명하는 느낌이 생길 거로 생각했다.

글과 그림 중 항상 글에 중요도가 과도하게 부여된다고 생각한다. 그래서 글을 읽지 않는다고 질책하는 말이나, 글에 부여되는 힘이나, 글이 지적인 것과 연결된다는 생각을 경계한다. 펜 유니온도 글을 쓰는 사람이고 책을 많이 읽지만, 그것이 무조건 고차원의 행위가 아니라 오히려 글이라는 그물망 속에 자기를 가두는 행위이기도 해서 그 반대를 항상 염두에 둬야 생각의 균형을 맞출 수 있다.

더 나아가 글을 쓰고 단어를 만들어 인간이 만들어낸 사유와 개념을 계속해서 그릇에 담으려고 하는 행위는 지구를 파괴하고 있는 인간의 오만함과

불가분의 관계라고 생각한다. 책을
읽는 행위와 꽃을 들여다보는 행위의
가치는 동등하다. 최근 그런 겸허한
태도를 고민하고 있기에 이번 작업으로
그림과 글의 위계를 바꿔보는 과정이
흥미로웠다.

　팬데믹 이후 일상이 이전과는 다른
방식으로 재구성되는 시점에서 모두가
느끼고 있는 감각이 통하고 있다는
인상을 받았다. 〈먼 곳에 기둥 박기〉의
모든 그림이 지금까지 살아온 방식이
맞는지, 그리고 팬데믹이나 기후 위기의
상황에서 어떻게 앞으로 나아가야
하는지 묻고 있다. 지금까지 주목받지
못하고 권위 있는 목소리를 가져보지
못한 존재에게 단어와 문장을 찾아주는
작업으로 뒤에서 보조하는 역할을 하게
되어 더 쾌감이 있었다. 카피라이터
출신 김하나와 에디터 출신 황선우
두 사람으로 이루어진 펜 유니온은 비교적
목적이 선명한 글을 대중에게 전달하는
일을 해왔는데, 이번 작업을 통해 전달할
내용을 스스로 만들고 상상하며 주어진
자유를 한껏 누려볼 수 있었다.

〈존재들〉
두 번째 그림,
2021년.

차별금지법안
발의정보: 장혜영 의원 등 10인
제2101116 (2020. 6. 29.)
제379회 국회 (임시회)

제안이유: 헌법은 "누구든지 성별·종교 또는 사회적 신분에
의하여 정치적·경제적·사회적·문화적 생활의 모든 영역에 있어서
차별을 받지 아니한다."고 규정하고 있습니다. 그러나, 많은
영역에서 차별이 여전히 발생하고 있고, 차별 피해가 발생한 경우,
적절한 구제수단이 미비하여 피해자가 제대로 보호받지 못하고
있는 실정입니다.

이에 성별, 장애, 나이, 언어, 출신국가, 출신민족, 인종, 국적,
피부색, 출신지역, 용모 등 신체조건, 혼인여부, 임신 또는 출산,
가족 및 가구의 형태와 상황, 종교, 사상 또는 정치적 의견, 형의
효력이 실효된 전과, 성적지향, 성별정체성, 학력(學歷), 고용형태,
병력 또는 건강상태, 사회적신분 등을 이유로 한 정치적·경제적·
사회적·문화적 생활의 모든 영역에서 합리적인 이유 없는 차별을
금지·예방하고 복합적으로 발생하는 차별을 효과적으로 다룰 수
있는 포괄적이고 실효성 있는 차별금지법을 제정함으로써 정치·
경제·사회·문화의 모든 영역에서 평등을 추구하는 헌법 이념을
실현하고, 실효적인 차별구제수단들을 도입하여 차별피해자의
다수인 사회적 약자에 대한 신속하고 실질적인 구제를
도모하고자 합니다.

출처: 국민참여입법센터 국회입법현황

생명 도서관: 이재영
52권의 비스듬한 책들

《타이포잔치 2021》은 생명과 문자를 주제로 한다. 생명은 세포로 된 조직체에서 분할하고 전이되며, 변화를 시작한다. 그래픽 디자이너는 활자가 담긴 책을 만들고 사람들은 그것을 읽는다. 〈생명 도서관〉은 책이 생각과 실천으로 이어지는 활자 조직체이며, 북 디자인은 그에 생명을 부여하는 역할임을 전제한다. '기록과 선언' 파트에 속한 〈생명 도서관〉은 책이 기록으로서, 선언으로서 획득한 성취를 보여줌과 동시에 '생명과 문자'와 북 디자인을 연결하고자 했다.

수 세기 동안 북 디자인은 원칙을 내세우며 책다움을 확보하기 위한 규칙을 조직하고 교본을 축적해왔다. 타이포그래피의 전통에서 활자는 독자를 방해해서는 안 되며, 독자가 처음부터 끝까지 무사히 완주할 수 있는 선형 구조로 '보이지 않는 타이포그래피', 즉 가독성을 중요하게 여겼다. 책의 얼굴인 표지는 눈, 코, 입처럼 반드시 존재해야

하는 것을 내세우고, 그 틀 안에서 변형하며 독자의 관심을 끌고자 했다. 어쩌면 현대의 북 디자인이 과거로부터의 문법을 답습하는 것은 효율적인 생존을 위한 자연스러운 선택이었을지 모른다. 그 탓에 최근 서점의 풍경은 제목으로 책을 구분해야 할 지경에 이르러 닮은 얼굴을 가진 책들이 매대를 장식했다. 동시에 그래픽 디자이너는 변이되어 생명을 확장하는 세포처럼, 전통과 관습에서 빗겨난 시도로 책의 낯선 변종을 탄생시켰다.

〈생명 도서관〉은 변종으로서의 북 디자인을 전시하고자 했다. 합리적이라 여겨왔던 '최소한'의 기준 및 정보에 관해 질문하고, 읽기와 보기의 경계에서 비스듬히 어긋나 있는 책들을 다루고자 했다. 전시를 위해 몇 가지 기준을 세웠다. 첫 번째, 표지와 내지 영역에서 비관습적 북 디자인의 시도를 수집하고 분류할 것. 두 번째, 2015년 이후 한국에서 출간된 책일 것. 세 번째, 상업

〈생명 도서관〉 전경.
사진: 장수인.

출판 영역 안에서의 출판물일 것. 이미지 중심의 작품집, ISBN이 없는 독립 출판 등 상대적으로 자유로운 실험이 가능한 영역에 있는 출판물은 포함하지 않았다.

〈생명 도서관〉은 52종의 책을 35개 분류 체계로 분류했다. 전시 방식은 책의 외부 요소인 표지와 내부 요소인 내지로 나뉜다. '섹션 1: 내지'는 가독성을 기본으로 하되, '가독성이 좋은 조판'에 머무르지 않고 기능과 아름다움을 목적으로 한 타이포그래피의 다양한 실험을 살펴볼 수 있다. 시집 『이 시대의 사랑 최승자』(김동신 디자인, 문학과지성사, 2020)는 전형적인 시집의 본문 조판과 달리 산세리프 글자체로 본문을 디자인했고, 시의 제목을 비교적 시선이 닿지 않은 오른쪽 하단에 배치했다. 『옵신』 7호(슬기와 민 디자인, 스펙터 프레스, 2017)는 제목용 글자체인 「엽서체」로 본문을 조판했다. 본문 디자인에서 흔히 볼 수 없는 글자체를 사용함으로써 시각적 흥미를 유발하는 장치로 활용함과 동시에 고정된 감각을 자극한다. 『블루노트 컬렉터를 위한 지침』(이기준 디자인, GOAT, 2021)은 글자체, 문장부호, 쪽 번호 등을 이용한 변칙적인 조판으로, 균질하고 대칭적이어야 한다는 전통을 비튼 역동성을 보여준다. 이로 인해 독자는 시각적 타이포그래피를 넘어 청각적 타이포그래피를 경험하게 된다. 이것은 책의 주제와 활자를 타이포그래피와 연결하여 디자이너가 주체적으로 해석한 결과물이라 하겠다.

『이 시대의 사랑 최승자』,
문학과지성사, 2020.

『옵신』 7호,
스펙터 프레스, 2017.

『블루노트 컬렉터를 위한 지침』,
GOAT, 2021.

〈생명 도서관〉 전경.
사진: 장수인.

'섹션 2: 표지'는 표지를 구성하는 활자 요소를 포함해 책의 외부 요소인 책의 부분, 종이 선택, 인쇄 방식 등을 디자인의 도구로 사용한 책들을 다뤘다.『거실의 사자』(오새날 디자인, 마티, 2018)는 고양이 사진만 두고 제목, 저자명, 출판사명을 걷어냈다. 한시간총서 시리즈(강문식 디자인, 미디어버스, 2017–)는 도형과 선, 시간을 가리키는 시계 이미지를 제외하곤 어떤 정보도 표지에 두지 않았다. 표지에 필요한 정보를 가득 채우는 다른 책들 사이에서 주목도를 높이는 방법을 택한 것이다.『대리모 같은 소리』(우유니 디자인, 봄알람, 2019)는 주로 광고 문구로 활용되는 '띠지'에 제 기능을 부여해 표지와 연결되는 장치로 활용했고,『공간 디자이너: 김세중, 한주원』(권아주 디자인, 프로파간다, 2018),『감정화하는 사회』(서주성 디자인, 리시올, 2019)는 제목, 저자명, 옮긴이, 출판사 정보 따위의 위계를 해체한 시도를 볼 수 있다.『모눈 지우개』(전용완 디자인, 외밀, 2020)는 인쇄 과정에 개입해 모든 표지를 다르게 변주하고, 무광 먹박의 활자를 여러 각도로 겹쳐 찍어 중첩된 낯선 감각을 생성해냈다.

『거실의 사자』,
마티, 2018.

한시간총서 시리즈,
미디어버스, 2017~.

『모눈 지우개』,
외밀, 2020.

『공간 디자이너: 김세중, 한주원』,
프로파간다, 2018.

〈생명 도서관〉에 전시된 책들은 빼어나게 아름다운 것도, 한국 북 디자인 역사에서 중요한 이정표도 아님을 밝힌다. 그보다 전통과 규범이라는 제한된 틀 안에서 디자이너 스스로가 저항하며 변화를 주도한 다양성의 언어라 할 수 있겠다. 디자이너로서 표현의 세계를 확장하는 것, 규칙을 답습하지 않고 낯선 유기체를 만들어낸 디자이너의 용기는 지지를 받아 마땅하다. 필자는 〈생명 도서관〉이 누군가에게 기준의 환기, 질서의 변환, 북 디자인을 읽는 또 다른 관점을 제공했기를 바란다. 2021년 이후 이 리스트는 어떻게 갱신될까. 분명한 건 35개의 분류 체계와 비관습적 북 디자인을 기준으로 세워진 〈생명 도서관〉은 한시적으로 존재했다 사라진다는 것이다. 생명이 그러하듯이.

아래 QR 코드로 〈생명 도서관〉 도서 목록과 분류 체계를 열람할 수 있다.

『감정화하는 사회』,
리시올, 2019.

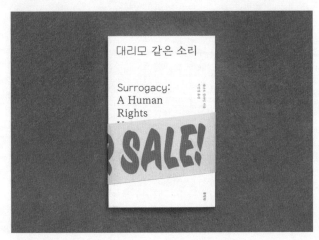

『대리모 같은 소리』,
봄알람, 2019.

〈생명 도서관〉 전경.
사진: 장수인.

문자와 생명, 존재와 이름, 클럽 쌩

짐1 [짐] 명사 다른 곳으로 옮기기 위해 챙기거나 꾸려 놓은 물건.
Jim [dʒɪm] NOUN a male given name, form of James

2021년 7월, 김슬은 루카스 라몬드에게 "프로젝트의 이름이 먼저 떠올랐어. 이름은 짐, J-I-M이야"라고 말하고, 그 소리는 루카스의 머릿속에 두 가지 이미지를 그린다. 영화감독 짐 자무쉬(Jim Jarmusch), 뮤지션 짐 모리슨(Jim Morrison). 김슬은 이어 설명을 마친다. "알아. 짐 자무쉬의 J-I-M이기도 한데, 한국에서 짐이라고 소리치면 사람보다는 짐보따리를 먼저 생각하게 돼".

하나의 대상이 존재한다는 것은 그의 세상에 이웃하는 다른 존재가 있다는 것을 의미한다. 무엇을 통해서 우리는 그들을 구분하는가? 소쉬르는 의미가 있는 관념에 관해 논의하기 위해 언어를 제외한다면 우리가 가진 관념이 무엇인지 설명할 수 있는지 물었다. 언어 기호 이전에는 사고에서 구별할 수 있는 것은 아무것도 존재하지 않는다.❶

개념은 다양한 언어로만 정의될 수 있으며 소리는 문자를 가진다. '말'은 한국에서 '언어' 또는 '동물', 'mal'은 프랑스에서 '나쁜 면' '잘못된 점'이고 형용사로는 '부적절하게'다. '쌀'은 한국에서 '벼의 씨앗에서 껍질을 벗겨낸 식량', 'sale'은 프랑스에서 '더러운'이다. '똥'은 한국에서 '배설물', 'thon'은 프랑스에서 '다랑어'이다. 세 가지 예시는 물질적인 청각 이미지(감각기관을 통한 소리의 심리적 흔적)❷가 개념적·정신적으로 서로 다른 결합을 이룬 것을 보여준다.

문화역서울284의 서쪽 복도는 가로 6m, 세로 17m이다. 〈짐〉을 구성하는 사물의 크기와 글자를 마주하는 거리,

평균 보폭을 고려할 때 선형의 동선이 적합했다. 팬데믹 이전 클럽 쌩의 프로젝트는 작품을 손으로 옮기거나 당겨서 장치를 작동 시켜 메시지를 이해하는 방식이었다. 그러나 〈짐〉은 손으로 다루는 장치 없이도 관람객 각자가 고유한 경험을 할 수 있어야 했다. 또한 시각적 감각이 접촉의 기억을 전할 수 있도록 하나 이상의 소재가 필요하다고 판단했다.

누가 보아도 쓰임을 알 수 있는 대량생산된 소재가 전시공간에 모여있다. 벽돌, 연통, 알루미늄 호스, 버클, 각목, 동파이프, 울타리, 꽃, 바구니, 파라솔, 위성 안테나, 공, 카펫, ALC 블록. 어딘가에 사용되기 위해 준비된 사물을 전시 공간 속에서 한 번 더 바라본다. 해당 사물이 본래의 목적으로 사용되고 있지 않은 모습을 보고 문자로 인식하는 순간, 목에서 조용히 성대가 움직이며—우리는 문자가 소리를 지니고 있다고 믿는다.❸—그 문자의 소리를 떠올린다. 보는 이의 몸은 자연스럽게 다음 문자 앞으로 이동해 발화를 완성한다. 국화꽃에 물을 주고 공에 바람을 넣기 위해 종종 전시 공간을 방문할 때면, 소리 내 글자를 읽는 관람객의 목소리를 듣고는 했다. 소리와 시각, 말과 인쇄, 눈과 귀. 공통점이 없지만 대립하는 이 성질들은 마치 종이의 앞면과 뒷면처럼 분리되지 않는다. 공간 속에서 읽는 경험은 이 무의식적인 융합의 지각을 확대한다. 대부분 언어는 왼쪽에서 오른쪽으로 읽고, 일부 언어는 오른쪽에서 왼쪽으로 읽기도 한다. 아이들은 글을 쓰는 방향을 충분히 익히지 않으면 좌우 교대 서법(boustrophedon)으로 글을 쓰는 경우가 많다. 좌우 교대 서법으로 쓴 글은 마치 소가 밭을 가는 모습처럼 'ㄹ' 형태로 진행된다. 줄이 바뀔

❶
페르디낭 드 소쉬르. 『소쉬르의 마지막 강의, 제3차 일반언어학 강의 1910–1911: 에밀 콩스탕탱의 노트』. 서울: 민음사, 2017. 362–363쪽.

❷
같은 책, 272쪽.

❸
마셜 매클루언. 『구텐베르크 은하계』. 서울: 커뮤니케이션 북스, 2001. 178쪽.

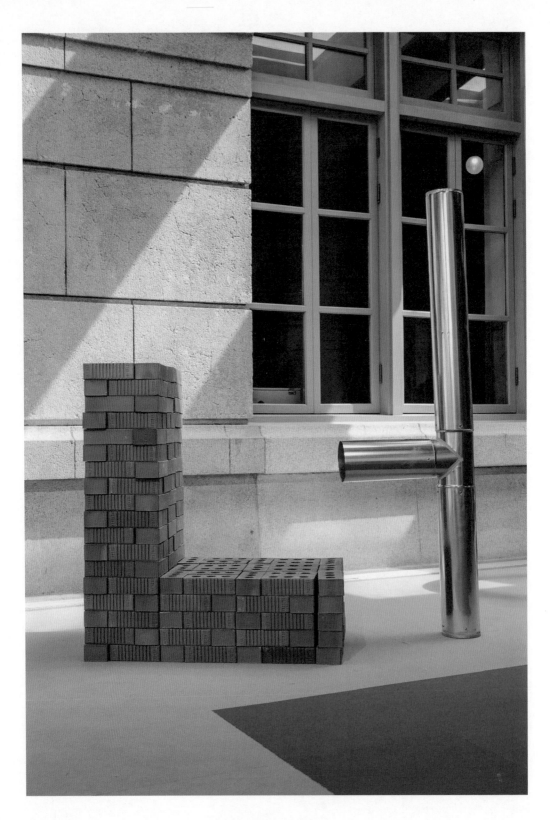

〈짐〉 전경 중 '너'.
사진: 장수인.

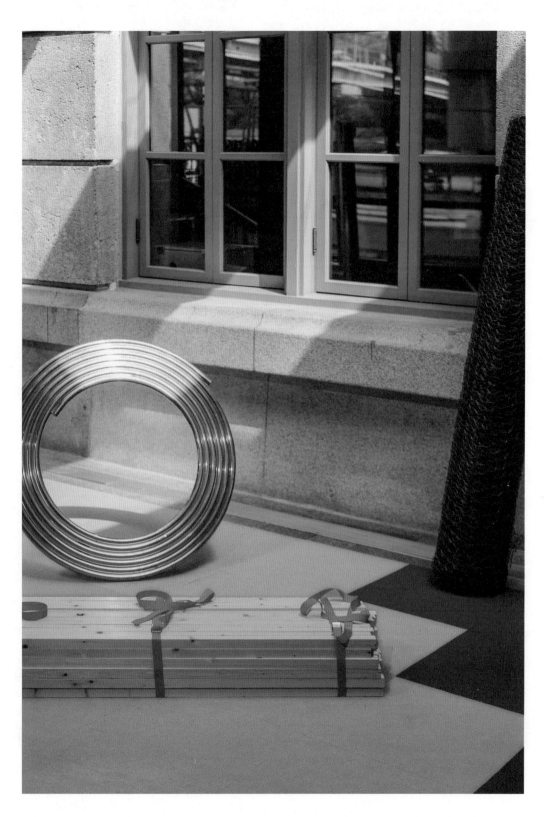

〈짐〉 전경 중 '의'.
사진: 장수인.

〈짐〉 전경 중 '이름'.
사진: 장수인.

〈짐〉 전경 중 '은'.
사진: 장수인.

때마다—프린터가 글을 인쇄할 때 잉크
카트리지가 이동하는 것처럼—끝과
끝이 계속해서 이어진다. 흥미로운 점은
윗줄에서 아랫줄로 내려갈 때 글자들
역시 독자들에게서 '뒤를 돈다'는 것이다.
이처럼 글을 쓰는 방법은 문자를 느끼는
또 다른 차원을 열어주었다. 〈짐〉을 볼
때, 관람객의 몸은 공간의 일부가 된다.
앞으로 걸어가고 있지만 〈짐〉은 관람객의
주의를 왼쪽, 오른쪽, 앞, 뒤로 잡아끈다.
"너의 이름은?"을 발견할 때, 사물이
문자로 보이는 상황은 중요하지 않다.
맥락(context) 속 사물들의 새로운 관계를
그리는 것은 관람객이다. '왜 상황을
통해서 새로운 메시지가 태어나는가'라는
질문에 답변하자면, 우리는 보이는
그대로 세상을 보지 않으며 특정 개인의
입장, 또는 특정 사회의 입장으로 사물을
보고 있다고 이야기할 수 있다.❹

사람도, 동물도, 물건도, 무형의 대상도
그 탄생과 발견의 순간에 이름을 가진다.
이름을 부른다. 우리는 문자를 생각하지
않고는 소리를 생각할 수 없다.❺ 이름을
부르는 '소리'가 문자(기표, 시니피앙,
記標, signifiant)를 달리해도 하나의
의미(기의, 시니피에, 記意, signifié)를
가진다. 이름은 존재를 구분하며 동시에
연결하는 매개체가 된다. 짐꾸러미도
Jim도 아닌 〈짐〉 사이를 걷는 관람객이
기록한 〈짐〉의 모습이 모두 달랐다.
그들만의 시간을 보낸 것이 느껴졌다.

❹
뷰 로또.《Optical Illusions
Show How We See》.
TED Talk, 2009.

❺
마셜 매클루언.『구텐베르크
은하계』. 서울: 커뮤니케이션
북스, 2001. 178쪽.

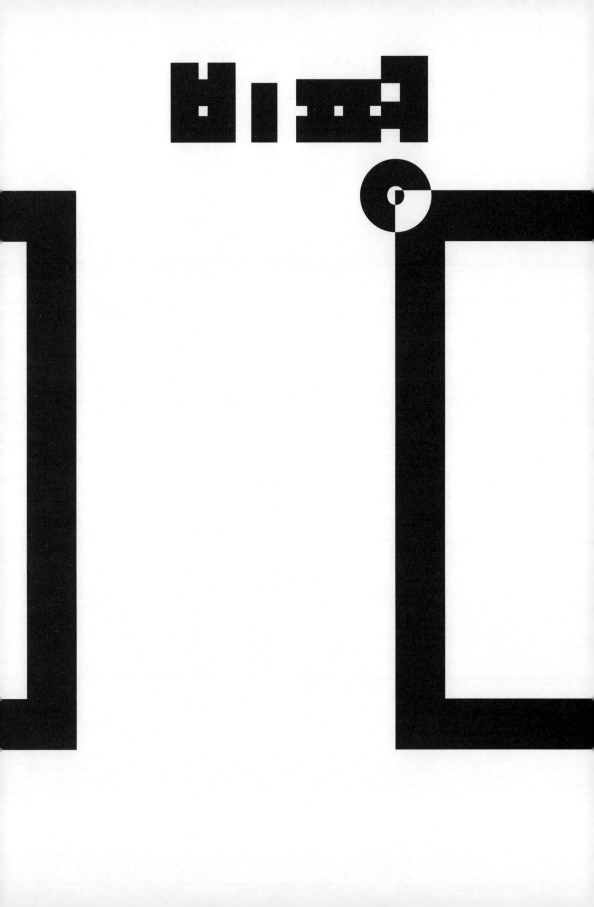

돌돌이 이후: 《타이포잔치 2021》이 거둔 성취와 남은 과제

최성민

워낙 자주 들어 진부해졌지만 그렇다고 뜻을 부정하기는 어려운 말이 있다. "10년이면 강산이 변한다" 같은 속담이 그렇다. 디자이너인 내게는, "타이포그래피는 전시하기 어렵다"도 그런 말에 속한다. 디자인 작품은 대개 전시를 목적으로 만들어지지 않고, 따라서 쓰임새 맥락에서 벗어나 전시장에 옮겨진 작품은 제대로 감상하고 이해하기가 어렵다. 더욱이 타이포그래피는 본성상 읽기와 보기를 동시에 요구하는데, 대개 전시는 작품을 보는 데 최적화하기 마련이니, 거기서 타이포그래피 작품이 제 기능을 절반밖에 발휘하지 못한다 해도 놀랍지는 않다.

얼마간은 이런 이유 탓인지, 타이포그래피를 주제로 하는 전시회는 흔하지 않다. 하물며 타이포그래피가 대규모 격년 전시회 주제로 자리 잡은 예는—내가 알기로—전 세계에서도 드물다. 《타이포잔치》는 그만큼 귀한 존재다. 2년마다 타이포그래피의 흐름을 비평적으로 짚어줄 뿐 아니라, 새롭고 야심적인 작품 제작을 지원까지 하기 때문이다. 기존 작품 전시나 자비(自費) 전시가 여전히 주를 이루는 디자인계에서, 신작 커미션은 퍽 예외적인 제도다. 덕분에 《타이포잔치》는 기존 그래픽 디자인 전시의 전형을 탈피하는 새로운 작품 형식을 다수 고무할 수 있었다. 이는 전시 공간인 문화역서울284, 키워드를 결합하는 주제 선정 방식, 여러 분야와 매체를 교차시키는 접근법 등과 아울러 《타이포잔치》의 정체성을 이루는 주 요소가 됐다. 동시에, 앞서 언급한 타이포그래피 작품 전시의 어려움을 우회하는 실용적 방책이 되기도 했다. 덕분에 작가는 처음부터 전시회 맥락과 공간에 알맞은 작품을 개발할 수 있기 때문이다.

주제 형식과 신작 커미션 제도, 다원 예술적 접근법, 특정 전시 장소 등의 정체성이 정립된 2013년 이후, 어느새 다섯 차례 《타이포잔치》가 열렸다. 2021년 잔치는 무엇을 성취했고, 어떤 과제를 남겼는가?

밀교적 주제 해석

《타이포잔치 2021》 '거북이와 두루미'는 '생명'이라는 심오하고 근본적인 주제를 다뤘다. 터무니없게 거창한 주제다. 《타이포잔치》의 주제 설정에는 다소 과장된 지적 열망이 늘 있었다. 그러나 문학(2013년)이나 도시(2015년)는 적어도 타이포그래피가 현실에서 통용되는 맥락과 맞닿고, 몸(2017년)과 사물(2019년)은 그 물적 토대와 매개체에 직접 관련된다. 그런데 생명이라니! 물론, 우리는 종종 문자가 '살아 있다'고 말하고, 포스터에 '생명이 넘친다'고 감탄한다. 그러나 거기서 '생명'은 감흥을 묘사하는 수사일 뿐이다. 과연 이런 주제를 정면으로, 진지하게 다룰 수 있을까?

《타이포잔치 2021》 기획진은 이처럼 주어진 ❶ 주제를 동아시아의 전통 사상에서 영감받은 개념 틀로 해석했다. 그리고 이를 통해 '기원과 기복' '기록과 선언' '계시와 상상' '존재와 지속'이라는 네 가지 소주제를 도출했다. 이들 어휘는 유교, 불교, 도교 등 경서에 기반한 엄밀한 이념 체계보다 기복 신앙이나 애니미즘, 무속 같은 민속 신앙을 연상시킨다. 어쩌면 이는 인간의 주관적 욕망 투사를 중심에 두는 세계관을 통해 문자와 생명이라는—논리적으로는 거리가 먼—두 대상을 비합리적으로나마 연결해보려는 시도로 이해할 수 있을 것이다. 그러나 이런 접근법을 사뭇 진지하게 받아들이기는 어렵다. 무속 어휘나 도상을 빌려 도식화하는 데서는 오리엔탈리즘 냄새마저 풍긴다.

❶ 《타이포잔치》에서 주제를 정하는 주체는 조직위원회이고, 총감독 등 기획진은 그렇게 주어진 주제를 해석해 전시를 꾸민다.

물론, 전시에서 주제 해석은 엄밀한 분석이라기보다 작품을 선별하고 개발하는 데, 나아가 관객이 작품을 감상하는 데 도움을 주는 지침에 가깝다. 그런데 '거북이와 두루미'의 양식화된 무속성은 무엇보다—회의적이면서도 호기심이 당긴 입장에서 느끼기에는— 전시장에 은근히 짜릿하게 밀교적인 '바이브'를 조성하는 듯했다. 너무나 현대적이어서 '동양 철학'을 진심으로 운운할 리는 없는 우리가, 그렇기에 우스꽝스러워 보일 걱정 없이 벌이는 무당 놀이의 흥분과 비밀스러움이 전시장을 감도는 것 같았다. ❷

잘 만든 전시와 시노그래피의 힘

미술관에서 디자인 작품을 전시하기는 쉽지 않다고 했지만, 20세기 초에 지어진 기차역을 충실히 복원한 공간이기에 화이트 큐브의 도도한 중립성조차 기대할 수 없는 문화역서울284는 불가능에 가까운 조건을 부과한다. 중앙 홀, 대합실, 귀빈실, 사무실, 레스토랑 등 특성화한 여러 방으로 나뉜 건물인 탓에 매끄러운 동선을 설정하기도, 공간 경험의 연속성을 확보하기도 어렵다. 근대 문화유산으로 지정된 건물로서 벽면 활용이 금지되다 보니, 사실상 모든 작품을 위해 지지대를 별도 건조해야 한다. 그만큼 공간 사용에서 효율성을 꾀하기가 어렵고, 전시 전반에서 지지대가 차지하는 시각적 비중도 불필요하게 커진다. 타이포그래피나 그래픽 디자인이 엄밀히 '평면'에 머무는 일은 없다고 하지만, 이곳에서는 모든 전시물이 얼마간 설치 미술 작품의 성격을 띠게 된다.

'거북이와 두루미'는 이런 난관을 뚫고 쾌적하게 조율된 경험을 선사한 드문 예로 기억에 남는다. 문화역서울284는 실내 장식이 조밀한 편이어서 전시

❷
무속 또는 영적으로 고양된 정신은 최근 현대 미술에서도 자주 언급되는 요소다. 예컨대 박찬경은 일찍이 민속 신앙과 무속을 주제로 〈신도안〉(2008년), 〈만신〉(2014년) 등을 발표했다. 그가 감독한 《미디어시티 서울 2014》의 제목은 '귀신 간첩 할머니'였고, 개막식에서는 만신 이상순의 굿이 열렸다. 비슷한 시기부터, 양혜규는 조각과 설치 작업에서 꾸준히 무속적 요소를 탐구했다. 2019년 국립현대미술관 서울관에서는 러시아 출신 미국인 작가 안톤 비도클의 개인전 《모두를 위한 불멸》이 열렸는데, 전시된 작품들은 우주와 인간이 하나 되어 죽음을 극복할 수 있다고 믿는 러시아 우주론을 주제로 했다. 그런가 하면, 《떠오르는 마음 맞이하는 영혼》을 제목으로 내걸고 열린 《제13회 광주비엔날레》(2021년)는 "치유의 기술, 토착 생활 양식, 모계중심 체계, 애니미즘, 반주류적 사회 관계에 기반해 지속적으로 나타나는 '공동체 의식'"을 화두로 삼았다. (전시 소개, https://www. gwangjubiennale.org/gb/ archive/past/04.do)

작품과 어우러질 때 과밀한 인상을 주기 십상인데,《타이포잔치 2021》은 오히려 여유로운 인상을 남겼다. 그렇다고 느슨하거나 지루했다는 뜻은 아니다. 오히려 전시장은 밀도와 크기, 디테일의 완급 조절을 통해 적당한 긴장과 속도감을 유지했다. 건물 자체가 강제하는 복잡한 동선이야 어쩔 수 없었겠지만, 한 공간에서 다른 공간으로 넘어가는 경험은 마치 신중히 제어된 듯 매끄러웠다. 경험의 연속성이 높은 덕분에 전시 전체가 마치 하나의 총체 예술 작품 같은 느낌마저 들었다.

이런 여유와 통일성은 절제된 전시 규모와 영리한 전시 디자인이 낳은 결과였다. 한 예로, 참여 작가 수를 따져 보자.《타이포잔치》는 2011년 108인/팀으로 시작해 2013년 57인으로 축소됐다가 2015년에는 90인, 2017년 218인으로 두 배가량씩 몸집을 불리는 경향을 보였다. 2019년에는 127인으로 작가 수가 다시 줄었지만, 예컨대 공간, 예산, 조직에서 비교가 되지 않는 《광주비엔날레》의 같은 해 참여 작가가 69명이었던 점과 비교해 보면—아무리 타이포그래피 작품의 크기가 작다는 점을 고려해도—과거에《타이포잔치》가 저인망 같은 방식으로 지나치게 많은 작가를 동원하지는 않았는지 성찰해볼 만하다. 반면,《타이포잔치 2021》의 참여 작가 수는 전 회와 비교해 절반도 안 되는 53인에 불과했다. 잔치에는 사람이 많아야 한다는 통념을 거스르며 참여 인원을 줄이는 데는 얼마간 용기가 필요했을 테지만, 결과는 고무적이었다. 지나치게 빽빽한 공간과 전시장 외부의 상시 도시 소음이 상승 작용해 일으키곤 하던 피로감이, 이번에는 별로 느껴지지 않았다.

이처럼 규모가 줄었는데도 전시가 엉성해 보이지 않은 데는 전시 디자인의

공로가 컸다. 작품을 지탱해 주는
전시대나 좌대 등 구조물은 방마다
적당히 다양한 재료와 형태, 크기,
마감으로 만들어져서 지루할 틈을
주지 않았다. 계단이나 복도 같은 전이
공간에도 전시 흐름이 끊어지지 않도록
세세히 배려해 설치한 작품들이 있어서,
어느 한구석도 허투루 방치하지 않았다는
인상을 남겼다. 작품만으로는 자칫
부족해 보일 공간을 전시 구조물이 채워
주는 경우도 있었다. 예컨대 '기원과
기복' 파트의 '기도들'은 평면 포스터
열 점으로 이루어졌는데, 커다란 나무
모양 구조물에 사슬 형태 조형물과 함께
주렁주렁 매달린 포스터들은 흡사 서낭당
같은 풍경을 자아내며, 작지 않은 공간을
화려하게 채웠다. 전시 디자인의 재치는
글과 그림의 위계 관계를 뒤집어보는
장, '말하는 그림'에서도 빛났다. 글에
맞춰 그림을 그리기보다 그림에 맞춰
글을 써본다는 발상도 재미있었지만,
이를 개인의 묵독을 위한 매체가 아니라
전시장이라는 공적 공간에서 함께 읽고
보는 경험을 위해 제시한다는 시도가
흥미로운 실험으로 다가온 데는, 글과
그림 못지않게 그림 크기가 점점 커지는
구조나 병풍식 지지대 등 매력적인 전시
디자인의 역할도 컸다고 생각한다.

물론, 전시 디자인의—또는
'시노그래피(scenography)'의—성공에는
나름대로 대가가 있었다. 때로는 개별
작품이 전시 디자인 또는 '신(scene)'의
구성 요소로 흡수되면서 독립된 정체성을
희생하는 듯했기 때문이다. '기도들'을
예로 삼아 보자. 포스터 열 점은 저마다
의미 있고 흥미롭고 아름다웠지만,
통합적 전시 디자인은 이들을 따로
떼어서 보기보다 하나의 집단 창작물처럼
보도록 유도했다. 흐드러지듯 아름다운
서낭당의 일부로 제시될 때, 포스터
간 차이는 둔화하고 작품은 소품처럼

느껴지게 됐다. 또 다른 예로, '참 좋은
아침' 장에서는 텍스처 온 텍스처의
포토몽타주를 제외하면 여덟 작가의
레터링 작품이 (참여 작가 레몬이 설치한)
구식 TV 화면을 통해 제시됐는데,
조금씩 다른 시대에 속하는 텔레비전
수상기는—가족 내 소통이라는 주제에
비추어 영 동떨어진 물건은 아닐지라도—
모든 작품에 유사한 레트로 코드와
시각적 질감을 덧씌움으로써 차이를
무디게 했다. 더욱이 노스탤지어를
자극하는 연극성은 작품에 내용을
제공한 이들('어르신들')을 대상화하고
자칫 희화화할 수도 있는 기획상 약점과
비평적 긴장을 이루기보다, 오히려
그런 인상을 얼마간 조장하기까지
했다. 양상은 다르지만, 재치 있는 전시
디자인이 작품을 평탄화하는 현상은
'말하는 그림'에서도 나타났다. 관객이라면
누구나 신발 신은 전시대 기둥들을
보고 미소 지었을 것이다. 그러나 이와
같은 의인화는 정확히 어떤 의미에
봉사했는가? 혹시 이 장치가 몇몇 그림과
글에 내포된 비판적 시각을 둥글리고
불필요한 호감을 사려는 '애교'로 작동할
위험은 없었을까? 훌륭한 전시 디자인과
지나친 전시 디자인의 경계는 무엇일까?
시노그래피가 작품에 봉사하기보다
작품이 시노그래피에 봉사하는 듯한 관계
역전은 흥미로운 현상이지만, 그 의미는
어떻게 해석해야 할까?

확장된 장

2013년 이후《타이포잔치》는 '타이포그래피
전시회'에서 '타이포그래피를 주제로 하는
전시회'로 정체성을 재정립하며 다원
예술적 성향을 꾸준히 보였다. 그러나
《타이포잔치 2021》은 다원성 면에서 이전
잔치들을 훌쩍 넘어섰다. 작품에 쓰인
매체를 살펴보면, '거북이와 두루미'에는
타이포그래피 디자이너에게 익숙한

인쇄와 책에서부터 비디오, VR, 목재, 금속, 종이, 점토, 섬유, 유리, 캔버스에 아크릴 물감, 복합 매체 설치, 기성품과 수집품에 이르기까지 광범위한 기법과 재료가 포함됐다. 덕분에 전시는 어느 《타이포잔치》보다 풍성하고 다양한 형태, 크기, 색, 질감, 향기로 감각을 자극했다. 학제적 측면에서 《타이포잔치 2021》의 다원성은 더욱 두드러졌다. 참여 작가 53인/팀 중 순수하게 타이포/그래픽 디자이너라고 부를 만한 작가는 20여 명에 불과했다. 나머지는 순수 미술, 일러스트레이션, 공예, 공간 디자인, 패션, 사진, 저술, 라이프 스타일 분야 등에서 활동하는 창작자로 채워졌다. 덕분에, 《타이포잔치 2021》은 디자이너가 일상 노동에서 산출하는 기성 작품과 거기서 벗어나 시도해 보는 형식 실험을 적절히 배합하고 인접 분야 창작자의 작업을 장식처럼 얹어내는 절충적 포맷을 초월해, 여러 예술 분야가 교차하며 타이포그래피에 관한 통념을 해체하는, 진정한 다원 예술 잔치로 열릴 수 있었다. 이런 다양성은 기획진 구성에 힘입은 바도 크리라 짐작한다. 총감독(그래픽 디자이너 이재민)과 함께 전시를 기획한 큐레이터 7인 중에는 건축과 공예 기획자('기호들'을 기획한 김그린과 차정욱)도 있고, 미술 큐레이터('밈의 정원'을 기획한 신은진)도 있다. 이전의 모든 《타이포잔치》에서 기획진이 거의 예외 없이 그래픽 디자인 전문가로만 꾸려졌던 것과 선명히 대조되는 점이다.

그런데 이와 같은 다원성이 다소 일방적이라고 느끼는 이도 있을 법하다. 미술이나 공예 비엔날레에 타이포/그래픽 디자이너가 초대받는 일은 여전히 드물기 때문이다. 《타이포잔치》가 누구보다 디자이너를 위한 잔치가 아니라면, 대체 누구의 것이란 말인가! 이는 정당한 질문이고,

향후 《타이포잔치》가 조명해야 하는 문제이기도 하다. 그러나—디자이너 중심으로 생각하더라도—50석 남짓한 작가 자리를 누구에게 배분하느냐보다 중요한 문제는, 국제 타이포그래피 비엔날레에 전시된 온갖 새롭고 야심적인 작품이 결국 디자이너들에게 비평적 통찰과 영감을 제공하느냐일 것이다. 아무튼, 디자이너에게 유익한 전시란 디자이너가 늘 다루고 따라서 쉽게 이해하며 공감할 수 있는 매체나 내용, 형식으로만 꾸며져야 한다는 인식에는 동료 디자이너를 얕잡아보는 시각이 있다. 게다가, 미술 비엔날레의 관객이 오로지 미술인일 수는 없듯이, 타이포그래피 비엔날레의 관객 역시 디자이너로만 이루어지지는 않는다.

이처럼 전례 없이 확장된 장에서 펼쳐진 '거북이와 두루미'이지만, 전시장 곳곳에 드문드문 배치되어 마치 흔적 기관처럼 《타이포잔치》의 뿌리를 떠올려주는 작품들이 있었다. 중앙 홀에서 이미주의 구상 조형물과 강렬히 대비되며 마치 《타이포잔치》 2021의 정신을 선언하는 듯했던 엘모의 라이트박스 구성, 스튜디오 스파스의 대형 인쇄물 설치 또는 매우 느린 키네틱 타이포그래피 또는 기원 퍼포먼스, '기도들'의 나무에 걸린 포스터들, '참 좋은 아침'의 TV 수상기 화면 속을 유령처럼 부유하는 레터링, 네이버와 AG 타이포그라피연구소의 마루 부리 프로젝트 기록, 그리고 6699프레스가 꾸민 책들의 소전당 또는 '생명 도서관' 등이 그랬다. 특히 책 디자인의 "전통과 관습에서 빗겨난 시도"들을 모아 보여준 '생명 도서관'은, ❸ 역설적으로, 전시의 다른 장에서 마음 둘 곳을 찾지 못하던 전통적 책 디자이너가 마침내 편히 시간을 보낼 만한 공간이었을지도 모른다. 또 한편으로,

❸
『거북이와 두루미』,
《타이포잔치 2021》 전시 도록,
파주: 안그라픽스, 2021년,
215쪽.

그 모든 대담한 실험과 확장과 야심이 결국 타이포그래피의 '본령'에서는 시 조판에 바탕체가 아니라 돋움체를 쓰거나 본문과 각주를 구별하지 않는 등, 어찌 보면 미시적인 몇 가지 선택 사양으로 환원된다는 데서 다소 위축감을 느꼈을지도 모르겠다. 아무튼 '생명 도서관'은 더 치밀한 분석과 넉넉한 논평을 보강해 발전시킬 잠재 가치가 있다고 생각한다. 다만 앞으로도 《타이포잔치》가 그런 작업을 위한 무대로 적당할지는 아직 답이 정해지지 않은 문제다.

돌돌이 이후

《타이포잔치 2021》의 제목인 '거북이와 두루미'는 1970년대에 TV에서 방영된 코미디 프로그램 에피소드에 뿌리를 둔다. 이야기는 늘그막에 독자(獨子)가 생긴 어떤 양반이 점쟁이를 찾아가 아들에게 장수를 기원하는 이름을 지어 달라고 부탁하며 시작된다. '수명이 무한하다'라는 뜻의 '김수한무'로 출발한 이름은, 장수에 좋다는 이름은 다 가져다 붙이고 늘린 끝에 결국 '거북이와 두루미'를 거쳐 '바둑이와 돌돌이'로 끝나기까지 무려 79자에 이르는 장문이 되고 만다. 전시 소개는 "이렇게 이름을 지어 외우고 부르던 노력에도 극 중에서 아이는 장수하지 못했"다고 말한다.❹ 하지만 실제로는 단지 장수에 실패하는 정도가 아니다. 문제의 이야기는, 이름을 부를 때 한 자라도 빠뜨리면 안 된다는 생각에 집착한 가족이 아이가 물에 빠진 상황에서도 모두 그 긴 이름을 일일이 부르느라 시간을 허비하는 동안 아이는 결국 익사하고 만다는 희비극이다. 즉, 장수를 기원하며 길게 늘여 붙인 이름이 도리어 아이의 명을 단축한 셈이다. 《타이포잔치 2021》에서 우리는 기원과 소망을 보았다. 그렇다면 죽음은?

지난 다섯 회 《타이포잔치》를 규정하는 키워드가 있다면, 아마 '확장'일 것이다. 근년 들어 결국 축소로 돌아선 양적 팽창을 뜻하는 말이 아니다. 《타이포잔치》는 문자와 디자인이라는 전문 주제를 중심으로 상당히 광범위한 예술 분야와 매체를 아우르는 창작과 전시가 가능함을 입증했다. 그러면서 타이포그래피 자체의 한계를 시험하고 의미를 넓히기도 했다. 이는 무척 고유한 성취다. 그런데 이런 시도, 즉 지난 10여 년간 타이포/그래픽 디자인 전시의 지평을 넓히려고 가차없이 이어진 노력이 혹시 피로감을 주지는 않는가? 제목에 담긴 장수의 소망과 달리, '거북이와 두루미'의 높은 완성도가 어떤 운동의 정점, 잠재성의 완전한 실현, 순진한 가능성의 소진을 암시하지는 않는가? 이제 여기서 《타이포잔치》는 어디로 더 나갈 수 있을까? 디자이너가 보통 하는 일과 새롭게 관계 맺을 방법을 찾아야 할까? 아니면 이제 뿌리는 잊고, 운동의 벡터를 가속화해, 생명을 넘어 무생물의 우주로 진출해야 할까? 10년이면 강산이 변한다고 하는데, 앞으로 국제 타이포그래피 비엔날레는 이렇게 변하는 강산을 어떻게 포착하고 담아내야 할까?

❹
『거북이와 두루미』, 30쪽.

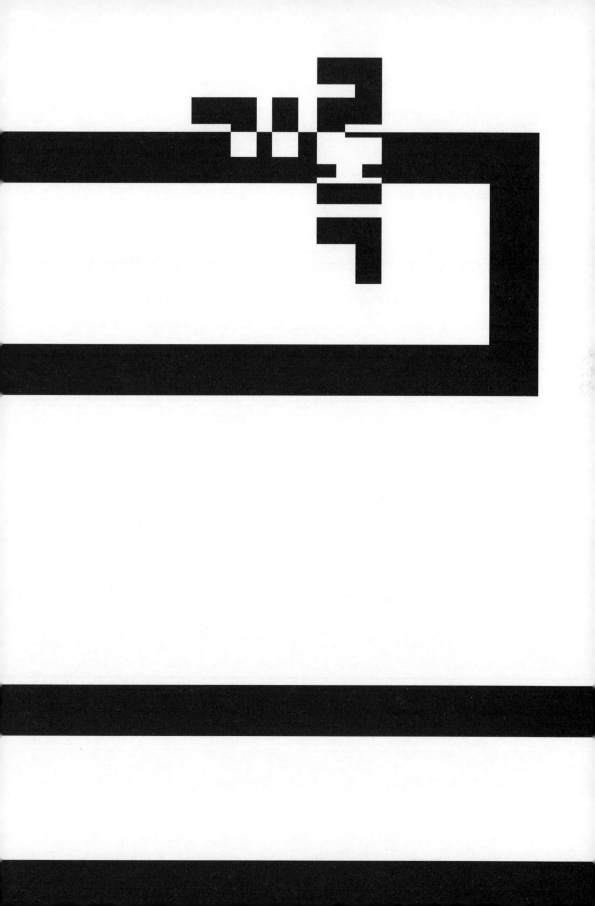

캐나다 토론토,
한글 타이포그래피
워크숍

박경식

2021년 10월 5일·7일 양일간 토론토 현지 시간으로 저녁 7시 30분부터 9시까지 줌으로 한글 타이포그래피 워크숍을 진행했다. 주 토론토 대한민국 총영사관의 주최와 한국타이포그라피학회의 후원으로 워크숍이 진행되었고, 강사는 학회의 국제교류이사 박경식이었다. 워크숍은 총영사관에서 매년 10월에 진행하는 코리아 위크 기간의 행사 중 하나로 준비되었다.

워크숍의 주요 목표는 한글의 조형 원리, 역사 그리고 형태적 아름다움 소개였다. 또한 보통 라틴 알파벳에 익숙한 참여자에게 전혀 다른 소리 문자 체계—이를테면 자음과 모음을 기준선에 나열하는 라틴 알파벳의 형식 대신 자음과 모음을 네모틀에 끼워넣는 한글의 모아쓰기 형식—를 소개하고자 했다. 한류의 여파로 그 어느 때보다 전세계가 한글에 지대한 관심 갖고 있고, 한글을 쓰고 배우려는 사람들이 많다. 그러나 세종대왕이 한글을 창제한 사실은 누구나 알고 있지만, 그 이후 한글이 걸어온 길이 얼마나 험난한 역경의 역사였는지를 아는 사람이 많지 않다. 피상적으로만 알려진 한글을 본 워크숍을 통해 좀 더 깊이 있게 보여주고자 했다.

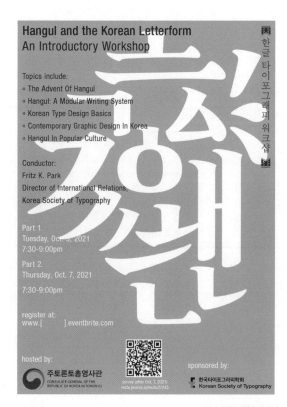

토론토에서 진행된
한글 타이포그래피
워크숍 포스터.

첫째 날은 한글의 창제와 조형 원리를
소개하고, 마지막에는 참여자 자신의
이름을 한글로 써보는 간단한 과제를
진행했다. 흥미로운 사실은 위에서
언급했듯이 이미 한글에 익숙한 참여자가
많아 예상보다 훨씬 순조롭게 자신의
이름을 한글로 쓸 수 있었다. 이 날은
100명이 참석했다.

줌으로 진행된 워크숍.

둘째 날은 모아쓰기에 관한 이해를
돕기 위해 간단한 자음과 모음의 조합
실습부터 시작해 이중 모음, 이중 종성
등 네모틀 안에서 점점 밀도가 높아지는
글자를 소개했다. 한글 타입 디자이너는
보통 2,350자에서 많게는 11,172자를
그려야 한다고 소개했더니 감탄사가
일었다. 대중문화 속 한글을 간단하게
소개하고, 마지막 과제를 통해 첫날에 쓴
자신의 한글 이름을 조형적으로 이해하기
위한 실습을 진행했다. 가로, 세로, 대각선
그리고 곡선 그래픽 요소를 하나씩
선정하고 그 요소들을 바탕으로 자신의
이름을 쓰도록 했다. 처음에는 이해가
어려웠는지 질문이 많았으나, 몇 개의
예시를 보여주니 역시 첫날과 마찬가지로
순조롭게 진행할 수 있었다. 둘째 날은
76명이 참석했다.

성공적으로 진행한 한글 타이포그래피
워크숍은 앞으로도 계속될 예정이다.
참고로 이번 워크숍 이전에도 4회 정도
진행한 바 있었다. 현재 토론토에서만
진행하고 있지만, 향후 캐나다 다른
지역과 이웃 나라 미국, 멀리는
유럽에서도 진행하고 싶다. 한류가 아닌
한국의 문화를 좀 더 깊이 있게 소개하는
기회가 계속 만들어질 수 있기를 바란다.

2020년 1월에 진행된
또 다른 워크숍.

Lynn Nguyen, 토론토, 온타리오

Lauren Ribgewelf, 라살, 온타리오

Maria Ylo, 리치몬드, 브리티시 컬럼비아

May, 온타리오

Marla Arbach, 온타리오

Princess Ann Panganiban, 토론토, 온타리오

Kimberly Roy, 토론토, 온타리오

Fernanda (Nanda) Oliveira, 토론토, 온타리오
Mariana (Mari) Velloso, 토론토, 온타리오

Corina Sferdenschi, 몬트리올, 퀘백

94

Marie France, 퀘백

Justine Montinola, 온타리오

Chouinard, 시카고, 일리노이

Yvonne Findlayter, 온타리오

Maria Balbi, Sophia Balbi, 토론토, 온타리오

Angela Brightwell, 에어드리

Hilary Leps, 토론토, 온타리오

Rebecca Folts, 토론토, 온타리오

Aline Alves Garcia, 브라질

Soon Wha Oh, Jennifer Oh, Michael Oh, 토론토, 온타리오

한국타이포그라피학회는 글자와 타이포그래피를
연구하기 위해 2008년에 창립되었다.
『글짜씨』는 학회에서 2009년 12월부터 발간한
타이포그래피 저널이다.

The Korean Society of Typography was
established in 2008. Its initial intent was
to understand the concept of Letters
and Typography. *LetterSeed* is a journal of
Typography that has been published
since December 2009.

Marie France, Quebec

Justine Montinola, Ontario

Yvonne Findlayter, Ontario

Chouinard, Chicago, Illinois

Angela Brightwell, Airdrie

Maria Balbi, Sophia Balbi, Toronto, Ontario

Hilary Leps, Toronto, Ontario

Rebecca Folts, Toronto, Ontario

Aline Alves Garcia, Brazil

Soon Wha Oh, Jennifer Oh, Michael Oh, Toronto, Ontario

Lynn Nguyen, Toronto, Ontario

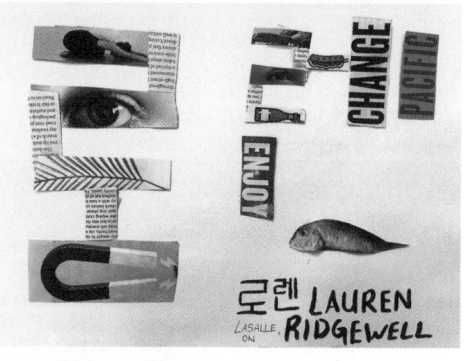

로렌 LAUREN
LASALLE, RIDGEWELL
ON,

Lauren Ribgewelf, LaSalle, Ontario

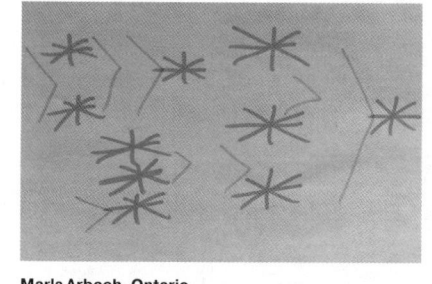

Maria Ylo, Richmond, British Columbia

May, Ontario

Marla Arbach, Ontario

**Princess Ann Panganiban,
Toronto, Ontario**

Kimberly Roy, ,

MARIANA

**Fernanda (Nanda) Oliveira, Toronto, Ontario
Mariana (Mari) Velloso, Toronto, Ontario**

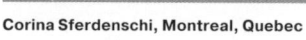

Corina Sferdenschi, Montreal, Quebec

It is hoped that this Hangeul Typography Workshop will continue in the future. Currently, it is only being held in Toronto. But we hope to expand it to other parts of Canada, the United States and even to Europe to introduce Korean culture, outside of Hallyu, to a broader global audience.

Translated by Fritz K. Park

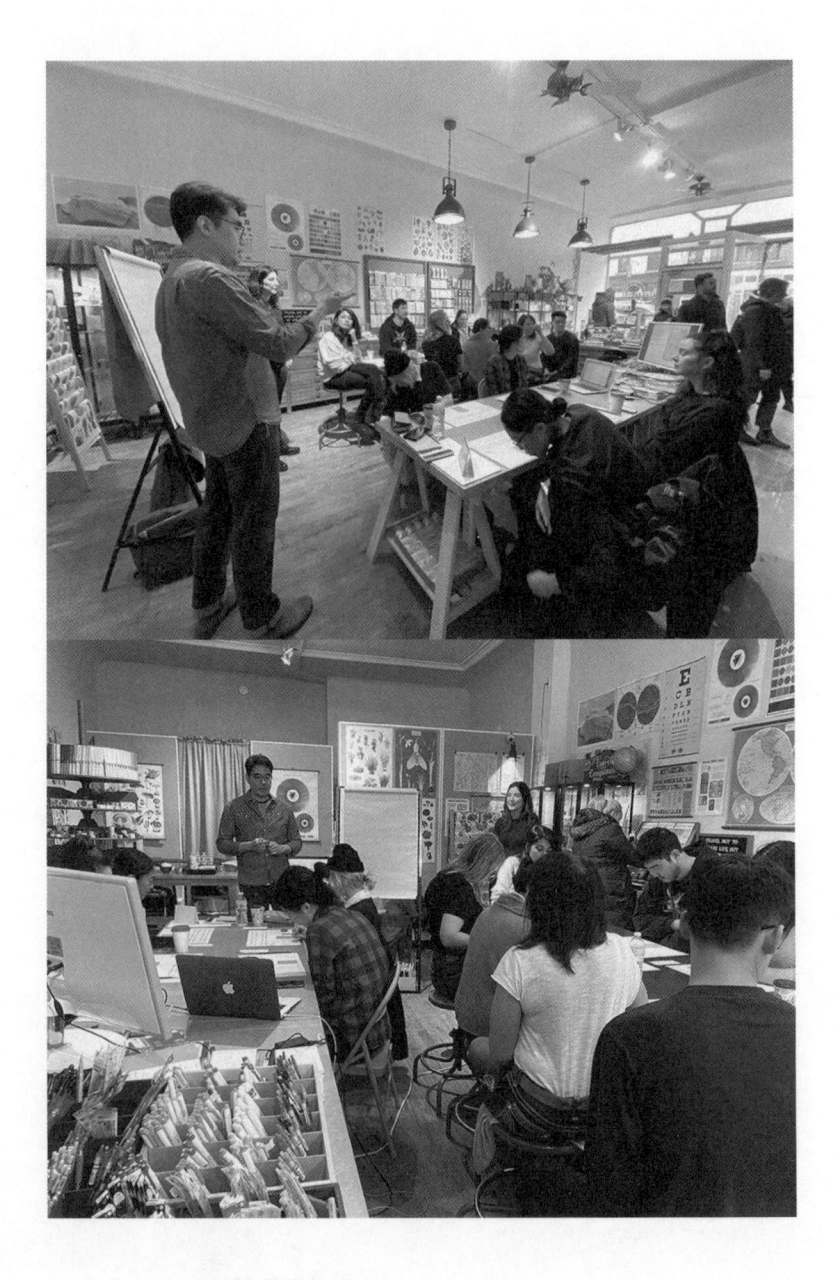

**Another Workshop
held in January 2020.**

On the first day, the creation or design, and the formative principles of Hangeul were introduced, and at the end, a simple task of writing the participant's own name in Korean was done. An interesting fact is that, as mentioned above, many of the participants were already familiar with Hangeul, so they were able to write their names in Hangeul quite easily. A total of 100 people attended that day.

The Workshop held by Zoom.

On the second day, in order to help the understanding of Hangeul letterforms, I introduced letters that gradually increased in density within a square frame, such as a combination of simple consonants and vowels, double vowels, and double final consonants. Finally, when it was mentioned that a Hangeul typeface designer needs to draw a minimum of 2,350 glyphs or 11,172 to make a workable typeface, there were exclamations all across the screen. After a brief introduction of Hangeul in popular culture, the last exercise was given to understand Hangeul in a more formative way. Horizontal, vertical, diagonal, and curved graphic elements were selected, and with that, each of the participants 'wrote' their names using those elements. There were a lot of confusion and questions at first, but through a few examples, everyone quickly understood and was able to proceed as smoothly as on the first day. A total of 76 people attended that day.

HANGEUL TYPOGRAPHY WORKSHOP

FRITZ K. PARK

On the 5th and 7th of October, from 7:30 to 9:00 in the evening, a Korean typography workshop was held on Zoom. The workshop was held with the organization of the Consulate General of the Republic of Korea in Toronto and the support of the Korean Society of Typography. October is designated each year as Korea Week by the Consulate, and this workshop was a related events.

The main goal of the workshop was to introduce the formative principles, history, and beauty of Hangeul. In addition, the goal was to introduce a completely different phonetic writing system from the Latin alphabet, a form of writing vowels that inserts consonants and vowels into squares like Hangeul rather than along a baseline. In the aftermath of Hallyu, the world is more interested in Hangeul than ever before, and there are many people who want to write and learn Hangeul. Also, everyone knows that Hangeul was created by King Sejong the Great, but not many people know the tumultuous history of Hangeul since then. An additional goal of this workshop was to go deeper into the Korean language and culture from that which was already widely known.

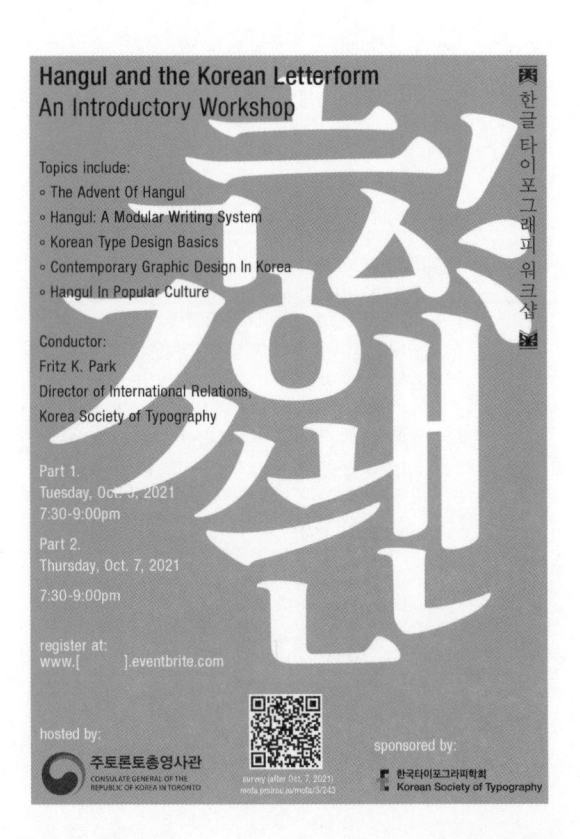

The poster for the Hangeul Typography Workshop in Toronto.

archive

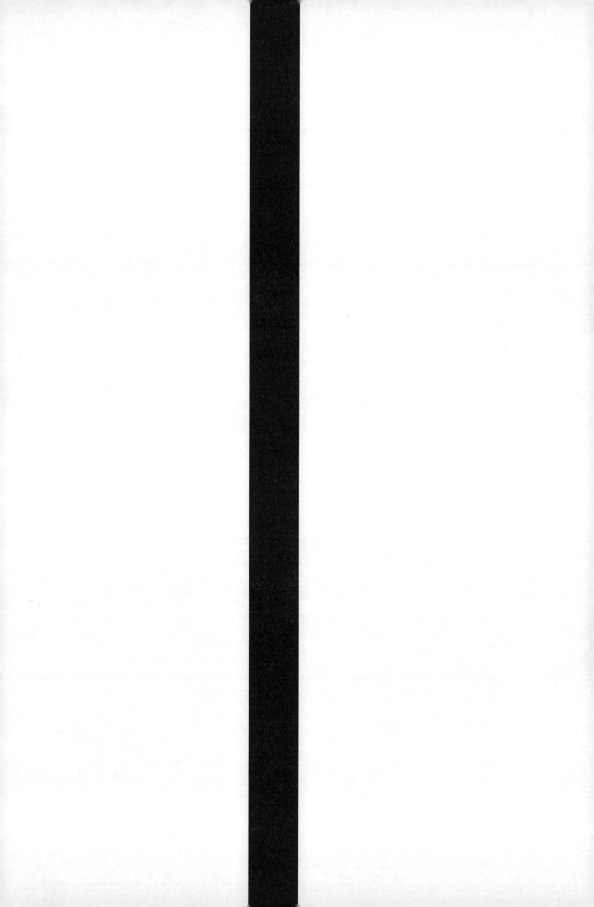

its horizons. This is a unique accomplish-
ment. But do you, by any chance, feel
fatigued from the last decade's relentless
efforts to expand the field of typo/graphic
design exhibition? Contrary to the wish
of longevity encoded in the title, does the
perfectionism of "A Turtle and a Crane"
not suggest a culmination of a move-
ment, a final realization of potentials,
an exhaustion of innocent possibilities?
Where should *Typojanchi* go from here?
Should it find new ways to reconnect with
designers' everyday practice? Or should
it forget about its roots and accelerate
its vector, beyond life and all the way to
the inorganic universe? They say even
the rivers and mountains change after
ten years. How should the International
Typography Biennale keep capturing and
reflecting this ever-changing landscape?

Translated by Choi Sung Min

the curators were nearly exclusively graphic design professionals.

Some might feel that this plurality is rather one-directional: it is still rare that typo/graphic designers are invited to art or craft biennials. If *Typojanchi* is not primarily for designers, then whose is it? This is a legitimate question that needs attention in future editions. Even so— and even if we held a designer-centric position—a more important question than how to distribute the fifty-something seats would be whether all the novel and ambitious works in the International Typography Biennale offer critical insights and inspiration to designers. In any case, it is patronizing to assume that an exhibition useful to designers should be filled only with media, forms, and contents that are familiar to the designers, and thus are easy for them to understand and connect with. Besides, just as an art biennial is not only for artists, the audience of a typography biennial cannot be confined to designers.

Even if "A Turtle and a Crane" occupied such an unprecedentedly expanded field, there were vestigial works that occasionally evoked the origins of *Typojanchi*: Helmo's lightbox composition, which dramatically contrasted with Miju Lee's figurative installation and seemingly proclaimed the spirit of this *Typojanchi* in the main hall; the large-scale print installation or a piece of very slow kinetic typography or a praying performance by Studio Spass; the posters dangling from the branches of A Sacred Tree; the ghost-like letters floating on the TV screens in ♥4U; the documentation of the Maru Buri font project by Naver and AG Typography Institute; and the small temple of books, Slanted Library organized by 6699 Press. The Slanted Library, which presented a collection of books that "break away from tradition and customs,"❸ might ironically have provided a comforting zone for, ironically, traditional-minded designers who could not find works to relate to elsewhere. On the other hand, they might have found it daunting that all the daring experiments, expansions, and ambitions were reduced in the very

province of typography to the apparently minute options such as setting poetry in a sans-serif type or eliminating the distinction between body text and footnotes. In any event, the Slanted Library seemed to have the potential for further iterations, supplemented with more thorough analysis and generous commentaries. Whether the future *Typojanchi* will still provide a suitable ground for it, though, is an open question.

After Doldori

The title of *Typojanchi 2021* ("A Turtle and a Crane") was derived from an episode of a 1970s comedy TV show. It tells a story of a gentleman who has a son in his old age and consults with a fortune-teller for a name that promises longevity for his newborn baby. The name starts as Kim Suhanmu (limitless lifespan), but after adding more and more potent symbols of longevity, it eventually extends to a 79-syllable phrase that goes on with "a turtle and a crane" and ends with "the puppy is Doldori." ("Doldori" is a common name for puppies in Korea, and it shares its root with a word for "twirling.") The exhibition introduction only says that, despite the effort, "the owner of the name in the show did not live long."❹ This is an understatement for a tragicomedy that ends with the gentleman and his family, obsessed with the idea of pronouncing the name properly without missing a single word, failing to save their only son from drowning by wasting precious time calling the lengthy name. In other words, it is the name, stretched out as a prayer for longevity, that kills the boy. In *Typojanchi 2021*, we saw wishes and prayers. What about death, then?

If there is a keyword that defines the past five editions of *Typojanchi*, it would be "expansion." By that, I do not mean the quantitative explosion that eventually saw a contraction in recent years. *Typojanchi* has demonstrated that it is possible to produce and exhibit works spanning a broad range of disciplines and media with the specialized themes of letters and design. And in doing so, it has tested the limits of typography itself and expanded

❸
A Turtle and a Crane, exhibition catalog, Paju: Ahn Graphics, 2021, p.214.

❹
A Turtle and a Crane, p.30.

private reading came across as an interesting experiment thanks not only to the words and the images themselves but to the exhibition design's attractive features, including the accordion structure and the increasing panel size.

Certainly, the success of exhibition design—or "scenography"—did not come without a cost. Sometimes, the works seemed to suffer diminished identity as they were absorbed into the design or the "scene" as constituent parts. Take, for example, A Sacred Tree. Each and every poster was uniquely meaningful, interesting, and beautiful, yet the integrative exhibition design encouraged viewers to see the whole section as a single, collaborative work rather than a collection of disparate contributions. Presented as part of the beautifully blossoming shrine tree, the differences between individual posters were diluted and the works were rendered as props. Another section, ♥4U displayed—with the exception of Texture on Texture's photomontage—eight artists' lettering works on the screens of various old TV sets from slightly different eras (supplied by another participating artist, Lemon), which, although not totally irrelevant to the section's theme of communication among family members, uniformly imposed a retro sensibility and visual texture on the works, again to a homogenizing effect. Rather than creating a critical tension with the section's premise, which risked objectifying and caricaturing the very people—the elderly—who provided the content to these works, the nostalgia-provoking theatricality even promoted the perception to an extent. Although in a different fashion, the flattening effect of inventive exhibition design could also be noticed in Picture Speech. Every visitor to the section would have smiled upon seeing the shoes worn by some of the exhibition stands. But exactly what meaning was this anthropomorphism meant to serve? Was there not a danger of this device rounding off the critical edges of some of the words and pictures, and functioning as a "charm" to attract unwarranted favorable responses? Where should we draw the line between

a good exhibition design and an inappropriate over-design? The reversal of relationship whereby exhibits come to serve scenography, not the other way around, is an interesting development, but what should we make of it?

An Expanded Field

Since 2013, *Typojanchi* has reestablished itself from a typography exhibition to an exhibition about typography, displaying an interdisciplinary tendency. Its 2021 edition, however, totally eclipsed its previous iterations in terms of plurality. As for the medium, "A Turtle and a Crane" included works utilizing wide-ranging materials and techniques, from the familiar prints and books to video, VR, wood, metal, paper, clay, fabric, glass, acrylic on canvas, mixed-media installation, and found objects. As a result, the show stimulated the senses with shapes, scales, colors, textures, and fragrances that were richer and more diverse than any other edition. In cross-disciplinary terms, the plurality of *Typojanchi 2021* was even more remarkable. Of the 53 participating artists, only about 20 were typo/graphic designers. The rest were creators from other fields, from fine art to illustration, craft, environmental design, fashion, photography, writing, and lifestyle. As a result, *Typojanchi 2021* produced a truly interdisciplinary exhibition that deconstructed the conventional notions of typography, transcending an eclectic format in which existing outcomes of designers' everyday practice are opportunely mixed with formal experiments done as an escape from the very practice, decorated by some additional works by creators from adjacent disciplines. Presumably, this diversity was made possible in large part by the composition of the curatorial team. Among the seven curators who worked with the director (Jaemin Lee, a graphic designer), there were architecture and craft specialists (Green Kim and Jeongwook Cha, who curated the Land of Symbols section) as well as a fine art curator (Garden of Memes' Eunjin Regina Shin). This clearly contrasts with the fact that, for all the other editions,

game without being worried about looking absurd.❷

A Well-Made Exhibition and the Power of Scenography

I said that it is hard to exhibit designed objects in a museum: it is nearly impossible, then, to do it in Culture Station Seoul 284, the former train station faithfully restored to its early-twentieth-century design and thus incapable of providing even the high neutrality of the white cube. The building is divided into various purpose-built rooms such as the main hall, waiting rooms, VIP rooms, offices, and a restaurant, which makes it challenging to establish a smooth flow or retain consistency in the spatial experience. The building is protected as a modern heritage, which means that use of walls is strictly prohibited and virtually every work needs a specially built, self-standing support structure. Consequently, efficient use of the space is hard to achieve, and the supports tend to be unnecessarily prominent in a show. It has been said that typography or graphic design is never really two-dimensional: in this venue, the exhibits inevitably take on some elements of installation art.

"A Turtle and a Crane" will be remembered as a rare example that provided a well-tuned, pleasant viewing experience despite the obstacles. The interior of Culture Station Seoul 284 is heavily decorated, which, combined with exhibits, would make a congested impression, but *Typojanchi 2021* felt quite relaxed. This does not mean, however, that the show was loose or boring. On the contrary, the exhibition maintained the right tension and pace through its controlled deployment of density, scales, and details. Not so much could have been done with the complex flow conditioned by the building, but the transitions from one room to another were smooth, and felt carefully controlled. Thanks to the consistency of experience, the whole show even felt like a single, total work of art.

The roominess and the integrity were achieved by the restrained scale of the show and the smart exhibition design.

❷
Shamanism or spiritually elevated status of mind has been an often-addressed element in contemporary art, too. Park Chan-kyong, for example, started making videos with an interest in folk religions and shamanism as early as 2008. He directed the Media City Seoul 2014, and its title was *Ghosts, Spies, and Grandmothers*. At the opening, the High Shaman Lee Sang Soon performed a ritual. Since around then, Haegue Yang has been exploring shamanic elements in her sculptures and installations. In 2019, the MMCA Seoul held the exhibition *Anton Vidokle: Immortality for All*, in which the Russian-American artist showed a series of works about Russian cosmology: a belief that humanity and the cosmos form a continuous whole, and they can evolve together to overcome death. Meanwhile, the 13th Gwangju Biennale (2021), entitled *Minds Rising, Spirits Tuning*, investigated "the dissemination of the 'communal mind'—continuously emergent and rooted in healing technologies, indigenous life-worlds, matriarchal systems, animism, and anti-systemic kinship." (exhibition introduction, https://www.gwangjubiennale.org/en/archive/past/5.do)

Take, for example, the number of participants. There were 108 participating artists (or teams) in *Typojanchi 2011*, and the scale was reduced to 57 in 2013, only to increase again—roughly doubling—to 90 in 2015, and 218 in 2019. It was scaled back to 127 in 2019, but if you compare the number with the 69 artists participating in the same year's Gwangju Biennale—a vastly greater enterprise in terms of space, budget, and organization—you may begin to suspect that the past editions of *Typojanchi* resorted to a trawler-like approach for mass mobilization. In contrast, a scant 53 artists participated in *Typojanchi 2021*—less than half the number in the previous one. Going against the conventional wisdom of 'the more the merrier' must have taken some courage from the curators, but the result was encouraging. The familiar sense of fatigue induced by the synergy of the overcrowded space and the constant urban noise outside was not so strongly felt this time.

Despite its reduced size, the show did not feel loose, thanks in large part to the exhibition design. Room by room, the supports like stands and pedestals were made in fittingly varying materials, shapes, sizes, and finishes. The transitional spaces such as stairways and corridors were adorned with carefully placed exhibits, sustaining continuity and making an impression that no corner was left unattended. At times, when the works alone would have left the room half-full, the supports would help them fill the space. For example, A Sacred Tree, a section in the Prayer & Desire part, consisted of ten posters, which were hung together with chain-like strings from the branches of a huge, tree-shaped structure, creating a shrine-like view and splendidly filling the not-so-small room. The witty exhibition design also shone in the Picture Speech section, which reversed the conventional hierarchy between words and images. The idea of writing texts after images rather than the other way around was intriguing, but the attempt to present it for communal viewing-reading in a public space instead of as media for silent,

There are sayings whose freshness has been lost after too much repetition but whose meaning remains irrefutable. "Even the rivers and mountains change after ten years" is one of these. And to a designer like me, "typography is difficult to exhibit" is another. Designed objects are not usually made for exhibitions, and when taken out of their practical context and put in a gallery, they are hard to appreciate and comprehend. To further complicate matters, typographic works, by nature, require reading and viewing simultaneously, and they become help-lessly half-functional in exhibitions nor-mally optimized for a visual experience.

Perhaps partly for these reasons, a typography exhibition tends to be an uncommon occurrence. Even more uncommon is a large-scale biennial on the subject, which is a global rarity, as far as I know. *Typojanchi* is such a precious institution, as it not only provides a crit-ical review of contemporary typography every two years but supports the produc-tion of ambitious new works: exceptional function in the field of design exhibitions, where the norm is still a display of exist-ing outcomes or self-supported projects. Thanks to these commission activities, *Typojanchi* has been able to encourage new forms of work that escape typical graphic design exhibits. Together with the venue of Culture Station Seoul 284, the thematic combination of keywords, and the interdisciplinary approach, this policy has become a part of *Typojanchi*'s identity. At the same time, conveniently, it has proved to be a pragmatic solution to the above-mentioned problems of exhib-iting typographic works, for its artists can develop a work that fits the show's context and the venue.

Five editions of *Typojanchi* have been held since 2013, the year in which its core identity—with the thematic formula, commission policy, interdisciplinary approach, and the particular venue—was established. What are the achievements of its 2021 edition, and what challenges has it left for future generations?

AFTER DOLDORI: TYPO- JANCHI 2021'S ACHIEVE- MENTS AND RE- MAINING QUES- TIONS

CHOI SUNG MIN

Esoteric Interpretation of the Theme

Typojanchi 2021, "A Turtle and a Crane" dealt with an outrageously high-flown theme: "life." There was always the sense of overblown intellectual aspiration to *Typojanchi*'s themes. At least, literature (2013) and city (2015) touch upon the real context of typography, and the body (2017) and objects (2019) are directly related to its material basis and mediums. But life? Of course, we often say a piece of lettering is "lively" and a work is "full of life." But here the reference to life is merely a figure of speech to describe certain sensations. Can you confront such a theme head-on and work with it sincerely?

Typojanchi 2021 interpreted the given theme❶ through a conceptual framework inspired by traditional East Asian philos-ophies, producing four sub-categories: Prayer & Desire, Record & Declaration, Revelation & Imagination, and Presence & Persistence. These terms are more strongly reminiscent of folk religions like animism and shamanism than any rigorous ideological systems based on the reading of classical texts, such as Confu-cianism, Buddhism, or Taoism. Perhaps it could be understood as an attempt to use a world view centered on humanity's subjective projection of desire to connect, however irrationally, typography and life, two entities that are logically remote from each other. But it is difficult to take this approach seriously. One can even sense a subtle hint of Orientalism in the appropriation and schematization of the shamanic vocabulary and iconography.

Certainly, thematic interpretation in an exhibition is meant to be a guide-line to select and develop works and to help viewers to appreciate them, not any rigorous analysis. More than anything else, however, the stylized shamanism of "A Turtle and a Crane" was producing— at least to my skeptical yet curious mind— a thrillingly esoteric "vibe" in the space, a gently exhilarating and clandestine atmosphere in which we who are too modern to sincerely embrace "oriental philosophies" could play the shaman

❶
For each edition of *Typo-janchi*, a theme is formu-lated by the Organizing Committee and given to the director and curators, who would interpret it to make an exhibition.

All people, animals, things, and intangible objects are given names at the moment of their birth or discovery. We call them by their names. Not thinking of letters, we cannot think of sound either.❺ Even though the 'sound' to call a name varies depending on letters(signifiant, 記標), it has one meaning(signifié, 記意). A name distinguishes a being and at the same time, serves as a medium for connection. Every viewer walking through *Jim*, neither packages nor luggage, distinctively wrote about *Jim*. We could feel that they had their own time.

Translated by Kim Noheul

❺
Marshall McLuhan.
The Gutenberg Galaxy.
Seoul: Communication
Books, 2001. 178.

The installation
view of *Jim*. Photo by
Jang Sooin.

The installation
view of *Jim*. Photo by
Jang Sooin.

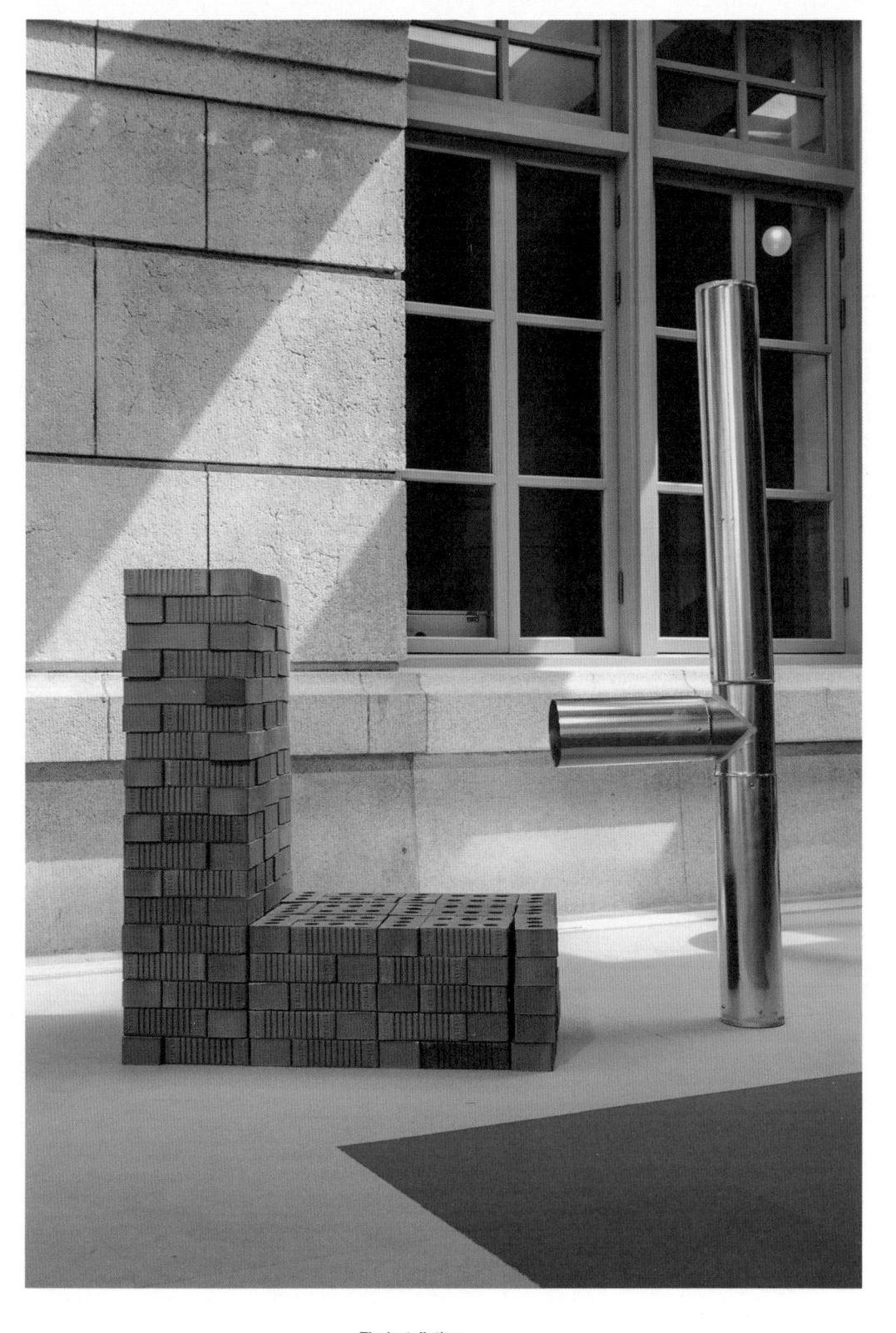

**The installation
view of** *Jim*. **Photo by
Jang Sooin.**

Jim [dʒɪm] NOUN a male given name, form of James

"I came up with the project name first. It's J-I-M, Jim." This is what Kim Seul said to Lucas Ramond in July 2021, creating two mental images for Lucas: film director Jim Jarmusch, and musician Jim Morrison. Kim Seul went on, "I know. Jim Jarmusch is also J-I-M but if you shout out J-I-M in Korea, people think of luggage rather than a man's name."

Assuming that there is a being, there is another being neighboring his/her world. How do we distinguish one from the other? Saussure asked whether we can explain what our notions are if we exclude language, in order to discuss meaningful notions. Nothing is distinguishable in mind prior to devising a linguistic symbol.❶

A notion can be defined only by various languages, and sound has letters. 'Mal' means 'language' or 'the animal horse' in Korean; in French, it is 'bad side,' 'something wrong' or 'inappropriately' as an adjective. 'Ssal' means 'grain peeled out of rice seed' in Korean while 'sale' means 'dirty' in French. 'Ddong' is 'poop' in Korean, while 'thon' is tuna in French. These three examples demonstrate that physical auditory images (psychological trace of sound through sensory organ)❷ have different combinations both notionally and mentally.

The west hallway in Culture Station Seoul 284 is 17m long and 6m wide. Considering the size of the objects making up *Jim*, the distance to the letters and average step width, a linear flow would be appropriate. Before the current pandemic, Club Sans projects encouraged viewers to understand a message by moving or pulling up a piece with their own hands, and operating a device. *Jim*, however, had to offer every viewer a unique experience, without any manipulatory devices. We also thought that there should be more than one material for a visual impression to deliver the memory of contact.

In the exhibition space lies mass-produced materials that are familiar to all. Bricks, stove pipe, aluminum hose, buck-

TYPO-GRAPHY AND LIFE, BEING AND NAME

CLUB SANS

les, lumber, copper pipe, fences, flowers, baskets, parasol, satellite antenna, balls, carpets, ALC blocks. Take a look at these objects, arranged to be used somewhere within the exhibition space yet again. At the moment when these objects are recognized as letters out of their intended purpose, the vocal cords silently move— we believe letters have sound❸—and the sound of letters comes up. The viewer's body naturally moves to the next letter and completes the utterance. Sometimes when we visited the venue to water the chrysanthemum and to pump up the ball, we would hear viewers reading the letters out loud. Sound and vision, uttering and print, eyes and ears. These opposite qualities with no common ground are not separable like the front and back of a paper. The experience of reading in darkness expands the territory of this unconscious fusion. Most languages are read from left to right, while some exceptionally are read from right to left. Before fully understanding the writing direction, children often write in boustrophedon. Writings done in boustrophedon have a form of 'ㄹ (rieul)' as if a cow plowed a field. A line never ends but is connected to another end whenever moving to the next line— just like the way an ink cartridge moves when a printer prints out an article. It is interesting that letters also 'turn back' from readers when going down from the upper to the lower line. The way of writing, as shown above, opens up another dimension of sensing letters. Looking at *Jim*, the viewer's body becomes a part of that space. Though the viewer walks ahead, *Jim* attracts the viewer's attention to the left, right, front and back. When the message "What's your name?" is found, the circumstance in which objects look like letters doesn't count. It is the viewer that draws a new relationship among objects in the context. To answer the question 'Why is a new message born through a circumstances?'—we do not see the world as it is seen, but rather, see objects from the stance of a certain individual or society.❹

❶
Ferdinand de Saussure. *Saussure's Third Course of Lectures on General Linguistics 1910–1911: From the Notebooks of Emile Constantin*. Seoul: Mineumsa, 2017. 362–363.

❷
Ibid., 272.

❸
Marshall McLuhan. *The Gutenberg Galaxy*. Seoul: Communication Books, 2001. 178.

❹
Beau Lotto. *Optical Illusions Show How We See*. TED Talk, 2009.

The installation view of
Slanted Library.
Photo by Jang Sooin.

The installation view of
Slanted Library.
Photo by Jang Sooin.

Spatial Designer:
Kim Sejoong, Han Joowon,
Propaganda Press, 2018.

Emotionalizing
Society, Lucioles,
2019.

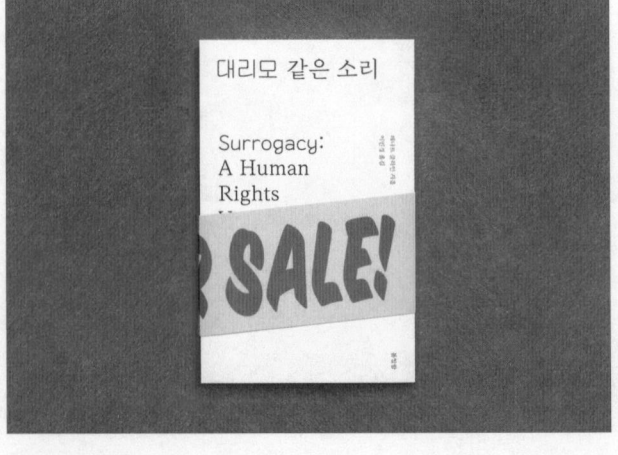

Surrogacy: A Human
Rights Violation,
Baumealame, 2019.

The books exhibited at *Slanted Library* are neither exquisite works nor milestones in the history of Korean book design. Rather, they can be barely called a language of diversity created out of designers' self-driven resistance and changes made against tradition and isolation within a limited framework of conventions and norms. The courage these designers show by expanding the scope of expression to create unfamiliar organisms that do not follow the rules deserves our full support. Hopefully, *Slanted Library* will offer the notions of evocation of standard and diversion, and furthermore, another perspective from which to read book design. How would this list be renewed after the year 2021? I would definitely say that *Slanted Library*, built on the basis of 35 classification systems and unconventional book design, is only temporary and then gone forever, as is the way with life.

You can access the *Slanted Library* archive and classification systems by scanning the following QR code.

Translated by Kim Noheul

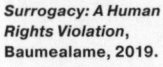

'Section 2: Covers' deals with books that adopted external factors of a book as design tools including parts of a book, types of paper and printing methods, on top of type factors to make up its cover.

The Lion in the Living Room (designed by O Saenal, MATI BOOKS, 2018) stripped out all of the book title, author's name and publisher, leaving only a picture of cat picture. *1 Hour Series* (designed by Gang Moonsick, Mediabus, 2017−) lays shapes, lines and clock images that indicate time on its cover with no other information at all. Set among other books that fill up their covers with information, it intends to capture attention directly. *Surrogacy: A Human Rights Violation* (designed by Ooh Yuni, Baumealame, 2019) gives proper functionality to the 'belly band' which is mostly used for advertising slogans and utilizes it as a tool to be connected with the cover. Both *Spatial Designer: Kim Sejoong, Han Joowon* (designed by Kwon Ahju, Propaganda Press, 2018) and *Emotionalizing Society* (designed by Seo Juseong, Lucioles, 2019) are attempts to break up the hierarchy of book title, author and translator's names and publisher. *Grid Eraser* (designed by Jeon Yongwan, Oimil, 2020) varies every cover through intervention in the printing process, and creates an unfamiliar sense as the printed letters mounted with matt ink were overlapped in different angles.

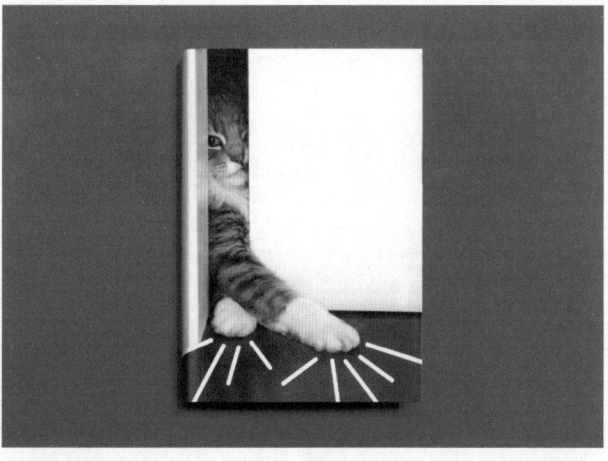

The Lion in the Living Room, MATI BOOKS, 2018.

1 Hour Series, Mediabus, 2017−.

Grid Eraser, Oimil, 2020.

The installation view of
Slanted Library.
Photo by Jang Sooin.

respectively is the cover and the body pages. In 'Section 1: Body Pages', viewers can browse through a variety of typographic experiments based on readability that aim for functionality and beauty, beyond simply being a 'readable typesetting.' Unlike typical typesetting for body text of a poetical work, the body of the poetry *Love in This Age by Choi Seungja* (designed by Kim Dongshin, Moonji Publishing, 2020) was designed using sans-serif typeface, with the title of poems placed at the bottom right, where reader's eyes would scarcely reach. In the case of *Ob.scene* No. 7 (designed by Sulki and Min, SpecterPress, 2017), the body text was typeset with *Yeopseo*, a headline typeface. Use of a typeface rarely seen in body text design was a tool to create visual excitement and to stimulate our fixed senses as well. *Blue Note Collector's Guide* (designed by Lee Kijoon, GOAT, 2021) has an eccentric approach typesetting in terms of typeface, punctuation marks and page number, demonstrating dynamics deviating from tradition of homogeneity and symmetry. It enables readers to experience auditive typography, beyond the visual sense. Thist can be seen as a product of the designer's independent interpretation by attaching the theme of the book and type to typography.

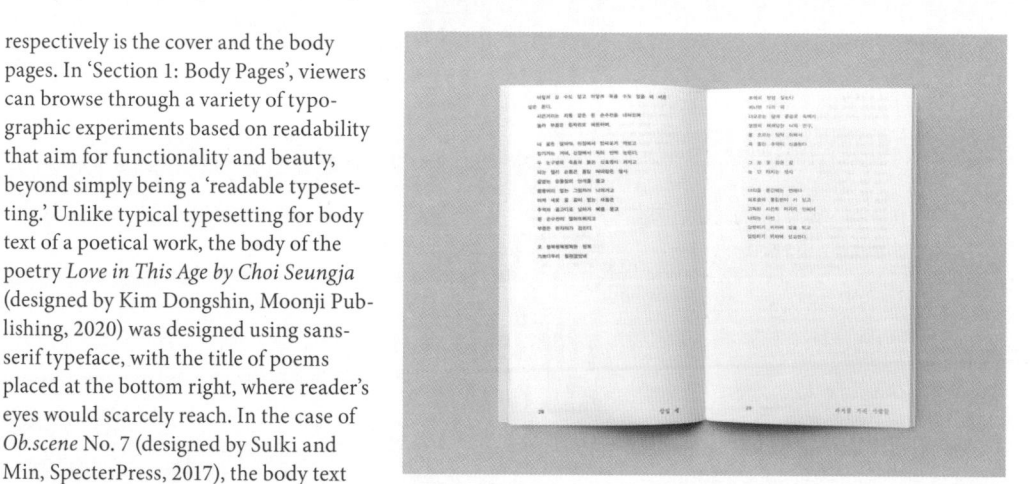

Love in This Age by Choi Seungja, Moonji Publishing, 2020.

Ob.scene No. 7, SpecterPress, 2017.

Blue Note Collector's Guide, GOAT, 2021.

Typojanchi 2021 thematizes life and letters. From an organic body made up with cells, a life divides, transfers and starts to alter. A graphic designer makes a book with a good many types and people read it. *Slanted Library* is premised on the idea that a book is a type structure woven from thinking to practice; book design serves as a process to vitalize this. In the 'Record and Declaration' part, *Slanted Library* shows what books have achieved as a record and a declaration, and at the same time, to connect 'life and letter' to book design.

Pursuing its own principles for centuries, book design has established and built up rules and textbook examples to guarantee what books are supposed to be like. Based on typographic tradition, type should not ever disturb the reader; and 'invisible typography' in a linear structure or another term of readability has mattered, so that readers can read through a book from cover to cover. Covers, the face of a book, have indispensable elements, and try to attract readers' attention in a frame with alteration. It might be a natural choice for contemporary book design to follow the conventional grammar for the purpose of efficient survival.

SLANTED LIBRARY: 52 SKEWED VOLUMES OF BOOKS

LEE JAE-YOUNG

Thus, bookstores have no choice but to sort books by their title, and bookshelves are stuffed with books with similar faces. At the same time, graphic designers have made attempts out of tradition and old manners and created unfamiliar variants of books, just as a cell mutates and expands a life.

The purpose of *Slanted Library* was to exhibit book design as a variant. It questioned the 'minimum' rules and information that have been out there and regarded as rational, and looked into books skewed at the border of read and see. We established a set of criteria for the exhibition. The first was to collect and classify unconventional attempts in book design in terms of covers and body papers. The second was to select books published in Korea since the year 2015. The third was to choose works in the realm of commercial publishing. We excluded relatively liberal publications with experimental aspects, such as works heavily dependent on images, independent works without an ISBN and the like.

Slanted Library sorted out 52 volumes of books using 35 classification systems. It incorporates two parts with an external and an internal factor of a book, which

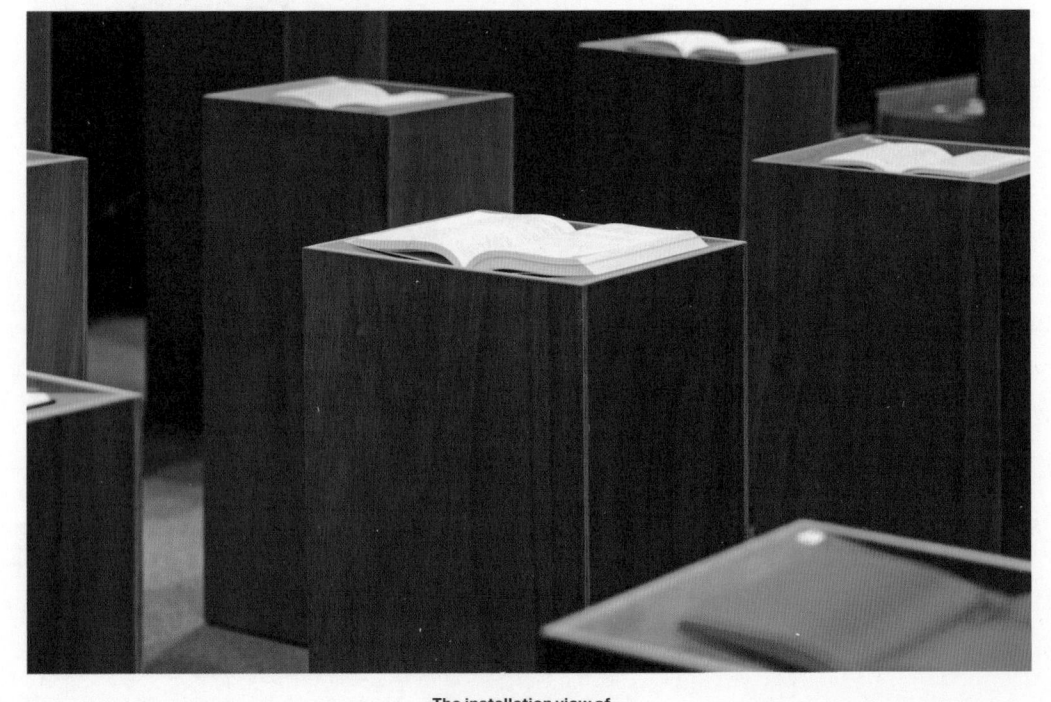

The installation view of
Slanted Library.
Photo by Jang Sooin.

kick out of assisting behind the scenes by hunting for words and sentences for those who haven't been highlighted or voiced themselves. Pen Union consists of Kim Hana and Hwang Sunwoo, a former copywriter and an editor, and has delivered clearly purposed articles to the public. Arranging and imagining messages to deliver through this project ourselves, we could appreciate the freedom we were given to the fullest.

Translated by Kim Noheul

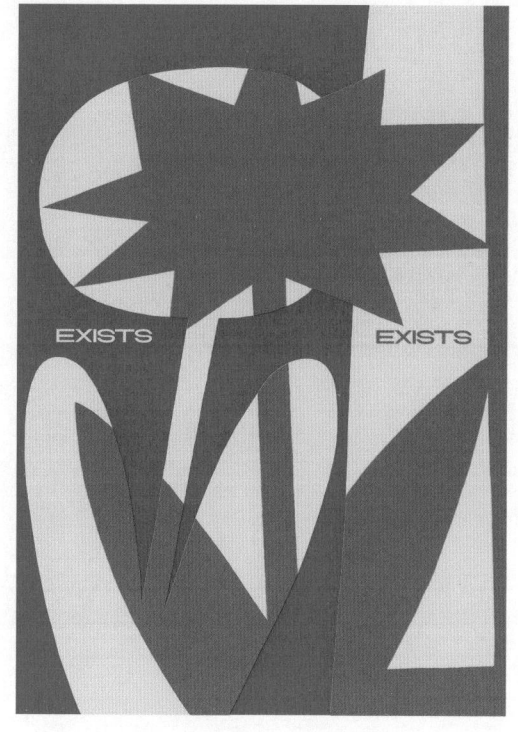

The 2nd illustration of *Exists*, 2021.

차별금지법안
발의정보: 장혜영 의원 등 10인
제2101116 (2020. 6. 29.)
제379회 국회 (임시회)

제안이유: 헌법은 "누구든지 성별·종교 또는 사회적 신분에 의하여 정치적·경제적·사회적·문화적 생활의 모든 영역에 있어서 차별을 받지 아니한다."고 규정하고 있습니다. 그러나, 많은 영역에서 차별이 여전히 발생하고 있고, 차별 피해가 발생한 경우, 적절한 구제수단이 미비하여 피해자가 제대로 보호받지 못하고 있는 실정입니다.

이에 성별, 장애, 나이, 언어, 출신국가, 출신민족, 인종, 국적, 피부색, 출신지역, 용모 등 신체조건, 혼인여부, 임신 또는 출산, 가족 및 가구의 형태와 상황, 종교, 사상 또는 정치적 의견, 형의 효력이 실효된 전과, 성적지향, 성별정체성, 학력(學歷), 고용형태, 병력 또는 건강상태, 사회적신분 등을 이유로 한 정치적·경제적·사회적·문화적 생활의 모든 영역에서 합리적인 이유 없는 차별을 금지·예방하고 복합적으로 발생하는 차별을 효과적으로 다룰 수 있는 포괄적이고 실효성 있는 차별금지법을 제정함으로써 정치·경제·사회·문화의 모든 영역에서 평등을 추구하는 헌법 이념을 실현하고, 실효적인 차별구제수단들을 도입하여 차별피해자의 다수인 사회적 약자에 대한 신속하고 실질적인 구제를 도모하고자 합니다.

출처: 국민참여입법센터 국회입법현황

할머니의 할머니의
할머니부터 살아온 이곳에
그들이 나타난 이후로
모든 것이 달라졌다.
그들이 타고 온 쇳덩이에는
이렇게 쓰여 있었다.
『가는 곳이 곧 길이다』

The 2nd illustrations of
Untitled (Selected Daily
Work, July–August),
2021.

able to go through it. And so I kept build-ing roads where there didn't used to be any, destroying numerous native creatures and environments there. That's why we thought the birds in the first piece would have lost their habitat where they would have lived after their grand and great grandmothers. Changing the point of view to that of birds, we imagined that the arrogant ones in that metal chunk could possibly lose something handed down from their great grandmothers as well.

The works of Nishiyama Hiroki❽ also delivered a very explicit message, which thus required more original writing. He delivers the message that every human being should be guaranteed equal human rights. Hoping that the audience would find this message fresh, we thought of anti-dis-crimination law. Though the formal words used in legislation are stiff and scholarly, they do form the basis of living. We wanted to raise issues that should be urgently addressed, but for which rules have not yet been properly enacted or fulfilled.

❽
An illustrator based in Tokyo, Japan, and works in the fields of books, advertisements, magazines, and websites. He graduated from Tama Art University's Department of Graphic Design and earned his Ph.D. at the same univer-sity. He published *PARTS OF DAYS* and has participated in the exhibitions *GOOD ROUTINE* and *A LITTLE PLEASURE*. He won the Takayuki Soeda Prize at the HB GALLERY FILE COMPETITION in Japan and the Merit Award at the ONESHOW in the United States. He is currently a member of the Tokyo Illus-trator Society.

The second piece, in particular, shows a rounded flower-shaped frame on the left while an angular flower, which never would fit in that rounded frame, lies on the right side. The angular flower gets slanted because it doesn't fit the frame. Everyone is supposed to pursue differ-ent values but the legal system cannot embrace all of them. I'd like to stress the spirit that legislation should be supple-mented in a more righteous direction.

Nishiyama Hiroki's work, which feels like graphics for the Tokyo Olympics, is geometrical and well-organized. It diversely exhibits flowers either within or out of the frame and ones growing in entirely new colored soil. We wish we could tie them with the problems that Korea currently faces in the form of qua-si-official laws and posters. We guessed there would be some resonance created in between them.

Writing is always overloaded with power over paintings, we suppose. An act of scold-ing anyone for not reading, power given to writing or an idea that writing is something intellectual—all of which we warn our-selves against. Pen Union is also a writer and heavy reader, but it isn't a profound act but rather locking up in a net called writ-ing. It is thus essential to keep the opposite in mind for balanced thinking.

Furthermore, the act to writing and coining words and then keep trying to put human-made ideas and concepts in a certain frame cannot be separated from the human arrogance destroying our planet. The act of reading and that of looking at a flower are equally valuable. Thinking of that humble attitude these days, we found it very intriguing to invert the hierarchy of painting and writing through this project.

Our daily lives have been restructured in a way that is totally different since the COVID-19 pandemic and it seems to us that the emotions everyone has now feel connected. Every single piece of painting in *Putting Up a Post Far Afield* is asking us whether we've lived right so far, and how we should go on in the circumstance of a pandemic or climate crisis. We got a

The installation view of
Posts in a Distance, 2021.
Photo by Jang Sooin.

모두 사라졌다. 나와 닮은 부리와 발톱과 깃털을 가진 종족은 더 이상 존재하지 않는다。

나는 보지 못할 것이다。 그들이 어떻게 할머니의 할머니의 머리카락과 발가락을 잃어버릴지。 그들이 그은 금과 벽과 지붕이 어떻게 무너져내릴지。

The aforementioned works have definite and clear messages on their own so it was quite demanding to unfold them with different stories at times. In the case of Okawara Kentaro❼, on the other hand, his works seemed too incoherent in each piece, so it was difficult to decide what to say. But it soon became interesting to find stories from these inconsistent paintings.

The first shows a bird-like object which has wings, beaks and nails, which is packed with smaller resemblant ones within. These smaller ones would be relatives remembered by the big one, we supposed. The bird-like object is shedding tears, which made us wonder whether the relatives were alive only in its heart and but had long gone somewhere else. The last one presents a woman's image covering up the sky as fully as the frame like the goddess of earth. We drew a fairy tale-like story, filling up between the first and the last piece.

Okawara Kentaro's works implied that he was hiding his exceptional talent, and painted those pieces as if they had been

The 1st and 5th illustrations of *Untitled (Selected Daily Work, July–August)*, 2021.

❼
A painter and sculptor based in Tokyo, Japan. Since graduating from the College of Arts, Tokyo Polytechnic University in 2011, he has been involved in a number of international exhibitions and had five art books published. His work explores his long held belief that making art is an expression of love and a means to connect with each other.

done by a child. That's why we came up with a more fairy-tale narrative. In the first piece, we thought of an individual who has inherited family tradition and history running through his veins, and who also could represent the human species. That led us to compare the history of nature and humans which is indicated with the 'bird' and then to picture the room for nature, which is getting increasingly narrow in human history of conquering and exploiting nature. The story is written as a first-person narrative, as many people would have empathy for the current pandemic situation they are all going through and the speaker is set as one in nature. We experimented with the room for empathy and imagination when seen from a non-human perspective out of human-centered thinking.

The second piece features two people driving somewhere, which reminds us of the catchphrase used by Land Rover 'Where I'm heading is a path.' How arrogant this sounds! Anywhere I am heading, there should be a road so my car should be

enough. The African name she was given at the end was 'Gamba Adisa,' which means 'a woman who proclaimed her meanings.' We attached that name to the fifth painting in Bloom.

One particular focus on Audre Lorde was chosen because the writing of human history has been predominantly done by white men. We used to make vain efforts to be assimilated with those writings and were heavily affected by them, as if they were the truth, even though their perspectives were entirely remote from ours. However, recent feminist movements have awakened the culture at large and a variety of voices other than the authoritative ones have been exposed. In this context, we looked back once again on writings once again that had been regarded as natural while reading pieces written by female, black, and lesbian writers. Paintings by Henri Campeã and Audre Lorde's story hopefully will be encouragement to doubt the authority of writing that has been taken for granted.

"나의 존재 자체가 나의 의미야!"

오드리 로드는 흑인이자 페미니스트, 동성애자이자 암 투병 생존자로서 일생을 혐오에 맞서 싸운 시인이다. 그가 죽기 전 마지막으로 받은 아프리카 이름은 감바 아디사 Gamba Adisa, '전사, 자신의 의미를 분명히 보여 준 여자'였다. 이 글은 오드리 로드의 생애와 그가 남긴 말을 재구성한 것이다.

The 5th illustrations of *Bloom*, 2021.

point before funeral culture developed. Bones are symmetrical, long-lasting and solid like plastic. We presumed plastics are even more familiar than bones now, and they seem to serve as the foundation of our modern society, just as bones are the foundation of our bodies. It led us to think that plastics have brought up numerous problems on the Earth.

The second shows a cola and two eyeballs, which are known to rot away first when one dies. Cola is now indispensable for many people, but it is widely known that cola melts one's teeth. Based on that fact, we wondered if Gabriel Alcala would be talking about the fragility of human flesh and blood, and what would be gone and live forever.

A friend of mine once told me of a 'sky burial' she saw in Tibet. This is a funeral practice in which a human corpse is placed in a field until it is weathered. Then the dead body is stripped of flesh and turns black. The body is hacked into pieces, which are thrown to the air and then birds come down and eat them. Another foreign observer with my friend said "Look, he is flying." The human body is bound to the ground while alive, but is excarnated after death—just as a seed is blown to another place and then becomes a totally new creature. She could see a cycle before her eyes, in which the deceased was conceived as a new life yet again with the assistance of birds.

Messages in the paintings of Henri Campeã ❻ are very vivid, so the narratives would rather be flattened if directly exposed. Thus, we tried to tie up with a story that is somewhat far from the paintings, as a way to 'put up a post far afield.'

Composed as a series with five pieces, the work titled *Bloom* literally demonstrates that a seed grows, blooms into a plant, and then finally flowers after struggling against interference around it. The process depicted in the work reminded us of the figure Audre Lorde, a black American lesbian poet and social activist in 1960–1970s when the feminist movement was gathering steam. If a woman calls herself a feminist, being a 'woman' would be an important identity to define that person, but humans are complex. Being a mother, sexual minority, physically challenged or racial minority as well as a woman also plays a significant role in forming one's identity. The life of Audre Lorde itself was one of such complex identity, and she was a warrior-like figure fighting against the limitations that regulated and suppressed her. We wanted the paintings to make people see her life with the narrative.

The intentions Campeã sent us earlier read that one should build inner strength against the suppression and hatred around them, which will bloom with a new, splendid flower which has never been there before. It was the darkness that was the most impressive in this work. Flowers advance toward darkness that would blind and even jeopardize them. If the darkness is a metaphor for hatred, the story of Audre Lorde is an impeccable pairing.

Audre Lorde was under much pressure when she was involved in the African-American civil rights movement, and in the feminist movement. "You're a feminist. Isn't that your priority?" or "You don't fit in here." she was told. She later had an illness, and also married a white man, despite being black and a feminist. Her whole life seemed like flowers in Henri Campeã's work. Thus we quoted phrases from Audre Lorde's speeches on hatred, and brought words that she would have heard more than

❻
A Brazilian visual artist, freelance illustrator, and 2D animator enthusiast in São Paulo. Graduated in Graphic Design from the Belas Artes University of São Paulo and currently focused on illustration. He usually works with clients such as Apple, Coca-Cola, The New York Times, WGSN, Quartz, Snapchat, and many more. His primary source of inspiration comes from nature, the Queer community, living in Brazil, cartoons, etc. His work combines vivid colors, ingenuity, magic, and surrealism.

The installation view of
Posts in a Distance, 2021.
Photo by Jang Sooin.

아주 옛날에 사람들은 가족이나 사랑하는 이의 죽음 이후를 지켜볼 수 있었다. 죽은 몸은 벌판에 놓였고, 오랜 시간이 지나면 결국 뼈만 남았다. 생전에 겉을 감쌌던 피부색과 상관없이 희고, 단단하며, 대칭적인 형태의 뼈는 그 사람의 생애보다 더 오래 놓여 있어, 그것을 보는 사람들에게 삶에 대한 기이한 감각을 일깨웠다.

다정한 눈빛이 있던 곳은 텅 빈 구멍이 되고, 단단한 근육도 주름졌던 피부도 모두 사라졌다. 뼈를 제외한 것들은 재빨리 새에게로, 맹수에게로, 벌레와 흙에게로 돌아갔다. 그곳에서는 다시 새로운 것들이 자라났다.

현대인이 사랑하는 사람의 뼈를 볼 일은 극히 드물다. 그의 생애보다 오래 남는 것은 사진과 영상일 것이다. 대신 쉽게 풍화되지 않는 다른 것들을 남긴다. 그것도 아주 많이. 이를테면 오늘 아침에 사용한 칫솔 같은 것들. 플라스틱은 몇 백 년 동안 썩지 않는다. 세계 최초로 만들어진 플라스틱 칫솔은 아직도 지구 어딘가에 남아 있다.

Paintings by Gabriel Alcala❹ have very humorous and delightful colors and lines, even with a strong image of death. In particular, the combination of a skull and a rose on the first painting particularly reminds us of the Mexican tradition❺ that says death is not entirely the end, so we imagined a time when life and death were one while writing on her work.

Each artist expresses their uniqueness in their work, but what is common is the attempt to move away from a perspective of homocentrism. These works do not exclude any object deviated from the center where human beliefs lie; instead, life and death, human and non-human are all mingled together. On the last piece by Gabriel Alcala, which shows the subtle smile of the man bleeding from a snake

The 1st, 2nd, and 3rd illustrations of *Dancing With Death*, 2021.

❹
A Miami-based artist. She has collaborated with Apple, New York Times, Nike, The Washington Post and many more.

❺
There is a holiday named 'Day of the Dead (*Día de Muertos*)' in Mexico to remember dead friends and family members. It is to celebrate rather than mourn the dead, reminiscing about ones who have left this world. People exchange gifts called Calavera or sugar skulls.

bite, we narrated a story on a process in which humans go back to nature as a part of it is death, and death is not misfortune but a cycle.

On the third are fingers cut off and bones shown through as there is no skin to cover up. The first shows a human skull, another form of bone, in which a rose blossoms. These two made us think of the properties of bone as an object. All of us have bones within our body, but it is very rare to see another's bone while they are alive. It doesn't happen until one dies, and still, after cremation we merely see ashes rather than actual bones. We supposed that the process in which a dead body of a loved one rotted away until only bones remained would be within the everyday life of the living, at the

The installation view of
Posts in a Distance, 2021.
Photo by Jang Sooin.

Paintings by Andreas Samuelsson❸ are a morphosis of a human being. They seem like evolution from a few cells and then a mutant developed into a new life, which eventually stands independently. For the round-shaped drawings that look like slime or cytogenesis, we decided to cite *Cosmicomics* by Italo Calvino. Starting from the birth of the Earth, the novel describes the birth and the growth of life with romantic and imaginative sentences, which we thought would be a perfect match with the paintings. With the permission of Open Books, we quoted a few phrases of *Cosmicomics*.

Creatures named qfwfq live in *Cosmicomics* throughout the ages, and a number of stories are unfolded in different times from the perspectives of qfwfq. One of them is about the moment when a new mutant is born. It talks about ambiguity right before a birth, and the chaos when a new mutant is born. There is a delicate interface between description of the story and the organic sensation of the paintings.

The 5th illustration of *The Human Body*, 2021.

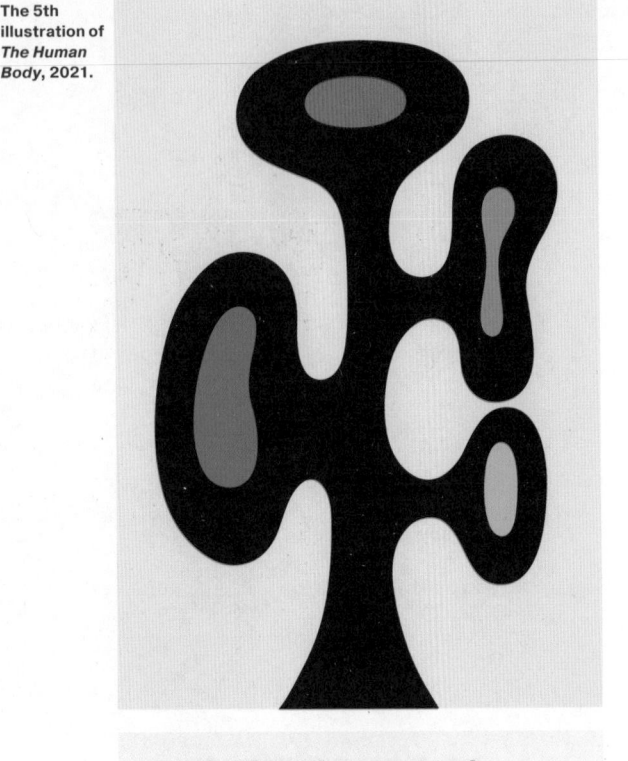

누가 괴물이고 또 누가
괴물이 아닌가 하는 의혹이
오랫동안 우리를 괴롭혔지요.
그렇지만 그러한 의혹은
얼마 전에 해결되었다고
말할 수 있습니다.
즉 현재 존재하는 우리는
모두 괴물이 아니고,
그와는 반대로
존재할 수 있었는데
존재하지 않은 것들은
모두 괴물인 것입니다.

글은 이탈로 칼비노의 소설 『우주 만화』 중에서 여러 곳을 발췌한 것이다. (김운찬 옮김, 열린책들)

❸
An image creator living in Gothenburg, Sweden. He explores the 'complicated simple' with line, surface and shape.

『당첨번호는
7, 29, 37, 5, 16, 12,
입니다…』

전국의 집값이 이번 달 상승 폭을 확대하면서
14년 8개월 만에 가장 높은 수준으로 오른
것으로 민간기관인 KB국민은행 조사 결과
나타났다. 전셋값 역시 수도권을 중심으로
오르며 전국적으로 상승 폭이 커졌다.
(연합뉴스 2021. 8. 29.)

The 3rd and 4th
illustrations of *Fear of
Missing Out*, 2021.

Paintings are often used as an 'illustration' to help understand writing. This relation is reversed in *Posts in a Distance*, which attempts to write in a way that is initiated from painting. Unlike painting, however, by its nature the act of writing cannot help but hold an indefinite meaning somewhere. Thus, we thought of putting up a post in the distance and making a painting that barely dangled on its edge, instead of writing too close to a painting as if it were a piece of a stuffed animal, which led to the title *Posts in a Distance*. The 'written illustration' arranged this way helps readers to spark their imaginations and to go further rather than direct explanation of painting.

This project started with collecting works from six illustrators at home and abroad. Looking at each piece by the different artists, we freely imagined what came to our mind out of those artist's intentions. It seemed nice to use diverse writing techniques for each artist. Citing a quote on this work: imagining a story as if writing a fairy tale on that one, and quoting a passage from a news article on some other ones—to connect various writings to each piece of work.

Paintings of Yun Yeji❶ were of the most straightforward story. We talked about the first impression; the young generation stuck in a small space who feel suffocated and frustrated along with isolation of individuals who cannot go out into the world in this pandemic era. The painting with the moon reminded us of *To the Moon*❷ by the writer Jang Ryujin.

At first we were given writing which read the context in which she painted her works and the frustration she felt back then in great detail. We got a bit nervous when we learned about her paintings and explanations, as we worried if there would be any room left to meddle in. Looking into the third painting that drew the moon far away with a path towards it, we just didn't care much about explanation, but just talked about it freely. The painting looked as if people were about to be thrown off a pirate ship to drown, standing on a plank in a row, or

POSTS IN A DISTANCE

PEN UNION

as if a rotten rope had come down from heaven, like in a Korean folk tale. We came up with the lotto as a way to express this sentiment. People are desperately praying for a big fortune when they play the lotto, which seems like a rope from heaven to save them. It felt right to depict a situation in which they would fall into an abyss unless they held tight. We started to mark six numbers on a lotto ticket, somthing we had seen many times, and then the narrative gradually settled. We also wanted to say that a path towards the ideal would be an entryway to a bottom-less pit with even the slightest mistake. Even if one did reach the ideal, it could be a simple daily routine, rather than quite something. We'd like to comment on how many individuals are currently deprived of that simplicity.

The pieces on *Posts in a Distance* are structured to get bigger one by one. The fourth is quite big but it is filled with a painting as big as the frame, leaving little blank space within. It makes us feel like we are more and more cut off from each other and becoming suffocated, with no more room for further expansion. The fifth features dogs, cats and people who are casually working out at their places flying somewhere, while people at the bottom are looking up and cannot go afloat together. Looking at the fourth and the third back and forth, we assumed that ordinary days without anxiety would be almost a fantasy to someone, the peaceful everyday life which had been taken for granted could collapse any minute due to any unexpected situation such as a pandemic.

❶
An illustrator working in various fields such as publishing, posters, and advertisements. Well-known works of hers include the logo design of MBC's show Radio Star, pictures for one of NIKE popup stores and Apple's App Store, and the KARA Animal Film Festival. She also made picture books such as *Peanutborough Cucumberland*, *12 Lands* and *Let's Go for a Walk* and worked on illustrations for the 20th anniversary special edition of *Daisy, A Hen into the Wild*. She also carried out a project for a picture book *Is This My Home?* for a green energy campaign.

❷
The first full-length novel written by Jang Ryujin, praised as a 'hyperrealism'. This virtual curren-cy-themed novel narrates sluggish development and patrimonial capitalism of the present age from her own perspectives.

Lifespan, 2021,
Culture Station Seoul 284.
Photo by Lee Jaemin.

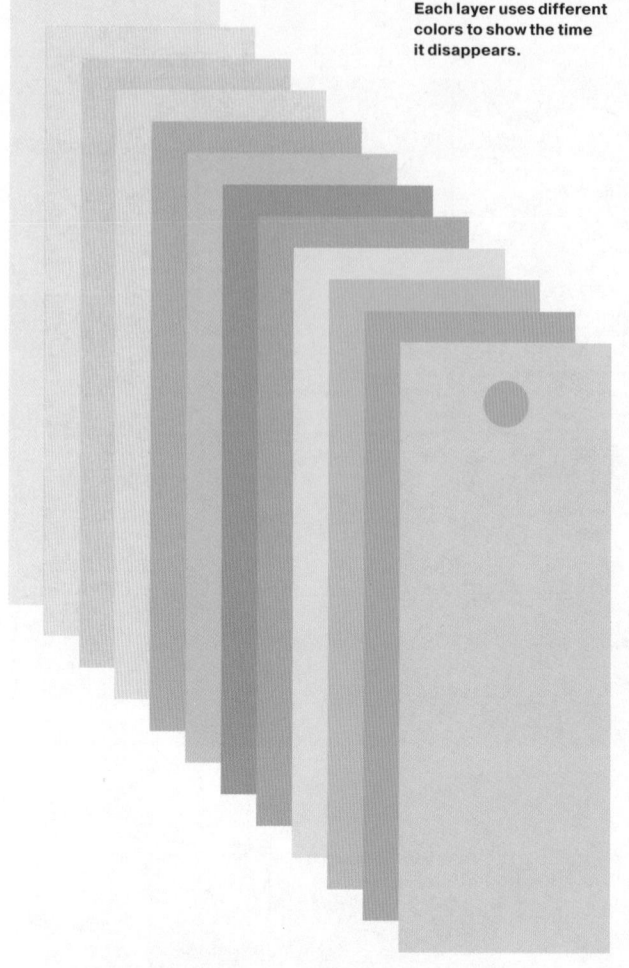

Each layer uses different colors to show the time it disappears.

3 MOON" layer utilized the moon's orbiting cycle. In line with the revolving cycle, the moon was made from the crescent moon to the full moon, and the moon was placed vertically on the grid to become a crescent moon again. A new italic type was created by hanging the moon on narrow letters.

A completely different approach was used for "ACT 6 MUSHROOM." Last fall, while hiking in the forest, we stumbled upon a bush vertically growing coral fungus. This is a fairly common species, but we liked its aesthetics and especially how it grew. Based on this, letters for the word mushroom were designed and placed repeatedly on the grid. Then we implemented the element of growth by scaling the type vertically, in such a way that the counter-shape roughly revealed the word for 'lifespan' in Hangeul.

Quotes are written in small letters at the bottom of each paper of all layers. We tried to give a hint about the layer by modifying the lyrics of a famous song. In "ACT 3 MOON," he wrote, "fly me to the moon, let me play with all that type!" We would like to challenge the visitors to discover all the original artists or songs included in the work.

In the COVID-19 era, creating participatory installation works is tricky because there are many restrictions. This was an opportunity to review the way Studio Spass usually shows our installation work and think of alternatives. Instead of the audience, the exhibition planning team tried for the first time to participate in the work and proceed. And we also made an manual for how to participate. While making explanations, we found that layers could be applied differently than had been planned. Additional image combinations could be created by switching applied layers. Finally, *Lifespan*, which changes every day during the biennale, allows the audience to discover new configurations and enjoy different experiences whenever they visit the exhibition.

with ten figures symbolizing longevity. With a more personal approach to the ten symbols, we gave new names to the each twelve layers: ACT 1 LIFESPAN / ACT 2 SUN / ACT 3 MOON / ACT 4 CLOUDS / ACT 5 WATER / ACT 6 MUSHROOM / ACT 7 ROCK / ACT 8 PINE / ACT 9 DEER / ACT 10 TURTLE / ACT 11 CRANE / ACT 12 END OF LIFESPAN.

It was pleasant to find a balance between unity and diversity between different layers. The letter design with a narrow width was made somewhat impulsively, although the shape was a little strange, but we decided to stick to it. It was very important that the letters were not identical to the actual grid. As a result, shapes may accidentally match on individual layers. For example, the "ACT

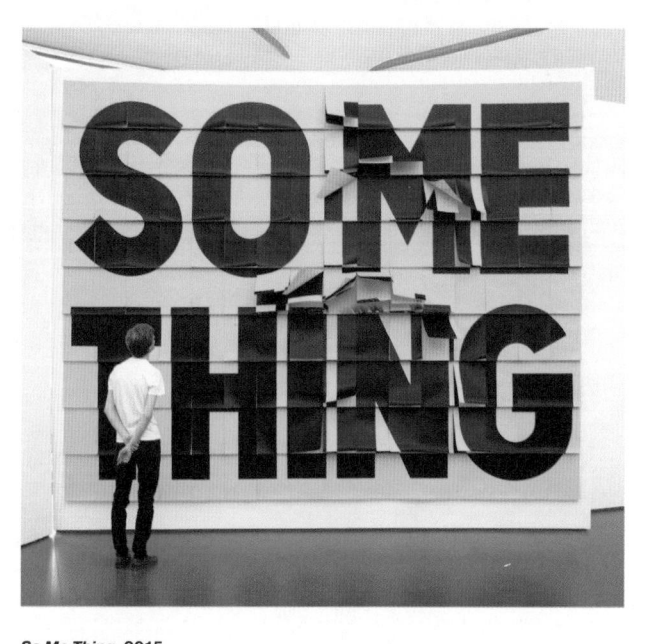

We found that the rectangular yellow paper defeated demons and red ink meant happiness, and good luck. Coming from another culture, we were not completely confident in our understanding of the talisman, but we made twelve graphic layers with the idea of making yellow rectangular gifts for the audience who came to see the exhibition. The number 12 is a good indicator of factors that affect life, such as date and time. Each layer uses different colors to emphasize the time it slowly disappears. At first, we started with the most noticeable yellow color. Graphics on paper were printed in black, and pins for hanging paper were made red.

The grid of the work was symbolically set based on the concept of life and time. Vertically long plate-shaped papers measuring 380×148mm were attached 34 horizontally and 9 vertically. The number 34 was taken from the exhibition period for the *Typojanchi 2021*, and 9 is for the month of September, when the exhibition begins. The height of the individual paper, 380mm, was determined within the maximum size of the space provided

Today's Rotterdam Cube House rebuilt after the bombing. Photo by David Almeida.

for installation work. As a result, a grid consisting of 306 sheets and a total 12 layers of 3,672 sheets was completed.

To fill the grid composed in this way, we paid attention to the 'ten longevity symbols painting,' which was painted

So Me Thing, 2015,
Kunsthal Rotterdam.
Photo by Studio Spass.

Studio Spass started its journey in Rotterdam in 2008. Rotterdam is a harbour city that sustained heavy damage during World War II. It was rebuilt through loads of urban planning and architectural experiments, as a result, the city has quite a unique cityscape within the Netherlands.❶ Since Rotterdam has its roots as a harbour, the city has a great mix of inhabitants from all kinds of backgrounds, and they seem to blend more naturally than in other cities of the Netherlands. This new city offered lots of possibilities and had a real open and experimental mentality. This is what attracted us to go and study in Rotterdam. We think the city helped to shape us as designers.

Rotterdam is proud to be known as the birthplace of the only truly international Dutch youth subculture, called "Gabber."❷ It is also famous for a snack culture dish called "Kapsalon."❸ Rotterdam Central Station is also called Kapsalon because the material of the outer wall is similar to a bowl for a Kapsalon. Rotterdam, a city with a nice bottom-up ecosystem full of architects, artists, and designers of diverse cultures, was the best place to start a studio.

Typography has always had a prominent role in the work of Studio Spass. Type is an amazing system to organize language and to communicate universally between people. With this in mind, we think of letters as a tool to induce interaction, and have been studying new expression methods by continuously producing installation works for a long time. Studio Spass was invited to join the *Typojanchi 2015* and *Typojanchi 2021*, and created

LIFE-SPAN

STUDIO SPASS

Rotterdam, 1940 after the bombing of the German Air Force. Photo by The National Archives Catalog.

a big installation in both exhibitions. In 2015, the installation work was created in the central hall that structurally implements the theme of "C()T()". In 2021, the installation work was created under the theme of "Typography and Life," and was conceived in the same way as *So Me Thing*, which was installed in the exhibition of Kunsthal. *So Me Thing* is an installation work that allows the audience to compose pre-designed graphics across multiple paper layers, and tear them one by one to create their own typography combination. Through this process, we communicate with the audience and seek ways to swim through the concepts of time, typography, and life. Starting in the same way, in the *Typojanchi 2021*, we reached the work *Lifespan*.

Another starting point for the inspiration was 'bujeok,' a Korean paper talisman. Amulets with magical patterns or letters to fulfill their wishes consist of various letters, symbols, and messages.

❶
Rotterdam was bombarded by the Luftwaffe during World War II, leaving the entire city in ruins. The bombing destroyed most buildings except City Hall, killed about 900 people, and left about 85,000 people homeless. Despite the enormous damage, Rotterdam soon considered the destroyed city an opportunity to transform it into a future modern city. Under the planning of W. G. Witteveen and Cornelius van Traa, it has been rebuilt as a completely different city from the ex-Rotterdam

and other surrounding European cities and is now called the sacred place for architecture. *The Guardian*'s article on De Rotterdam, designed by OMA, begins with the following sentence. "If you put the last 50 years of architecture in a blender, and spat it out in building-sized chunks across the skyline, you would probably end up with something that looked a bit like Rotterdam." (Oliver Wainwright. Rem Koolhaas's De Rotterdam: cut and paste architecture. *The Guardian*, November 18, 2013. Accessed on October

30, 2021. https://web.archive.org/web/20190103210450/https://www.theguardian.com/artanddesign/2013/nov/18/rem-koolhaas-de-rotterdam-building)

❷
A sub-genre and culture derived from hardcore techno made in Rotterdam in the 1990s. Gabber means "friend" in Dutch slang, showing fast beats and distorted drum sound. The dance called Hakken and rebellious fashion are also a big feature of Gabber. Gabber ravers usually have

a skinhead, wear a tracksuit or a Bomber jacket, and Nike Air Max.

❸
A fast food with French fries and meat with vegetables and Goda cheese in a take-away container made of silver foil. The recipe of combination of Turkish kebab and Indonesian sauce reveals Dutch multiculturalism. Kapsalon means a hair salon in Dutch, as the first person to invent this menu is believed to be a hairdresser.

Contraction in expansion.

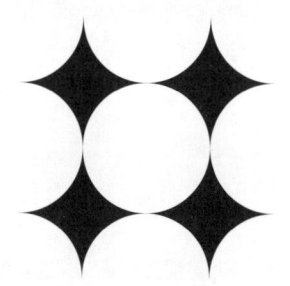

Expansion in contraction.

Year, Month, Day, and Hour. The Four Pillars of Destiny is likely to be perceived as a concept of unchangeable destiny, in which one's fate is decided based on the time of birth. But contrary to this misconception, it demonstrates that fate is not a fixed matter, but an ever-changing, living organism composed of various elements. According to the philosophy, our fates are a complicated mix of components that are positive and negative, sprouting (Wood), growing (Fire), maintaining (Earth), fruiting (Metal), and facing death (Water). These components collide and harmonize both internally and externally to generate various reactions and alterations. This philosophical perspective indicates that our fate is not an appointed destination, but a reaction and a process that has life. Fortune-telling with the Four Pillars has no purpose other than to gain an understanding of the things that constitute our existence.

Going back to the beginning, I stare into the time of the sexagenary cycle. The cycle tells us: time does not flow in one direction; it goes around and around, circulating. And time cannot be separated from matter; time exists because matters changes. My fate is connected to the time on Earth. Earth's time is connected to the solar system, the solar system to our galaxy, and the galaxy to the infinite universe. And the infinite universe is composed of myriad miniscule dust, atoms, particles, and even tinier materials. I visualize the small atoms that compose my fingertips and the empty void inside them, and I picture the infinite vacant space of the universe and move the

2 Contraction and expansion.

tiny forms one by one to embroider the sexagenary cycle. The forms constructing the sexagenary cycle expand outwards and contract inwards, the outer and inner sides facing each other. 2 The expanding form—the Yang—exists only when the contracting form—the Yin—exists; and, the contracting form—the Yin— exists only when the expanding form— the Yang—exists. I remind myself of the fact that the world is an entanglement of contraction and expansion, and their repetition. I imagine my inhalations and exhalations, and the contraction and expansion of the universe. When things have calmed down, I picture the pearls in the Palace of Sakra. The countless pearls tied to the web spread endlessly across. On the surface of every pearl is reflected every other pearl, and the pearl is again reflected on every other.

Translated by Hong Khia

Originally the twelve Earthly Branches held relations with only the Yin Yang and the Five Elements, but after the reign of the Han dynasty the custom was established of corresponding each Branch with an animal. The animals are called the Twelve Heavenly Generals, and they represent one of the twelve directions respectively.

Earth (土), Metal (金), and Water (水). The five elements can be combined with either Yin or Yang to form ten forces (Yang Wood/ Yin Wood, Yang Fire/ Yin Fire, Yang Earth/ Yin Earth, Yang Metal/ Yin Metal, Yang Water/ Yin Water). These ten forces are substituted into the circulation of the Earth and translated into ten forces of the heavens and twelve forces of the earth. They are called the ten Heavenly Stems (十天干) and the twelve Earthly Branches (十二地支). The Heavenly Stems are comprised of the following: 甲 (jiǎ, Yang Wood), 乙 (yǐn, Yin Wood), 丙 (bǐng, Yang Fire), 丁 (dīng, Yin Fire), 戊 (wù, Yang Earth), 己 (jǐ, Yin Earth), 庚 (gēng, Yang Metal), 辛 (xīn, Yin Metal), 壬 (rén, Yang Water), and 癸 (guǐ, Yin Water). The Earthly Branches are comprised of the following characters: 子 (zǐ, Yang Water, rat), 丑 (chǒu, Yin Earth, cow), 寅 (yín, Yang Wood, tiger), 卯 (mǎo, Yin Wood, rabbit), 辰 (chén, Yang Earth, dragon), 巳 (sì, Yin Fire, snake), 午 (wǔ, Yang Fire, horse), 未 (wèi, Yin Fire, sheep), 申 (shēn, Yang Metal, monkey), 酉 (yǒu, Yin Metal, chicken), 戌 (xū, Yang Earth, dog), and 亥 (hài, Yin Water, pig).❶ Each of the twenty-two Heavenly Stems and Earthly Branches characters are combined in order from "jiǎzǐ (甲子)" to make a total of sixty combinations. That is the "sexagenary cycle," which is also known as the Stems-and-Branches. The cycle helped people in the Eastern world to understand the system of time, before the Western calendrical systems were adopted. Its use persists in today's Eastern cultures, in which each year is named with the sexagenary cycle (2022 is a Yang Water Tiger year). The system is Eastern philosophy itself as it was drawn directly from the concepts of Yin and Yang and the Five Elements, and it demonstrates a perspective far from the Western world as it supposes that time and space are inter-connected, comparing the circulation of time to that of matter.

The year, month, day, and hour of the Four Pillars of Destiny are based on the sexagenary cycle, and the fortune is determined by interpreting the branch and stem characters of the four pillars—

FROM THE RAT UNDER THE TREE—JIĂZĬ—TO THE PIG UNDER THE CLOUD—GUĬHÀI—AND BACK AGAIN

LEE HWAYOUNG

1 The Yin Yang symbol.

We pray, pleading for signs of our destiny, and for the courage to humbly accept it. Life does not go as planned. Therefore, we wonder if there actually is a predestined fate, and if so, if it will be tolerable. Does fate really exist? If it does, can we understand it?

In East Asian regions such as China and Korea, there has long been a culture of forecasting one's fate through the "Four Pillars of Destiny (四柱八字)." The Four Pillars of Destiny are the two sexagenary cycle characters assigned to a person's birth year, month, day, and hour of a person written in four pillars (四柱), or eight characters (八字). One's fortune is determined by figuring out the interactions between the eight characters. To understand the characters composing the Four Pillars of Destiny, one must know the sexagenary cycle (六十甲子), and to understand the sexagenary cycle one must know about Yin Yang and the Five Elements.

The Yin Yang and the Five Elements are traditional Eastern philsophical concepts on the composition of elements in the universe. According to the concept of Yin and Yang, the universe is largely made up of positive (陽) and negative (陰) forces. The Yang, or the positive, is described as the large, bright, solid, and exposing force. The Yin, or the negative, is described as the small, dark, soft, hidden force. The seemingly contrary forces are not separated from each other; they work interdependently to form a variety of characteristics of objects and lives. The Yin Yang symbol 1 illustrates the two forces intertwining by contracting and expanding, where the Yin sits inside the Yang and vice versa. The concept of the Five Elements, which is often discussed alongside Yin and Yang, is an understanding of the world's creations through five elements. According to the theory, the basic components of the universe are Wood (木), Fire (火),

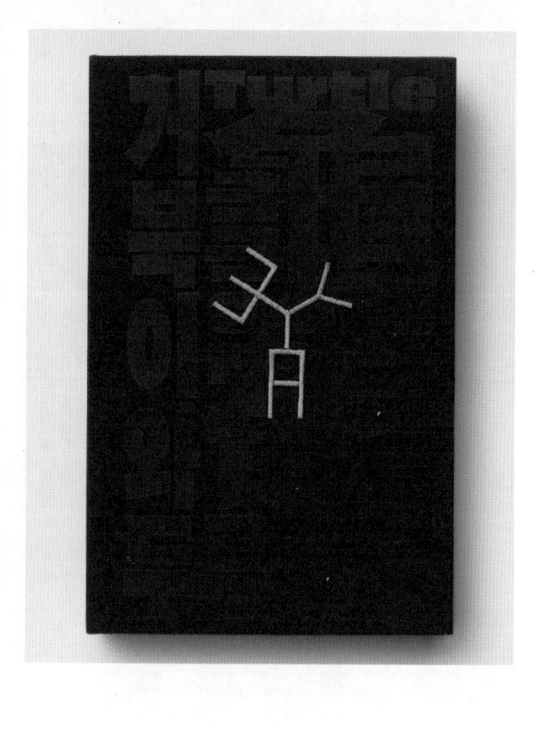

The website and the catalog for *Typojanchi 2021*.
Photography by Lee Jaemin.

pating artists, I still feel there are many things lacking. We could not actually get proper assessments or reviews of the exhibition due to the pandemic. I can think of a couple of amusing moments, though. On the press conference day, I was happy to see a couple of nuns enjoying listening to my explanation of work. It was also sweet relief to see a mother and her child imagining and talking about many things in front of the piece *Buddha's Palm*. Helmo's *Living/Loving* ornaments the main hall, which we are faced with the moment we enter Culture Station Seoul 284. Another definition of love would be to accept and embrace that all of us living in the stream of circulation are no different. I hoped that the exhibition would be a favorably received by all the viewers, from parents to children, graphic designers, type designers, artists, poets, teachers, students, nuns, monks, accidental visitors, and all. I'm not sure whether it actually was or not.

A Janchi always has guests. The guests here are words invited by typography—literature, city, life, music, and politics that have all interacted with the typography. Hopefully there is more interaction between future *Typojanchi* and guests from genres other than design or typography. Held in 2001 for the first time, *Typojanchi* is now twenty years old. After the exploration into the birth and the name of barely grown-up *Typojanchi*, I'd like to see what it would be like through harmonizing with various guests, stepping back a bit.

Translated by Kim Noheul

The exhibition identity design for *Typojanchi 2021*.
Photography by Lee Jaemin.

Visitors can look around the website in a one-fold layout 'with the turtle,' or in the six-row structure 'with the crane' at a glance. In terms of the catalog, we used a weighty horizontal grid for introducing the exhibition structure while applying an agile, flexible vertical grid for presenting artists and works. Titles for each exhibition part created in the style applied to the poster represent human prayers for longevity and fortune and the desire to leave names behind. They are used in the website menu that is designed in a way that feels like a talisman. Also, they became a header appearing on almost all pages of the catalog, to express personal wishes. The cover is embroidered with the *Typojanchi* symbol as Korean traditional bedding is stitched with characters that signify good fortune (福) and joy (喜) to show that attitude.

The venue 'Culture Station Seoul 284' itself required extreme care. The walls chould not be damaged, as it is a modern cultural heritage, and the flameproofing processes for works and structures were also very demanding. Each space is distinctively different so I've seen many times that a number of exhibitions held there were initiated from flattening work to erase its distinct features prior to the design phase. This is a costly and unwise approach. Though with so much in mind, I couldn't help but choose the safest option on every occasion due to the tightness of our deadline. Marcsosa was the best team to think of the structure together in which works would be placed together. With their abundant knowledge of the exhibition space and rich experience at Culture Station Seoul 284, they shaped the exhibition with a masterly level skill and discernment.

The giant tree installed at the 'A Sacred Tree' chapter in the waiting room on the third floor is dripping heavily with ringed tiny paper friezes. It looks like long leaves dangling from a big tree, or traditional five-colored ribbons hanging from a shamanistic sacred tree. This is the result of patient, repetitive work by Greatminor, which has created craft-based works in various categories, ranging from small objects to installations. The numerous rings symbolize circulation and repetition themselves. The process of making this lengthy piece of work also resembles a desperate prayer or wish. The chapter '♥4U' adopts a structural space that invokes brings up the image of a memorial service table in the morning of a Korean holiday, in which everyone is 'nagging and meddling.' The chapter 'Picture Speech' puts boots under each piece to recall a certain sentiment. These factors that impeccably show the exhibition's intention were all organized by Marcsosa.

Epilogue

A lot of people gave us great help in preparing and finishing the exhibition. We wanted to carry forward some elements from previous editions of *Typojanchi*, while attempting to break new ground as well. Though we worked hard to ensure diversity as an international exhibition, including in the nationality, racial background, and gender ratio of the partici-

Four Years of Maru Buri.
Photography by
Jang Sooin.

teams were invited, and this was the result of our effort to reduce the number of participating artists (at least to the level of 2013). To compensate for giving up the kind of magnificence that the previous *Typojanchi* had, we needed to fill up the emptied space with something else. By delicately coordinating relatively few pieces of works and giving them context, we aimed for diversity by actively accepting genres other than quasi-poster 2D works, type design or lettering. It also was our goal to increase the payment for commissioned works. It is a shame that the number of overseas artists was minimal, and that we couldn't hold the opening ceremony due to the pandemic.

Exhibition Identity, Scenography

In addition to the goals previously mentioned, letters, names, a turtle and a crane as a part of the ten traditional symbols of longevity in Korea, we wanted to actively show the eastern tone as the background that embraces all of it in our posters and PR materials as well. Turtles and cranes have long been used in Oriental painting. We hoped that our poster would naturally appear in Google searches for 'turtle and crane.' Tattooist and illustrator Kim Miki worked on the illustration of turtle and crane. I wanted to borrow her experience of drawing on the human body (an actual living creature). Her illustration was bizarre and yet interesting and impressive, combining human hands and feet with the animal on top of traditional expressions of Oriental folk painting.

The black bold character, the foremost element for the exhibition identity, was chosen as a means to represent letters written with a brush fully soaked in ink, despite its form of a digital font. We used all of Hangeul, Chinese characters and Latin alphabets on different media all over the paper and the screen, but Hangeul and Chinese characters played a major role. Compared to the Latin alphabet, which is written solely from left to right, letters in East Asia are more liberal as to the reading direction, and we wanted to take advantage of that aspect.

The website and the exhibition catalog made in collaboration with Workroom structurally utilize the proportion of (wide and flat) turtle and (oblong) crane.

Maru Buri are also far from introducing fine design, the latest trend or extraordinary works. The variety of records exhibited on these two do not emphasize technical achievements or formal values. The two pieces are instead closer to a process to find and prove why they were made, what kind of meaning they are to have and the appropriateness of existence.

Typojanchi is truly significant as one of the only exhibitions at this scale participated in by independent graphic designers or type designers autonomously participate (in many different roles like director or curator). For this reason, however, it has also been naturally regarded as a ritual chance to invite and introduce new designers with some career (at their turn taken somewhat for granted). On the other hand, there is a tacit understanding that the opportunity to participate should be given to as many artists as possible, but it is still inevitable that some artists (with outstanding performance, who would can read the theme wisely and thus be very likely to grace the event) will take part multiple times. It is because *Typojanchi* is a once-in-a-lifetime chance for the direc-

The installation view of *Buddha's Palm*. Photography by Jang Sooin.

tor. Seeing how the scope of participating artists has vertically narrowed in similar fields, I tried to expand it horizontally. I invited artists, photographers, craftspeople, and writers. Illustrators who are generally subject to text due to the nature of their work process were given the opposite role to lead a piece of writing, which was to experiment in the interaction between images and texts.

Typojanchi involved 57, 90, 218, and 127 teams in 2013, 2015, 2017, and 2019, respectively. For *Typojanchi 2021*, 53

most frequently used term photography. When we hear the term 'photography,' we think of more than specific methods and techniques like how to adjust shutter speed or aperture. Our thoughts instead reach out to many other things in culture, social conditions and even industry overall including fashion, goods, food, models, hair, makeup, marketing, billboard ads, etc. As to the term 'typo'graphy in particular, it feels like people are expecting something academic and practical, even though where the term is actually put is called a 'janchi (feast).' Letters exist because there is language; language must be preceded by civilization. Handling the present typography may refer to fiddling with the current culture.

Typojanchi this time excluded methodological and technical domains, such as variable type and current trends in graphic design. Instead, we tried to cover how the current typography is being expanded, and what it encompasses, along with its evolution (or degradation). The use of online messengers programs

The installation view of 'Land of Symbols'. Photography by Jang Sooin.

like KakaoTalk and Line has resulted in exchanges of text information that incorporate a considerable portion of non-text components. What else can these be called but today's typographic materials: emojis to convey various feelings and intentions, hashtags to facilitate quick sorting and access to certain information, various memes that serve as a kind of compact of multilayered emotions and meanings which are hard to define in one word, and QR codes which are essential in the current pandemic circumstances. Those materials were shown all over the exhibition from a giant work in the main hall, which captions for each work.

For viewers who would find this perspective strange or lacking, we put some emphasis on the 'Slanted Library' chapter and the work *Four Years of Maru Buri*. There were sometimes students who were eagerly writing down something in front of those two pieces. *Typojanchi*, however, is not an exhibition that is solely for designers or students learning design. Both 'Slanted Library' and *Four Years of*

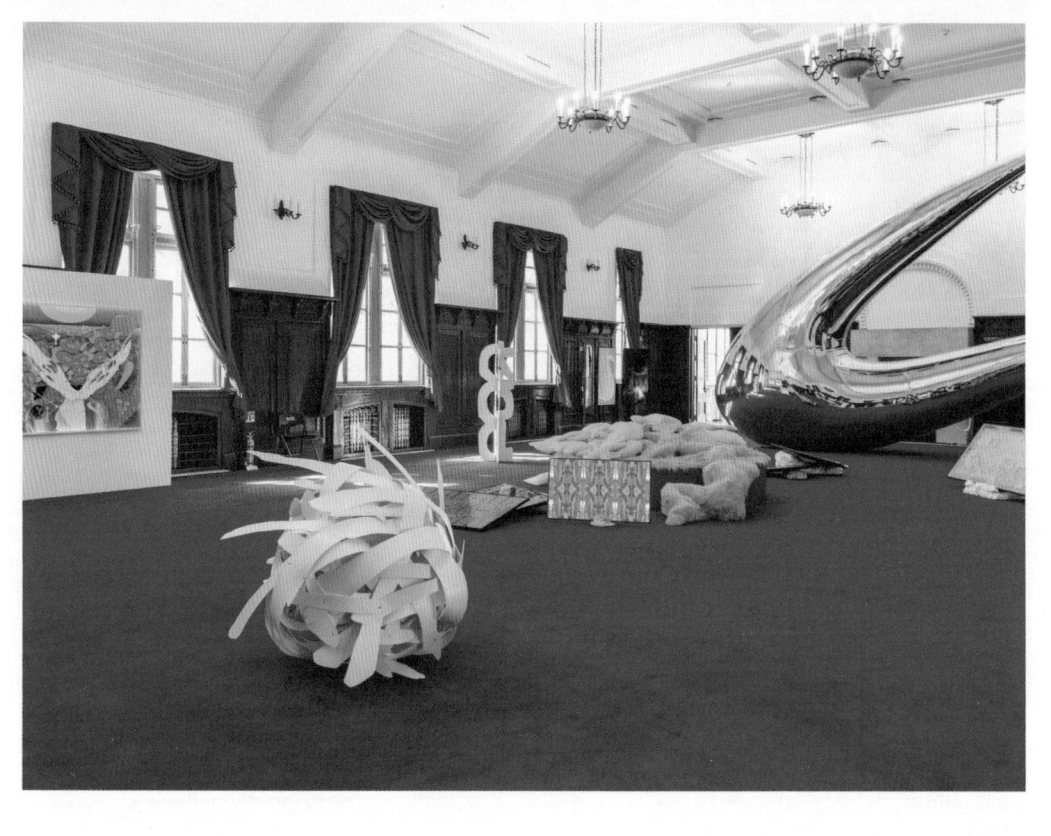

it wasn't possible to hold an opening ceremony, and the number of viewers was also limited. To make up for this, supplementary programs were arranged every Saturday throughout the exhibition via online streaming. The Online Tour, which provided in-person explanations on exhibition planning or works, marked the first time this type of thing was attempted at *Typojanchi*. It enabled anyone anywhere to easily appreciate the exhibition planning and backgrounds, exhibited works and contents, which are generally hard to convey in detail. The last session on Hangeul Day, October 9, covered *Maru Buri*.❻ It was a discussion about the journey to develop *Maru Buri* and its significance, user feedback and future plans.

Artists and Works

I was often told that this year's *Typojanchi* was easier to appreciate than previous ones. I also wanted to ask why they found it easy. Viewers generally discover stuff seen and understood at an exhibition.

The installation view of 'Garden of Memes'. Photography by Jang Sooin.

❻
Sans-serif types have made numerous attempts and successfully adapted to the process in which the font environment transferred from paper to screen since the emergence of the personal computer. Development of serif types, however, has been relatively stagnant. In this context, *Maru Buri* is a serif typeface developed collaboratively by Naver, Naver Cultural Foundation and AG Typography Institute, considering that the font would be utilized on display of websites and mobile devices. *Typojanchi 2021* examines how *Maru Buri* was developed over four years' time to express our own aesthetic sense through collecting and reflecting user opinions. A total of five sets were distributed through Naver on Hangeul Day 2021.

It is natural, particularly in the case of *Typojanchi*, that they look for something 'to be read.' When there are many things that can be read, and reading material is abundant, the exhibition seems to receive favorable responses. The act of reading herein includes comprehension of contexts in which different forms and structures are laid on top of understanding letters or articles along with their meanings. As Inoue Hisashi (井上ひさし), a Japanese playwright and novelist, once said: "Difficult in an easy way, easy in a profound way, and profound in a hilarious way." This is one of my favorite quotes.

The title of the exhibition 'Typojanchi' feels a little odd. It is a portmanteau of two words, one of which means '(somewhat professional) technology to deal with letters' and another word means 'a scene where anyone can go on a binge, with low barriers to entry.' These contradictory two words feel like a puzzling mix. There are many words with the suffix of 'graphy,' such as calligraphy, biography, choreography as well as the

division & fruition, and passion & intuition. This part consists of three chapters: 'Picture Speech' about stories and voices exchanged between texts and images; 'Metamorphosis,' which approaches environmental issues as an object of observation by collecting and recording plastic waste that became hardened like rocks on the beach, and 'Slanted Library,' which collects examples of Korean books published after 2015 that have subsequently affected book design through extraordinary attempts which would have been challenging at the time of publication.

The third part, "Revelation and Imagination" presents works in various media and genres that look at media symbols and futuristic imaginations under the theme of condensation, resourcefulness, and wit all together. 'Garden of Memes' deals with a variety of contemporary art works created on the basis of new inspiration and imagination given to us in the post-internet era, and 'Land of Symbols' introduces the records and clues of life symbolically expressed by craftspeople

through their unique craft techniques. 'Land of Symbols,' the very last part of the exhibition, thematizes plants (陰, 木), and semantically rhymes with the big tree (陽, 木) on 'A Sacred Tree' in the first part.

Last but not least, "Presence and Persistence" consists of leading works of *Typojanchi 2021*, expressing the theme 'Typography and Life' in the most profound way. We invited eleven teams at home and abroad as major artists who have shown positive and creative homeostasis through harmony and balance. We had relatively sufficient conversations and coordination with those artists regarding their works, one by one. Installations by invited artists from a number of cities including Helmo (Montreuil), Lee Miju (Busan), Studio Spass (Rotterdam), Kook Dongwan (Seoul), Hwang Naky (London) and TUKATA® (Incheon) were placed all over Culture Station Seoul 284, the exhibition venue, as well as in the main hall, and functioned as a link for all those parts of the event.

Due to quarantine requirements,

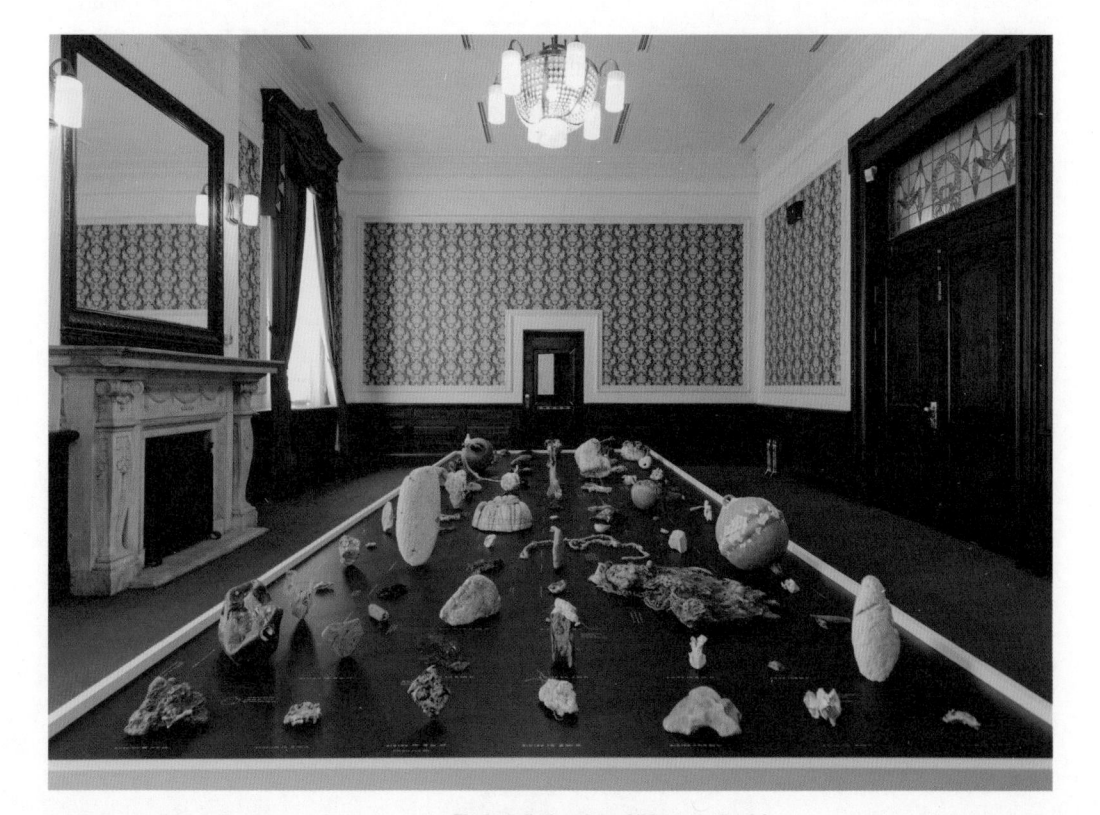

The installation view of 'Metamorphosis'.
Photography by Jang Sooin.

The installation view of 'A Sacred Tree'.
Photography by Jang Sooin.

The installation view of ' 4U'.
Photography by Jang Sooin.

design exhibitions cannot escape from Western eyes or influence. Though what has been done around here where we are born and rooted is not called typography, I wanted those typographic activities to be carefully watched carefully as well.

While the East has Five Elements, there are four in the West, which are earth (terra), water (aqua), air (ventus) and fire (ignis). Three of them are identical to the three in the eastern Five Elements of tree (木), fire (火), earth (土), metal (金) and water (水). The way people live looks generally similar, with some variations though. There was room to keep contexts and forms similar to those of *Typojanchi*, held so far but I wanted to show something different in about 25 percent of the exhibition.

Structure of the exhibition

We were barely able to send out artwork commission agreements late in May for the exhibition scheduled in September. Because of the tight schedule, we didn't have time for a detailed discussion of the works with the participating artists. We wanted to minimize their burden of having to study the theme in a short period of time, and avoid receiving confusing work that could deviate from the intention of the event. To that end, we worked quickly to complete the composition of every part and chapter, as well as the detailed guidelines for the space where works would be placed. We adopted the deductive method, which was to make up a big frame for the exhibition composition, find an artist who was the best fit for the zone, and then ask the artist for works to fill up the space. We asked most artists for new works. Rather than employing a department-store-like formation by collecting several notable individual works (especially ones that had been presented before), I wanted to show the whole project much better. In a sense, it is meaningless to separate the art and the design sector. When design or architecture with a specific purpose and use comes into an art museum, it sometimes can feel awkward. For a designer used to working on commissioned tasks, it would

❹
Chirography of Chinese characters is largely classified into five types of Zhuanshu, Lishu, Kaishu, Xingshu and Caoshu. Zhuanshu, the oldest, emerged in the Warring States period (春秋戰國時代) in ancient China and was used to document ideas of all philosophers and scholars (諸子百家). Lishu is a simplified version of Zhuanshu and was once popular in the Han dynasty. It is closest to the form of Chinese characters we know, followed by Kaishu which was completed and widely used in the Tang dynasty. Xingshu and Caoshu are cursive styles that expanded the artistic domain of typography.

❺
A horse-like wooden doll originating in Dalarna, Sweden, called Dalahäst in Swedish. Commonly seen at Nordic-style interior prop stores. The Swedish believe that Dala horse brings home peace and good luck. It features a rudely shaped wooden body, vivid background color (mostly in red) and various patterns painted on.

be stressful to prepare for an exhibition that is a chance to show something different from what he/she has usually done. We would like to devise a louder voice in the exhibition than shouting out individual desires, so that participating designers could easily express the direction and techniques of their work that each designer has deeply considered and explored.

The Five Elements philosophy explains the changes of all things in nature through the five energies of tree, fire, earth, metal, and water. According to this theory, we have curiosity and desires (tree), we are divided for our interests and then expanded (fire), become harmonized yet again (earth), bear fruit (metal), and then become condensed (water) over and over again. This quality of circulation inspired the four-parts structure of the exhibition.

The first part, "Prayer and Desire" exhibits varied interpretations about basic wishes and desires (mostly from the past) with the subtheme of creation and curiosity. It deals with a host of media, including two-dimensional, three-dimensional and screenwork, through three chapters: 'A Sacred Tree' that expresses each artist's wishes using multiple symbols, letters and signs from many cultures; 'Home Sweet Home' that interprets the custom of putting animal-like objects in living spaces for good luck, such as a cabinet inlaid with turtles or cranes using mother-of-pearl, wooden lovebirds, maneki-neko and Dala horse,❺ and '♥4U' that displays certain types of internet memes which family members exchange on special seasonal divisions like onset of spring (立春) and winter solstice (冬至), anniversaries, holidays and birthdays. The first chapter 'A Sacred Tree' is built with a huge structure reminiscent of traditional five-colored ribbons hanging from a sacred tree at a shrine to the village deity found in Korean old villages to highlight the theme of 'tree,' the first of the Five Elements.

The second part, "Record and Declaration" displays works with close observation and deep introspection on contemporary topics under the themes of

Typojanchi 2021 planning meeting.

the current pandemic. I was somewhat disappointed at the word 'life'. The access to the exhibition was highly restricted and the word felt much too profound, which confused me when it came to considering how to prepare the exhibition. I didn't want the exhibition to be preachy to the viewer or to give any warnings regarding the sanctity of life either. Compared to collocations of 'Typography and Literature' and 'Typography and City' that seem like they are meant to be with each other, the words 'Typography and Life' are not that close by nature. Those two words felt a little strange, and hardly seemed like an encouraging relation to go forward. That's why I thought one of them should drive the other on. I decided to stress on life, the invitee, rather than typography, the host, which was followed by exploration for relationships and possibilities in which the word 'life' could be connected with typography.

Instead of intently contemplating how to draw discourses with timeliness, I was

❸
Five-Elements theory is an Oriental thought to explain and match genesis, change and extinction of the whole creation and the entire phenomena of human life to the five energies of tree (木), fire (火), earth (土), metal (金) and water (水). Yin-Yang theory is to describe all things and phenomena such as life and death, movement and staticity, light and darkness, day and night via interaction of two complementary energies of Yin (陰, passive, cold, dark, humid, soft) and Yang (陽, active, heat, bright, dry, hard). As a kind of natural philosophy and worldview, the Yin-Yang Five-Elements theory that combines the two has widely and deeply affected our culture and life; the four ceremonial occasions of coming of age, wedding, funeral, and ancestral rites, location and bearing of royal palace and buildings and even food, clothing and shelter.

inclined to ponder over what I was already well aware of, and found interesting roots and backgrounds of our own. In a way 'Typography and Life' seemed like a theme to which an Oriental perspective could access. A life, in the eastern worldview, circulates along the Five Elements(五行).❸ Among all things in nature, humans are the only being that regards this circulative cycle as a point where desires start, rather than adapt to that cycle. It is letters that have long been used as a principal means to express that desire. Humans were enabled to express and share intangible notions such as wishes, beliefs, and imaginations by shaping them with letters, which have remained fairly consistent from ancient times to the present day. Inspired by this Oriental thought of the Five Elements, I built up the exhibition outline and the works were made to embody human desires derived from the circulation of life for the purpose of expressing them in the physical body of the letter and its peripherals.

Koreans name a new 'life' to be born into a family with many 'wishes' by choosing a couple of 'letters' from countless characters. The subject matter of the 'name,' in which a typographic act is incorporated that contextualizes life, wishes and letters is the key factor through this exhibition. We thought of the title "A Turtle and a Crane" from the world's longest name full of Eastern and Western wishes, and symbols that read 'Kim Suhanmoo Keobugiwa Durumi Samcheongabja Dong bangsak Chichi-gapo Sarisarisaenta Woriwori Saepeuri-kang Moodoosella Gureumi Hurricane Dambyeorak Seosaengwonae Goyangyi Badookineun Doldolri,' which includes all words with good meanings wishing longevity on the earth. We thought it would be a suggestive and fascinating name to show the worldview that underlay the exhibition. The typography I learned in school was a Western academic subject based on the Latin alphabets. I was taught old style, transitional and modern style, but never heard of anything like Zhuan-shu (篆書), Lishu (隸書), Kaishu (楷書), Xingshu (行書) or Caoshu (草書).❹ Many

It was early October 2020 when I was informed that I had been appointed as the director. I had to plan both the main exhibition *Typojanchi 2021: International Typography Biennale* (hereinafter *Typojanchi 2021*)❶ "A Turtle and a Crane" and two sets of *Typojanchi saisai 2020–2021* (hereafter *saisai 2020–2021*)❷ within just one year. It generally takes two years to prepare a biennale so I was very much pressed for time. We were dealing with a shortened schedule because the organizing committee was set up too late due to the pandemic. There was two months left before the first saisai 2020–2021 (workshop) when I accepted the director position. Nothing had been arranged for the main exhibition, so we prepared this workshop event in the form of an idea sketch rather than a preview. On the day when the first saisai 2020–2021 was completed, dramatically enough, the government banned private gatherings of five or more, and this ban lasted from the opening to the end of the main exhibition. The second saisai 2020–2021 (talk) on May 1 2021 was arranged as an online streaming evnet. More than 2,000 people signed up and 1,577 actually watched the talk, which was as much as three to five times the participants in offline events. This truly showed us the benefits of online media in promoting and heightening the attention drawn to the event.

It was not until the second quarter of 2021 when we managed to hold the main exhibition after saisai 2020–2021. I was worried that the power of accumulated time could not be expressed in the exhibition output, given the awful rush we had been dealing with because of the time limit. Previously, I had been a curator of *Typojanchi 2015*, and I couldn't help but recall, rely on and compare this with the experiences I had back then. The planning team in 2015 was amicable throughout the exhibition preparation process, helping to extend the capacity of the director and curators, which had a considerable impact on the exhibition's directivity and performance. Most gatherings and meetings were banned during the preparations due to quaran-

MAY THE BARELY GROWN-UP TYPO-JANCHI BE BLESSED

LEE JAEMIN

❶
A biennial international design exhibition and event hosted by Ministry of Culture, Sport and Tourism and organized by Korea Craft & Design Foundation. As the only international event thematized on typography, *Typojanchi* was well-received by domestic and overseas design sectors when it was first held in 2001. The event covers the times of the day and social issues based on planning and production established by the director appointed each time through diverse visual languages, expanding the influence of design culture.

❷
A pre-biennale prior to the main event to explore its themes and present expectancy and possibilities. It consists of diverse channels such as symposia, workshops and exhibitions at the discretion of the director.

tine requirements. We didn't have enough time to form what you could call a 'close bond,' or anything like that. We often used Zoom for video conferencing and one of the biggest concerns was what we would do if anyone in the planning team tested positive for COVID-19. It made me think that being able to work with a number of curators, as we had done in the former events, wouldn't mean much this time. We didn't even have an official administration office or operating organization, and so we could tell that the event this year would have a lot of unexpected issues to deal with. There would inevitably be uncontrollable circumstances, such as the endless new COVID-19 variants, which would definitely create problems for the planning team. Without thinking for too long, I called in Park Eerang and Jo Hyojoon as chief curators to look far beyond and to take a close look together. The three of us finalized a great part of the exhibition structure, and then invited four curators with expertise in specific fields (Lee Jangsub who has strived for eco-friendly and social design; Lee Jaeyoung, who has read, written, designed and distributed a host of books at 6699press; Shin Eunjin, a contemporary art curator, who has organized numerous exhibition; and the team of Kim Green and Cha Jeongwook, who have planned and coordinated many craft-related exhibitions and projects).

Theme
The theme of *Typojanchi* is meant to reflect how typography intersects with various social and cultural aspects, and should be timely. Exhibitions have been organized around themes like 'Typography and Literature (*Supertext*)' in 2013, 'Typography and City (*C()T()*)' in 2015 and 'Typography and Objects (*Kaleidoscope, Polyhedrons, Clocks, Corners, Sundries, and Plants*)' in 2019. Diverse themes are developed based on the planning of the director appointed for that year.

The International Typography Biennale organizing committee gave *Typojanchi 2021* a theme of 'Typography and Life.' The keyword 'life' reflects the impact of

project

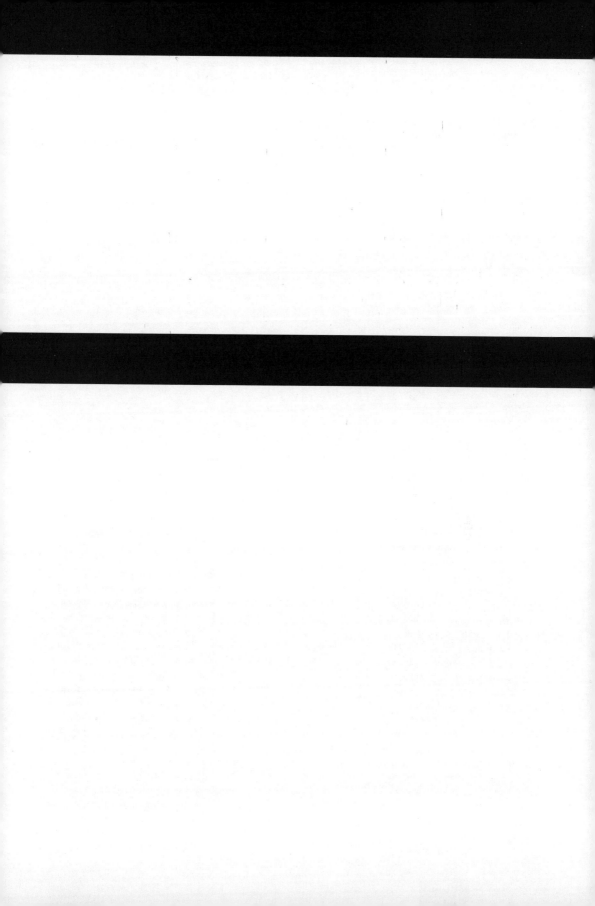

3. Conclusion

The STEMFONT system proposed in this paper overcomes the limitations of the conventional outline font method by adding properties and using them to create relations consisting of parameters of each point. Then, the parameter values of the relations are adjusted to modify the form of strokes. Using this system, it is possible to design a new font without having to edit the entirety of the control points of the glyphs, as must be done in the conventional method; by adjusting the parameters, people can generate various styles of fonts. As the parameter adjustment function is provided through a user interface on the web service that considers the process of font design, users can freely modify the font styles.

STEMFONT significantly reduces the time and cost involved in producing a variety of unique fonts. At the same time, distributing various types of fonts will contribute to development in the field of digital media content. Moreover, we expect to advance the STEMFONT service by studying relations and parameters that enable more improved form modification and developing the UI/UX that assists the effective use of the elements.

Translated by Hong Khia

Bibliography

— Choi Jungwoon, Hong Seunghee. "Aspects of the Development of Korean Font Design in the Digital Era". *KDDA* vol.8 no.2. Seoul: Korea Digital Design Society, 2008.
— Gwon Gyeongjae, Son Minju, Choi Jaeyoung, Jeong Geunho. "Structured Korean Font Generator Using METAFONT". *KIISE Transactions on Computing Practices* vol.22 no.9. Seoul: Korean Institute of Information Scientists and Engineers, 2016.
— Gwon Gyeongjae, Son Minju, Choi Jaeyoung, Jeong Geunho, Kim Jinyoung. "Next Generation CJK Font Technology Using the Metafont". *LetterSeed* vol.9 no.1. Seoul: Korean Society of Typography, 2017.
— Lee Kisung. "Historical consideration of Korean character code and Korean Computer Aided Publishing Industry". *Publishing Journal* vol.4 no.0. Seoul: Computer Aided Publishing Society, 2014.
— Just van Rossum, Erik van Blokland, and Tal Leming. Unified Font Object. Visited: 24 December 2021. https://unifiedfontobject.org/

**Form modification using
Hangeul parameters.**

**Example of letter with different
parameters for each consonant.**

2.3 Web Service and User Interface

The web service provides the font design function using Hangeul parameters via the web. Through the service, users can modify type by adjusting the parameters provided on the interface. It offers the Font Editing function, which is applicable to all type; the Font Review function, which allows users to review their work by typing in a sentence or a letter; and the User Convenience function, where users can use sample sentences provided by the service, save their projects and download their finished font.

From the Font Editing function, users can adjust properties such as "stroke contrast," "stroke thickness," and "slope." As the adjustments can be made using the numeric values, fine adjustment is possible. Moreover, style adjustments such as "internal style," "closing slope," and "clear style" are available. The styles are not adjustable by numeric value; instead, users can select from the selections provided by the service. In addition, editing the position and size of the initial, medial, and final consonants allows for a wider variety of font designs. The interface corresponding to the function is the most important in the service function with its role as the controller controlling the main canvas and the parameters. It is mainly placed in the center of the screen. Since users use the controller after checking the main canvas, the canvas is placed on the left, the controller on the right.

The Font Review function allows a review of the overall look of the designed font. Currently, one design of a type is applied to every other type, so the design might not seem balanced. To prevent this issue, users can type in their sentences and letters to check the overall balance and composition while reviewing each type in detail at the same time. The interface of the Type Review function includes a preview box in which users can type in letters and check the sentences they entered. Since it is used after the types are edited, the interface is placed below the Type Edit interface.

Finally, the Convenience function adds convenience to the two functions above, enabling a review of the font designs with the sample sentences provided by the service. Furthermore, users can reopen their projects in new conditions to save and import projects. People can convert finished fonts into OpenType to download them to use. The Convenience function's interface is combined with the menu bar on the top of the screen in a relatively small size.

7
Example of modified stroke forms using STEMFONT's parameter adjustments.

한글 한글 **한글**
한글 *한글* 한글

8
Generation of CJK fonts using thickness parameters.

한글 한글 漢子
한글 한글 漢子
한글 한글 **漢子**

9
Overall interface of Hangeul variable font web service.

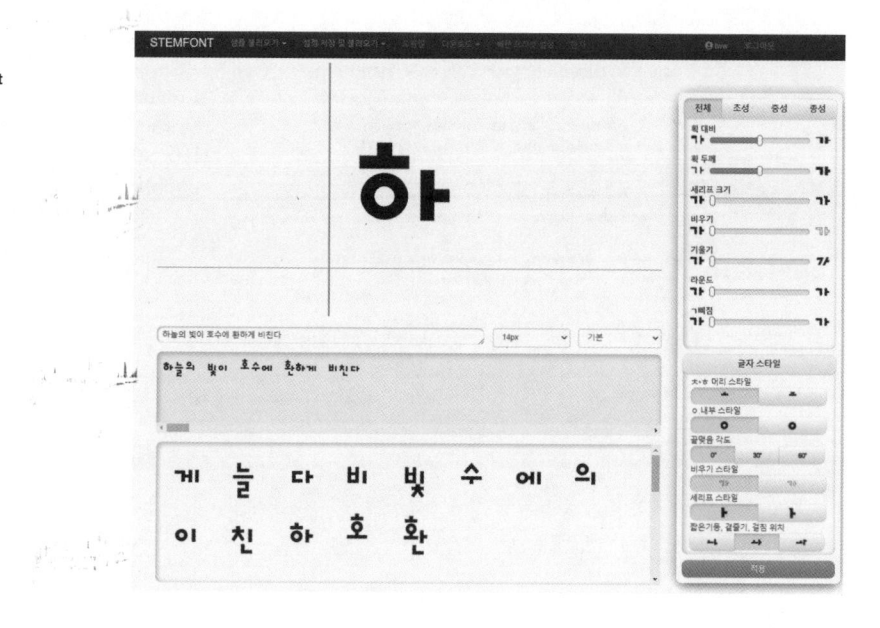

**13 representative
Hangeul parameters
used in STEMFONT**

6
Definition of 13 Hangeul parameters.

Parameter	Function
Letter width	Parameter adjusting letter width
Letter height	Parameter adjusting letter height
Initial consonant width	Parameter adjusting initial consonant width
Initial consonant height	Parameter adjusting initial consonant height
Middle consonant width	Parameter adjusting initial consonant width
Middle consonant height	Parameter adjusting initial consonant height
Final consonant width	Parameter adjusting initial consonant width
Final consonant height	Parameter adjusting initial consonant heigh
Serif width height	Parameter adjusting width and height of serif. Currently used only for middle consonants
Initial & middle consonant distance	Parameter adjusting distance between initial and middle consonants
Middle & Final consonant distance	Parameter adjusting distance between middle and final consonants
Pen thickness	Parameter adjusting thickness of horizontal and vertical strokes
Slope	Parameter adjusting slope of letters

the stroke ends. Without the "stroke" property, the strokes will have open ends. [D] is a relation using the "serif" property. The property is applied to the points in the upper section of vowels. The parameter relation related to "serif" adds new points to create serif forms. As seen in the example, points 201 and 202 decide the shape of the serif. Finally, the parameter relation of the property "dependX(Y)" demonstrates how the coordinate values are corrected according to the points of the property value of "dependX(Y)" when adjusting the shape of glyphs. The example figure shows a reduced stroke height in the broken section by reducing the value of "penHeightRate." In Figure [E], 2r and 2l are the control points of stroke height in the corners, and 6r and 6l are the control points of stroke width in the corners. When the parameter "penHeightRate" adjusting the stroke height is reduced to move the position of the points 2l and 2r, they overlap with the point 6l. As the overlapping points can create problems when modifying stroke forms, assigning the property dependX(Y) to 2r can prevent such issues by giving a correction value to the parameter relation.

STEMFONT displays thirteen adjustable parameters from the Hangeul parameters as shown in Figure 5, and 6 defines the functions of each parameter. 7 shows the modifications of the stroke shapes using the parameters provided by STEMFONT, and 8 shows the outcomes of adjustments made by applying pen thickness, one of the parameters used for Hangeul, to a Hanja font. As it is easier to adjust parameters through a user interface than by directly inputting the variable values, they are provided through the web service and a user interface.

Examples of relations related to STEMFONT properties.

```
xll = 676 * Width + penWidthRate * Width
yll = 861 * Height + penHeightRate * Height
xlr = 810 * Width - penWidthRate * Width
ylr = 861 * Height - penHeightRate * Height
```

[A] Relation of 'penPair' property for stroke thickness adjustment.

```
x1_R0r = xlr + |yll - ylr| * curveRate
y1_R0r = ylr - |xll - xlr| * curveRate
x1_R1r = xlr + |yll - ylr| * curveRate
y1_R1r = ylr - |xll - xlr| * curveRate
```

[B] Relation of 'round' property for rounding stroke.

```
xll = xll + penWidthRate * Width / 2
yll = yll + penHeightRate * Height / 2
xlr = xlr + penWidthRate * Width / 2
ylr = ylr + penHeightRate * Height / 2
```

[C] Relation of 'stroke' property for modification of strokes unfilled inside.

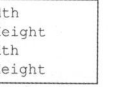

```
distx = abs(xll - xlr) * serifRate;
disty = abs(yll - ylr) * serifRate;

x2011 = xlr
y2011 = ylr + penedge - (distx / 2) * penHeightRate * Height
x201r = xlr;
y201r = ylr + penedge + (distx / 2) * penHeightRate * Height
x2021 = xlr - distx * 2
y2021 = yll + penedge - (distx / 2) * penHeightRate * Height
x202r = xlr - distx * 2
y202r = yll + penedge + (distx / 2) * penHeightRate * Height
```

[D] Relation of 'serif' property for creating serif forms.

```
penHeight_6 = x61 *(penHeightRate - 1) / 2
x2r = 287 + penHeight_6
```

[E] Relation of 'dependX(Y)' property for modification of glyph forms.

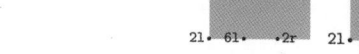

22

2. Configuration of the STEMFONT System

The STEMFONT system consists of three stages: the Property Addition Stage, in which properties of the stroke of the outline fonts are added; the Metafont-based Relation Generation Stage, in which parameter relations which allow for modification of type forms by adjusting the parameter value using the added properties are generated; and the Web Service Stage, which provides a user interface through which users can easily control the parameters. The overall configuration of the system is as shown in 1, and each of the stages will be described in detail below.

2.1 Property Addition Stage

The Property Addition Stage defines the stroke information of a letter as its properties, and adds them to the existing font files. The Unified Font Object (UFO), an outline font format, is used in this stage.6 Unlike TrueType or OpenType fonts, which are not readable by humans and are in the form of a single file, the UFO format has files classified by letters. It is an XML-based text format, allowing easier editing of UFO data. 2 is a UFO example in which the typical properties of the UFO are added. Conventionally, the UFO contained only the information distinguishing each point's x and y coordinate values and the straight and curved lines. By defining the information property of strokes on each control point of the UFO files as tags and entering the values corresponding to each tag, it becomes a UFO with added properties. As seen in 2, after the tag "penPair" is defined, the value "z1r" is entered in the right control point, and "z1l" in the left. Using the "penPair" property, the two control points of a glyph can be paired into one.

The stroke information properties employed in STEMFONT are the "penPair" property, where two points are paired up for simultaneous adjustment of the stroke thickness; The "innerType" property, where the inner area within the outlines can be filled or unfilled; The "dependX" and "dependY" prop-

erties, where the point coordinates are corrected for a more natural type form; the "stroke, round" property, where the stroke forms are modified using the information of the stroke's beginning and end; and finally, the "serif" property for the design of serifs on the strokes. The table in 3 summarizes these properties. When properties are assigned to each point, the properties added to the control points in the Relation Generation Stage are used to generate parameter relations.

2.2 Parameter Relation Generation Stage

In the Parameter Relation Generation Stage, relations that enable shape modification with parameter adjustments are generated using the properties added to the control points. The relations are based on the Metafont language. When the parameters are adjusted with the relations, the coordinates of the control points can be shifted to change type forms. In addition, the values of the parameters provided by Metafont can be controlled by phonemes to adjust their shape, size, and position. 4 is an example of a relation generated with properties.

[A] demonstrates the adjustment in stroke thickness using the "penPair" property applied in the Property Addition Stage. In this relation, the proportion between width and height of the types' strokes is calculated, and each point's coordinates are put into equations. It can be seen that the values of "penWidthRate" concerned with the rate value of stroke width and "penHeightRate" with stroke height were both increased by 150%, resulting in a 150% increased width and height of the stroke. [B] is a relation rounding the stroke corners with the "round" property. Bezier curve points were added to round the corners. As seen in the example, "CurveRate," which decides the degree of roundness in stroke corners, is used to calculate the coordinates of the Bezier points. [C] is a relation concerned with the "stroke" property, which is used to unfill the inner area of the strokes. Points assigned the "stroke" property insert a correction value to close

6
Just van Rossum, Erik van Blokland, and Tal Leming. Unified Font Object. Visited: 24 December 2021. https:// unifiedfontobject.org/

1 Configuration of the STEMFONT system.

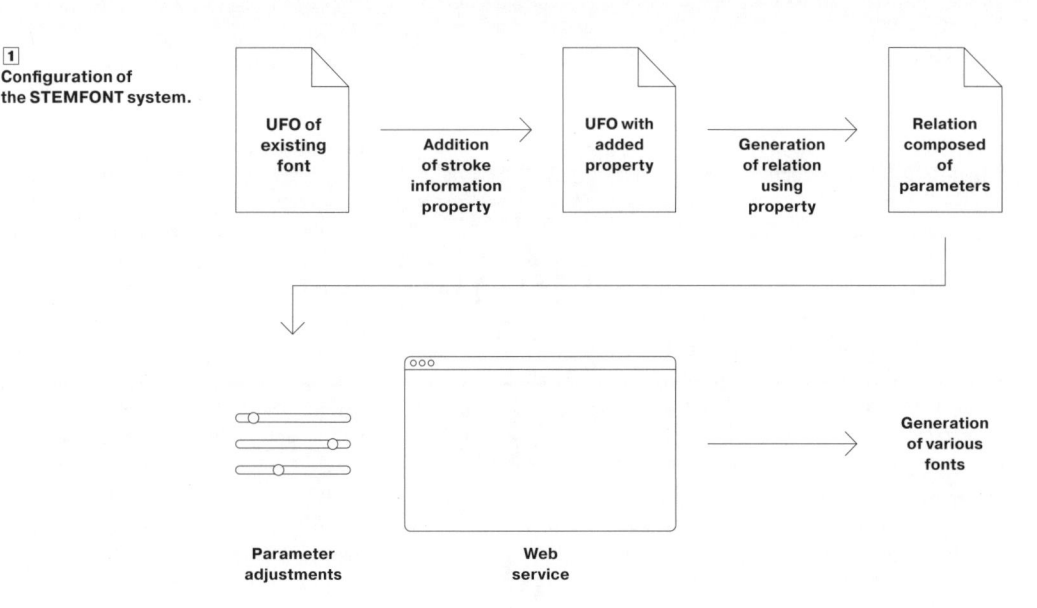

UFO of existing font → Addition of stroke information property → UFO with added property → Generation of relation using property → Relation composed of parameters

Parameter adjustments | Web service → Generation of various fonts

2 Conventional UFO & UFO with added property.

```
<?xml version='1.0' encoding='UTF-8'?>
<glyph name="V00_1_1_1_1" format="2">
  <advance width="1000"/>
  <outline>
    <contour>
      <point x="446" y="474" type="line"/>
      <point x="372" y="474" type="line"/>
      <point x="372" y="222" type="line"/>
      <point x="446" y="222" type="line"/>
    </contour>
    <contour>
      <point x="409" y="313" type="line"/>
      <point x="521" y="313" type="line"/>
      <point x="521" y="381" type="line"/>
      <point x="409" y="381" type="line"/>
    </contour>
  </outline>
</glyph>
```

```
<?xml version='1.0' encoding='UTF-8'?>
<glyph name="V00_1_1_1_1" format="2">
  <advance width="1000"/>
  <outline>
    <contour>
      <point x="446" y="474" type="line" name="'penPair':'z1r','round':'1','stroke':'begin','sound':'middle','formType':1,'innerType':'fill','elem':'stem'"/>
      <point x="372" y="474" type="line" name="'penPair':'z1l','round':'1','stroke':'begin','serif':'1'"/>
      <point x="372" y="222" type="line" name="'penPair':'z2l','round':'1','stroke':'end'"/>
      <point x="446" y="222" type="line" name="'penPair':'z2r','round':'1','stroke':'end'"/>
    </contour>
    <contour>
      <point x="409" y="313" type="line" name="'penPair':'z3l','stroke':'begin','sound':'middle','formType':1,'innerType':'fill','elem':'branch'"/>
      <point x="521" y="313" type="line" name="'penPair':'z4l','round':'1','stroke':'end'"/>
      <point x="521" y="381" type="line" name="'penPair':'z4r','round':'1','stroke':'end'"/>
      <point x="409" y="381" type="line" name="'penPair':'z3c','stroke':'begin'"/>
    </contour>
  </outline>
</glyph>
```

3 Properties used in STEMFONT.

Property Name	Function	Property Value
penPair	Pairing two control points	z1l, z1r, z2l, z2r
innerType	Fill/ unfill inside of outlined area	fill, unfill
dependX(Y)	Move according to control point set for movement of X(Y) coordinates	penPair value of control point
stroke, round	Set placement information such as begin, end, bend point of stroke	begin, end
serif	Set serif	

Keywords
Typography, Hangeul Typography,
Metafont, User Interface

Received: 29 October 2021
Reviewed: 30 November 2021
Accepted: 19 December 2021

STEM-FONT: HANGEUL VARIABLE FONT SYSTEM

CHOI JAE-YOUNG, LEE HYUNSOO, JEONG GEUNHO

Abstract
You have to design a total of 2,350 to 11,172 letters to develop a single set of Hangeul font, a process that typically takes more than a year. The amount of time required can double or even triple if you are producing an extended font family with adjusted thickness, width, and stroke contrast.

This paper proposes STEMFONT, which can generate letters of various shapes by adjusting the parameters of the basic structure of existing fonts. STEMFONT adds new properties to control points on the glyphs produced with the conventional outline font method, and generates parameter relations that reflect the added properties to the fonts. By adjusting the parameter values of the relations, you can modify strokes to create a variety of fonts.

As STEMFONT is provided on a web service through a user interface, users who are not designers can also easily access the system. In this way, the system encourages the creation of new font designs and reduces the time and cost involved.

1. Introduction

With the increasing use of digital media such as smartphones and tablets, both the supply of and the demand for digital content are rising. Text, an efficient way of delivering media content information, requires fonts of various styles, as the characteristics of the font used are part of the information that is conveyed.[1]

While having a diversity of Hangeul fonts is essential, designing them involves a significant amount of time and cost. To develop a digital Hangeul font in an outline font, you must create 2,350 to 11,172 letters of Hangeul glyphs, alphanumerics, and punctuation marks.[2] Moreover, composing a Hangeul font family according to an existing font's thickness, width, and stroke contrast is even more challenging. The Metafont, a programmable font, was developed to overcome the disadvantages of the outline method, in which modification of a glyph involves a complex process. However, as it uses a programming language, general users had difficulty designing fonts with this system.[3]

To solve this issue, the System Software Laboratory at Soongsil University conducted pilot studies on Hangeul variable fonts, producing various Hangeul fonts with Metafont.[4][5] This paper proposes STEMFONT, which has been developed from the analyses.

STEMFONT assigns new properties to control points on the glyphs produced with the conventional outline fonts. The coordinates of the points can be shifted by reflecting the properties added from the parameter relations. The parameter value of the relations can be adjusted to modify the shapes of the letters. Moreover, the web service provides a user interface that enables non-designers users to alter the letters easily. Users can freely adjust type properties such as thickness, slope, or stroke form to achieve their desired styles.

[1] Lee Kisung. "Historical consideration of Korean character code and Korean Computer Aided Publishing Industry". *Publishing Journal* vol.4 no.0. Seoul: Computer Aided Publishing Society, 2014. pp.111–126.

[2] Choi Jungwoon, Hong Seunghee. "Aspects of the Development of Korean Font Design in the Digital Era". *KDDA* vol.8 no.2. Seoul: Korea Digital Design Society, 2008. pp.173–182.

[3] Donald Ervin Knuth. *Metafont: The Program*. Boston: Addison-Wesley, 1986.

[4] Gwon Gyeongjae, Son Minju, Choi Jaeyoung, Jeong Geunho. "Structured Korean Font Generator Using METAFONT". *KIISE Transactions on Computing Practices* vol.22 no.9. Seoul: Korean Institute of Information Scientists and Engineers, 2016. pp.449–454.

[5] Gwon Gyeongjae, Son Minju, Choi Jaeyoung, Jeong Geunho, Kim Jinyoung. "Next Generation CJK Font Technology Using the Metafont". *LetterSeed* vol.9 no.1. Seoul: Korean Society of Typography, 2017. pp.87–101.

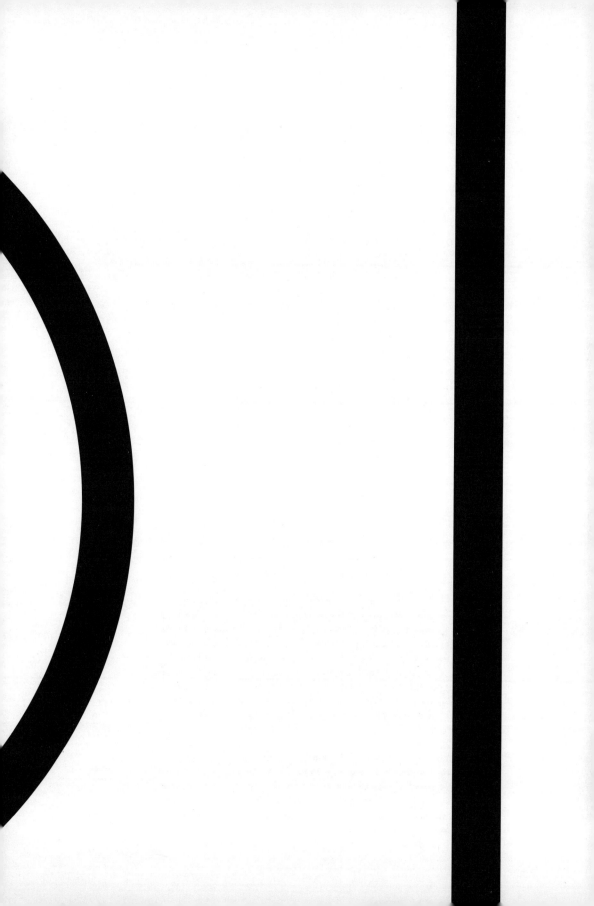

LetterSeed is the academic journal of the Korean Society of Typography. Despite the name of the society, the journal's content is often very international, and deals not only with 'type' but also with content encompassing topics related to 'letters,' 'calligraphy,' and 'design' in general. More than just a journal that regularly shares research results, It sometimes discusses typography trends, and occasionally introduces meaningful works and people in our typography scene.

This 21st Issue, contains stories that cover a broad spectrum: meta & fonts, letter & life, display & record, Hangeul & Toronto, beauty & books. It surprises me that such diverse concepts and information can form a single mass of thoughts and decisions for many people. The time during which the bond is short as our fleeting lives, making us feel anxious, as if dissolution has already begun before meaning has been delivered to others. Is it possible that we argue, exhibit, discuss, and record, and then 'weave' another journal again as a protest against this fleeting nature?

I would like to express our gratitude and convey my good wishes to everyone who holds *Letterseed 21* in their hands.

Greetings

Min Bon
Korean Society of Typography
Academic Publishing Director

academic beliefs or of their acquaintance with their authors. They should not reject papers without reason, nor because it counters their opinion. They should not assess a paper before reading it properly.

Respect for the Author
Reviewers should respect the personality and individuality of authors as intellectuals. The assessment should include an evaluation by the reviewers, and elaborate, when necessary, why a certain part of the paper needs revision. The evaluation should be delivered in a respectful manner, free of any contempt or insult.

Confidentiality
The editors and reviewers should keep submitted papers confidential. Aside from possibly necessary consultation, it is not appropriate to show the papers to others or discuss their contents. It is not allowed to cite any part of the submitted papers before they are published in the journal.

Composition of the Ethics Committee and Election
1 The ethics committee is composed of more than five members who are recommended by the editorial board and appointed by the president of the Society.
2 The committee has one chair, who is elected by the committee.
3 The committee makes decisions following a two-thirds majority or more.

Authority of the Ethics Committee
1 The ethics committee conducts investigations into reported cases in which the code of ethics was allegedly violated and reports the results to the president of the Society.
2 If the violation is proved true, the chair of the ethics committee can ask the president to approve sanctions against investigated members.

Investigation and Deliberation of the Ethics Committee
A member who allegedly violated the code of ethics should cooperate with the ethics committee in the investigation.

The committee should give the member ample opportunity for self-defense and should not disclose his or her identity until a final decision is made.

Sanctions for Violation of the Code of Ethics
1 The ethics committee can impose the following sanctions upon violation of the code of ethics. Multiple sanctions can be imposed for a single case.
 A If a paper that is subject to violation of the code is not yet published in the journal or presented at a conference, it will not be accepted for publication or presentation.
 B If a paper that is subject to violation of the code is already published in the journal or has already been presented at a conference, it will be retracted.
 C The member is banned from publishing papers and participating in conferences or discussions for three years.
2 Once the ethics committee decides to apply sanctions, it conveys the decision to the institution managing the respective researcher's achievements and announces the decision to the public in a proper way.

[Declaration: 1 October 2009]
[Translation Update: 26 July 2021]

the tenets of the Society and does it contribe to the advancement of typography?

2 Does the paper make a clear point and does it present academic originality?
3 Is the paper logically written?
4 Is the paper written according to the guidelines provided by the Society?
5 Do the Korean and English summaries exactly correspond to the paper?
6 Does the paper contain references and footnotes?
7 Do the title and keywords correspond with the contents of the paper?

[Declaration: 1 October 2009]

Code of Ethics

Purpose
The code of ethics below forms an ethical framework for members of the Korean Society of Typography in regard to their research and education practice.

Report of Violation of
the Code of Ethics
If a member of the Society witnesses another member violating the code of ethics, he or she should endeavor to correct the problem by invoking the code. If the problem is not corrected, or if the case of violation is flagrant, it can be reported to the Society's Ethics Commission. The Ethics Commission should not disclose the identity of the member who reported the case.

Order of Researchers
The order of researchers should be determined based on the extent to which they have contributed to the research, regardless of their relative status.

Plagiarism
Authors should not represent any research results or opinions of others as their own original work in their papers. Results of other researches can be referred to in a paper when their source is clarified, but if any of the results are given as if they are the author's own, it is plagiarism.

Redundant Publication
Work that has been previously published (or will soon be published) elsewhere— domestically or internationally—cannot be published in the journal. An exception can be made for segments of work that previously appeared in foreign publications. In this case, the editorial board can approve publication based on the significance of the contents. However, the author cannot use the publication as additional research achievement.

Citation and References
1 When using existing published research materials, authors should accurately cite them and disclose the source. If data is gained through a personal contact, it can be cited only with prior approval of the person providing the data.
2 Authors should list their sources in footnotes when directly quoting other authors' language and expressions, so that readers can distinguish the original source from the new ideas developed by the authors of the new paper.

Equal Treatment
The editors of the journal should treat the submitted papers equally regardless of the gender or age of authors, or the institution to which they belong. All papers should be properly assessed, solely based on their quality and on whether they have followed the submission guidelines. The assessment should not be influenced by any prejudice or personal acquaintance with editors.

Appointment of Reviewers
The editorial board should commission reviewers as judges of a paper those who are fair and have expertise. Those who are closely acquainted with, or hostile towards, the author should be avoided to allow fair assessment. However, when assessments of the same paper show remarkable differences, another expert can be consulted.

Fair Assessment
Reviewers should make fair assessments of papers regardless of their personal

clearly in Korean only, the original words or Chinese characters can be placed beside the Korean adaptation, in parenthesis. Foreign words should only feature together with their Korean adaptation the first time they appear. After this, only the Korean adaptation should be used.

8 Symbols and units should be written following international standard practice.

9 Images and figures should be included in high-resolution. Captions should be included either in the body of the paper or on the image or figure.

10 Korean references should be listed first, followed by English references. All references should be arranged in the alphabetical order of their repective language. They should include the name of the author, the title of the work, the name of the journal (not applicable to books), the publisher, and the year of publication.

Page Count

Papers should be at least six pages long, at a 10-point font size, excluding the table of contents and references.

Printing

1 Once a manuscript is typeset, the corresponding authors checks the layout. From this point, the authors are accountable for the published paper and responsible for errors.

2 The size of the journal is 171 × 240 mm (it was 148 × 200 mm before December 2013).

3 The journal is printed in black and white.

[Declaration: 1 October 2009]
[Amendment: 17 April 2020]

Paper Assessment Policy

Purpose

The Korean Society of Typography has defined a framework for the assessment of paper submissions to *LetterSeed*.

Paper Assessment Principles

Whether or not papers are accepted is decided by the editorial board and is based on the following principles.

1 If two out of three reviewers give a paper a 'pass,' the paper can be published in the journal.

2 If two out of three reviewers consider a paper better than 'acceptable if revised,' the editorial board asks the author for a revision and accepts the revised paper if it meets the requirements.

3 If two out of three reviewers consider the quality of a paper to be less than 'reassessment required after revision,' the paper has to be revised and the reviewers reassess to determine whether it qualifies for publication.

4 If more than two out of three reviewers give a paper a 'fail,' the paper is rejected and will not be published in the journal.

Editorial Board

1 The editor-in-chief of the editorial board is appointed by the president of the Society and makes recommendations for the editorial board, to be approved by the board of directors of the Society. The editor-in-chief and the editorial board serve a two-year term.

2 The editorial board appoints the reviewers for submitted papers, who will make assessments and ask authors for revisions, if necessary. If authors do not resubmit revised papers by the requested date, it is presumed they are no longer interested in publishing their papers. Papers cannot be altered after submission, unless approval is obtained from the editorial board.

Reviewers

1 Papers are assessed and screened by at least three reviewers.

2 Editorial board members appoint reviewers among experts on the subject of submitted papers.

3 There are four assessment results: pass, acceptable after revision, reassessment required after revision, fail.

Assessment Criteria

1 Is the subject of the paper relevant to

Regulations for Paper Submission

Purpose

These regulations form a framework for paper submissions to *LetterSeed*, the journal published by the Korean Society of Typography.

Submission Requirements

Only regular or honorary members of the Society are qualified for paper submission to *LetterSeed*. Co-authors should equally be regular or honorary members.

Regulation for Acceptance

In principle, authors should not submit previously published work. However, if a paper has been presented at a conference of the Society, or at symposiums, or if they have been printed in journals of colleges, research centers or companies, but never as papers in any Korean media, it can be published in *LetterSeed* as long as the author discloses the source.

Types of Submissions

The categories for publication are as follows

1 Research papers: papers that describe either empirical or theoretical studies on subjects related to typography. Examples: proof of theory, research into historic events, redefitions of tradition or culture, redefitions of past theories or events, new perspectives or methodologies, analysis of typographic trends (both local and international).
2 Project reports: full length reports of which the results are original and logically delivered. Example: archive of processes and results of actual large-scale events, archives of processes and results of related artworks or projects.

Submission Procedure

Papers can be submitted and published based on the following procedure:

1 Authors can submit papers at any time, via e-mail.
2 Authors submit papers following the guidelines for paper submission.
3 Authors pay a 100,000-won assessment fee.
4 The Society appoints reviewers according to the procedure established by the editorial board.
5 The Society notifies authors about the result of the assessment (if there is any objection to the result, authors can send a statement of protest to the Society).
6 Authors send the final version of their paper via e-mail and pay a 100,000-won publication fee.
7 Authors receive two volumes of the journal (regular members receive one volume).
8 The journal is published twice a year, on 30 June and 31 December.

Copyright, Publishing Rights, Editing Rights (for Content)

Authors retain their copyright and grant the Society the right to edit and publish their paper in *LetterSeed*.

[Declaration: 1 October 2009]
[Amendment: 17 April 2020]

Instructions for Authors

Manuscript Preparation

1 The paper should be sent in the form of both TXT/DOC file and PDF file in order for the Society to check errors and edit. INDD files can be submitted in particular cases.
2 Image files should be submitted in a separate folder.
3 In jointly written papers, the name of the main author should be written at the top and the following authors on the next lines.
4 The abstract, approx. 800 Korean characters, should summarize the paper.
5 Three to five keywords should be provided.
6 The paper should contain an introduction, body, conclusion, footnotes and references, all clearly distinguished from each other. Special papers can be written more freely, but footnotes and references cannot be missed.
7 Chinese and other foreign words should be translated into Korean. When the meaning is not delivered

Translator

Hong Khia
(Translator, Seoul)
Jennifer Choi, translator. She translates
art (and everything else). khiahong@
gmail.com

Kim Noheul
(Translator, Samcheok)
She graduated from the Graduate School
of International Studies at Seoul National
University. She is actively working in
the field of art and science. Recently
participated in translating *LetterSeed* of
the Korean Society of Typography and
Typojanchi 2017 of Ahn Graphics.

Lee Hyunsoo
(Soongsil University, Seoul)
She studied Computer Science at Soongsil University, and she is now in graduate school. She is interested in artificial intelligence-based typography research and is currently working on creating font glyphs and modifying glyph features through deep learning.

Lee Hwayoung
(Bowyer, Seoul)
She studied Visual Communication Design at Seoul National University and the graduate school of the same university and is interested in fantasy, memory, girls, and Eastern Philosophy. She founded Bowyer with Hwang Sangjun in 2016. Bowyer deals with various fields, such as visual identity, printed materials, products for art and culture, and many different commercial projects.

Lee Jaemin
(Studio fnt, Seoul)
He graduated from Seoul National University and founded a graphic design studio fnt in 2006. He worked with clients like the National Museum of Modern and Contemporary Art, Seoul Museum of Art, National Theater of Korea, and Seoul Record Fair Organizing Committee on many cultural events and concerts. He has been an AGI member since 2016 and a full-time dad of three beautiful cats. He also teaches Visual Communication Design at the University of Seoul.

Lee Jaeyoung
(6699press, Seoul)
6699press is a graphic design studio and a publisher house run by Lee Jaeyoung. The studio publishes books on minorities, life, and design. Recent work *New Normal* selected as Best Book Design from Korea. He edited and published *Parks in Seoul, Behind You, Korea, Women, Graphic Designer 11*, etc. From 2015 to 2018, he has organized, edited, and designed *LetterSeed*. He teaches typography, editorial design, and publication design at the university.

Pen Union
(Seoul)
Kim Hana is a writer and moderator and worked as a copywriter at Cheil Worldwide Inc. and TBWA Korea. She is the author of *Two Women Live Together* (co-author), *Talking about Talking, The Art of Relaxing, My Favorite Jokes, 15 Degrees*. She has hosted a podcast series for an online bookstore, Yes 24. Hwang Sunwoo is a writer and interviewer and has worked on magazines and interviewed people for 20 years. The fashion magazine *W Korea* was the longest-term job of all her assignments. She is the author of the book *Two Women Live Together* (co-author) and the interview book *Every Girl is an Older Sister If They are Cool*. She runs a YouTube channel titled Pen Union TV with Kim Hana.

Studio Spass
(Rotterdam)
Studio Spass is a Rotterdam-based agency that works across print, branding, web, and spatial design projects. Founded by Jaron Korvinus and Daan Mens in 2008, the studio combines a rigorous, intelligent approach with a playful sensibility. Studio Spass believes in genuine collaboration to develop the best visual solutions possible and make sure their designs answer the right questions.

Jeong Geunho
(Gensolsoft, Seoul)
He is a software expert developing electronic document and font processing technology at GensolSoft. For nearly two decades, he has been studying Hangeul fonts and typography. He has recently reviewed and designed Hangeul typefaces.

Contributors

Editorial Board

Lee Byounghak
(Seoul National University
of Science and Technology, Seoul)
With interest in the structure and decoration of the interface, he published his doctoral dissertation titled *The Study of Decorative Design Based on the History of the Title Page* in *LetterSeed*. Currently, he teaches web publishing in the department of Visual Communication Design.

Min Bon
(Hongik University, Seoul)
Assistant Professor, Hongik University Visual Communication Design. University of Reading, MA in Typeface Design. University of Barcelona, MFA in Typography: Discipline & Uses. Seoul National University, BFA in Visual Communication Design. Former Designer, Apple Design Team, Apple Inc.. Former Type Designer, Font Team, Apple Inc.. Former Journalist Designer, Hankyoreh Newspaper.

Sim Wujin
(Sandoll, Seoul)
He works in education and publishing, focusing on the design methodology of books and types. He is an author of *Manual of Body Text Typesetting*, *Hiut* Magazine issues 6 and 7, *Easy-to-Find InDesign Dictionary*, and the co-author of *Microtypography: Punctuation Marks and Numerals*, *Typography Dictionary*. He published *Type Trace: A History of Modern Hangeul Type* and translated *Hara Hiromu and Modern Typography: Type, Photo, and Print of Japan in the 1930s*. He has been a type director of Sandoll *Jeongche*, which is the representative body text font of Sandoll, since 2017. He is currently the head of Sandoll Type Design Institute.

You Hyunsun
(Workroom, Seoul)
She studied Visual Communication Design at Hongik University and now works as a graphic designer in Workroom, after Studio fnt and AABB Inc.. She also co-operates the image project group Filed with four photographers.

Authors

Choi Jaeyoung
(Soongsil University, Seoul)
He teaches students at the School of Computer Science and Engineering, Soongsil University. He has spent nearly two decades researching Hangeul typography with passion and purpose. He is currently studying machine learning-based font generation. He has published over 20 papers in domestic and international journals and holds approximately 20 domestic and international patents in Hangeul fonts.

Choi Sung Min
(University of Seoul, Seoul)
Mr. Choi is a graphic designer working with his partner Choi Sulki. He teaches at the University of Seoul and its Graduate School of Design. He recently published *Who's Afraid of the White Cube?: Strategies to Exhibit Graphic Design* (co-authored with Choi Sulki) and *Material: Language— Kim Nui Yeon and Jeon Yong Wan, Literary Works and Walks*.

Club Sans
(Seoul, Reims)
Kim Seul, a designer who deals with visual images and spaces, and Lucas Ramond, a designer who deals with spaces and objects, have been working as a loose form of design collective named Club Sans since 2019. Each of their projects that goes through senses and areas suggests a message that remains an experience.

Fritz K. Park
(Graphic Designer, Seoul)
He studied Communication Design at the Milwaukee Institute of Art & Design and received his MFA in Design Management from the International Design school for Advanced Studies at Hongik University. He taught typography and graphic design at SADI and Konkuk University. He was the editor for the *Hiut* and presented papers at ATypI and the Korean Society of Typography, among others. He participated in the *Typojanchi 2015: The 4th International Typography Biennale* as a curator and an artist. He also has been co-organizing the poster festival, Weltformat Graphic Design Festival, every year since 2017.

Notes

The names of foreign individuals, titles of foreign organizations, and imported technical terms were written following the orthographic rules for loanwords by the National Institute of Korean Language and *Dictionary of Typography*.

Announcement

Correct the 'Readability' to 'Legibility' in row 3, column 3 of Table 3 on page 45 of *LetterSeed* 20.

Korean Society of Typography Ahn Graphics, 2022
LetterSeed 21

LetterSeed 21 ISBN 979-11-6823-007-1 (04600)
Printed in 18 March 2022
Published in 25 March 2022

Concept Korean Society of Typography
Editorial Department
Author Choi Jaeyoung, Choi Sung Min, Club Sans,
Fritz K. Park, Lee Hyunsoo, Lee Hwayoung,
Lee Jaemin, Lee Jaeyoung, Pen Union,
Studio Spass, Jeong Geunho
Translation Choi Sung Min, Fritz K. Park,
Hong Khia, Kim Noheul
Design You Hyunsun

Publisher Ahn Graphics
125-15 Hoedong-gil, Paju-si,
Gyeonggi-do 10881, South Korea
tel. +82-31-955-7766
fax. +82-31-955-7744
President Ahn Myrrh
Creative Director An Mano
Editing Soh Hyoreong
Production Support Park Minsu
Marketing Lee Sunhwa
Communication Kim Seyoung
Customer Service Hwang Ahri

Printing & Binding N2D Printek
Paper Invercote G 260g/m² (Cover),
Adonis Rough 76g/m² (Body),
Mag 157g/m² (Appendix Cover),
Arctic Matt 115g/m² (Appendix Body)
Typeface SM3 Shinshin Myeongjo,
SM3 Kyeonchul Gothic,
Minion 3, Pragmatica

Sponsors
안그라픽스
DOOSUNG PAPER

Partners
Black
NAVER
kakao
+X
Yoondesign
RixFont
우아한
형제들

ExtraBold
VINYL C

Bold
samwon
motemote
ㅎ ㄷ ㅈ ㅏ ㅇ
ㅗ ㄴ
ㅇ

Regular
INNOI乙

BEST

BOOK

DESIGN

가장 아름다운 책

2022년 3월 25일 발행

Best Book Design

Published 25 March 2022

펴낸이. 안미르

펴낸곳. (주)안그라픽스

　10881 경기도 파주시 회동길 125-15

　tel. 031-955-7766

　fax. 031-955-7744

주최. 대한출판문화협회, 서울국제도서전

협력. 한국타이포그라피학회

심사위원. 김현미, 문장현, 박연주,

　박활성, 안지미, 이수정, 정민영, 정재완,

　주일우, 진달래, 최슬기

번역. 김노을

크리에이티브 디렉터. 안마노

편집. 소효령

제작 진행. 박민수

영업. 이선화

커뮤니케이터. 김세영

영업관리. 황아리

도서 사진. 김경태

전시 사진. 서울국제도서전

디자인. 유현선

인쇄·제책. 엔투디프린텍

종이. 두성 매그 157g/m²(표지),

　두성 악틱매트 115g/m²(내지)

글자체. SM3 신신명조, SM3 견출고딕,

　미니언 3, 프래그매티카

President. Ahn Myrrh

Publisher. Ahn Graphics

　125-15 Hoedong-gil, Paju-si,

　Gyeonggi-do 10881, South Korea

　tel. +82-31-955-7766

　fax. +82-31-955-7744

Organizing. Korean Publishers Association,

　Seoul International Book Fair

Cooperation. Korean Society of Typography

Judges. An Jimi, Choi Sulki, Jeong Jaewan,

　Jeong Minyoung, Jin Dallae, Ju Ilwu,

　Kim Hyunmee, Lee Sujeong, Moon Janghyun,

　Park Hwalsung, Park Yeounjoo

Translation. Kim Noheul

Creative Director. An Mano

Editing. Soh Hyoreong

Production Support. Park Minsu

Marketing. Lee Sunhwa

Communication. Kim Seyoung

Customer Service. Hwang Ahri

Photography (books). Kim Kyoungtae

Photography (exhibition). Seoul International Book Fair

Design. You Hyunsun

Printing & Binding. N2D Printek

Paper. Mag 157g/m² (Cover),

　Arctic Matt 115g/m² (Body)

Typeface. SM3 Shinshin Myeongjo,

　SM3 Kyeonchul Gothic, Minion 3, Pragmatica

대한출판문화협회

디자인: 스테판 리파토프(디자인) /
스베틀라나 슈바에바(일러스트레이션)
출판: V-A-C프레스
저자: 오스카 와일드
판형: 220mm × 290mm
쪽수: 72
ISBN 9785907183063

Design: Stepan Lipatov (design) /
Svetlana Shuvaeva (illustration)
Publishing: V-A-C Press
Author: Oskar Wilde
Size: 220mm × 290mm
Pages: 72
ISBN 9785907183063

THE REMARKABLE ROCKET

러시아 현대예술가가 만드는 어린이 동화책 시리즈 중의 한 권으로, **V-A-C** 프레스에서 기획했다. 오스카 와일드의 『놀라운 로켓』은 불꽃놀이의 커다란 폭죽과 작은 불꽃, 원더풀 로켓 등을 의인화하여 주인공으로 내세운다. 각기 다른 성격과 말투, 목표와 욕망을 지닌 불꽃들은 각자의 시선으로 인간 세계를 바라본다. 책은 불꽃이 등장하는 환상적인 동화에 어울리는 타이포그래피, 종이 재질 등을 통해 폭죽의 이미지를 묘사한다. 또한 소비에트 일러스트레이션의 전통도 엿볼 수 있다.

The narration of *The Remarkable Rocket* was written by famous author Oscar Wilde. The cover, which is made of thick cardboard and imitates firecrackers with its colorful sheen, encases a story vividly told through the creative use of illustration and typography. The characters are a large Roman candle, a fire fountain, a small firecracker, and so on. These fireworks, as characters, have different personalities, styles of speech, goals, desires and opinions of the human world. Designed by Russian contemporary artists for V-A-C Press's fairytale series, this book displays traditional Soviet illustrations.

디자인: 로라 파파
출판: 에스토니아건축박물관
저자: 안나 에크만·세실리아 야르데마르(작가) /
앙드레 요카 리에·마리아 란츠·
로텐 구스타프손 레이니우스·대런 뉴버리·
스테판 헬게손(글)
판형: 210mm × 290mm
쪽수: 191
ISBN 9789949726264

Design: Laura Pappa
Publishing: Estonian
Museum of Architecture
Author: Anna Ekman,
Cecilia Järdemar (artists) /
André Yoka Lyé, Maria Lantz,
Lotten Gustavsson Reinius,
Darren Newbury,
Stefan Helgesson (texts)
Size: 210mm × 290mm
Pages: 191
ISBN 9789949726264

SUVILA. PUHKAMINE JA ARHITEKTUUR EESTIS 20. SAJANDIL

에스토니아의 휴일풍경과 여름별장의 건축 양식을 보여주는 이 책은 20세기의 풍부한 유산을 증언한다. 마트 칼름은 2차 세계대전 이전의 휴양용 주택을 소개하고, 엡 랑콧츠는 국영 휴양시설의 다양한 형태를 다뤘다. 트리인 오자리는 개인의 여름별장의 주요 사례를 중점적으로 소개하며, 티이나 타멧은 소비에트 시대의 휴일 풍경과 정원 건축을 조사했다. 이를 통해 후기 소비에트 사회에서 공적 공간과 사적 공간 사이의 경계, 휴일과 여가의 의미 등이 서로 얼마나 밀접하게 얽혀 있었는지 탐구한다. 한편, 이 책은 종이에서 서체까지 20세기의 향수가 느껴지도록 일관되게 디자인되었다.

Suvila. Puhkamine ja arhitektuur Eestis 20. sajandil is the first book to deal with Estonian holidays and the rich heritage of 20th-century Estonian summer homes. Mart Kalm introduces pre-WW2 leisure architecture, Epp Lankots explores the diverse types of state-run vacation complexes, Triin Ojari focuses on major examples of private summer cottages, and Tiina Tammet explores the holiday landscape and gardens of the Soviet era. This book probes into the meaning of leisure and holidays in Estonia's post-Soviet society. Meanwhile, from the typeface to the paper, it invites readers to explore and be awed.

디자인: 유로스탠다드
출판: 어소시에이션아마레토
판형: 250mm × 324mm
쪽수: 249
ISBN 9782970140207

Design: Eurostandard
Publishing: Association Amaretto
Size: 250mm × 324mm
Pages: 249
ISBN 9782970140207

REVELO NO. 1

스위스 브베의 기차역 리노베이션 과정을
기록한 책이다. 커다란 판형에 강한
색감을 과감하게 사용해 시각적인 쾌감을
주는 동시에, 다양한 정보들을 적절하게
정렬해서 보여준다. 여섯 개의 신문이
한 권으로 묶이는 형태로 디자인된 책은
신문마다 각각 기차역과 연관된 건축물,
리노베이션 기술, 문화와 역사적 맥락,
예술 협업 프로젝트 등을 소개하고
있다. 기차역에서 시민들을 위해 무료
배포된 책은 광범위한 계층을 독자로
삼고 있음에도 불구하고 매우 대담하고
파격적인 디자인을 선보인다. 그 덕분에
다소 지루할 수 있는 기차역의 리노베이션
과정을 생생하고 독특한 방식으로 전한다.

Documenting the renovation of
Vevey Railway Station, *Revelo No.
1*, a large but light book, features
many bold colors. It is divided into
six parts, which are folded, cut
open, and bound into a book that
is half the paper's original size.
The book presents the station's
architectural, structural, tech-
nical, cultural, and historical
context. Considering the large
range of potential readers, the
book is extremely experimental and
daring in its editing, information
design, and typography. Taking a
detailed, unconventional approach
to a subject that might not interest
everyone, the book uses aesthetics
that target the general public.

디자인: 장즈치
출판: 하이어에듀케이션프레스
저자: 추이예
판형: 240mm×245mm
쪽수: 180
ISBN 9791185374239

Design: Zhang Zhiqi
Publishing: Higher Education Press
Author: Cui Ye
Size: 210mm×295mm
Pages: 688
ISBN 9787107311468

MEMORY SEARCHING OF DANCES IN TALKS

『Memory Searching of Dances in Talks』는 책의 물성으로 중국 전통 무용을 탐색할 수 있게 한다. 색색의 실이 어우러져 엮인 책등, 다채로운 질감이 조화롭게 구성된 종이 등을 포함한 책의 물성은 춤의 리듬감이 연상된다. 춤출 때 입는 로브의 소재인 크레페를 적절하게 활용한 점 또한 춤의 기쁨을 발산하는 듯하다.

Memory Searching of Dances in Talks takes readers through a performance-like introduction to Chinese traditional dance. Colorful threads weave through the open spine while the use of different types of paper creates an interesting rhythm. The book even incorporates crepe, a material used in many dance costumes, and seemingly exudes the joy of life.

디자인: 카를 귀르겐스, 레비 베르크비스트
출판: 릴레함메르미술관
저자: 야네케 마이어 우트네(편집),
엘레프 프레세터·마리아 호르베이(글)
판형: 276mm × 213mm
쪽수: 128
ISBN 9788290241785

Design: Carl Gürgens, Levi Bergqvist
Publishing: Lillehammer Art Museum
Author: Janeke Meyer Utne (edit),
Ellef Prestsæter and Maria Horvei (text)
Size: 276mm × 213mm
Pages: 128
ISBN 9788290241785

MARIANNE HURUM: KRABBE

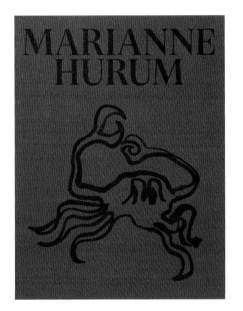

최근 노르웨이에서 가장 주목받는
미술가 중의 한 명인 마리안느 후룸이
2016년부터 현재까지 작업한 회화와
조각 작품 중 일부를 선별한 책이다.
후룸의 작품을 새롭게 해석한 두 젊은
미술사학자 엘레프 프레세터와 마리아
호베이의 에세이가 함께 수록됐다.
밀레함메르 미술관의 아트 카탈로그로
출간된 이 책의 인쇄는 유명한 예테보리
트리케리에트에서 진행됐다. 작품의
질감과 어울리는 종이를 적절하게
선택했고, 텍스트 페이지에는 색면을
사용해 변화를 주었다. 챕터를 구분해주는
추상적 이미지는 후룸의 작품에서 가져온
것으로 시각적인 흥미를 유발한다.

Marianne Hurum: Krabbe is a
selection of photographs and
sculptures by Marianne Hurum
from 2016 to the present. This
book includes two new essays
that contextualize Hurum's works
by young art historians Ellef
Prestsæter and Maria Horvei.
An enticing art catalogue printed
by the famous Göteborgstryckeriet
and published by the Lillehammer
Art Museum with a strict approach
to design, the book uses an
interesting mixture of paper to
convey the meaning of the featured
artworks. The text is printed on
colored pages and the chapters are
marked by abstract symbols taken
from Hurum's works.

디자인: 얀 자레츠키(디자인, 일러스트레이션)
출판: 아스펙트
저자: 얀 자레츠키, 니콜라이 고딘
판형: 200mm×298mm
쪽수: 372(1권), 76(2권)
ISBN 9791185374239

Design: Yan Zaretsky (design, illustration)
Publishing: Aspekt
Author: Yan Zaretsky, Nikolay Gordin
Size: 200mm×298mm
Pages: 372 (Vol. 1), 76 (Vol. 2)
ISBN 9791185374239

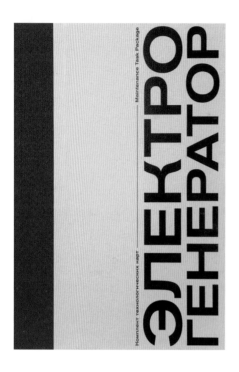

ELECTRIC GENERATOR

얼핏 러시아의 아방가르드 잡지처럼
보일 정도로 디자인이 정교한 이 책은,
사실 전기 발전기의 사용 설명서이다.
그래픽뿐만 아니라 활자 또한 다양한
방법을 활용해 깔끔하고 명확하게
조판했다. 발전기에 전혀 관심이 없는
독자라도, 이 책이 보여주는 정교한
그래픽 디자인에 매료될 것이다.

Although *Electric Generator* might
look like an avant-garde Russian
magazine, it is actually a meticu-
lously designed operating manual
for the titular appliance. In terms of
both graphics and typography, this
book employs various unassuming,
clear, and neat methods. Even for
those uninterested in the structure
of a generator, *Electric Generator*
is a surprising and engaging work
that invites readers to discover the
harmony between technology and
graphics.

디자인: 람운트키르히(플로리안 람, 야콥 키르히,
알브레히트 게벨, 카스파 레우스)
출판: 스펙터 북스
저자: 이사벨 부시, 카틀린 라인하르트, 힐케 바그너
판형: 160mm×320mm
쪽수: 144
ISBN 9783959053525

Design: Lamm & Kirch (Florian Lamm,
Jakob Kirch, Albrecht Gäbel, Caspar Reus)
Publishing: Spector Books
Author: Isabelle Busch,
Kathleen Reinhardt, Hilke Wagner
Size: 160mm×320mm
Pages: 144
ISBN 9783959053525

DEMONSTRATIONSRÄUME

Demonstrationsräume.
Künstlerische
Auseinandersetzung
mit Raum und
Display im Albertinum

Céline Condorelli,
Kapwani Kiwanga,
Judy Radul,
Heimo Zobernig

Demonstration Rooms.
Artistic Confrontations
with Space and Dis-
play at the Albertinum

러시아 구성주의자 엘 리시츠키가
1926년 《드레스덴 국영미술품전람회》에서
공개했던 독특한 공간에 관한 책이다.
회화와 사진, 그래픽 디자인과
타이포그래피, 건축 등 다양한 분야를
넘나들었던 리시츠키는 전시공간과
예술작품 그리고 관객의 관계성에도
큰 관심이 있었다. 그는 공간과 관객을
작품의 구성요소로 생각하며, 이를
어떻게 조직화하는냐에 따라 예술작품의
성격까지도 변화한다고 생각했다. 그리고
그는 'Demonstration Rooms'라는
용어를 사용했다. 이를 책 제목으로
가져오고 판형과 레이아웃을 통해 공간과
맥락을 시각적으로 탐구한다.

*Demonstrationsräume: Künstler-
ische Auseinandersetzung mit
Raum und Display im Albertinum*
is a book about a unique space
created at a 1926 state art exhibi-
tion in Dresden by El Lissitzky. The
space he created expressed the
concept that space and audience
are components of an artwork. The
book's question lies in how space,
audience, and time change the
character of an artwork. The title
of the book quotes one of the terms
that the artist used in his design,
"demonstration rooms." His space
and context is carried on by the
layout of the book, which is long
and thin in shape and features a
division in the middle.

디자인: 볼프강 슈베르츨러
출판: 스펙터북스
저자: 얀 벤젤, 안네 쾨닉, 알렉산더 클루게
판형: 243mm×335mm
쪽수: 592
ISBN 9783959053198

Design: Wolfgang Schwärzler
Publishing: Spector Books
Author: Jan Wenzel, Anne König,
Alexander Kluge
Size: 243mm×335mm
Pages: 592
ISBN 9783959053198

DAS JAHR 1990 FREILEGEN

『Das Jahr 1990 freilegen』은 1990년 당시의 시사 문제를 비롯해 독일 사회의 다양한 측면을 다룬다. 책은 1990년이 1989년과 비교하면 상대적으로 기억의 사각지대처럼 느껴진다는 문제의식에서 출발한다. 이에 따라 1990년 당시의 모습이 생생하게 담긴 사진과 이야기들, 그리고 현재의 관점에서 그해를 성찰하는 수필을 정교한 몽타주처럼 구성해 한 권의 책으로 만들었다. 1990년 독일에서 일어났지만, 잘 알려지지 않은 사건과 갈등의 상처에 대해 말하는 책은 다양한 관점에서 방대한 자료를 독자에게 제공한다.

1990 feels like a blind spot in the memory of many. *Das Jahr 1990 freilegen* deals with various events of that year and their relevance today. The book is a montage of stories and essayistic observations that blend pictures and voices from 1990 and reflect on the year from today's perspective. Composed of a well-structured collage of the little-known incidents that Germany faced in 1990, it presents new perspectives on every page, amounting to an enormous volume of information. The book's diverse and carefully selected formats effectively symbolize its subject and create a rich archive

디자인: 후베르투스디자인 (케르스틴 란디스,
레아 피슐린, 펠릭스 플라테, 요나스 푀겔리)
출판: 라스뮐러퍼블리셔스
저자: 모니카 돔만, 한네스 리클리, 막스 슈태들러
판형: 190mm×260mm
쪽수: 124
ISBN 9783037786451

Design: Hubertus Design
(Kerstin Landis, Lea Fischlin,
Felix Plate, Jonas Voegeli)
Publishing: Lars Müller Publishers
Author: Monika Dommann,
Hannes Rickli, Max Stadler
Size: 190mm×260mm
Pages: 124
ISBN 9783037786451

EDGES OF A WIRED NATION

DATA CENTERS:

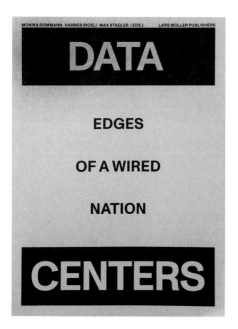

스위스데이터센터를 다룬 책으로,
코로나 시대를 통과하는 현재에 중요한
이슈를 검토하고 있다. 이를테면 국가와
개인의 정보보호, 전염병, 에너지 소비와
기후변화 등의 문제와 관련된 글과 사진을
제공한다. 특히 스위스를 중심으로 디지털
인프라의 생성과 유지, 규제에 관여하는
데이터 센터와 정부기관, 기업의 정책을
살펴보며, 내부의 딜레마와 모순까지
지적하고 있다. 한편, 이 책의 디자인적
특징은 명확성이다. 이진법처럼 흑과 백을
적절하게 활용한 타이포그래피를 통해
텍스트를 안정적으로 전달한다. 또한
데이터센터의 서버 캐비닛을 연상케하는
블록 모양의 인포그래픽도 인상적이다.

*Data Centers: Edges of a Wired
Nation* dives into Swiss data
centers that gained importance
during the COVID-19. It presents
essays and photographic records
on diverse issues that affect us,
including those of privacy, national
borders, statehood, contagious
diseases, and the relationship
between energy consumption and
climate change. The strength of
this book lies in its clarity. The text
is printed in binary black and white,
and the typography gives readers
an attractive and technical impres-
sion. This is also conveyed in the
book's block-shaped infographics
that resemble server cabinets used
at data centers.

디자인: 크리스 에글리, 비첼리&크레머스
출판: 에브리에디션
저자: 크리스 에글리, 브루노 슈테틀러(사진)
판형: 270mm×200mm
쪽수: 160

Design: Chris Eggli, Vieceli & Cremers
Publishing: everyedition
Author: Chris Eggli,
Bruno Stettler (photography)
Size: 270mm×200mm
Pages: 160

CORINNE

사진가 브루노 슈테틀러가 1980년부터
1986년까지 자신의 뮤즈였던 코린네
(Corinne)를 촬영한 사진 책이다.
1980년대 스위스 취리히의 사교계에서
중심인물이었던 코린네는 스테틀러가
문화예술계 인사들과 작업할 수 있도록
도와주었다. 무대 뒤나 도시 외곽에서
코린네를 찍은 사진에는 그녀의 독특한
캐릭터와 팜므파탈적인 매력이 담겨있다.
다듬어지지 않고 자유분방한 사진들처럼
책 또한 제본되지 않은 형태라 보는
이가 마음대로 순서를 구성할 수 있다.
코린네의 사진처럼 책 또한 자유분방한
느낌을 준다. 광택지의 번들거리는 질감과
조악한 인쇄 상태 또한 책이 전달하고자
하는 감성과 잘 어울린다.

Corinne compiles some 80 pictures
taken by Bruno Stettler in Zurich
in the 1980s. Its pages appear
unfinished, with no binding or
stapling, as if inviting readers to
recompose them. The composition
of the photographs, on the other
hand, is fully convincing. On glossy
paper that mimics cheap digital
printwork, the photos are granted
a kind of vibrancy that reflects their
artistry. Stettler writes, "You were
my muse. You introduced me to the
world of pop and rock music. You
brought me backstage after live
concerts. You were my groupie. (…)
You shaped and enriched my life
with your beauty, your humor and
your love. I thank you infinitely."

디자인: 로허르 빌럼스
출판: 로마퍼블리케이션스
저자: 아리 마르코폴로스 (사진)
판형: 164mm × 219mm
쪽수: 816
ISBN 9789492811752

Design: Roger Willems
Publishing: Roma Publications
Author: Ari Marcopoulos (photograpy)
Size: 164mm × 219mm
Pages: 816
ISBN 9789492811752

YOUTH LEAGUE TOURNAMENT CONRAD MCRAE

『Conrad McRae Youth League Tournament』는 사진가 아리 마르코폴로스가 2014년부터 2019년까지 유소년 농구대회인 '콘래드 맥레이 유스 리그'의 여름 토너먼트를 찍은 사진을 담고 있다. 뉴욕 브루클린의 딘 스트리트 놀이터에서 진행되는 이 대회는 농구선수 콘래드 바스티엔 맥레이(Conrad Bastien McRae, 1971–2000)를 기리기 위해 2000년부터 열렸다. 박진감 넘치는 경기 모습, 농구장 안팎의 풍경들, 선수들의 초상 등 사진 중심으로 정교하게 편집/인쇄된 책은 글의 도움 없이도 이미지 자체로 완결된 이야기를 전한다.

Conrad McRae Youth League Tournament compiles photographs, taken by Ari Marcopoulos from 2014 to 2019, of the Conrad McRae Youth League Summer Tournament held at Dean Street Playground in Brooklyn, New York. The tournament was established in the summer of 2000 in memory of Conrad Bastien McRae (1971–2000), a talented basketball player. With very little text, the book chooses to tell its story through photos. The players' stories, neighborhoods, and communities are impeccably edited and have been published on carefully selected paper.

디자인: 아밋 아얄론
출판: 베자렐예술디자인아카데미
학생 작업, 독립 출판
저자: 아밋 아얄론
판형: 200mm×310mm
쪽수: 310

Design: Amit Ayalon
Publishing: student project
at Bezalel Academy
of Arts and Design,
Self-Publishing
Author: Amit Ayalon
Size: 200mm×310mm
Pages: 310

BOOM, HARMONY & CRASH

『Boom, Harmony & Crash』는 이스라엘의 록 뮤지션 찰리 메기라의 삶과 음악적 행로를 따라간다. '이스라엘의 엘비스 프레슬리'라고 불렸던 한 뮤지션에 가까이 다가가는 책은 한 인물을 입체적으로 관찰할 수 있는 기회를 제공하는 동시에 그를 통해 '록의 정신'을 일깨운다. 뿐만 아니라 책은 메기라가 살았던 과거 이스라엘의 사회적, 문화적 분위기도 함께 전한다. 특히 당시 이스라엘에서 볼 수 있었던 공연 포스터와 전단지 등에서 차용한 그래픽과 타이포그래피는 그 시대의 분위기를 흥미롭게 복원하고 있다.

Boom, Harmony & Crash: The life and work of Charlie Megira looks at the career of Israeli rock musician Charlie Megira. The book beckons for readers to use it as a window into a rough, lively culture filled not only with rock 'n' roll, but also the spirit of Israel. The book's pictorial and typographic elements, inspired by flyer culture, effectively recapture the mood of the times. This publication offers an opportunity to observe the "Elvis Presley of Israel" up close.

디자인: 크지슈토프 피다
출판: 즈비그뉴라제프스키 씨어터인스티튜트
저자: 필립 볼, 존 메닉, 안드르제이 슈핀들러
기획: 알렉산드라 와실코브스카, 섀도 아키텍처
판형: 190mm × 250mm
쪽수: 101
ISBN 9788366124134

Design: Krzysztof Pyda
Publishing: Zbigniew Raszewski
Theatre Institute
Author: Philip Ball, John Menick,
Andrzej Szpindler
Concept: Aleksandra Wasilkowska,
Shadow Architecture
Size: 190mm × 250mm
Pages: 101
ISBN 9788366124134

APORIA: THE CITY IS THE CITY

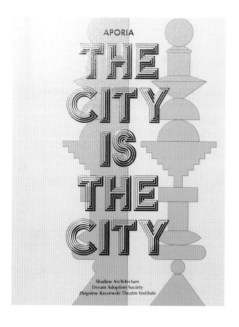

『Aporia: The City is the City』는 하나의 도시 속에 공존하는 두 개의 현실을 다루며 아포리아 프로젝트의 일환으로 출간되었다. 아무리 화려하고 기념비적인 건축물이라도 그늘진 곳에는 반드시 빈민촌이 존재하기 마련이며, 완벽하게 계획된 도시라도 이러한 공존을 피할 수는 없다. 이처럼 도시가 지닌 이중적 속성과 이중적 공간에 얽혀 변화하는 건물과 거리를 탐색하는 책은 디자인적으로 현대적인 그래픽과 오래된 동판화를 대조시켜 주제의식을 부각시킨다. 또한 책 속에 삽입된 3D 그래픽은 앱과 연동되어 증강현실 이미지로 불러올 수 있다.

As part of the Aporia project, *Aporia: The City is the City* clearly expresses two realities existing in one city. Slums and street stalls built of twisted iron lurk, growing like slime mold, in the shadows and on the sides of monumental, perfectly planned cuboid buildings. Architecture, streets, and even people are infinitely linked inside the space of this dual city. This book combines various craft elements. Its most important design feature is its poetic typography and illustrations that sharply contrast with old copper engravings. Readers can use a VR app to view superimposed 3D images on the pages as well.

SUVILA. PUHKAMINE JA ARHITEKTUUR EESTIS 20. SAJANDIL
THE REMARKABLE ROCKET

2020 세계에서 가장 아름다운 책

Best Book Design
from all over the World 2020

언젠가부터 '아카이브'라는 단어를
빈번하게 접한다. 특히 미술 분야에서
마치 유행처럼 무척 많이 사용한다.
워크룸 프레스가 기획하고 디자인한
디스이즈네버댓의 브랜드북
『thisisneverthisisneverthat』은
아카이브가 무엇인지 제대로 보여준다.
이 책은 론칭한 지 10년 된 패션 브랜드가
걸어온 이야기를, 그들이 만들어낸 '모든'
제품을 나열하는 단순한 편집 방식으로
선명하게 보여준다. 특별히 무엇을
비유하거나 돋보이기 위한 장치 없이
무뚝뚝하고 정직한 방식으로 보여주는데
올곧은 '힘'이 느껴진다. 패션브랜드의
이미지는 뭔가 확실히 알 수 없지만
나름 멋져 보이는 것이 주를 이루는데
그런 과장된 방식보다 이런 직접적인
형식이 상대적으로 신선하게 다가온다.
책은 무려 1,000쪽으로 '모든'을 추구한
만큼 두껍고 묵직하다. 자칫 지루해질 수
있는 구성에 흥미로운 글과 대담을 끼워
리듬을 살렸다. 이미지의 편집도 반복의
지루함을 상쇄시키는 작은 장치들이
두꺼운 책의 사이사이에 마련되어있다.
책의 마지막 부분 구글어스의 위성사진
이미지로 로케이션을 보여주는 방식도
흥미롭다. 한 가지 아쉬운 점은 사진인데,
10년의 시간 동안 다른 목적으로 촬영한
사진을 모아서 편집하다 보니 톤이나
퀄리티가 일정하지 않다. 그런데 또다시
찬찬히 들여다보니 들쭉날쭉한 사진이
주는 묘한 리듬이 아름다워 보이기도
한다. 누군가 이 책을 보고 자극받아
10년, 20년 후를 상상하면서 책의 재료를
아카이빙한다면 가까운 미래에는 더욱
치밀한 '모든'을 감상할 수 있지 않을까.

The term 'archive' is everywhere at some
time. It seems like a frequently used
vogue word particularly in the art field.
thisisneverthisisneverthat, the brand book
of thisisneverthat planned and designed
by Workroom Press shows exactly what
an archive is like. To narrate footprints
made by a 10-year-old fashion brand, this
book adopts the simplest way of editing
to explicitly list 'every' product they've
made. It is just a blunt and honest way
without any metaphorical or highlighting
devices and it gives out upright 'power.'
Images of a fashion brand are mostly of
seemingly cool stuff that is hard to put
into exact words but such a direct form of
this book feels rather fresher than those
exaggerated kinds. The book is 1000
pages long, bulky and weighty enough to
literally seek 'every'. The composition may
get dull but the rhythmic vibe is made
with magnetic writings and talks inserted
in between. In terms of image editing,
small devices are placed here and there in
order to offset tedium of repetition. It is
also interesting that they show locations
with satellite picture images provided by
Google Earth at the end. Nevertheless,
the photography leaves something to be
desired because those pictures had been
taken for different purposes for a decade
and then edited for this volume, which
inevitably exhibits irregular tones and
qualities. Taking a closer look yet again,
however, the bizarre rhythm with uneven
pictures seems somewhat appealing.
If someone is motivated by this book
and archives materials for a future book,
imagining 10 or 20 years later, it would be
possible to appreciate 'every' in the near
future in a more meticulous way.

Code	Category	Name	Material(s)	Color(s)
TN20SPA014PP	Pants	Damaged Sweatpant	Cotton	Purple
TN20SPA015BK	Pants	Track Pant	Polyester	Black
TN20SPA015KG	Pants	Track Pant	Polyester	Dark Green
TN20SPA015NA	Pants	Track Pant	Polyester	Navy
TN20SPA016BW	Pants	Houndstooth Sweatpant	Cotton, Polyester	Black, White
TN20SPA017PNT	Pants	Painter Pant	Cotton	Paint
TN20SSH001GRB	Shirt	BIG Striped S/S Shirt	Cotton	Green, Brown
TN20SSH001NW	Shirt	BIG Striped S/S Shirt	Cotton	Navy, White
TN20SSH001REP	Shirt	BIG Striped S/S Shirt	Cotton	Red, Pink
TN20SSH002BL	Shirt	DGN-Logo Striped Shirt	Cotton	Blue
TN20SSH002GR	Shirt	DGN-Logo Striped Shirt	Cotton	Grey
TN20SSH002YL	Shirt	DGN-Logo Striped Shirt	Cotton	Yellow
TN20SSH003GN	Shirt	Bleach Check Shirt	Cotton	Green
TN20SSH003OR	Shirt	Bleach Check Shirt	Cotton	Orange
TN20SSH003YL	Shirt	Bleach Check Shirt	Cotton	Yellow
TN20SSH004AC	Shirt	WI-Logo Oxford S/S Shirt	Cotton	Apricot
TN20SSH004BL	Shirt	WI-Logo Oxford S/S Shirt	Cotton	Blue
TN20SSH004WH	Shirt	WI-Logo Oxford S/S Shirt	Cotton	White
TN20SSH005DGY	Shirt	E/T-Logo Ripstop S/S Shirt	Cotton	Deep Grey
TN20SSH006IR	Shirt	E/T-Logo Ripstop S/S Shirt	Cotton	Light Grey
TN20SSH006NA	Shirt	E/T-Logo Ripstop S/S Shirt	Cotton	Navy
TN20SSH006BR	Shirt	80'S CT S/S Shirt	Rayon	Brown
TN20SSH006RV	Shirt	80'S CT S/S Shirt	Rayon	Dark Olive
TN20SSH008BN	Shirt	CS Check S/S Shirt	Cotton	Brown, Green
TN20SSH008KP	Shirt	CS Check S/S Shirt	Cotton	Black, Purple
TN20SSH009IV	Shirt	CS Check S/S Shirt	Cotton	Grey, White
TN20SSO001CH	Pants	Regular Denim Short	Cotton, Rayon, Polyester	Charcoal
TN20SSO001TB	Pants	Regular Denim Short	Cotton, Rayon, Polyester	Light Blue
TN20SSO002BK	Pants	Work Short	Cotton	Black
TN20SSO002GR	Pants	Work Short	Cotton	Grey
TN20SSO002WH	Pants	Work Short	Cotton	White
TN20SSO003BK	Pants	Spaceship Nylon Short	Nylon	Black
TN20SSO003GN	Pants	Spaceship Nylon Short	Nylon	Green
TN20SSO004BK	Pants	PCU Short	Cotton, Nylon	Black
TN20SSO004GR	Pants	PCU Short	Cotton, Nylon	Grey
TN20SSO004OV	Pants	PCU Short	Cotton, Nylon	Olive
TN20SSO005BK	Pants	Zip Jogging Short	Nylon	Black
TN20SSO005BL	Pants	Zip Jogging Short	Nylon	Blue
TN20SSO005FR	Pants	Zip Jogging Short	Nylon	Forest
TN20SSO006BK	Pants	M65 Cargo Short	Cotton	Black
TN20SSO006BL	Pants	M65 Cargo Short	Cotton	Blue
TN20SSO007BE	Pants	Nylon Sport Short	Nylon	Beige
TN20SSO007BK	Pants	Nylon Sport Short	Nylon	Black
TN20SSO007IM	Pants	Nylon Sport Short	Nylon	Lime
TN20SSO007OV	Pants	Nylon Sport Short	Nylon	Olive
TN20SSO008BE	Pants	DGN Hiking Short	Nylon	Beige
TN20SSO008BK	Pants	DGN Hiking Short	Nylon	Black
TN20SSO008BL	Pants	DGN Hiking Short	Nylon	Blue
TN20SSO009BK	Pants	Seer Short	Cotton	Black
TN20SSO009GN	Pants	Seer Short	Cotton	Green
TN20SSO009PP	Pants	Seer Short	Cotton	Purple
TN20SSO010BE	Pants	Overdyed Short	Cotton	Beige
TN20SSO010CH	Pants	Overdyed Short	Cotton	Charcoal
TN20SSO010RD	Pants	Overdyed Short	Cotton	Red
TN20SSO011BK	Pants	SP-Logo Sweatshort	Cotton	Black

Code	Category	Name	Material(s)	Color(s)
TN20SSO011BU	Pants	SP-Logo Sweatshort	Cotton	Burgundy
TN20SSW001BK	Sweatshirt	ARC-Logo Crewneck	Cotton	Black
TN20SSW001BU	Sweatshirt	ARC-Logo Crewneck	Cotton	Burgundy
TN20SSW001DRG	Sweatshirt	ARC-Logo Crewneck	Cotton	Dark Bluegrey
TN20SSW001IR	Sweatshirt	ARC-Logo Crewneck	Cotton	Light Grey
TN20SSW002BK	Sweatshirt	SP Wappen Crewneck	Cotton	Black
TN20SSW002BU	Sweatshirt	SP Wappen Crewneck	Cotton	Burgundy
TN20SSW002DNV	Sweatshirt	SP Wappen Crewneck	Cotton	Dark Navy
TN20SSW003NV	Sweatshirt	SOFT WORK Crewneck	Cotton	Dark Navy
TN20SSW004GR	Sweatshirt	SOFT WORK Crewneck	Cotton	Grey
TN20SSW004RD	Sweatshirt	SOFT WORK Crewneck	Cotton	Red
TN20SSW005CH	Sweatshirt	Pigment Script Crewneck	Cotton	Charcoal
TN20SSW005NA	Sweatshirt	Pigment Script Crewneck	Cotton	Navy
TN20SSW005GW	Sweatshirt	Pigment Script Crewneck	Cotton	Sage Green
TN20SSW006BK	Sweatshirt	Chest Stripe Crewneck	Cotton	Black
TN20SSW006DF	Sweatshirt	Chest Stripe Crewneck	Cotton	Dark Forest
TN20SSW006MD	Sweatshirt	Chest Stripe Crewneck	Cotton	Mustard
TN20SSW007CH	Sweatshirt	NEW ARC Crewneck	Cotton	Charcoal
TN20SSW007DBL	Sweatshirt	NEW ARC Crewneck	Cotton	Dusty Blue
TN20SSW007LV	Sweatshirt	NEW ARC Crewneck	Cotton	Lavender
TN20SSW007MI	Sweatshirt	NEW ARC Crewneck	Cotton	Mint
TN20SSW008BG	Sweatshirt	Tiedye DRAGON Crewneck	Cotton	Blue, Green
TN20SSW008GP	Sweatshirt	Tiedye DRAGON Crewneck	Cotton	Purple, Green
TN20STW001A	Sweatshirt	Houndstooth Crewneck	Cotton, Polyurethane	Black, White
TN20STP001BK	Top	C-Logo Half Zip Pullover	Cotton	Black
TN20STP001DF	Top	C-Logo Half Zip Pullover	Cotton	Dark Forest
TN20STP001IV	Top	C-Logo Half Zip Pullover	Cotton	Ivory
TN20STP002GR	Sweatshirt	Sleeveless Sweatshirt	Cotton	Grey
TN20STP002GN	Top	2tone Logo Pullover	Cotton	Green
TN20STP003LY	Top	2tone Logo Pullover	Cotton	Light Navy
TN20STP003VT	Top	2tone Logo Pullover	Cotton	Violet
TN20STP004RD	Top	Jacquard L/SL Jersey Polo	Cotton	Mustard
TN20GTP004PK	Top	Jacquard L/SL Jersey Polo	Cotton	Pink
TN20STP005BKO	Top	SP Football Jersey	Polyester	Black, Orange
TN20STP006EN	Top	SP Football Jersey	Polyester	Navy, Beige
TN20STS001BK	Tee	Small T-Logo Tee	Cotton	Black
TN20STS001ER	Tee	Small T-Logo Tee	Cotton	Neon Green
TN20STS001GR	Tee	Small T-Logo Tee	Cotton	Grey
TN20STS001WH	Tee	Small T-Logo Tee	Cotton	White
TN20STS002BK	Tee	SOFT WORK Tee	Cotton	Black
TN20STS002MI	Tee	SOFT WORK Tee	Cotton	Mint
TN20STS002VT	Tee	SOFT WORK Tee	Cotton	Violet
TN20STS002WH	Tee	SOFT WORK Tee	Cotton	White
TN20STS003BK	Tee	Submarine Volcano Tee	Cotton	Black
TN20STS003LL	Tee	Submarine Volcano Tee	Cotton	Light Olive
TN20STS003LN	Tee	Submarine Volcano Tee	Cotton	Light Navy
TN20STS003WH	Tee	Submarine Volcano Tee	Cotton	White
TN20STS004BK	Tee	Palm Tree Tee	Cotton	Black
TN20STS004BL	Tee	Palm Tree Tee	Cotton	Blue
TN20STS004IV	Tee	Palm Tree Tee	Cotton	Ivory
TN20STS004MI	Tee	Palm Tree Tee	Cotton	Mint
TN20STS004WH	Tee	Palm Tree Tee	Cotton	White
TN20STS005BK	Tee	Spaceship Tee	Polyester	Black
TN20STS005EA	Tee	Spaceship Tee	Polyester	Neon Orange

디자인: 황석원
출판: 워크룸 프레스
저자: 디스이즈네버댓
판형: 176mm×248mm
쪽수: 1,000
ISBN 9791189356378

Design: Hwang Seogwon
Publishing: Workroom Press
Author: thisisneverthat
Size: 176mm×248mm
Pages: 1,000
ISBN 9791189356378

THISISNEVERTHISISNEVERTHAT

thisisneverthisisneverthat

2010년 서울에서 론칭한 패션 브랜드 디스이즈네버댓은 디자인에 관한 명제, "이것은 결코 저것이 아니다"를 자신의 이름으로 삼았다. 시즌마다 1990년대 문화와 오늘의 트렌드를 혼합해 새로운 컬렉션을 발표하는 한편, 여러 브랜드, 뮤지션과 다양한 방식으로 협업하면서 한국 패션계에서 하나의 현상으로 불릴 만큼 수많은 추종자를 만들어냈다. 이 책은 디스이즈네버댓이 활동한 10년을 정리한 결과물이자 그래픽 디자인 스튜디오 겸 출판사 워크룸과의 협업물이다.

The name of fashion brand thisisne-verthat, launched in Seoul in 2010, represents the brand's design philosophy. It releases seasonal collections that mesh 90s culture with today's trends, and collabo-rates actively with various brands and musicians. Big and small events marked thisisneverthat's first 10 years, during which the brand gained countless followers and came to be regarded as a phenomenon in the Korean fashion industry. The book *thisisneverthi-sisneverthat* is a summary of the brand's past decade as well as the product of its collaboration with Workroom Press, a graphic design studio and publisher.

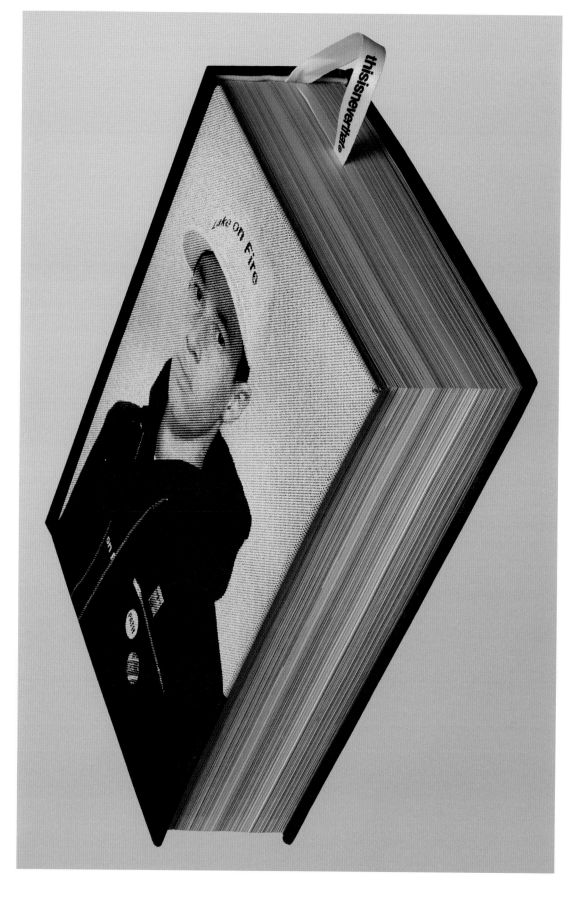

'구성'과 '흐름'으로 파악하게 하려는
시도라고 볼 수 있다. 흐름이 있는 사진
편집과 사진을 바라보는 세 가지 시선의
타이포그래피를 통해 책의 전체 주제를
효과적으로 표현한 것이 돋보인다.

북한 관련된 콘텐츠는 여러 가지
의미에서 흥미로운 소재이지만, 선입견을
넘는 신중한 태도로 다뤄져야 한다.
이 책은 북한과 관련한 이미지의 키치적
요소를 적절하게 제한하여 세련된 형태로
재해석하고, 교차 편집과 디자인이라는
명확한 콘셉트를 통해 탈북민이라는
소재를 적확하게 다루었다. 또한
일반적인 사진집의 구성을 넘어 사진과
텍스트를 유기적으로 결합하는 방식이
돋보인다.

read. Flowing photograph editing and the
typography with three types of gaze at
photos stand out in that they effectively
express the overall theme of the book.

Contents associated with North Korea
are intriguing in many ways but should
be cautiously handled beyond prejudice.
Modestly restraining kitsch factors
related to North Korea and reinterpreting
in a sophisticated form, this book
accurately covers the subject matter of
North Korean defectors through specific
concepts of cross editing and design.
It is definitely notable that the book
organically combines photograph and
text beyond the general composition of
common photograph collection.

The scenes of life captured by Donghyun Lee's camera tend to be kitsch. In the series, *An Invitation*, photographs of international marriage migrant women and multicultural families, the examples of a Korean mother-in-law and Vietnamese migrant mother and son posing in front of a Christmas tree, a Korean husband and Vietnamese wife on a pink sheet facing different directions before a formless table full of food, Vietnamese parents back in the homeland with disorderly jumble of natural scenery prints on the wall in the backdrop; the unmatching gaze of a Mongolian wife and Korean husband sitting in front of blinds with an exotic paint, all hint at his worldview. He points the lens towards the world of the minorities who are sandwiched between the real and kitsch.

As shown through the Korean husbands averting their eyes away from the camera, Donghyun Lee aggressively captures the compassion he has for minorities and multicultural households. Passing through his lens of compassion, the kitsch isn't kitsch anymore and instead, becomes the realism of life's hardship. Delving into *An Invitation*, where a high degree of tension is expressed by the kitsch everyday scenes masking from cultural differences and imbalance, we understand that the kitsch realism of everyday life is much more real than the realism of the socialist realism.

Looking at the photographs of his newest series, *Among Performance Group*, we see an evolution of Donghyun Lee's kitsch realism. The North Korean female refugees of *Among Performance Group* are kitschier than the international marriage migrant women in *An Invitation*. Both series are similar considering they both interpret the lives of minorities placed on the border between life and something resembling life. The kitsch realism in the photographs of both series successfully embodies the hardships of minorities who have migrated the world while complying, appropriating, and resisting the authorities' inventions of subsuming

『In The Spotlight: 아리랑 예술단』의 편집과 디자인을 관통하는 큰 줄기는 '교차'다. 표지는 마치 남과 북을 상징하듯, 적색의 앞표지와 청색의 뒤표지로 구성되어있으나, 제목이 따로 표기되어있지 않아 앞뒤의 구분이 모호하다. 마치 남과 북이 교차하고, 책의 시작과 끝이 교차하고 있음을 상징하는 것처럼 보인다. 또, 강렬한 적색과 청색의 표지 위에는 펜듈럼 운동을 연상시키는 반짝이는 선이 원의 내부에 부딪혀 교차하며 별을 만든다. 이것은 빈 무대 위의 스포트라이트를 연상하게 하지만 별이 상징하는 체제와 이념을 읽어내려는 외부의 시선을 상상하게도 한다. 내지는 화려한 아리랑 예술단의 모습과 쓸쓸한 두만강이나 중국 접경 지역 사진이 반복적으로 교차 편집되어있다. 드라마틱한 전개보다는 '중립적 시선'을 고수하려는 작가의 태도가 사진 편집에도 반영된 것으로, 인물 사이의 관계와 그들을 바라보는 시선이 수평적임을 암시하는 동시에 전체적인 긴장의 끈을 유지하는 장치로 보인다.

여기에 또한 주목할 만한 부분은 텍스트 편집 방식에 있다. 보통 책에 대한 정보는 첫 장에서 얻기 마련이지만, 이 책은 황량한 산과 강 풍경으로 시작하여 인물들의 무대 내외의 모습을 비춘 후 책의 삼 분의 일 지점에 와서야 작가의 글 등을 통해 책의 정보를 파악할 수 있게 한다. 또 작가 노트, 비평 등으로 구성된 세 종류의 글은 책의 전반에 분산되어 삽입되어 있다. 전체 구성은 사진-글-사진-글-사진-글의 순으로 교차한다. 세 종류의 글은 글쓴이와 글의 성격에 따라 각기 다른 색의 색지 위에 각기 다른 폰트를 사용하는 등 각각 다른 타이포그래피를 구사한다. 책의 주제를 읽는 정보로 파악하게 하는 것이 아니라,

It is 'crossing' that penetrates the editing and design of *In The Spotlight: Arirang Performance Group*. The front and the back covers are respectively in red and blue as they symbolize north and south but they do not carry the title, which makes it confusing to tell the front from the back. It seems to symbolize that north and south are crossed and so are the beginning and the end of the book. On the covers in saturated red and blue are sparkling lines which remind of pendulum movement and they cross inside the circle and make a star. It is somewhat suggestive of the spotlight on an empty stage but it also makes us imagine the outside gaze trying to read the system and ideology that the star represents. On the book leaf are repeated photos of fancy Arirang Performance Group, lonesome Tumen River and regions at the border of China. It is a reflection of the artist's attitude on the photography editing to stick to 'neutral' rather than seeking dramatic development. It seems like a device to imply that the relationship between people and gaze to them are horizontal and to keep the overall tension as well.

Another noticeable aspect lies in the method of text editing. Information about a book is generally obtained from the first page but this volume starts with desolate mountain and river landscapes, sheds light on figures inside and outside the stage, not giving any information until it is about a third of the book through sources like the author's remarks. In addition, the three kinds of writing composed of artist's note and critique are diffuse throughout the book. The entire composition is in a crossed order of photo-article-photo-article-photo-article. These three kinds of writing make use of different typography each, for example, using different fonts on different colored paper depending on writers and features of each piece of writing. It can be referred to as an attempt to have readers grasp the theme of the book with 'composition' and 'flow', not with information to be

It's been seven years since she's last heard that her father and younger sister had gone missing in this very river during their attempt to escape North Korea. Yerin was on the verge of tears when she uttered the word 'father' in a low voice while pouring a cup of anzhu into the river. Despite Manchu sentry across the river prevented her from crying out loud, but tears continued to flow from her eyes. The low-moving wind from the fields of Manchuria pierced through our clothes and the snow that hasn't yet melted was making the scenery of Tumen River chilly.

A few years ago, in late autumn, I had visited the Tumen River with a North Korean defector Yerin, from a district bordering North Korea called Tumen city in Yanbian Korean Autonomous Prefecture, China.

Yerin had wandered around in China for about 8 years after escaping from North Korea before arriving in South Korea about 10 years ago. Her life in China was difficult, to the point it made her believe life in North Korea was fortunate and was able to settle in South Korea after overcoming a series of hardships. Although she had given her hopes up about moving to North Korea, life in the new land was difficult. She had endured a trying time while working various jobs and currently lives as a member of the Arirang Performance Group. The Arirang Performance Group is a performance group composed of North Korean defectors. Despite their escape from the hardships in North Korea, they have to perform North Korean songs and dances once again, to make a living in South Korea. They are often invited to perform at local festivals or events related to the promotion of Korean reunification. Several details such as the repertoire, singers, dancers, and miming time are decided based on the nature and scale of the event, which they'd thereafter reflect in their rehearsal and performances. Singers sing North Korean songs with distinct intonation and professional dancers perform North Korean dances. Sometimes they include a faint Korean number to enliven the atmosphere. Their performances cater to the nostalgia and curiosity viewers have for North Korea and instil romantic feelings toward the possibility of reunification.

However, once the performers get off the stage, neither their lives in the real world nor hope for reunification seem romantic. Without prior departure, economic activities in a capitalistic society are challenging, let alone getting along with the people. Sometimes we are media representations of modernity. North Korean defectors run they are oppressed and in reality, a high percentage of the population are beneficiaries of the government-funded based (continued security aid. There are even cases where defectors have returned to North Korea after failing to assimilate into their new life in South Korea. Also, expectations for the reunification alone cannot transcend

디자인: 프론트도어(강민정, 민경문)
출판: 이안북스
저자: 이동근 (사진)
판형: 240mm × 245mm
쪽수: 180
ISBN 9791185374239

Design: front-door
(Kang Minjung, Min Kyungmoon)
Publishing: Iann Books
Author: Lee Dongkeun (photography)
Size: 240mm × 245mm
Pages: 180
ISBN 9791185374239

IN THE SPOTLIGHT: 아리랑 예술단

In the Spotlight: Arirang Performance

『In The Spotlight: 아리랑 예술단』는 북한의 춤과 노래를 공연하는 탈북민 공연단 '아리랑 예술단'을 기록한 다큐멘터리 사진집이다. 그동안 사회적으로 소외된 대상을 사진에 담아온 이동근은 7년 넘게 아리랑 예술단의 공연 여정을 동행하며 무대 안팎의 삶을 기록했다. 작가는 민족 분단으로 생겨난 디아스포라의 모습인 동시에, 여전히 '우리' 안에 편입되지 못한 채 주변부에 머물 수밖에 없는 예술단의 정체성을 담담하게 포착한다.

In the Spotlight: Arirang Performance Group is a book of documentary photographs by Lee Dongkeun, who mainly photographs those on the periphery of society. The book is a seven-year record of Arirang Performance Group, a performance troupe made up of North Korean defectors who preserve the culture of their homeland in music and dance. The photographs are a straightforward record of the lives of the performers, presenting North Korean music and dance to audiences, and their ordinary lives, existing on the fringes of society as part of the diaspora resulting from the nation's division but still not accepted as "Korean."

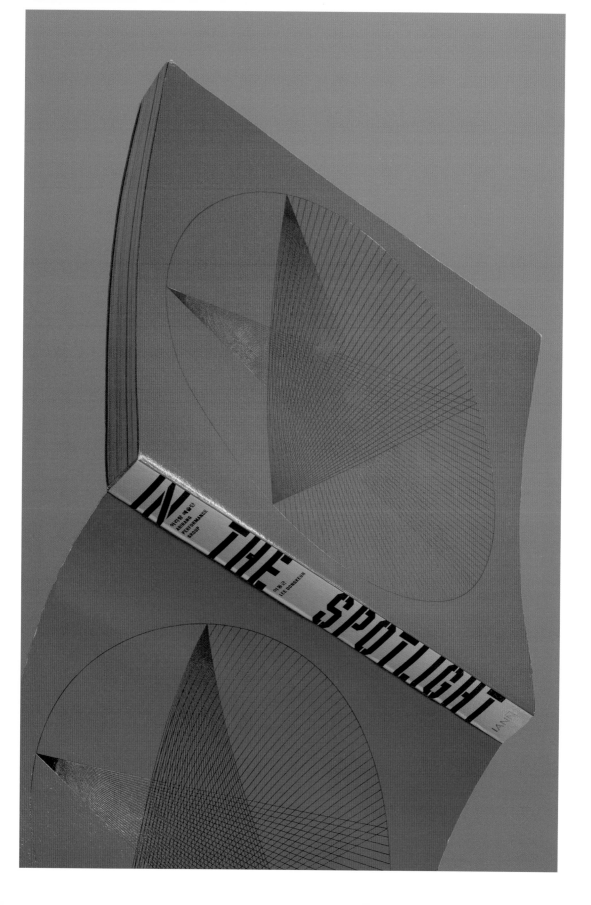

소리를 내어 청각으로도 충분히 구분할
수 있어 신선했다. 신신은 종이와 인쇄의
특성을 섬세하게 컨트롤해서 극도로
단순한 책의 내지 구성을 극복했다.

한편 이런 대범한 내지 구성을
감싸는 표지를 살펴보니 역시 단순하다.
적절하게 두꺼운 색지가 책등을 오픈한
채로 둘러싸고 있다. 표지는 초록색을
살려 디자인되었는데 겉표지의
그래픽과 표지 안쪽의 타이포그래피까지
일관되어 기분 좋은 느낌을 유지한다.
책등이 오픈된 점을 고려해 제본실까지
초록색으로 맞춘 것은 디자이너의
바른 태도처럼 느껴져 호감이 배가
되었다. 작품집이라면 피해갈 수 없는
평론 페이지는 낱장으로 끼워 넣었는데,
내지의 곧은 구성을 해치지 않기
위해서는 다른 방법이 없었을 것 같다.
이 책은 과감한 형식으로도 얼마든지
미술 작품집 본래의 역할을 수행할
수 있다는 것을 잘 보여준다. 이 책은
디자인이 작품을 거드는 역할을 넘어
서로가 빛이 나는 존재로 자리매김한
예로 충분히 아름답다.

printing features by Shin Shin overcomes
the extremely simple composition in
book leaf.

The cover that embraces that bold
book leaf composition is also found
simple. Reasonably thick colored paper
covers the volume while the book spine
is opened up. The cover is designed
mostly with green hue, which goes
through the outside cover graphic and
the typography inside the cover, feeling
good all the time. The designer seems to
have the right attitude that bookbinding
thread is also set as green on account
of the opened spine, which doubles the
good impression. The critique page,
an unavoidable part of an art book, is
interpaged with a separate piece of paper
and there would be no other way not to
damage the upright composition of the
book leaf. This book shows that an art
book can fulfill its original role however
bold the design form is. It is quite a lovely
piece that both design and volume are
luminous beyond the conventional role of
design as an assistant.

책 한 권의 디자인을 컨트롤하는 것은
꽤 까다로운 일이다. 때로는 디자이너의
욕망이 지나쳐 분수에 맞지 않는 꼴이
되기에 십상이다. 그런 면에서 신신이
디자인한 엄유정 작가의 작품집 『쾨유』는
디자이너의 욕심이 잘 제어된 수작이다.
애초에 디자이너가 세운 계획대로 흔들림
없이 결과물로 이어졌는지는 본인들만
알겠지만 말이다. 사실 이런 단순하고
힘 있는 구성이 이 책만의 독특한 방식은
아닐 것이다. 이미 많은 디자인 수법이
세상에 알려져 거의 새로운 것이 없고,
많은 디자이너가 책을 디자인하는 표현적
기법에 지나치게 욕심을 부려 적절함을
잃은 예를 흔하게 볼 수 있다. 이 책은
욕심을 어떻게 참아내야 선명한 느낌을
낼 수 있는지 잘 보여준다. 특히 극도로
단순한 구성에는 어떤 디테일이
제 짝처럼 어울리는지도 말이다.

먼저 내지를 보면, 엄유정 작가의
작품을 형태와 기법 그리고 재료적
특성에 따라 3개의 그룹으로 나누어
종이의 평량에 맞게 배치한 것은 비교적
합리적인 수준의 발상으로 보였다.
이 발상을 좀 더 비범한 수준으로
끌어올린 것은 바로 종이의 재질이다.
어떤 종이를 사용하느냐에 따라 오프셋
인쇄의 색이 달라 보이는데 이는 주로
종이 표면의 화학적 처리에 따라 잉크의
침투 정도가 다르기 때문이다. 모노톤이
주류를 이루는 드로잉 연작은 45g/m²의
얇은 종이에 적용해 적절한 '비침'을
구현했다. 한편 조금 건조한 느낌의
과슈화 연작은 100g/m²의 모조지를
매칭시켜 약간의 '스밈'을 보여준다.
또한 크기가 큰 작품 시리즈인 유화
연작은 같은 평량이지만 두껍게 느껴지는
러프그로시 계열의 종이를 사용해서
작품이 인쇄된 영역이 '빛'난다. 이런
재질의 배치는 책을 넘길 때 서로 다른

It is pretty demanding to control the
design of a book. It is very likely that
the design sometimes goes absurd for
the designer's excessive desire. In that
sense, *FEUILLES* with Eom Yujeong's
works designed by Shin Shin is a good
example in which designer's desires
are well controlled. It would be the
designer who only knows their planning
did go right to the final outcome as
they actually planned. This simple and
powerful structure, in fact, would not be
an idiosyncratic feature to this book. As
numerous design techniques have been
known to the world, there are so many
cases that designers attempt too much for
expression techniques for book design,
which diminishes optimality. This book
demonstrates how not to be greedy over
design work and make vivid hues out
of it along with details that would be
the perfect match for extremely simple
composition.

First on the book leaf, Eom Yujeong's
works are divided into three groups
depending on forms, techniques and
material characteristics and they are
arranged to fit the basis weight of paper,
which seems like a comparatively
rational idea. It is the quality of
paper that lifts up this idea to a more
phenomenal level. Printed colors of
offset printing vary depending on the
type of paper used mostly because
ink permeates into paper at different
levels based on chemical conditioning
on the paper surface. Drawing series
predominant with monochromatic
colors are applied to thin paper of 45g/
m² to realize moderate 'see-through'.
Gouache series with somewhat dry touch
are matched with vellum paper of 100g/
m² to see slight 'seeping'. To oil painting
series quite big in size, a sort of rough
gloss paper which feels thick even with
the same basis weight is used so that the
area where the work is printed 'shines'.
It feels unusual that arrangement with
this quality facilitates identifying them
even when turning pages as they sound
different. Delicate control over paper and

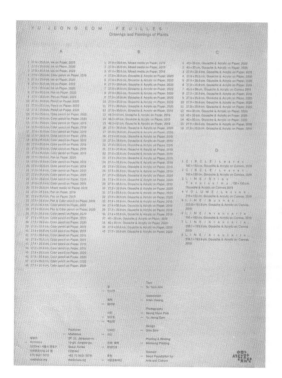

YU JEONG EOM FEUILLES
Drawings and Paintings of Plants

디자인: 신신(신해옥, 신동혁)
출판: 미디어버스
저자: 엄유정(작가) / 안소연(글)
판형: 225mm×300mm
쪽수: 224
ISBN 9791190434065

Design: ShinShin
(Shin Haeok, Shin Donghyeok)
Publishing: Mediabus
Author: Eom Yu Jeong (artist) /
Ahn Soyeon (text)
Size: 225mm×300mm
Pages: 224
ISBN 9791190434065

FEUILLES

Feuilles

엄유정 작가가 그린 식물 드로잉
112점이 수록된 그림책으로, 제목
'푀유(Feuilles)'는 프랑스어로
'잎사귀'를 뜻한다. 디자이너는 그림의
형태와 기법 그리고 재료적 특성에 따라
내지를 구성했다. 가령, 주로 모노톤인
드로잉 연작에는 얇은 종이를 사용해
'비침' 효과를 구현하고, 건조한 느낌의
과슈화 연작에는 모조지를 사용해 '스밈'
효과를 선보인다. 이처럼 처음에는
섬세하고 고운 종이 위에 연필 드로잉으로
시작해 페이지를 넘길 때마다 선과 종이
두께가 두꺼워지면서 끊임없이 변화하는
디테일을 보여준다.

Feuilles, meaning "leaves" in
French, is a collection of 112
plant illustrations by artist Eom
Yoojung. Each illustration is
presented on carefully selected
paper that best complements
its form, method, and medium.
Gossamer paper is used to
create a see-through effect for a
series of mainly monochromatic
drawings, while thicker paper
is matched with dry-feeling
gouache illustrations to show
the paint's slight permeation of
the paper. The cover, the typog-
raphy on the inside of the book,
and the binding thread are a
matching shade of green.

글자사이가 너무 좁아 종종 서로
붙기까지 하는 타이포그래피 조판마저도
일종의 전복으로 느껴지게 한다.
판형, 종이, 제책은 물론 내용에 대한
해석, 편집과 디자인적 선택과 수행에서
심사 위원들이 고루 주목한 수작이다.

It is a sterling work noted by judges in
every factor not only of book size, paper,
and bookbinding but interpretation of
the contents, editing and design choice
and execution.

5

자본주의사회에서 지배계급은
지배계급 역할을 맡은 노예일 뿐이다.

(e)

애필로그
혁명의 소리

1936년 1월 25일, 쇼스타코비치 오페라 〈므첸스크의 맥베스 부인〉(1934)을 관람하던 스탈린이 자리를 박차고 나간다. 며칠 후 당 기관지 《프라우다Pravda》에 '음악이 아닌 혼돈'이라는 격렬한 비난 기사가 실린다. 온 러시아인에게서 사랑받던 음악 영웅은 하루아침에 '인민의 적'으로 전락한다. '사회주의 리얼리즘' 기치 아래 많은 예술가가 체포되거나 죽임을 당하고 있었다. 쇼스타코비치는 리허설까지 마친, 그러나 '반혁명적 형식주의'라는 비난을 받게 뻔한 교향곡 4번 초연을 포기한다.

체포와 죽음의 공포를 딛고 이듬해 4월 쇼스타코비치는 교향곡 5번을 쓰기 시작한다. 11월 21일 러시아혁명 20주년 기념일에 레닌그라드 필하모닉과 므라빈스키 지휘로 교향곡 5번이 초연된다. 청중의 열광적 반응과 '낙관적 비극'이라는 당의 호평으로 쇼스타코비치는 가까스로 죽음의 그림자를 벗어난다. 〈교향곡 5번 D단조〉는 '혁명'이라는 별칭이 붙을 만

250

(e)

큼 많은 사람에게 혁명을 그린 대표적인 교향곡이라 여겨진다. 슬프고 어두운 현실, 거대한 저항과 굴곡, 위대한 승리 같은 '혁명의 소리'로 가득해 보인다. 그러나 좀더 섬세하게 감상할 때 우리는 작품 곳곳에서 혁명을 망가트린 세력 앞에 선 예술가의 고뇌와 조소를 발견할 수 있다. 스탈린과 그가 신임한 비평가들은 슬픔과 비극적 표현들이 짙게 깔린 세 악장 뒤 4악장의 힘찬 장조 음률을 '낙관적 결론'이라 보았다. 그러나 적지 않은 예술가들은 의도적으로 넣은 1악장 주제나 마지막 팡파레에조차 들어 있는 기이한 불협화음에서 고통받는 예술가의 비명을 느꼈다.

혁명을 그린다는 건 무엇인가? '혁명의 소리'란 과연 무엇이며, 인간과 세계에 어떻게 퍼져나가 개별과 집단의 조화에 이르는가? 우리는 그에 대한 의미 있는 단서를 누구에게서도 혁명을 그렸다고 여겨진 적이 없는 한 사운드아트 작품에서 얻을 수 있을지도 모른다. 1969년 앨빈 루시에Alvin Lucier는

251

『혁명노트』가 선정된 이유는 명확하다. 책이란 매체가 오랜 세월 일군 일반적 문법에서 벗어나려면, 편집과 디자인이 긴밀히 함께 움직여야 가능한 일이기 때문이다. 여기서 가능하다는 뜻은, 그 일탈이 단지 관습에서 벗어나는 데 그치지 않고 책의 내용에 이바지하는 방향으로 움직임을 함축한다. 119개의 짧은, 그러나 날 선 글과 그에 딸린 주들로 이뤄진 이 책은 주를 본문과 동등한 위치에 둠으로써 암묵적·명시적으로 텍스트에 부여되는 위계를 전복하고 나아가 독서의 흐름 자체를 바꾼다. 혹자는 그 독서 방식에 다소 불편함을 느낄 수도 있을 테지만 디자인이 이렇듯 명시적으로 독서에 개입할, 적절한 기회가 흔치 않은 것도 사실이다. 또한 형식이 앞으로 나서면 대게 텍스트는 그에 저항하기 마련인데, 『혁명노트』는 최소한의 장치로 의도한 형식 내에서 주어진 내용을 무리 없이 소화하고 있다. 이는 판형이나 타이포그래피 등에 대한 디자인적 판단 못지않게 편집적 선택과 수행이 동시에 이뤄졌음을 의미한다. 텍스트의 위계에 대한 전복이 가독성을 해치는 수준에 이르기 전에 멈춘 점은, 디자이너나 독자로서는 당연해 보이는 선택이지만 심사 위원들로서는 아쉬운 부분이기도 하다. 앞머리에 실린 마르크스의 제사(題詞)에 이어 군더더기 없이 본론으로 들어가는 편집 구성, 제사를 좌우상하로 뒤집은 후 목차에 겹쳐 찍은 표지, 앞표지부터 뒤표지까지 책 전체에 걸쳐 적용된 일관된 그래픽 요소 등은 일견 간결하지만 그렇기에 오히려 주목되는 요소들인바, 책의 제목이 '혁명노트'가 아니었다면 일부는 자칫 과해 보였을 것이다. 한마디로 혁명의 전복적 힘을 책을 통해 드러내고자 한 디자이너의 의도는, 한글과 로마자의

There is a good reason for awarding *Revolution Note*. Why so? To deviate from the prevailing grammar built for many years can only be achieved when editing and design intimately work together on the medium of publication. The expression 'can only be achieved' here signifies the deviation moves toward the direction of contributing to the contents, beyond simply getting out of the convention. It has a total of 119 units of short but keen articles and annotations attached, which are placed equivalently in position with the body text in order to dismantle the hierarchy given on text and further, to alter the flow of reading itself. Some would find that way of reading more or less uncomfortable but it is true that design rarely has a proper chance to be explicitly involved in reading this way. In addition, a text is supposed to be resist to a form coming to the front but *Revolution Note* sleekly covers its contents within the intended form using minimal devices only. It means editorial choice and execution as well as design decisions about book size or typography are simultaneously done. The dismantling of text hierarchy stops right before it harms the level of readability, which seems a natural choice for designers and readers but is found wanting by the judges. The editorial structure in which the epigraphy of Marx on the preamble goes straight to the body, the cover with the table of contents imprinted on the epigraph reversed left and right, upside down and graphic elements consistently applied to the entire book from the front to the back cover—all of these are seemingly simple and plain. That's why they rather attract attention and if the book wasn't titled 'Revolution Note', some of them would feel inordinate. In a word, what the designer intends to reveal through the subversive power of revolution makes its typographic typesetting a sort of dismantlement as well in which spacing with Hangeul and Roman alphabets are way too tight and they are even sometimes cheek by jowl.

탁자가 '쌀 10킬로그램의 교환가치'를 갖는다는 건 쌀 10킬로그램이 '탁자 한 개의 교환가치'를 갖는다는 뜻이기도 하다. 쌀 10킬로그램을 접시 다섯 개와 교환했다고 하자. 이제 쌀 10킬로그램은 '접시 다섯 개의 교환가치'를 갖고, 접시 다섯 개는 쌀 10킬로그램의 교환가치를 갖고, 접시 다섯 개는 다시 탁자 한 개의 교환가치를 갖는다. 이런 일은 날 때부터 자본주의사회에서 살아온 우리에게 너무나 익숙해서 전혀 특별하지 않게 느껴진다. 그러나 익숙함을 잠시 떼어놓고 생각하면 의문을 가질 만한 일이다. 탁자와 쌀과 접시의 사용가치는 각각 다른데 어떻게 '일정한 비율'로 교환될 수 있을까? 그 상품들을 공통으로 환원하는, 상품의 교환가치를 만들어내는 무언가가 있다는 뜻이다. 바로 상품의 '가치Value'다.

오늘 부르주아 경제학(우리가 '주류 경제학', 혹은 '경제학'이라고 부르는)은 가치의 실체를 '효용(쓸모)'이라 말한다. 이른바 '효용가치론(혹은 한계효용론)'이다. 효용가치론은 한 사람의 주관적 평가에 따라 한 상품이 그에게 갖는 효용을 표현한다. 그러나 사람마다 한 상품의 효용에 대한 주관적 평가가 다르고, 또 같은 사람이라도 여러 상품에 대해 다른 효용을 가지므로 효용을 비교 계측할 수 있는 객관적인 척도가 존재하지 않는다. 효용(혹은 한계효용)은 가치의 척도가 될 수 없다.

부르주아 경제학은 또한 '수요공급론'을 말한다. 수요보다 공급이 많으면 상품의 가격(가치의 화폐적 표현인)은 내려가고 공급보다 수요가 많으면 가격이 올라간다. 그러나 그것은 가격이 오르고 내리는 변화를 설명할 뿐, 가치 자체를 설명할 순 없다. 10만원짜리 탁자와 3천만원짜리 자동차는 각각 수요-공급에 따라 가격이 오르고 내린다. 그러나 그 변화는 어디까지나 10만원과 3천만원을 기준으로 일어난다. 10만원이던 탁자가 3천만원짜리가 되거나 3천만원이던 자동차가 10만원짜리가 되는 건 아니다. 수요공급론은 탁자와 자동차의 가치, 즉 애초에 탁자는 10만원이고 자동차는 3천만원인 이유를 설명할 수 없다.[9]

1

노동자는 합법적이고 대등한
계약 관계를 통해 피착취금이 된다.

디자인: 안지미
출판: 알마
저자: 김규항
판형: 120mm × 188mm
쪽수: 256
ISBN 9791159922862

Design: An Jimi
Publishing: Alma
Author: Kim Kyuhang
Size: 120mm × 188mm
Pages: 256
ISBN 9791159922862

혁명노트

The Note for Revolution

저자 특유의 날카로운 통찰로 정치, 경제, 사회, 문화, 예술, 교육, 인물, 시사의 구조를 분석하는 이 책은 개인적 층위의 혁명을 넘어, 개인들의 총합을 떠받치는 근본적인 사회 시스템에 관해 이야기한다. 저자는 책에서 '지금 우리가 사는, 언제 끝날지 모를 '전망 없는 세계'는 자본주의가 보이는 일시적 병증이 아니라 그 본래의 모습이 드러난 것'이라고 지적한다. 그리고 우리가 그동안 무시하거나 부정해왔던 혹은 잊고 있었던, 근본적 질문들을 하나하나 꼬리에 꼬리를 물듯이 던진다.

With keen insight, Kim Kyuhang analyzes politics, the economy, society, culture, art, education, people, and social affairs to talk about the fundamental social system that doesn't just support individual hierarchical revolutions, but also promotes solidarity among individuals. Based on the idea that the seemingly endless condition of the "unforeseeable world" we live in is not a temporary blight upon capitalism but an expression of its true nature, the writer bitingly asks fundamental questions that readers might have previously ignored, rejected, or even forgotten about. The book refuses to follow typical design conventions.

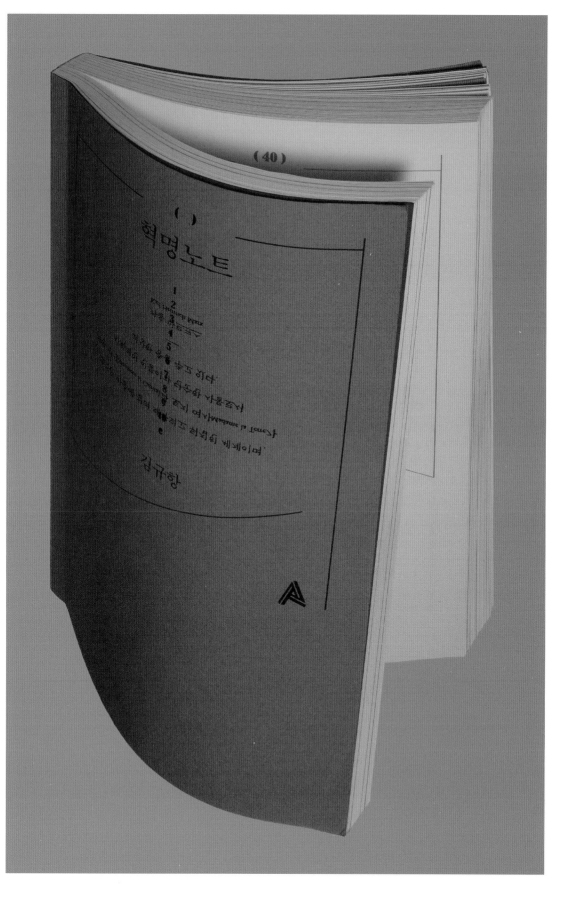

국내 기업이 글꼴로써 일종의 사회 공헌을 시도한 프로젝트라는 점, 16년간의 긴 지원과 관계한 많은 디자이너의 성취와 노고를 기록한 책이라는 점에서 출판 기획의 희소성과 의미를 인정할 수 있다. 가나다순으로 만든 키워드와 그것으로 구성된 목차는 한글과 글꼴이라는 책의 기획에 잘 닿아 있으며, 각 키워드의 내용 아래쪽에는 링크 기능을 두어 관련 있는 내용을 연결해 읽을 수 있는 편집 구조를 만든 것이 특징적이다. 극단적이거나 실험적인 디자인은 없지만, 큰 도판, 여백, 컬러 등의 활용이 글꼴에 대한 전문적인 내용을 더욱 많은 사람에게 알기 쉽게 설명하려는 디자인 의도에 따라 구현된 것이라면 미덕일 수도 있겠다. 본문 중간 중간에 페이지를 접어 넣거나 작은 페이지를 끼워 넣거나 가름끈에 수를 놓거나 여러 종류의 종이를 사용하거나 하는 등의 다채로운 제작 장치들이 무리 없이 구현되었다.

The publishing plan sure has values of scarcity and significance in that this volume is about a project which tried social contribution by a domestic enterprise through a typeface and documents achievements and hard work of a number of designers associated with prolonged support over 16 years. Keywords arranged in Korean alphabetical order and the table of contents composed with them fit on the planning entitled Hangeul and typeface and below each keyword is link function, which makes a distinctive editing structure so that readers can go over to relevant contents. Neither extreme nor experimental design is done. However, it would be virtue if it was the realization of design intentions to easily describe professional aspects about typeface to more people by utilizing big illustrations, margins and colors. Multifarious publishing devices are smoothly realized, for example, foldout pages or small tips between body text, embroidery on bookmark, use of different kinds of paper and so forth.

꼴 【형태에 관해】

아리따는 주제어인 '건강함' '아름다움' '모던함'을 유기적인 형태로 담았습니다. 인상적인 형태로 담았습니다. '곧은 기역(ㄱ)' '손글씨의 곡선' 등 인상을 좌우하는 형태에서 지읒(ㅈ)과 비읍(ㅂ)의 모양, 시옷(ㅅ)의 내림, 이음보의 연결 방법에 이르기까지 글꼴의 특징을 세밀하게 다듬었습니다.

■ p.106 완벽을 만드는 노력

Form 【About Arita's form】

Arita represents the keywords "healthy," "beautiful" and "modern" in an organic form. The typefaces have been refined, from impression-driven shapes, such as the straight giyeok (ㄱ) and the curves of handwriting, to the shape of jieut (ㅈ), and to how bieup (ㅂ) and siot (ㅅ) fall, and how the joints are connected.

■ p.106 Efforts for Improvement

파파파파파
표표표표
표표 세세세
후한흥활
함형합해.

목복뻑속쏚옥족쪽
촉콕톡폭혹곽꽉삯
쏵왁좍쫘곽 확꽥왝
핵곡뵉윜훡뇩숖욕
쥮국꾹눆둒뚝룩묵
북뻑숙쑦욱죽쭉축
쿡툭푹훅궈윅풱쉑
웩휔궈뤄붜숴웍쥒

Arita Buri Medium

가까나다따라마바빠사싸아자짜차카타파하
ABCDEFGHIJKLMNOPQRSTUVWXYZ
abcdefghijklmnopqrstuvwxyz 0123456789
.,;:!?'‘“’”····—()[]{}「」『』〈〉《》«»

18pt

아모레퍼시픽은 아시아 고유의 문화와 서구의 기술이 조화를 이룬 새로운 아름다움을 꿈꾸어왔습니다. 최초의 히트 브랜드 'ABC 식물성 포마드'에서 최고의 한방 화장품 설화수, 그리고 아시아의 가치가 녹축됩 글로벌 브랜드 AMOREPACIFIC까지, 아모레퍼시픽은 도전과

12pt

아모레퍼시픽은 아시아 고유의 문화와 서구의 기술이 조화를 이룬 새로운 아름다움을 꿈꾸어왔습니다. 최초의 히트 브랜드 'ABC 식물성 포마드'에서 최고의 한방 화장품 설화수, 그리고 아시아의 가치가 녹축됩 글로벌 브랜드 AMOREPACIFIC까지, 아모레퍼시픽은

10pt

아모레퍼시픽은 아시아 고유의 문화와 서구의 기술이 조화를 이룬 새로운 아름다움을 꿈꾸어왔습니다. 최초의 히트 브랜드 'ABC 식물성 포마드'에서 최고의 한방 화장품 설화수, 그리고

Arita Buri Bold

가까나다따라마바빠사싸아자짜차카타파하
ABCDEFGHIJKLMNOPQRSTUVWXYZ
abcdefghijklmnopqrstuvwxyz 0123456789
.,;:!?'‘“’”····—()[]{}「」『』〈〉《》«»

18pt

아모레퍼시픽은 아시아 고유의 문화와 서구의 기술이 조화를 이룬 새로운 아름다움을 꿈꾸어왔습니다. 최초의 히트 브랜드 'ABC 식물성 포마드'에서 최고의 한방 화장품 설화수, 그리고

12pt

아모레퍼시픽은 아시아 고유의 문화와 서구의 기술이 조화를 이룬 새로운 아름다움을 꿈꾸어왔습니다. 최초의 히트 브랜드 'ABC 식물성 포마드'에서 최고의 한방 화장품 설화수, 그리고 아시아의 가치가 녹축됩 글로벌 브랜드 AMOREPACIFIC까지, 아모레퍼시픽은 도전과 창조정신으로 아시아의 미를 새롭게 만들어

10pt

아모레퍼시픽은 아시아 고유의 문화와 서구의 기술이 조화를 이룬 새로운 아름다움을 꿈꾸어왔습니다. 최초의 히트 브랜드 'ABC 식물성 포마드'에서 최고의 한방 화장품 설화수, 그리고

디자인: 김성훈, 안마노,
박유선, 양효정
출판: 안그라픽스
저자: 아모레퍼시픽
판형: 185mm × 250mm
쪽수: 280
ISBN 9788970592268

Design: Kim Sunghoon,
An Mano, Park Yuseon,
Yang Hyojeong
Publishing: Ahn Graphics
Author: Amorepacific
Size: 185mm × 250mm
Pages: 280
ISBN 9788970592268

아리따 글꼴 여정

The Journey of Arita

길에서 우연히 보는 표지판, 서점에서 만나는 책, 손에서 놓지 않는 휴대전화 속에서도 우리가 매 순간 만나는 것은 바로 글꼴이다. 『아리따 글꼴 여정』은 국내 화장품 브랜드 아모레퍼시픽의 기업전용글꼴 '아리따'를 15명의 글꼴 디자이너들이 16년 동안 만든 이야기를 담은 책이다. 디자이너 인터뷰, 글자를 만드는 과정, 기록사진, 아리따를 사용한 제품과 도서 등 아리따 글꼴에 관련된 모든 것을 기록했다. 가나다순으로 만든 키워드와 차례는 책의 기획에 잘 닿아 있으며, 아래에 관련 내용을 연결한 링크 기능을 둔 편집 구조도 유용하다.

We encounter fonts everywhere—on road signs, books at bookstores, and even the phone that never leaves our hands. *The Journey of Arita* tells the story of the 15 font designers who created the corporate typeface Arita for the Korean cosmetic company Amore Pacific—an endeavor that took 16 years. From interviews with the designers to information about the process of making a typeface, archival photos, and records of books and products that use Arita, the book compiles everything related to the font. The alphabetical list of keywords, with printed hyperlinks to connect relevant information to each keyword, reflect the book's aim.

아리따 글꼴 여정 The Journey of Arita

아리따
Arita
아리따
阿丽达

안그라픽스

주고 싶었다고 밝힌 바 있다. 이 시리즈 역시 마찬가지다. 여러 권의 책들이 모여 보이는 아름다움, 또는 정연하게 꽂힌 장서가 지닌 아름다움은 그저 책들을 모아놓는다고 나오지 않는다. '말들의 흐름' 시리즈는 세심한 기획에 적절한 자리를 함께 찾은 아름다움을 지녔다.

of books. The 'Flow of Words' series has the beauty of finding proper place along with meticulous planning.

일러두기

- 단행본은 『 』, 잡지는 《 》, 신문과 시, 논문은 「 」로, 영화와 곡명, 작품명은 〈 〉로 표시했다.
- 외래어 표기는 국립국어원 외래어표기법에 따랐으며 관례로 굳어진 것과 입말이 더 많이 쓰이는 경우는 예외로 두었다.

지 않았다. '고아'는 '식모'처럼 들을수록 속상한 말일 뿐이니까.

언니는 특히 내게 애정을 쏟았다. 모든 말을 털어놓았고, 어디든 나를 데리고 다녔다. 고작 여덟 살이었던 내가 언니의 유일한 친구였을 거라는 생각을 하면 마음이 좀 아프다. 하지만 내게도 언니가 유일했으니, 우리의 외로움은 공평했으리라.

집안일을 하는 것만으로도 벅찼을 텐데, 언니는 어떤 경로인지 모르겠지만 연애도 섭섭지 않게 했다. 좋아하는 남자가 생기면 언니는 먼저 나에게 고백했다. 두 볼이 발갛게 달아오르고, 연신 손부채질을 하고, 웃음이 헤퍼져서는 수다를 이어갔다. 그럴 때 언니는 한겨울이라도 더워 보였다. 좋아하는 마음은 저렇게 더워지게 하는 걸까, 생각했다.

언니가 내게 공들여 고백하는 또 다른 이유는, 그 남자에게 편지를 쓸 사람이 바로 나였기 때문이다. 내 글씨는 책에 찍힌 활자체처럼 바르고, 맞춤법도 거의 맞았다. 누가 봐도 어른의 글씨체였다. 언니는 글씨 쓰는 것을 제대로 배우지 못했고, 나는 그 사실을 감춰주고 싶었기 때문에 대필의 역할을 선뜻이 받아들였다.

연애를 시작하기 위해서는, 맨 먼저 이름을 바꿔야 했다. 언니는 자기 이름이 촌스럽다고 여겼다. 밤에 같이 누워 예쁘다고 생각하는 이름들을 혀 위에서 굴려보다가, 마침내 '은하'라는 이름을 만들었다.

우리는 방바닥에 엎드려 빈 편지지 앞에 머리를 모았다. 연필은 내가 잡았다. 라디오에서는 윤시내의 〈나는 열아홉 살이에요〉가 막 흘러나오고 있었다.

첫 줄에 또박또박 '안녕하세요. 내 이름은 은하예요'라고 쓰고 나자 말문이 막혀버렸다.

"뭐라고 적지?" 언니는 내 얼굴을 빤히 보며 물었다. 나야 모르지. 남자를 좋아하는 건 내가 아니니까. 하지만 좋아한다는 글을 적으려면, 나는 거짓으로나마 남자를 진실로 좋아해야 했다. 헛소리 같지만 정말 그랬다.

나는 내가 옥미 언니 아니 은하 언니라고 상상했다. 언니의 발간 볼을 나의 볼로 옮겨오고, 눈꼬리와 입꼬리로 자꾸 새어 나오는 웃음도 내 얼굴에 새겨 넣었다. 남자와 얘기하고 싶고 유원지에 같이 케이블카 타러 가고 싶은 언니의 마음도 내 마음속으로 쑥 집어넣었다.

또 이런 장면도 그려보았다. 대학생인 남자가 언니의 머리를 쓰다듬으면 언니가 부잣집 딸처럼 새초롬한 표정을 짓는 것.

안녕하세요. 내 이름은 은하예요.
열아홉 살이에요. 나는 아무것도 몰라요.
나도 대학생인데, 우리가 얘기를 하면 재미있을 것 같아요. 하숙집에 놀러 가도 돼요?

'말들의 흐름'은 심사 위원들의 고른
지지를 받아 일찌감치 1차 심사를 통과한
시리즈다. 그러나 최종 열 권 안에
들어갈 것이라고는 아무도 예상하지
못했기에 의외의 결과로 받아들여졌다.
모든 면에서 좋은 평가를 받을 만하지만,
특정 면에서 절대적인 지지를 받기에는
다소 부족한, 어떻게 보면 지나칠
정도로 무난하게 잘 만들어진 책이다.
시리즈로서 가지는 힘이 없었다면 아마
당선을 장담하지 못했을 터인데,
이 '시리즈로서 가지는 힘'이
결정적이었다. 그만큼 단어들이 서로
꼬리를 물며 이어지는, 총 열 권으로
이뤄진 이 시리즈는 출판사의 기획과
그에 따른 디자인적 수행이 돋보인다.
앞의 낱말과 뒤의 낱말로 이뤄진 영문
타이포그래피를 활용한 앞뒤 표지는
시리즈의 콘셉트를 잘 드러내며, 판지를
뺀 소프트 양장, 가벼운 느낌을 주는
본문 종이는 무겁지 않고 편안한 내용에
적합한 선택이다. 출판사에 따르면
"서로 다른 문체를 지닌 작가들의 개성이
큰 충돌 없이 어울릴 수" 있도록 본문
글꼴로 산돌「정체 530」을 채택했다고
한다. 실제로 각 책의 내용은 개성
강한 저자들만큼이나 상당한 차이가
있고, 때로 그 차이는 문체의 범위를
벗어난다. 이를테면 일부러 오타를 남겨
집필의 순간을 전달하거나, 휴대폰
메시지 형식을 차용하기도 하고, 사진이
실리기도 한다. 그럼에도 시리즈로서
일관된 정체성을 유지하는 데 글꼴은
특정한 영향을 미치는데, 어쩌면
이 글꼴의 문장부호가 부여하는 글꼴
특유의 리듬과 인상도 일정 부분 역할을
하는 듯하다. 2019년 산돌「정체」를
발표하는 자리에서 심우진 아트 디렉터는
문장부호가 두드러진다는 청중의 의견에,
문장부호에 그에 걸맞은 자리를 찾아

The "Flow of Words" series had passed
the initial screening early, evenly
supported by the judges. However,
nobody anticipated that it would be one
of the final ten pieces, regarded as a total
surprise. It deserves favorable reviews
in every respect but feels there's
something lacking in a particular aspect
for absolute support, in a sense, an
excessively ordinary book. It could not
win the prize without the 'power out of
being a series,' which played a crucial
role. The series in which words are
endlessly stretched in total of 10 volumes
highlights the publisher's planning
and consequent design execution.
The front and back covers utilizing
English typography that consists of
previous and following words reveal
the concept of the series. Soft binding
without cardboard and the light feeling
of the body text paper are suitable choices
for the lightweight and easy contents.
The publisher said they adopted Sandoll
Jeongche 530 as the body text font
in order that "different authors with
distinct writing styles can mingle with
no conflict". The contents of each volume
are as remarkably disparate as mavericky
authors and that disparity goes outside
the scope of writing style. For example,
one intentionally leaves a typo behind
in order to vividly deliver the moment
of writing; another borrows the form of
a text message or; the other puts on
a photo. Nevertheless, it is the typeface
that has a certain influence for
consistency in identity as a series and
on top of that, the unique rhythm and
impression from punctuation marks
entailed in the typeface also seem to
play a partial role. At the presentation of
Sandoll *Jeongche* in 2019, there was
a viewer feedback that punctuation marks
were quite noticeable and art director
Sim Wujin's response was he had wanted
to find the right place for the punctuation
marks. The same goes with this series.
Beauty out of multiple volumes gathered
and that of orderly stacks of books
does not come out with a simple pile

청년 선생님이 세상을 떠난 지 벌써 15년이 됐다. 그의 말대로 맥주를 한잔하고 바다 수영을 하다가 사고가 났다고 했다. 선생님을 특히 좋아하던 몇몇 친구들이 수소문해 겨우 알아낸 사실이었다. 어떻게 슬퍼해야 하는지 아무도 알려주지 않아서 멍하게 지냈다. 우리는 졸업을 기념해 해변으로 엠티를 갔다. 술을 새벽까지 마시고, 칠흑 같은 양양 바다에 앉아서 파도 소리를 들으며 Mp3로 〈나잇스위밍〉을 나누어 들었다.

지금 누가 갑자기 내게 시를 좋아하냐고 묻는다면 저는 시를 잘 모르고, 읽는 것도 쓰는 것도 흥미가 없다고 대답하지만, 그렇게 대답할 때마다 잘못하는 것임은 알고 있다.

나는 금강산 관광단지 특산품 전시장에 비밀을 두고 왔다

중 『댄스 댄스 댄스』의 이야기를 굉장히 좋아한다. 달콤하기 때문이다. 하루키만 할 수 있는 달콤함이 있다. 다른 사람이 하면 큰일난다(하루키 대신에 각자 생각나는 단어와 경험한 단어를 넣어보자).

• 좋았어?
뭐가 좋았냐는 건지? 너가? 아니면 너의 스킬이? 나의 기분이? 나의 몸이? 하여간 그런 걸 묻는 상대가 있다. 좋았어? 침묵. 이하 생략.

• 원래 이런 사람이었니?
자, 이 질문은 싸우자는 것이다. 그럴 때 싸우고 싶으면 싸우면 된다. 싸우기 싫다면 역시 침묵. 이하 상동.

• 내가 널 행복하게 하니?
아니면 어쩌려고? 대단히 용감한 질문이 아닐 수 없다. 행복을 스스로 만들어 갖는 사람에게 이런 질문을 하는 사람은 무쓸모한 인간이며 어떤 대답도 그 질문에 만족을 줄 수 없다. 상대는 위와 같은 질문을 던짐으로써 구태여 자신이 행복의 주체가 아니라는 생각에 의기소침해진다. 위로를 해줘야 하나? 하지만 귀찮다.

예시) 내가 널 행복하게 하니?
　　그럼, 네가 있어서 행복.

이 낯간지러운 대화로 한껏 고조되는 상대에게는 측은함이 생긴다. 상대는 입가에 미소를 띠고 있다. 갑자기 나를 힘껏 끌어안기도 한다. 머리를 마구 쓰다듬고 목덜미에 뜨거운 콧김을 내뿜는다. 머리 좀 그렇게 하지 말래? 내가 이 말을 입 밖으로 꺼내 말한 적이 있었던가? 있었던 것 같기도 하고. 어, 미안. 그런 말을 들었던 것 같기도 하고.

• 나한테 고마운 건 없니?
밥 사줘서 고맙다. 이건 실제 상황이다. 나는 밥 사줘서 고맙다고 했다. 빌어먹을.

• 넌 날 사랑하지 않는구나?

나: 알면서 왜 묻니?
나: 왜 그런 생각이 들었어?
너: 그냥, 그런 것 같아서.
나: 그렇구나.

대화 종료.

• 나보다 그게 중요해?

응. 중요해.

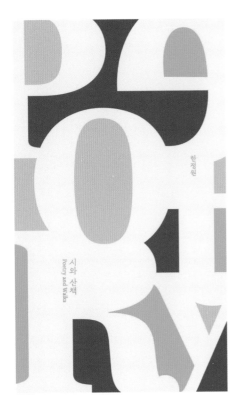

디자인: 나종위
출판: 시간의흐름
판형: 120mm×200mm
— 시와 산책
저자: 한정원
쪽수: 176
ISBN 9791196517199
— 산책과 연애
저자: 유진목
쪽수: 134
ISBN 9791190999014
— 연애와 술
저자: 김괜저
쪽수: 220
ISBN 9791190999021

Design: Na Jongwi
Publishing: Delta Time
Size: 120mm×200mm
— Poetry and Strolling
Author: Han Jeongwon
Pages: 176
ISBN 9791196517199
— Strolling and Romance
Author: Eugene Mok
Pages: 134
ISBN 9791190999014
— Love and Alcohol
Author: Kim Gwenzhir
Pages: 220
ISBN 9791190999021

시와 산책, 산책과 연애, 연애와 술

Poetry and Strolling, Strolling and Romance, Love and Alcohol

'말들의 흐름' 시리즈는 어린 시절 누구나 즐겼던 끝말잇기를 테마로 우리가 잊고 있던 문학적 유희의 즐거움을 다시 일깨우기 위해 사람과 사람을, 낱말과 낱말을, 마음과 마음을, 그리고 이야기와 이야기를 차근차근 이어나간다. 『시와 산책』은 시를 읽고, 산책하고, 산다는 건 무엇일까에 관해 고민해온 시간을 담아낸 맑고 단정한 산문집이다. 『산책과 연애』는 묵묵하게 걸어온 자신의 삶을 담담하게 적은 산문집이다. 『연애와 술』은 사랑과 술에 관해 쓴 산문집으로, 뾰족뾰족한 문장 대신 동글동글한 문장, 촌스러운 신파 대신 귀여움이 묻어난다.

"The Flow of Words" series takes a popular word chain game as its motif and attempts to rekindle the public's waning interest in literature by linking people to people, words to words, hearts to hearts, and stories to stories. Round instead of sharp, cute rather than tacky and dramatic, *Love and Alcohol* is queer writer Kim Gwenzhir's first collection of essays on relationships and alcohol. Eugene Mok's *Strolling and Romance* is a quiet essay about her life. *Poetry and Strolling* is a neat collection of essays about the time that author Han Jeongwon has spent on reading poetry, talking walks, and pondering the meaning of life.

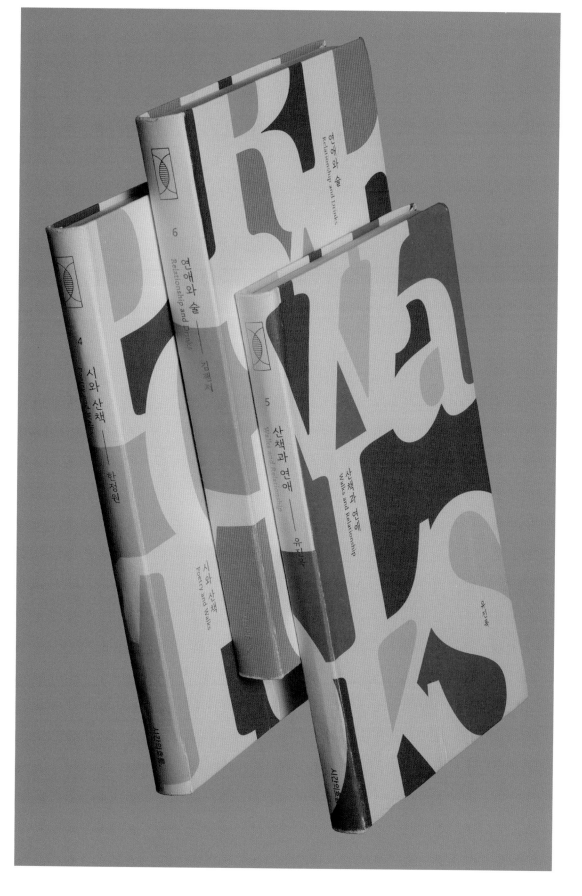

되는 간격으로만 구분된다. 시 한 편이
두 면 이상을 차지할 때, 다음 면은 "연이
나뉘면 다섯 번째 행에서, 연이 나뉘지
않으면 첫 번째 행에서"(8쪽 일러두기)
시작한다. 디자이너 전용완이 봄날의책
세계시인선에서 선보인 해결안이다.
반면, 행을 내어 짜지 않고 들여 짠 것은
한국 시 조판의 관례를 따른 모습이다.

　양장 제본에 쓰인 판지가 조금씩 휘는
점이 아쉽다. 책등은 빳빳하다.

remarks on page 8). It is the solution
presented by designer Jeon Yongwan in
the Collection of World-Renowned Poets
by Bomnalbook. It follows the typesetting
custom for Korean poetry with indent,
instead of hanging indent.

　Shame that the cardboard on the
hardcover is a little crooked. The spine is
solid.

금요일

금요일에 비가 내린다는 소식에
긴 시집을 꺼냈다
이것은 금요일용 시집
다시 책등을 본다
환해
눈이 부시고
말았고
무얼 더 켤 수 있을까
눈이 흐려지고
말았고
금요일용 시집을 오늘 볼 수 없고
오늘은 올고
말았고
수요일에는 비가 오지 않았다

산책

다시
나는 너의 뒤를 따라다니고 그러면서 이것은 산책이 아니라고
중얼거리고
돌아오는 우리
킁킁 이것이 너의 즐거움의 냄새
나의 몸에 너의 즐거움을 새겨 넣기

다시 나는 너의 뒤를
따라다니고

이것을 산책이라고 생각하자, 중얼거리고
그러면서 우리는 돌아온다
너의 끌리는 발걸음을 끌어안고
이것이 너의 끌림의 형태
나의 몸에 너의 끌림을 겹쳐 두기

다시 나는 너의 뒤를 따라
모두들 산책이라고 여기는 그것을
중얼거리며
돌아온다
우리가 우리에게 연결되어
반드시 돌아오기

눈이 내리고 나도

김뉘연의 첫 시집,《모눈 지우개》는
총 세 부로 구성된다. 1부는 "단어를
고르는 과정"을, 2부는 "단어를 배열하고
조합하며 구성한 내용과 형식이 서로를
반영해 새로운 내용과 형식을 시도하면서
다양한 무늬를 만들어" 내는 모습을,
3부는 "다음 책을 위한 뒷모습"으로
이루어진다. 28쪽에 걸쳐 이어지는
찾아보기는 책에 실린 모든 낱말을
색인 목록으로 제시한다. 가장 많이
쓰인 낱말은 '나는'으로, 본문에 서른
번 등장한다. 찾아보기 자체도 마치
작품처럼 재미있게 읽을 수 있다.

표지에는 표제작 '모눈 지우개' 전문이
실려 있다. 정작 본문에는 실리지 않은
작품이니 '표제작'이라고 부르는 것이
맞는지는 모르겠다. 아무튼 이 글은
본문과 달리 오프셋 인쇄가 아니라
박으로 찍혔다. 같은 판이 네 번 반복해
찍혔는데, 한 번은 본문 지면과 같은
고정된 위치에, 두 번째부터는 책마다
무작위로 위치와 각도를 달리해 중첩한
모습이다. 흰 바탕에 찍힌 검정 자국들이
서로 겹치며 마치 눈 내린 길에 찍힌
발자국처럼 우연한 질감과 리듬을 만들어
낸다. "사각형 말고 / 원형 말고 / 사각형
말고 / 원형 말고…" 체계와 우연의
만남이 자아내는 감각적 즐거움과
정서적 여운은 책에 쓰인 시작(詩作)
방법과도 상통한다.

일반적인 시집과 달리, 본문에는
명조체가 아니라 고딕체가 쓰였다.
그래서 다소 기계적이고 엄밀한 인상이
빚어지는데, 이 역시 본문의 체계성과
동떨어져 보이지 않는다. 전용완의 여느
디자인 작품처럼 자간은 넉넉한 편이지만,
생소해 보일 정도는 아니다. 짜임새를
강조하는 조판에 익숙한 시각에서 보면
조금 엉성해 보일 수도 있다.

편마다 제목과 본문은 세 줄가량

The first poetry book by Kim Nuiyeon,
composed of three parts. Part 1 is of
"process to handpick words", Part 2 is of
"how the contents and forms organized
through placing and combining words
reflect each other, attempts new contents
and forms and create various patterns"
and Part 3 is of "the back side for the sake
of the next piece". The index ranging over
28 pages present every word on the book
in a list. The most frequently used word
is 'I am', appearing 30 times on the body
text. The index itself is intriguing enough
to read like an actual work.

The cover runs the full text of the title
piece 'Grid Eraser'. It is not carried on the
body text so I'm not sure whether it can
be called the 'title piece'. Anyway, this
poem is printed with gilt lettering, not
with offset printing applied to the body
text. It is impressed four times using the
same plate—one at the standard, fixed
position as other pieces are printed on the
body text while other three overlapped
on random positions with different
angles. Black marks engraved on white
background are heaped up, generating
coincidental texture and rhythm like
footprints left on snow. "Not a square /
not a circle / not a square / not a circle"
The sensuous joy and emotional afterglow
raises with encounter of system and
coincidence is in keeping with her way of
work creation inscribed in the book.

Unlike general poetry books, this
piece adopts Gothic for the body text,
instead of Myeongjo. It makes a bit of
a mechanical and strict impression,
which does not seem disconnected from
the body text system either. Its spacing is
a little broad as seen in other design
works by Jeon Yongwan but nothing to
be called strange. It may seem somewhat
loose to the eyes accustomed to the
compact typesetting.

The title and body on each piece is
divided solely by three blank lines. If
a single piece takes up more than two
pages, the second page starts at "the
fifth line when changing a verse or the
first line otherwise" (according to the

막간

밖에서
거꾸로

습관의 속도를 벗어나 상황이 시간을 취하는 간격

적지 않은 것들이 엉겨 굴러 엉켜 구르지 않게 되기도
사라지기도 사라지지 않기도 한다고 본 이들이 들었다고 들은
이들이 보았다고 베껴 쓰는 이들이 받아쓰는 이들을 기록하는
이들이 기록된 이들을 하려던 이들이 한 이들을 감추는
이들이 감춰진 이들을 지우려 한다고

말과 음이 밤과 꿈이 될 때
세 개의 점이 두 개가 되고
질문은 더 이상 미루어지지 않는다

16

괄호

흰 꿈들, 바닥이 운명으로 삼아진, 계속 하얀 단편들

우리는 회색과 회색을 측정했다 회색들 점진 벽으로 벽에
기대어

쉬는 이들이 쉬는 이들은 쉼 없이 엎드려 있지 않는

모두 알고
모두 떠나고

부유하는 부류

닮은 색으로 밀려오는 지나간 모래
얼굴을 가린 단편들
오래 오랜 자리에서 몸을 구부린 이들이 목덜미의 일부를

처음으로 목을 세우는 일

17

세 시

오후 세 시에 오전 세 시를 겹쳐 본다
세 시에 잠이 오지 않아
세 시에 잠이 들었다
반으로 접힌 하루가 두 배
잠에서 깨어나 하루를 편다
길어진 하루 앞에서
길을 잃고
하루를 다시 접어 버린다
반으로
반으로
거듭 접힌 하루가 네 배
그것이 오늘 주어진
오늘의 하루.

46

목요일

목요일이라고 말해 본다.
목요일이라는 말이 목에 걸려 컥컥거린다 목요일이라고
말해 봐 너는 목요일이라고 말할 수 있어 말할 수
있을 것.
목요일이 목에 걸렸다고 말해야 하는데 말 나오지
않고 나오지 않는
말
중얼대고
목요일,
목요일,
보고 있어? 나
목요일이라고 말하는 중
안 들려, 목요일이라고
말해 봐
목
요일
이라고
말해
봐
목요일
말했고
들리지 않았고
너에게
나는 목요일이라고
다들 나를 목요일이라고
부른다고

47

디자인: 전용완
출판: 외밀
저자: 김뉘연
판형: 123mm×207mm
쪽수: 136
ISBN 9791195748600

Design: Jeon Yongwan
Publishing: Oemil
Author: Kim Nuiyeon
Size: 123mm×207mm
Pages: 136
ISBN 9791195748600

모눈 지우개

Grid Eraser

『모눈 지우개』는 김뉘연의 첫 번째 시집이자 외밀 출판사의 첫 번째 책이다. 71편(표지 1편, 1부 10편, 2부 59편, 3부 1편)의 시를 3부로 구성한 책은, 1부에서 말의 소리와 글의 표면을 조성하는 단어를 고르는 과정을 보여준다. 2부에서는 단어를 배열하고 조합하며 구성한 내용과 형식이 서로를 반영하며 만들어진 다양한 무늬를 선보이며, 마지막 3부는 다음 책을 위한 뒷모습으로 쓰였다. 시집의 제목은 본문 시에 사용된 단어들로, 이렇게 완성된 제목 아래 쓰인 시 '모눈 지우개'는 표지에 반복적으로 나타난다.

Grid Eraser is the first collection of poetry by Kim Nuiyeon and the first publication by Oemil. The book is composed of three parts and 71 poems, with 10 poems in Part 1, 59 poems in Part 2, and one poem each in Part 3 and on the cover. Part 1 focuses on word selection, text layout, and the sound of speech; Part 2 arranges and combines words to create new forms and meanings that reflect each other; and Part 3 gives a glimpse into Kim's next book. The title of the book is composed of words taken from the poet's work and repeats the word "grid eraser."

모눈 지우개

횡단보도에서

연필 달린 머리 모눈 지우개
종이 크기 엽서 모눈 지우개

 모눈 지우개
사다리 타고 되감기
 횡단보도에서

오른팔 오른발 올리고 내리고
왼팔 왼발 올리고 내리고 연필 달린 머리
 종이 크기 엽서

받아쓰기 연습 종이 크기 엽서
 사다리 타고 되감기
 종이 크기 엽서
모양 사다리 타고 되감기
아니면 도형 오른팔 오른발 올리고 내리고
 사다리 타고 되감기
사각형 쓰기 아니 그러면 왼팔 왼발 올리고 내리고
원 왼팔 왼발 올리고 내리고
 오른팔 오른발 올리고 내리고
모두 같은 거리를 유지하는
 받아쓰기 연습 왼팔 올리고 내리고
점을 점과 떨어뜨려 가면서
한 번 모양 받아쓰기 연습

 아니면 모양 받아쓰기 연습

사각형 말고 사각형 쓰기 아니 그러면
원형 말고 원 모양
 사각형 쓰기 아니 원형 쓰기 아니 그러면
 아니면 도형
 모두 같은 거리를 유지하는
 사각형 쓰기 아니 원형 쓰기 아니 그러면
점을 점과 떨어뜨려 가면서 원
한 번 모두 같은 거리를 유지하는
 한 번 점을 점과 떨어뜨려 가면서
사각형 말고 한 번
원형 말고 사각형 말고
 원형 말고
 사각형 말고
 원형 말고

이상의 시 「Au Magasin De Nouveautes」를 단서로 건축, 음악, 미술사, 수학, 기하학, 문학, 영화, 언어 등에서 활동하는 필자의 사유와 창작을 프랑스어, 일본어, 중국어, 건축도면, 스코어 등의 다양한 언어로 구성하고 그것을 다시 한글과 영문으로 번역한 복합적이고 다층적인 구조의 출판 기획이 인상적이다.

일종의 '원본'인 큰 책은 필자의 고유한 언어를 유지하는 방식으로, '번역본'인 작은 책은 디자이너의 해석이 더해지는 방식으로 만들어졌는데, 이러한 편집과 디자인 전략은 유효하고 합당해 보인다. 특히 큰 책에서 필자가 사용한 그래픽과 폰트, 자간 등을 최대한 유지한 점은 그래도 디자인된 디자인과 디자인되지 않은 디자인의 균형감을 갖추고 있어 몰입감을 준다. 무색무취의 과잉 없는 제작 사양은 복잡한 구성의 책을 간결한 사물로 정리해준다.

Based on Yi Sang's poem *Au Magasin De Nouveautes*, this book consists of thoughts and creation by the author actively engaged widely in architecture, music, art history, mathematics, geometry, literature, film and language. His ideas are structured with many different languages such as French, Japanese, Chinese, architectural drawing and score, which is followed by translation of Korean and English yet again. The planning for such a complicated and multilayered structure is impressive.

The big book, a sort of 'original', retains the author's native language while the designer's interpretation is added on the 'translated' small book. This editing and design strategy seems quite valid and appropriate. The graphic, font and spacing that the author adopted on the big book are particularly kept as intact as possible. It is of balance between the designed design and the non-designed design, which is consequently absorbing. Colorless and odorless specifications with no excessiveness do organize this convoluted book into a concise object.

삶을 보완하는 즐거움을 발견해 보세요! 가구, 공구, 의류, 장난감, 인테리어 소품, 기술, 기구, 장치, 잡동사니, 하찮고 경박한 장신구와 그 외에 모든 시간을 잡아먹는 것들! 당신의 일상에서 부족했던 모든 것을 채워 줄 우리의 탁월한 카탈로그를 보십시오!

애니타임™ 몸의 유지 보수 코너에서 깔끔하게 쇼핑을 시작하세요. 새로운 얼룩 제거제인 제트 무엇이 여러분을 기다립니다. 다 닦입니다! 순수한 테크밀맛을 기초로 한 혁신적인 불변의 얼룩이 폭발적인 결과를 신사합니다! 제트 무엇으로 집 밖의 얼룩을 공포에 떨게 만들어 보세요.

가전 제품 코너에서 꿈을 이어가세요! 새로운 인테리어 기술의 정수를 발견하러 오십시오!

대만의 나프탈렌 맛과 회합하여
유리병 안에서
결정(結晶)이 되어, 광선 때문에 굴절되어
사각형과 사각형의 사각이 되었다

꿈

뉴스 스토어에서
뉴스 스토어에서

한자와 동아시아의 아방가르드 시를 다시 생각하다

일본의 학자 고모리 요이치는 일본 근대화에 대해 '자기 식민지화' 의제를 제기했다. 간단히 말하자면 일본은 구미를 따라가기 위해 자발적으로 스스로를 문화 패권 아래 두거나, 구미 문화를 우위에 두도록 만들었다. 일본의 이런 철저한 서양화 과정은 역사 속에서 도쿄가 해당 문화를 중역(重譯)하는 역할을 하게 하고, '일제 한자'와 서양 지식의 동일성을 추구하게 했으며, 오늘날까지 동아시아 각국은 그로 인한 영향을 받고 있다. 또한 일본은 20세기 초반에 제국을 형성하는데, 이런 일본의 군국화로 주변 국가와 지역이 해당 지식체계에 신속하게 편입되었고, 극심한 폭력과 고통을 겪게 된다.
　이상의 「건축무한육면각체」는 1930년대 일본에 대해 무엇을 암시할까? 우선 당시 유행하던 프랑스어 구사 작시법으로 서방 문명의 우위를 드러냈으며, 글쓰기 표준화의 과도기와 아방가르드의 관계를 드러냈다. 1933년에야 조선에 '한글맞춤법통일안'이 발표되었는데, 이는 「건축무한육면각체」가 발표된 시기가 아직 통일되지 않은 한국어 글쓰기의 시대였음을 의미한다. 다시 말해, 식민지 치하의 이상은 글쓰기 체계와 두 언어문화라는 폭풍 한가운데 있었다고 할 수 있다. 이러한 폭풍이 무엇을 의미하는가? 일본 제국이 만든 '일제 한자'는 새로운 지식체계를 낳았을 뿐 아니라 새로운 문언일치(文言一致) 열풍을 일으켰고, 이 열풍은 한자 기반 필담(筆談)으로 연결된 전통 지식인의 구세계를 뒤흔들었다.

디자인: 강문식
출판: 오르간프레스
저자: 전소정(작가)
판형: 110mm×180mm
쪽수: 392
ISBN 9791196996871

Design: Gang Moonsick
Publishing: Organ Press
Author: Jun Sojung (artist)
Size: 110mm×180mm
Pages: 392
ISBN 9791196996871

|ㅁ|

이상의 시 「Au Magasin De Nouveautes」로 시작하는 『ㅁ』은 건축, 음악, 미술사, 수학, 기하학, 문학, 영화, 언어 등 다양한 분야에서 활동하는 저자들의 시에 관한 자유로운 생각을 담은 책이다. 다양한 언어, 이미지, 스코어의 형태로 기록된 결과물을 담은 『ㅁ』은 작가 전소정의 개인전 《새로운 상점》(아뜰리에 에르메스, 2020)의 일환으로 기획, 출간되었다. 큰 책과 작은 책 두 권으로 구성되었고, 일종의 '원본'인 큰 책은 필자들의 고유한 언어를 유지하는 방식으로, '번역본'인 작은 책은 디자이너의 해석을 더하는 방식으로 편집되었다.

Taking cues from Yi Sang's poem *Au Magasin de Nouveates*, *Mieum* (ㅁ) is a complex, multidisciplinary publication that compiles work by figures in the fields of architecture, music, art, mathematics, geometry, literature, language, and film in various languages (such as French, Japanese, and Chinese, plus Korean and English translations) and formats (such as blueprints and scores). Its unique editing and design strategy is evident in the "main book" in which texts have been compiled in their original languages and the small, translated book that includes interpretations of the texts by designers.

organpress

표지 디자인 콘셉트, 본문 구성,
글꼴 선택, 타이포그래피 운용 모두에
복고와 재해석, 전통과 시도가 섞여
있는 탓이다. 오랜 세월 디자인 역량을
키워온 민음사다운 책이라고 하기엔
다소 무리일지 모르나, 정중원 작가의
하이퍼리얼리즘 초상화를 표지화로
선택한 디자이너의 결정만큼은
간단하면서도 탁월한 판단으로 보인다.
그 장르가 재현의 맥락에서 차지하는
복잡한 의미를 차치하더라도 즉물적인
매력을 선사하는 표지화는, 이 책의
꽃이다. 물론 말처럼 간단한 선택은
아니었을 것이다. 아름다움은 간단히
나오지 않기 때문이다.

page illustration, body text composition,
typeface selection, typographic
management and all. It would be a little
challenging to announce it as a classic of
Minumsa after all these years of building
competence in the design field. Still,
the designer was surely simple and
brilliant to choose the hyperrealist self-
portrait by artist Jung Joongwon. Aside
from the complex meaning that genre
occupies in the context of reproduction,
the cover-page illustration presenting
realistic appeal is definitely the flower of
this book. The choice would haven't been
as simple as it sounds. Beauty comes easy
by no means.

완성된 것이다. 이제는 그 누구도 유라시아와 전쟁을
했다는 것을 문서상으로 증명할 수 없을 터였다. 12시가
되자 청사 안의 모든 직원들에게 내일 아침까지 자유
시간을 준다는 뜻밖의 낭보가 전해졌다. 윈스턴은 일할
때는 다리 사이에 끼워 두고 잘 때는 깔고 잤던, '그 책'이
든 손가방을 들고 집으로 돌아왔다. 그러고는 면도를 한 뒤
미지근한 물속에 들어가 꾸벅꾸벅 졸면서 목욕을 했다.

그는 채링턴 씨 상점의 위층 방으로 통하는 계단을
올라갔다. 한 계단씩 오를 때마다 관절에서 우두둑 하는
소리가 났다. 그는 몹시 피곤했다. 하지만 잠은 오지
않았다. 그는 창문을 열고 지저분한 소형 석유난로에
불을 붙였다. 그러고는 커피 끓일 물주전자를 그 위에
올려놓았다. 줄리아가 곧 올 것이다. 그동안 '그 책'을 읽기
위해 그는 더러운 안락의자에 앉아 손가방을 열었다.

검은색의 두툼한 책이 보였다. 서툴게 제본된
표지에는 저자 이름도, 제목도 없었다. 인쇄 상태도 고르지
않았다. 책장의 가장자리가 닳고 훌렁훌렁 쉽게 넘어가는
것으로 보아 여러 사람의 손을 거친 게 틀림없었다.
첫 장을 펴자 다음과 같은 제목이 눈에 띄었다.

과두적 집단주의의 이론과 실제
— 임마누엘 골드스타인 지음

윈스턴은 읽기 시작했다.

제1장

무지는 힘

유사 이래, 아니 신석기시대 말기 이후로 지구상에는
상·중·하라는 세 계급의 사람들이 살아왔다. 그들은 다시
여러 갈래로 나뉘어졌고, 저마다 이름이 다른 수많은
후손들이 태어났다. 그리고 그들 상호 간의 인구수와 함께
그들 상호 간의 태도도 시대에 따라 다양하게 변했다.
그러나 사회의 본질적인 구조는 변하지 않았다. 엄청난
격변과 결정적인 변란이 일어난 후에도 마치 팽이가 이리
맞고 저리 맞아도 언제나 균형을 되찾는 것처럼 동일한
사회의 양상이 재현되어 왔다.
이들 세 집단의 목표는 그야말로 제각각이다.

윈스턴은 글을 좀 더 편안히, 그리고 제대로 음미하기

년 전 그곳에 가끔씩 나타났다고 한다. 사임의 운명은 불
보듯 뻔했다. 하지만 그는 단 삼 초 동안이라도 윈스턴이
품고 있는 생각들이 뭔지 파악한다면 그 즉시 사상경찰에
고발할 것이다. 물론 다른 사람들도 그렇게 하겠지만, 아마
사임만큼 그러는 사람은 거의 없으리라.

어쨌든 열성만으로는 부족하다. 정통성이란
무의식이기 때문이다.

"파슨스가 오는군."

사임이 앞쪽을 쳐다보면서 말했다.

그의 말 속에는 '지겨운 바보 녀석'이란 욕이 숨어
있었다. 승리 맨션에서 윈스턴과 이웃하여 사는 파슨스가
식당을 가로질러 다가오는 것이 보였다. 통통한 몸집,
중간 키, 그리고 금발인 파슨스의 얼굴은 개구리와
비슷했다. 서른다섯 살에 벌써 목덜미와 허리에 두툼한
비곗살이 붙었지만, 그래도 그의 몸놀림은 민첩하고
소년처럼 팔팔했다. 그의 외모 전체는 꼭 덩치만 커다란
아이 같았다. 그래서 규정된 제복 차림이긴 해도 푸른색
바지에 회색 셔츠를 입고 빨간 머플러를 두른 스파이단을
연상하지 않을 수 없었다. 그를 떠올릴 때면 언제나
바지 무릎이 볼록 나오고 통통한 팔목까지 소매를 걷어
올린 모습이 연상되었다. 사실 파슨스는 단체 행군이나
이런저런 육체적인 활동을 할 때마다 늘 그 핑계를 대고

반바지로 갈아입곤 했다. 그는 그들 두 사람에게 "어이,
여보게들!" 하고 쾌활하게 인사를 건넸다. 그러고는
땀 냄새를 물씬 풍기며 의자에 앉았다. 그의 불그레한
얼굴에서 땀이 줄줄 흘러내렸다. 그는 유난히 땀을 많이
흘렸다. 공회당에서 탁구를 칠 때면 그의 배트 손잡이가
땀으로 축축하게 젖을 정도였다. 사임은 손가락 사이에
볼펜을 끼운 채 글씨가 빽빽하게 적혀 있는 기다란
종이쪽지를 펼쳐들고 내용을 검토하고 있었다.

"점심시간에도 부지런 떠는 꼴 좀 보게."

파슨스가 윈스턴을 팔꿈치로 쿡쿡 찌르면서 말했다.

"제법 열심인데? 여보게, 자넨 도대체 무얼 하고 있나?
보나마나 나 같은 사람한텐 골치 아픈 일이겠지. 스미스,
자네를 찾고 있었네. 자네는 나한테 낼 기부금을 잊고
있더군."

"무슨 기부금?"

윈스턴은 자동적으로 돈이 있는지 몸을 더듬었다.
언제나 월급의 4분의 1가량을 의연금으로 내놓아야만
했는데, 그 종류가 하도 많아 일일이 다 기억할 수가
없었다.

"증오주간에 쓸 기부금 말이야. 집집마다 내는 것
있잖아. 나는 우리 구역의 수금을 맡았네. 우리는 지금
최선을 다하고 있는데……, 굉장한 전시 효과를 거두게

민음사가 교보문고와 함께 기획해 펴내는
디 에센셜 에디션의 첫 책 『조지 오웰』은
이번 심사에서 가장 첨예한 토론이
벌어진 책이다. 단순히 책 한 권의
아름다움을 떠나, 무엇을 동시대 책이
지녀야 할 아름다움으로 바라볼 것인가를
두고 토론이 벌어진 탓이다. 책이 시대를
반영한다면, 그 아름다움도 시대를
반영해야 한다는 생각은 자연스럽다.
이를테면 그것은 중세 시대 필사본이
갖는 아름다움과는 다를 것이다.
그러나 아름다움은 보편적인 만큼이나
단독적이기에 무게를 가늠하기 어렵고,
이 책의 아름다움 역시 마찬가지다.
선정된 가장 큰 이유는 하나의
상품으로서, 과거와 달리 다양한 매체와
경합해야 하는 종이책이 처한 복합적
맥락에서 기인한다. 시대 변화에 발맞춰
주로 새로운 분야를 개발하던 과거
전략이 오래전에 효력을 기대하기
어려워진 후, 한국 출판계는 꾸준히
출판 자체의 체질 변화를 꾀해왔다.
예컨대 수년 전부터 불었던 리커버
열풍은 단순히 디자인에 기댄 책의
포장을 바꿔서 내는 간단한 문제가
아니다. 물론 그런 기획도 많다는 건
부인할 수 없지만, 독자에게 당신 서가에
엄연히 이 책이 꽂혀 있지만 또 한 권을
사라고 떳떳하게 권할 만한 책은,
기획·편집·디자인·마케팅·유통 등
출판을 둘러싼 여러 측면이 유기적 관계
속에서 제 역할을 다할 때 결과한다.
언뜻 보기에 한층 진화한 리커버판으로
여기기 쉬운 디 에센셜은 현재 한국
출판계가 처한 상황과 그 출판
역량이라는 측면에서 평가해야 하고,
책의 디자인 역시 그러하다. 과기와
현재, 아날로그와 디지털 문화가 겹겹이
쌓인 이 책의 디자인을 한마디로
정리하기는 어렵다. 표지화를 비롯한

George Orwell is the first volume of
The Essential edition, the collaborative
work of Minumsa and Kyobo Book
Centre. It is the most controversial
screening this time. It is because there
was fierce discussion about what would
be viewed as beauty that contemporary
books should carry beyond simple
beauty in a single volume. Presuming
that books are a reflection of the times,
it is natural to come up with an idea that
beauty itself should reflect the times as
well. Beauty of a medieval manuscript,
for example, would be different from
that of contemporary works. The notion
of beauty, however, is hard to weigh up
for being unilateral as well as universal
and so is the beauty of this book. One
of the biggest reasons to select this work
is attributed to the complex context
faced by paper books that cannot avoid
competing with much more various
media than ever before as a type of goods.
Since old strategies to develop new fields
in line with change of the times turned
inefficacious long before, the Korean
publishing sector has consistently sought
changes in its constitution. Recovering
fever around for years, for instance, is not
an easy matter of simply altering a book's
cover, relying on design work. There is
actually such planning but to confidently
recommend readers to buy another
recovered version of a book which is
already in their bookshelf, all the different
aspects involved in publication such as
planning, editing, design, marketing and
distribution have to fulfill their roles in
an organic relationship. The Essential is
seemingly regarded as a notably evolved,
recovered version. However, it should
be assessed from the perspective of the
current circumstances and publication
capacity in the Korean publishing sector
and so should the book design. Laid in
piles of the past and the present, analog
and digital, this book is of intricate design
to define with one word. It is because
retro fads, reinterpretation, tradition
and attempts are all blended in the cover
design concept as well as the cover-

1

4월, 맑고 쌀쌀한 날이었다. 시계들의 종이 열세 번 울리고 있었다. 윈스턴 스미스는 차가운 바람을 피해 턱을 가슴에 처박고 승리 맨션의 유리문으로 재빨리 들어갔다. 막을 새도 없이 모래 바람이 그 뒤를 따라 들이닥쳤다.

복도에서는 삶은 양배추와 낡은 매트 냄새가 풍겼다. 복도 한쪽 끝 벽에 컬러 포스터가 붙어 있었다. 실내에 붙이기엔 지나치게 큰 것이었다. 포스터에는 폭이 1미터도 넘는 커다란 얼굴이 그려져 있었다. 멀수록 검은 수염에 마흔댓 살쯤 되어 보이는 잘생긴 남자 얼굴이었다. 윈스턴은 계단 쪽으로 향했다. 엘리베이터는 있으나마나 한 것으로, 경기가 좋을 때도 좀처럼 가동되지 않았다. 그런 터에 지금은 한낮이라 전기조차 들어오지 않고

실제로 과거의 대다수 문학 작품들이 이미 이런 식으로 번역되었다. 그리고 명성을 고려하여 어떤 역사적 인물들에 대한 기억은 그대로 보존하는 것이 바람직하기 때문에 그렇게 했지만, 그러는 대신 그들의 업적을 영사의 철학적 노선과 일치시켰다. 그리하여 현재 셰익스피어, 밀턴, 스위프트, 바이런, 디킨스 등과 같은 여러 작가들의 작품이 번역되고 있다. 물론 이 작업이 끝나면 각 작가들의 원작은 아직 남아 있는 과거의 모든 문학 작품들과 함께 소멸될 것이다.

이 번역은 시간이 오래 걸리는 데다 어려운 작업이라서 21세기의 첫 10년대나 20년대 전에는 끝날 것 같지 않다. 그런데 여기에다 이와 같은 방법으로 번역되어야 할 수많은 실용 서적들 — 절대적으로 필요한 기술 계통의 안내서 등 — 까지 있다. 신어의 최종 채택 시기를 2050년으로 늦추어 잡은 가장 큰 이유는 그러한 번역의 예비 작업에 많은 시간이 필요하기 때문이다.

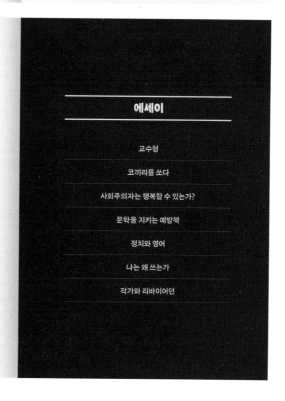

에세이

디자인: 황일선
출판: 민음사
저자: 조지 오웰
판형: 140mm×195mm
쪽수: 668
ISBN 9788937413377

Design: Hwang Ilseon
Publishing: Minumsa
Author: George Orwell
Size: 140mm×195mm
Pages: 668
ISBN 9788937413377

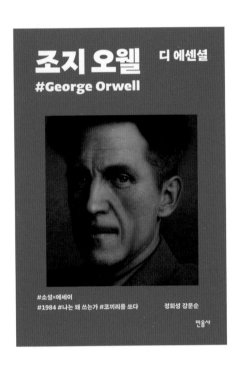

조지 오웰 **디 에센셜**
#George Orwell

#소설×에세이
#1984 #나는 왜 쓰는가 #코끼리를 쏘다 정회성 강문순

민음사

디 에센셜 조지 오웰

The Essential George Orwell

디 에센셜『조지 오웰』은 민음사와
교보문고가 함께 기획한 시리즈의
첫 번째로, 누구든 한 문장으로 작가의
특징을 정의할 수 있게 큐레이션 했다.
디자이너 황일선은 정중원 작가와 협업해
사진이 아닌 초상화로 고전 작가의 현대적
재현을 시도했고, 이를 통해 시리즈의
정체성과 오웰의 개성을 시각적으로
드러냈다.

The Essential George Orwell,
the first of a series designed
by Minumsa and Kyobo Book
Centre, was curated to define
writer George Orwell's traits
in a single sentence. Designer
Hwang Ilseon collaborated
with artist Jeong Joongwon to
complete a modern represen-
tation of the classic literary
figure through illustrations
instead of photographs. This
choice plays a major role in
visually expressing Orwell's
distinct character as a writer.

디 에센셜

조지 오웰
#George Orwell

정회성 강문순

민음사

#소설×에세이
#1984 #나는 왜 쓰는가 #코끼리를 쏘다

The essential 디 에센셜
1 조지 오웰 George Orwell 민음사

www.minumsa.com
978-89-374-1337-7 03840

"내가 가장 하고 싶었던 것은
정치적 글쓰기를 예술로 만드는 것이다." —조지 오웰

#1984
#Nineteen Eighty-Four, 1949
#교수형
#A Hanging, 1931
#코끼리를 쏘다
#Shooting an Elephant, 1936
#사회주의자는 행복할 수 있는가?
#Can Socialists be Happy?, 1943
#문학을 지키는 예방책
#The Prevention of Literature, 1946
#정치와 영어
#Politics and the English Language, 1946
#나는 왜 쓰는가
#Why I Write, 1946
#작가와 리바이어던
#Writers and Leviathan, 1948

값 18,000원

배치된 구은정의 작품 소개 지면은 백색 반광택지에 컬러로 찍혔다. 이 섹션 마지막 면이 다음 장 표제지로 쓰이는 점은 조금 아쉽다.

한국어와 영어로 쓰인 본문은 명조체와 세리프체로 단정하게 조판됐다. 장마다 표제지는 한국어와 영어 표제가 가로-세로축을 옮겨가며 다양한 타이포그래피 풍경을 보여준다. 본문 타이포그래피나 도판 배열 방식도 작가마다 조금씩 다르다. 쪽 번호가 한쪽에 두 번씩(지면 하단에 한 번, 좌우 여백에 한 번) 쓰인 이유는 짐작하기 어렵다. 이처럼 제법 많은 아이디어가 작은 책 한 권에 집약된 셈인데, 획일적 '정상 가족' 모델에 대한 대안을 탐구하는 전시 주제에 적합한 접근 방법인 듯하다.

The body text written in Korean and English languages is of neat typesetting with Myeongjo and serif type. On the inside titles of each chapter, Korean and English titles display various typographic landscapes, moving across horizontal and vertical axes. Body text typography or illustration placement slightly varies on different artists. It's difficult to guess why page numbers are marked twice per page (at the bottom and left- and right-hand margin). Quite a number of ideas are intensively assembled in this small-sized book, which appears to be a proper approach to the exhibition theme—exploration of alternatives to the monolithic 'normal family' model.

마지막 내쉬는 숨에
뒤로 간 다리 가져와 맞은 편
다리 위에 연결합니다.

한 손 보내 다리
흔들리지 않도록 발목
안정감 있게 잡아줍니다.
그 텐션 유지하면서 하나 둘

라현진　　　Hyunjin La

친구 안 찾아요

조금 더 어릴 때에, 그러니까 주변 사람들과 별 걸 다
공유하고 보여주던 어린 날에, 가끔씩 사람들이 카카오톡
친구목록이나, 페이스북 친구 수를 보면서 놀란 내색을
보일 때가 있었다. 이렇게 친구가 많아요? 물으면
나는 그냥 그러게요, 하고 넘겼다. 틀린 말은 아니다.
그 친구들이 대부분 사진 있어요? 물어보면 친구는요?
대답하는 그 친구라서 그렇지. 현저하게 낮은 사회성에도
불구하고 이렇게 친구가 많은 이유는 내가 아플로만
그런 친구들을 만날 수 있어서였다. 친구는요? 물어보던
친구들은 친구로 지내요의 친구가 되고, 그렇게 카카오톡
친구 목록은 다시 볼 일 없는 친구들의 이름으로 채워진다.
그러면 나는 그 이름들을 살짝 밀어서 숨김 버튼을 누른다.
　　사진앨범에서 그 때의 촌스러운 옷차림 같은
것들을 보며 아련해지는 것처럼, 친구로 지내기로 한
친구들의 프로필사진들을 보면서 괜히 아련해진다.
내가 더 이상 그 때의 속도로 친구 수를 불려가지 않게
된 후로, 나에게는 친구 목록이 언제나 줄어들기만
한다. 친구 관계가 어려워진 친구들은 카카오톡 계정을
지웠다가 다시 깔고, 페이스북 계정을 비활성화한다.
그렇게 그런 친구들이 하나 둘 사라짐을 마주하면, 그럴 리
없겠지만 나는 그 때의 시간을 모두 잊고 잃어버리는 것만
같다. 우리는 더 이상 친구로 지내기로 한 친구도 되지
못하며, 길에서 만나도 서로의 이름을, 그리고 서로를
그렇게 불렀던 자신을 기억하지 못할 것이다. 세상의 다른

I'm not looking for friends

표지를 열어 보기 전부터, 책이 만들어진
됨됨이가 무척 단단하게 느껴진다.
판지는 얇지만 조금도 휘지 않고
반듯하며, 앞표지와 뒤표지도 완벽한
대칭을 이루며, 책등은 비뚤어짐 없이
반듯한 직사각형을 이룬다. 표지 싸개
재료는 부드러운 모조 가죽 질감이지만
과장되지 않았고, 손에 착 붙는 느낌이
만족스럽다.

　금박의 선명도는 놀라운 수준이다.
책등에는 표제가 반복되어 있는데,
두 번째 영문 표제는 책등 아래 모서리를
살짝 타고 넘는다. 양장에서는, 특히 박이
찍힌 양장에서는 처음 보는 모습으로,
아주 신선하고 감각적이다. '노멀'하지
않다. 앞표지에는 같은 금박으로 의미가
모호한 추상 도형들이 찍혀있다.
이 그래픽의 정체에 관해 충분한 설명을
찾기는 어렵다. 책의 후반부에 실린 전시
전경 사진 앞에도 같은 도형이 등장한다.

　면지를 보면, 표지의 부드러운 저채도
보라색과 대비되는 선명한 청색이 광택
있는 종이에 전면 인쇄되어 있다. 판지와
배접하는 면지에 접착제가 잘 스미지
않는 광택 용지가 쓰이는 일은 흔치
않은데, 적어도 여기서는 그런 재료
선택이 책의 만듦새를 해쳤다는 증거는
없다. 면지에 실린 글은 청색 바탕에서
희게 녹아웃되어 있는데, 활자체가
명조체이고 글자 크기가 작다 보니 글자
일부가 부서져 보이는 아쉬움이 있다.
가름끈에도 면지와 같은 청색이 쓰였다.

　대부분 지면은 미색 무광택 용지에
인쇄됐다. 개별 작가 소개 지면에서
도판은 적색, 녹색, 자색 등 모노톤으로,
본문은 모두 검정으로 처리됐다.
그런데 원작 자체가 모노톤인 작품도
있어서 다소 혼란스러운 면이 있다.
설치 전경 사진은 같은 무광택지에
컬러로 인쇄되었고, 책 한가운데에

Even before opening the book, its nature feels very firm and strong. The cardboard is thin but not at all crooked but straight, the front and the back covers are of perfect symmetry and the spine makes an absolute square rectangle form. The cover is wrapped up with imitation leather but not in an exaggerated way and it gives a decent creamy touch in hand.

The gold foil stamping is amazingly vivid. The book title is repeated on the spine and the second English title is slightly cut out at the bottom edge. It is an unseen figure on a hardcover, especially with a foil stamping. Very fresh and sensational. Not 'normal' by any measure. Equivocal abstract figures with gold leaf are stamped on the front cover. It is hard to find sufficient explanation for the identity of this design. The same figure also appears before the exhibition photo put in the latter part of the book.

Glossy paper in vivid blue is used for its end paper in full bleed compared to soft purple of low chroma on the cover. It is very rare to use glossy paper to which glue hardly permeates upon end paper mounted on cardboard. But at least there is no evidence that combination of such materials restrains the make of the volume. The white text on the end paper is knocked out of the background in blue. The typeface used here is Myeongjo and the letters are small in size for which letters seem partially busted unfortunately. The book mark is of the same blue as the end paper.

Most pages are printed on off-white matt paper. Illustrations drawn to introduce each artist are in monochromatic colors such as red, green and purple while the body text is entirely of black. Some works, however, are made monochromatic, which gets the book somewhat confusing. Photographs with installation pieces are printed in color on the same matt paper while works by Gu Eunjeong arranged at the very center of the book are on white semi-glossy paper. It would've been better if the last leaf of this section hadn't been the inside title of the next chapter.

As a young child I hated my father because I felt that he was always more concerned about his church than about me. I hated the church too, because I felt that it had stolen my father. Also since my parents relationship was not good, they would often have furious arguments. Freud says that in the Phallic stage of psychosexual development, the Oedipus complex causes the boy to hate his father because he is seen as a competitor for his mother's attention. In my case, however, I did not need to compete with my father. I had to compete with God for my father's attention. That's why the story of Abraham and Isaac had a special attraction for me. I could feel a sense of kinship with Isaac. Why would God want Abraham to prove that he was willing to kill his son? Was it the same reason that my father was always busy with the church?

My relationship with my mother became closer and more intimate because my father was so busy with the church. Also, my mother wanted me to be on her side in relation to my father. My mother always spoke badly to me of my father. She could not insult anyone because my father was a pastor. I think this would also have been a way for the family to survive. Eventually, my mother and I felt a bond with each other from swearing at my father.

As a boy I was expected to play the role of the son, but also, being close to my mother, I knew that I could also be more like a daughter. Interestingly, my mother must have had some feelings about this herself, because sometimes she said that she wanted to have a daughter, and she would treat me like a daughter. One dinner time, when my mother's friend was visiting, she dressed me up in my friend's dress and took a picture. To this day, this photograph is my mother's favorite picture.

나영정　　　　　　　　Tari Young-jung Na

병행과
회의의 방법론

Methodology of
Combination and
Skepticism

1. 대항 서사로서의 여성 서사

미국의 대선은 또다시 화계가 될 조짐이 보인다. 미국과의 특수한 관계를 맺고 있는 한국이라는 지정학적인 조건 때문이기도 하지만, 민주당 경선 후보 중에 동성과 결혼한 게이 후보인 피트 부티지지가 '백인 오바마'로 불리며 선거 분위기를 띄우고 있기 때문이다. 2015년 미국 전역에서 동성결혼이 가능해진 이후, 과연 동성과 결혼한 게이가 대통령이 되는 날이 올까라는 상상은 이미 현실적인 것이 되었다. 이제 동성 간의 결혼, 동성 간의 가족결합과 가족실천은 노멀이 될까, 아니 이미 뉴노멀인가.

#queeragainstpete는 부티지지가 학생 대출 채무 해소를 지지하지 않고, 이전에 수감되었던 사람들의 투표권을 회복하거나 경찰 폭력에 대한 대안을 만드는 데 관심이 없으며, 의료보험 확대를 반대하고, 국방비 증액을 지지할 뿐만 아니라 신용카드 이자율을 낮출 계획이 없고 필요한 모든 사람에게 일자리를 보장할 계획이 없다는 점 등을 지적하면서 부티지지가 왜 퀴어들을 대표할 수 없는지 발언하고, 반대 운동을 조직하고 있다.

퀴어가 가족을 이루면서 살기 위해서 무엇이 필요한가, 그리고 퀴어가 가족을 이루며 산다는 것이 개인에게 또한 사회적으로 의미하는 바는 무엇인가를 질문해본다. 잭 할버스탐은 «가가 페미니즘»에서 "게이, 레즈비언, 트랜스들이 합법적으로 결혼함으로써

디자인: 이재영
출판: 6699프레스
저자: 구은정, 나영정, 남웅,
라현진, 이규식, 이도진, 이우성,
한계, 황예지, 허니듀
판형: 124mm × 174mm
쪽수: 320
ISBN 9791189608040

Design: Lee Jaeyoung
Publishing: 6699press
Author: Hangye, Huh Need-you,
Hwang Yezoi, Koo Eunjeong,
La Hyunjin, Lee Dozin, Lee Gyusik,
Lee Woosung, Nam Woong,
Tari Young-jung Na
Size: 124mm × 174mm
Pages: 320
ISBN 9791189608040

뉴노멀

New Normal

2020년 2월 28일부터 3월 27일까지
'오래된 집'에서 열린 동명의 전시,
《뉴노멀》의 도록이다. 이 전시는
오늘날 한국 사회가 규정하는 정상성
(normality)으로 정의되지 않는 대안적
가족의 형태를 보여준다. 이를 통해
'정상 가족'이라고 불리는 트랙에 온전히
탑승하지 못하고 걸쳐있거나 탈락한
관계의 형태는 어떤 이름으로 정의할
수 있는지, 혹은 반드시 정의해야만
하는지 묻는다.

The art brochure *New Normal* is
a record of the eponymous
exhibition held at the Old House
from February 28 to March
27, 2020. Showing alterna-
tive families that fall outside
of the category of "normality"
as defined by Korean society,
the exhibition asked what
"abnormal" relationships are
like and whether they must be
explained—perhaps such rela-
tionships are already present in
our lives, functioning quietly.

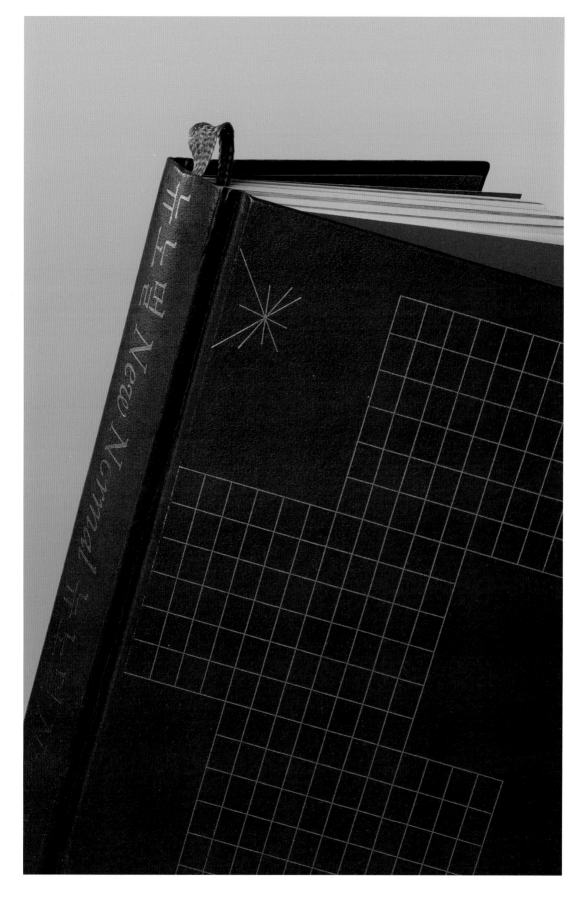

Silhak scholar and painter Gongjae Yun Du-seo, was one of the shortlisted books for the publisher's attempts to push their limits while maintaining their unique style. *Correspondence* from Itta, a collection of letters by renowned writers and thinkers, is also an excellent work that received a favorable evaluation of the concept, design, typography, bookmaking, etc. Still, it left something desired as it failed to break away from design clichés. *Tomorrow Will Be A Sunny Day*, published by Munhak Dongne, also attracted support from the judges for its remarkable story and style. It was a beautiful book that made us question whether our cautious approach to picture books (as mentioned above regarding our foremost consideration) did not result in the elimination of this entry. Lastly, *A Journey to the Khmer Script*, which delves into the Khmer script, featured a curious spirit that suited its original and profound theme well but did not meet the detailed criteria to be included in the final selections. However, we greatly anticipate the future works of the publisher and designer.

This competition, which has just marked its first year, still holds great promise. Considering the short application period, many publishers and designers might have missed out on the chance to participate because they did not hear about the contest. As years go by, we expect the competition to attract more and more participants. There may come a day when entry will be opened to e-books as well, but their beauty will and should be different from that of paper books we enjoy today. Hoping that this competition will develop into a forum that embraces the multifacetedness in the beauty of books, encourages new creative endeavors, and sparks active discussion, I extend my congratulations to all the winners who livened up the start of this competition with their stunningly beautiful works.

Moon Janghyun
On behalf of the judges for
the 2020 BBDK

Judges

Ju Ilwu, Seoul International Book Fair

Moon Janghyun, General Graphics

Park Yeounjoo, Hezuk Press

Park Hwalsung, Workroom Press

Jin Dallae, TypePage

Choi Sulki, Sulki and Min

The Korean Publishers Association hosts the Best Book Design from the Republic of Korea in cooperation with the Korean Society of Typography. The contest's purpose is to select books displaying excellent design components, including cover and page design, typography, paper, printing, and binding conditions. Although there have previously been contests that award books with aesthetic value in Korea, the BBDK is significant because it is the first public contest jointly held by two organizations with both an internal and external reputation in publishing and design. In addition, as the selected books are automatically submitted to the Best Book Design from All Over the World contest held in Germany, it also has the character of a qualifier.

One of the foremost considerations for evaluation was whether what was or was not included in the traits defined by the adjective "beautiful," which is connoted in "best book design." For example, in the case of a picture book, the beauty of the illustrations will easily shape the evaluation results. It is common and perhaps even natural that the concept, editing, and genre are closely associated with its external beauty. The judges tried not to strictly narrow down the definition of "beautiful" since the beauty of a book is inextricably linked with what it contains. At the same time, they also avoided being affected by this concept more than deemed necessary when making decisions. Accordingly, the screening process was carried out in a comprehensive discussion rather than an individual evaluation by specific attributes.

The second important consideration was related to the purpose of this competition. In this era where e-books are widely popular, what is the meaning of starting a contest to discuss the beauty of paper books? It is not just to contribute to the development of the publishing industry or shed light on a relatively neglected part of bookmaking by holding this competition focused on book design, which even feels a little overdue. The answer lies in a deeper understanding of publication. Suppose one of the vital missions of publishers is

to grasp and represent the quintessence of our time. In that case, we are obliged to pay attention to the area in charge of that "representation" part and examine it objectively. Therefore, the judges agreed to make our final selections represent as much as possible the aesthetic merits of books both as individual and contemporary works. In particular, we focused on the attempts to overcome many limitations faced by the publishing market while examining the above-listed components for the evaluation. Although the final selections do not cover all the genres and types of books, we chose based on these balanced considerations.

The submitted books clearly showed the blurring boundaries among large established publishers, younger emerging publishers, or independent publishers. It means that the breadth of our publishing culture has much expanded, and attempts that would have been considered far-fetched experiments in the past can now be more readily accepted. Of course, many publications targeting the general public still firmly adhere to customs or traditions. Still, it seems that flexibility toward new generations and different types of media is gradually spreading in various forms among publishers regardless of their size and business experience. The typefaces featured in the submitted books, especially those used for page design, boast incomparably profound aesthetic achievements than in the past. Considering the importance of typography in the beauty of a book, perhaps now is not too late but rather the right time for this kind of contest as we have an environment finally for discussing the "beauty" of books. On the other hand, it is unfortunate that there was no overwhelmingly outstanding entry that all the judges could unanimously name the top winner. And, as a result, we had chosen ten beautiful books, rather than the "best."

You can find details of the ten books included in the final selections in the judges' reviews of the respective books. I want to introduce some notable books among the finalists. *A Virtuous Man Overshadowed by a Great Artist* from Youlhwadang, a book on the life of Joseon

특유의 스타일을 유지하면서도 거기서 한
걸음 나아가려는 시도가 돋보인 책으로
마지막까지 논의의 대상이었다.
읻다에서 펴내는 서한집 시리즈인
'상응'은 기획, 디자인, 타이포그래피,
제작 등 고른 면에서 좋은 평가를 얻은
수작이나 클리셰적 요소를 극복하지
못한 점이 아쉽다. 문학동네에서 출간한
『내일은 맑겠습니다』 역시 내용과 형식
여러 면에서 심사 위원들의 지지를
받았다. 위에 언급한 첫째 숙고에서 심사
위원들이 경계한 바가 오히려 이 책이
선정되지 않는 결과로 이어지지 않았는지
되돌아볼 정도로, 아름다운 책이다.
마지막으로 크메르 문자를 다룬 『크메르
문자 기행』은 주제만큼이나 매력적이고
진지한 탐구 정신이 돋보이나 세부적인
측면에서 열 권 안에 들기에 부족했고,
그만큼 출판사와 디자이너의 다음 책이
기대된다.

　　본 공모는 처음 열린 만큼 가능성이
크다. 응모 기간을 감안하면 미처 공모
소식을 접하지 못한 출판사와 디자이너도
많았을 터라, 해를 거듭할수록 풍성한
응모도 기대된다. 언젠가 전자책을
대상으로 공모가 열릴 날도 올지
모르겠지만, 그 아름다움은 현재 우리가
아는 종이책의 아름다움과 사뭇 다를
것이고, 달라야 한다. 본 공모가 앞으로
책의 아름다움이 지닌 다면성을 두루
포용하고 새로운 시도를 격려하며 논의를
촉발하는 장으로 커나가길 기원하며,
빼어난 아름다움으로 그 첫발을 빛내준
모든 수상자에게 축하드린다.

2020 한국에서 가장 아름다운 책
공모 심사위원을 대표하여
문장현

심사위원

주일우, 서울국제도서전

문장현, 제너럴그래픽스

박연주, 헤적프레스

박활성, 워크룸 프레스

진달래, 타입페이지

최슬기, 슬기와 민

본 공모는 대한출판문화협회가
주최하고 한국타이포그라피학회가
협력해 국내 출간된 도서 가운데 표지와
내지 디자인은 물론 타이포그래피,
종이, 인쇄, 제책 등 책을 이루는 제반
요소가 빼어난 도서를 선정하는 자리다.
한국에서 아름다운 책을 뽑는 행사가
이전에 아예 없지는 않았으나, 출판과
디자인에서 대내외적 공신력을 갖춘
두 단체가 협력한 첫 번째 공모라는
점에서 뜻깊다. 선정된 책이 독일에서
열리는 '세계에서 가장 아름다운 책'
공모에 자동 출품된다는 점에서 일종의
선발전 성격을 띠기도 한다.

심사 위원들이 숙고한 첫째 사항은
공모명에 생략된, '아름답다'라는
형용사의 주어에 무엇이 포함되거나
포함되지 않는가 하는 점이다. 예컨대
그림책의 경우 그림의 아름다움이
심사에도 영향을 미치기 쉬울 것이다.
기획이나 편집, 글의 형식이 그
아름다움과 긴밀하게 조응하는 경우는
흔하고 어쩌면 당연하다. 애당초 책의
아름다움이란 그 안에 담긴 내용과
불가분의 관계를 맺는다는 점에서 심사
위원들은 지나치게 협소한 의미로
'아름다움'을 해석하지 않되, 결과에
필요 이상의 영향을 주는 것도 경계했다.
이에 따라 심사는 특정 항목에 대한
개별 평가가 아닌 종합 토론 형식으로
진행되었다.

둘째 숙고 사항은 본 공모의 목적과
관련된다. 전자책이 이미 확산한 시대에,
종이책을 대상으로 아름다움을 논하는
공모를 시작하는 것의 의미란 과연
무엇인가. 그 의미가 그저 출판 산업
발전에 일조하거나, 늦었지만 이제라도
북 디자인에 특화된 공모를 마련해 그간
상대적으로 등한시된 노고를 비추는 데
그치지는 않을 것이다. 답은 더 심층에
있다. 출판의 중요한 임무가 자신의
시대를 파악하고 표현하는 것이라면,

그 '표현'을 실제로 담당하는 영역을
마땅히 주목하고, 객관적으로 바라볼
임무 또한 우리에게 있기 때문이다.
이에 따라 심사 위원들은 개별 책의
아름다움과 함께, 동시대 책의
아름다움을 가급적 면면이 보여주자는
데 의견을 모았다. 서두에 열거한 제반
요소를 심사의 토대로 하되, 출판 시장이
안고 있는 많은 제약에도 불구하고
제약을 넘어서려는 노력을 보여준 책들을
눈여겨보았다. 모든 분야와 출판 형식을
아우를 수는 없지만, 최종 선정된 책들은
이런 안배에 따른 것이다.

응모한 책들을 살펴보면, 연륜이
오랜 대형 출판사와 신생 출판사, 혹은
독립 출판사의 경계가 확실히 예전보다
흐려졌음을 알 수 있다. 이는 과거라면
새로운 실험으로 여겨졌을 시도도 무난히
소화할 정도로 우리 출판문화의 폭이
넓어졌음을 뜻한다. 물론 일반 대중을
대상으로 한 출판물 다수가 여전히 관습,
혹은 전통으로서 강건함을 보이지만,
새로운 세대와 매체에 대한 유연성이
출판사의 규모나 역사를 넘어서는 다양한
모습으로 서서히 드러나는 듯하다.
응모작들에 채택된 글꼴, 특히 본문
글꼴이 보여주는 아름다움 또한 과거와
비할 바 없이 풍요롭다. 타이포그래피가
책의 아름다움에서 차지하는 비중을
고려하면, 어쩌면 이 공모는 늦은 것이
아니라 이제야 비로소 '아름다운 책'을
논할 여건이 마련된 시점에 열린 셈이다.
한편 모든 심사 위원들이 만장일치로
선정할 만한 특출한 응모작이 없었다는
점은 아쉽고, 결과적으로 '가장'을 뺀
아름다운 책 열 권을 선정했다.
최종 선정된 열 권의 책은 각 심사 위원이
나누어 작성한 심사평을 참고하도록
하고, 여기서는 본선에 오른 책 가운데
주목할만한 몇 권을 열거한다. 조선
시대 공재 윤두서의 삶을 담은 『그대의
빼어난 예술이 덕을 가리었네』는 열화당

2020 한국에서 가장 아름다운 책

**Best Book Design
from Republic of Korea 2020**

사운드 아티스트 듀오 GRAYCODE,
jiiiiin 작가의 웹사이트에 가서 전시
영상을 보고 나니 '작업 세계를 이해할 수
있는 매뉴얼 북이기를 원했다'는 김영삼
디자이너의 설명이 정확하다. 전시를
충실하게 기록하면서도 새로운 인쇄
방식을 사용해서 흑백의 전시 공간을
매력적이고 생동감 있게 연출했다. 시간
개념과 소리를 정지된 지면의 인쇄물로
재현하는 것은 디자이너에게 늘 호기심의
대상이자 실험의 재료가 된다. 이 책은
인쇄에 관한 디자이너의 탐구가 돋보이는
수작이다. 김영삼 디자이너는 '컬러
라이브러리'의 컬러 프로파일을 디자인
콘셉트에 맞게 적용했다. 흑백의 무채색
공간에 은색이 개입되어 특별함을
더한다. 비도공지와 광택지, 흑지의
조합이 다채로우면서도 안정감이
있어 전체적인 균형이 잡힌다. 한글과
라틴 알파벳의 타입세팅 또한 완숙한
아름다움을 보여준다. 책이 정보를
기록하거나 전달하는 데 그치지 않고
독자의 눈과 손으로 읽고 보는 새로운
플랫폼으로 탄생했다.

　　이미지 중심의 예술 출판 단행본은
독자들로부터 환영받지 못한다. 해독하기
어렵기 때문이라고 짐작해본다. 상업성이
낮아서 출판사에서도 선뜻 기획하기
어렵다. 여전히 미술관, 작가, 디자이너
등의 소규모 협업을 통해 선보이는 이런
책은 우리의 기성 출판 현장을 자극하고
그 외연을 조금씩 확장하는 역할을 하고
있다. 텍스트 중심의 일반 단행본과
이미지 중심의 예술 출판 단행본을
구분하려 하기보다는 서로의 장단점이
넘나드는 보다 역동적인 기획과 디자인이
요구된다.

I did not clearly understand the
description of designer Kim Youngsam
that said 'I wanted the book to be
a manual through which the realm of
design work could be understood' until
I watched a video shot at the exhibition of
sound artist duo GRAYCODE and jiiiiin
on their website. The book is thorough
documentation of the exhibition while
it displays black-and-white exhibition
space in an attractive and exuberant way
by using a new printing method as well.
It is an eternal curiosity and experiment
for a designer to reproduce the notion of
time and sound on a stationary medium
of paper. Featuring the designer's
exploration in printing, the book is quite
something. Designer Kim Youngsam
applied the color profile of 'Color Library'
accordingly to the design concept. Silver
consisting of achromatic-colored, black-
and-white space adds up a special touch.
Combination of uncoated, glossy and
black papers is varied and yet stable, which
balances each other out. Typesetting with
Hangeul and Latin alphabet also exhibits
fully ripened beauty. The book was born
as a new platform that readers see and
read with their own eyes and hands more
than simply recording or delivering
information.

　　Image-focused art books are not
welcome by readers. It is maybe because
they are hard to decode. Publishers are
not willing to make such books either
as they are not very lucrative. Books of
this kind presented through small-sized
collaboration by art museums, writers and
designers still stimulate the conventional
publishing sector and serve to expand
the scope little by little. It would be
constructive to make more dynamic
planning and design across strengths and
weaknesses of text-focused general books
and image-focused art books rather than
compartmentalize them.

C4 C3 C5 C6 C1 C7 C8 C9 C10 C15 C11 C14 C12 C13

C3 C13 C5 C2 C12 C8 C1 C14 C4 C15 C6 C7 C10 C11 C9

Data Composition
김윤철

아직도 그리고 이전에 사운드와 그 개념, 그리고 청각적 경험이 작품의 중심이 되는 전시 형태는 흔하지 않다. '복합(multi-)'과 '혼종(hybrid-)'을 접두사로 삼는 새로운 장르와 매체들이 범람하고 있지만 대부분 시각적 결과물로 귀결되고 있고, 실제로 전시 기반의 작품에서 사운드는 시각적 경험을 보조하는 하나의 효과 혹은 전시 공간을 울리는 의미 없는 배경으로 밀려나기 일쑤이다. 우리는 이 예술 안에서 빠져도 음악과 미술이라는 거대한 고립에서 솟아나며 생성된 두 영역 사이의 깊은 협곡과 그 길이를 의식하지 않기 때문이다.

이것은 초창기의 사진이 미술의 언어로 읽혀지며 행해졌던 오독과 크게 다르지 않은데, 사운드 아트는 또 다른 영역에서의 오독이 가능하다. 그것은 음악 그리고 공연예술이다. 1958년 브뤼셀 엑스포 58에서 건축가 르 코르뷔지에(Le Corbusier)와 작곡가 이안니스 크세나키스(Iannis Xenakis), 그리고 에드가르 바레즈(Edgar Varèse)에 의해 지어진 필립스 파빌리온에서는 음향 공간으로서의 사운드 공간화(spatialization)라는 시도가 있었고, 데이비드 튜터(David Tudor)는 레인포레스트(rainforest)를 통해 전시 공간을 하나의 공간으로 변모시키는 시도를 했다. 이러한 시도들은 이미 반세기를 훌쩍 넘었지만, 우리는 여전히 이러한 예술의 형태에 낯설어 한다.

또한, 몰입된 환경을 기반으로 하는 예술(immersive art)은 최근 디스플레이와 그래픽 기술의 발달과 대중화로 인해 더욱 극대화되었고, 강한 시각적인 체험을 제공하는 작품들은 실제와 가상, 관람자의 몸과 감각을 하나의 과잉으로 만들고 있다. 그러나 이러한 스펙터클의 과잉으로서, 지금(hic et nunc) 다시 말해, 시간과 공간에 현존하는 개별자로서의 자신을 잊게 하는 원근법적 구도의 소실점을 향해 우리를 미끄러지게 한다. 이러한 사운드 아트의 장르적 위상과 오늘날 거대한 스펙터클의 과다하게 노출되어 받아웃(burn out)된 우리에게 몸, 그리고 물리적으로 반응하는 음향이 출렁이는 GRAYCODE와 jiiiin의 전시 〈데이터 컴포지션(Data Composition)〉의 공간은 가히 낯설지 않을 수 없다. 그러나 이러한 낯섦은은 단지 위에 서술한 이유와는 별개로 그들이 추구하는 예술적 실천의 핵심에 유발된 것일 수도 있다. 나는 이 낯섦을 크게 추상성(abstractness), 비대상성(non-objectivity) 그리고 정동성(affectiveness)이라는 세 가지를 통해 이야기하고자 한다.

우리가 모노크롬 회화에서 순수한 색, 즉 형태와 형식으로부터 자유로운 색의 경험을 통해 아무것도 담겨지지 않은 것처럼 보이는 화폭의 평면 위에서 깊이를 경험하듯이, 추상성이란 그들의 작업에서 사운드, 다시 말해 배음이 없는 낮은 정현파(sine wave)의 발전이 우리에게

김윤철은 작가이자 전자 음악 작곡가로 현재 서울에 거주하며 활동하고 있다. 최근 국내 유럽계획의 예술과 경제생활 재료 융합의 매체 크리스탈클 전자 유리 매체의 융합을 기반으로 전자 유리 작품을 요코하마 트리엔날레(재팬), KUMU (에스토니아), CCCB(바르셀로나), FACT(영국), ZKM(독일), 아르스 일렉트로니카(오스트리아), 국제 뉴미디어의 트리엔날레(대만), 제로스포 제46회 국제비엔날레(이탈리아), 트렌스미디얼레(독일), 뉴욕 디지털살롱(미국), 일렉트로닉아트스페이스, 미디어아트 피르미드(스페인) 등 국제무대로 보여져 왔다.

유럽입자물리연구소에 수여하는 2016 콜라이더 국제상과 VIDA 15.0 등의 국제 미술 그룹 올해의 스위스 프로젝트 그룹 (2012-2014), 바젤난운동물생태학 예술전구물질로 리히트 토리스 연구 부문(2012-2015), 그룹화학 조직체 연구소 독일 특허적으로 에러리건물리디스토 연구부전시로 활동한 바 있다.

'순수한 음향을 통해 음향을 듣는다'라는 메타적 동기를 가능하게 한다. 그럼으로써 듣기란 어떠한 서사와 음악적 형식을 보조하는 소리들의 경과가 아닌 순수한 시간과 공간을 경험하는 것이며, 듣기를 통해 여기와 지금(hic et nunc)을 환기시키는 듣는 몸의 사건이 발현하는 장소 안으로 감상자를 위치시킨다. 이러한 듣기는 추상적이고 기하학적인 파형 y=sin(x)가 발진(oscillation)을 통해 시공간에서 공기의 울림으로 드러나는 것으로, 물리적 세계로 변환되는 디지털적 추상적인 정보가 아날로그의 물리적 진동 그리고 주어진 것들(datum)로부터 하나의 사실(factum)로 현현하는 세계이다. 이러한 세계는 정보라는 비물질이 물리적 신호로 전송되는 것이기에 소음과 엔트로피를 피할 수 없는 복잡한 얽힘의 장소이다. 그것은 선형과 비선형 그리고 내부와 외부의 것들로 무수히 중첩되는데 내부로는 발진자(oscillator)의 회로 안에서, 외부로는 관객의 고막의 울림 위에서, 그리고 전송 중인 공간의 공기와 습도, 온도 그리고 벽의 물성을 통해 다시는 반복할 수 없는 시간의 환영(illusion of time)으로서의 사건을 만든다. GRAYCODE와 jiiiin은 이러한 급진적인 발식을 통해 전시 공간의 중첩되는 듣기라는 사건의 장소를 몸 안으로 그리고 공간으로 소리를 통해 건축하는 것이다. 그렇기에 그들이 기획한 공간은 역설적으로 비워져 있다.

마치 관객들이 보는 빛(seeing light)을 통해 제임스 터렐(James Turrell)의 작품을 빛으로 충만한 텅 빈 공간으로 지칭하는 것처럼, 그들의 전시장은 보이지만 파형으로 가득하다. 이것이 바로 그들의 작업에 있어서 중요한 요소 중 하나인 비대상성(non-objectivity)이다. 나는 그것을 작품의 비점유적 속성이라는 개념을 말하고 그럼으로 작품과 분리된 외부로 대상으로서 존재하는 것, 그리고 언제나 거기에 있으리라는 가정 안에서의 일반적인 물리적 대상으로서의 예술 작품이 아니라 마치 휘발하는 시간으로서 어떤 영속을 역설하는 비대상을 말하는 것이다. 그렇기에 우리의 시선은 전시 공간 안에서 오히려 멈추지 있었던, 우리의 심상에는 수많은 이미지와 내적 소리들로 가득하다.

이러한 비대상성(non-objectivity)이 역설하는 영속과 찰나로 휘발하는 시간은 바로 우리의 몸과 관계하는 것처럼, 그들의 정동성(affectiveness)과도 얽혀있다. 정동이란 새로운 기분의 전환을 강조하는 감정(emotion)이 아니라 몸의 질적인 변화를 일으키는 것(affection)이다. 이런 의미로 데이터 컴포지션(Data Composition)의 사운드는 우리에게 작품과의 비점유을 통해 직접적이고 물리적이며 촉각적인 사운드와의 몸적 경험을 가능하게 한다. 이것은 소리가 가지고 있는 당연한 음향적인 속성을 말하는 것이 아니라 소닉 액턴츠(sonic actant)로, 소리가 하나의 행위자로서 우리와 관계하는 것이기도 하다. 이 지점이 그들이 공연이 아닌 전시라는 예술의 방식을 추구하는 이유이기도 하다. 보이지 않지만 30Hz와 40Hz의 진동이 만나며 이루어지는 소멜간섭과 보강간섭에 의해 생기는 파형의 중폭과 감세의 맥놀이(beat)의 파장은 공간의 온도와 습도 등의 조건에 따라 매번 34데시나 된다. 그것은 두의의 정현파로 구성(composition)된 아주 단순한 두 개의 발진이 선형과 지수적인 주파수의 변화로 매번 상상하지 못할 정도의 복잡한 소리의 사건을 만들기 때문이다. 거기에 더해져 관람자의 감상 위치와 공간을 기획하며

디자인: 김영삼
출판: 미디어버스
저자: 그레이코드, 지인
판형: 165mm×275mm
쪽수: 128
ISBN 9791190434164

Design: Sam Kim
Publishing: Mediabus
Author: GRYACODE, jiiiiin
Size: 165mm×275mm
Pages: 128
ISBN 9791190434164

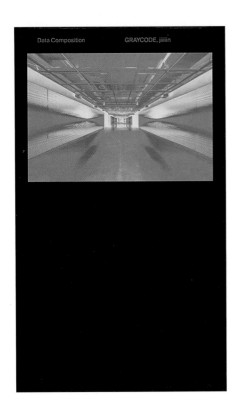

DATA COMPOSITION

사운드 아티스트 듀오 GRAYCODE,
jiiiiin의『Data Composition』은
오늘날 데이터로 변화되는 시간에 관하여
생각한다. 순서에 따른 선형적 처리에서
동시적인 데이터 처리 방식으로의
변화가 만드는 시간을 이야기한다.
책의 첫 부분에서는 수집된 데이터를
처리한 방법에 관한 원리가 설명되어있다.
이후 'Sound'와 'Exhibition'에서는
처리된 데이터로 작곡된 음악 작품과
전시 작품들을 소개한다.

Data Composition by sound artist
duo GRAYCODE and jiiiiin ponders
over the time transferred into data
these days. They talk about the time
produced by the change from linear
processing in order to simultaneous
data processing. The first part of
the book describes the principle of
how to process collected data.
The following 'Sound' and 'Exhibi-
tion' introduce pieces of music and
art created out of processed data.

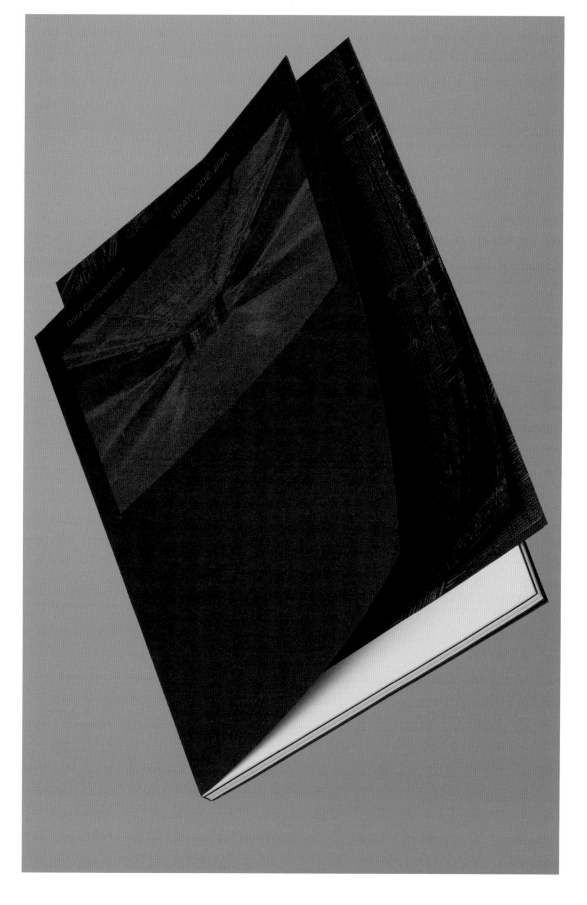

조합이 어색한 점도 아쉬운데, 숫자를
한글로 읽어주지 않고 노출한 것은
요즘 사용자들의 환경 그대로를 재현해
보여주려는 의도가 아닐까 짐작한다.
소제목을 양끝 정렬로 빼곡하게 채운
뒤표지는, 가로쓰기 좌철 제본에 익숙한
무심한 독자들이 책을 뒤집어놓을
가능성을 고려할 때 또 하나의 표지로
보아도 좋을 만큼 단정하고 아름답다.
전반적으로 지금의 독자를 배려한 여러
가지 시도가 엿보이나, 이를 좀 더 정제해
나가는 작업과 더불어 세로쓰기 원형을
엄격히 재현해보거나 반대로 파격적인
실험을 해보는 것도 좋을 듯하다.

　　심사하면서 처음엔 이 책이
가진 조건이 오히려 유리한 자리를
선점하는 것이 아닐까 하는 의심도
했다. 세로쓰기가 보여주는 유일함이나
독특함에 이끌려 객관적으로 판단하지
못하는 건 아닌가 하는. 그러다 다른
책들과 모든 조건을 동일 선상에 놓고
평가하는 것 자체가 불가능하고, 오히려
불공평할지 모른다는 생각이 들었다.
책장을 넘겨 글을 읽어 내려가면서는
애초의 의심을 거두었다. 이 책이 지닌
아름다움은 그것을 구성하는 모든 요소가
결코 분리될 수 없는 하나라는 데 있기
때문이었다. 기획자·저자·편집자·활자
디자이너·북 디자이너가 한 사람인 만큼
여기엔 외로움이 배어있다. 그 가느다란
바람이 가진 힘을 외면하는 일은
불가능했다.

exposure of numbers not read in Hangeul
would be his intention to reproduce the
current user environment as it is. The
back cover packed with subchapter in
full justification should be admired for
its orderliness and beauty so that it can
even serve as another cover, considering
the possibility that the book could be
put upside down by cavalier readers who
are familiar with horizontal writing and
left-sided binding. Many attempts are
seen to care about the current readers
overall but it would also be meaningful to
refine them and rigorously reproduce the
prototype of vertical writing or adversely
do an unprecedented experiment.

　　Upon screening, I doubted whether
these conditions would be favorable for
the book to have the inside track. What
if I could be bewitched by uniqueness or
soleness of vertical writing and failed in
objective assessment? However, I reached
the conclusion that it would be utterly
impossible to evaluate this book with all
the conditions at the same level as other
books and it would be unfair. Reading
down over pages, I cleared away my
doubts I had at first. It was because the
beauty of this book lies in its feature that
every component is an inseparable one.
It is a book that involves only a single man
as publishing manager, author, editor,
type designer and book designer so this
piece inevitably bears some loneliness.
It was unthinkable to turn away from
the power of that fragile desire.

우리나라 말이 중국 말과 달라,
한자와 서로 통하지 아니하다.
그래서 어리석은 백성이,
말하고자 하는 바가 있어도,
끝내 제 뜻을 펴지 못하는 사람이 많다.
내가, 이를 가엾게 여겨서,
새로 스물여덟 자를 만드니.
사람들이 쉽게 익혀서,
날마다 편히 쓰게 하고자 할 따름이다.

國之語音。異乎中國。
與文字不相流通。
故愚民。
有所欲言而終不得伸其情者。多矣。
予。為此憫然。
新制二十八字。
欲使人人易習。
便於日用耳。

어려운 사람을
가엾게 여기는 마음을
[인정]이라고 하죠.
디자이너는 자신을
위해 창작하는 것이
아니라 [누군가]를 위해
창작한다고 생각합니다.
디자이너가, 아니 우리가
인정 많은 세종임금님처럼
[爲此憫然(위차민연)]을
마음깊이 새긴다면 세상이
더 따뜻해지겠죠.

컴퓨터로 20여 자 정도 그린 뒤, 계획한 쓰임에 맞는 글자 크기로
인쇄(출력)합니다. 이때, 글자 크기와
○ 여러 스케치 중에서 디자인 의도(쓰임과 인상)에 적합한
방향이 결정되면, 다양한 낱자와 다양한 모임꼴의 글자를
포함해서 약 50여 자 정도 그립니다. 이 정도 글자면 한 문단
정도 써볼 수 있을 것입니다. 여기까지가 스케치 과정입니다.
○ 이렇게 해서 최종적으로 디자인 방향이 결정되면, 이제부터
인내의 시간입니다. 한글만 최소한 2,350자를 그려야 합니다.
국어에 맞춤 11,172자를 그려야 합니다. 많은 시간이 필요합니다.
끝도 없는 복사 붙여넣기 작업이 기다립니다. 요즘엔 폰트를
만드는 프로그램이 좋아져서 단순한 반복 작업은 자동으로 할
수 있습니다. 예를 들어 [가]를 그렸다면 [가]의 [ㄱ]을 [거]와
같은 비슷한 글자에 자동으로 붙여넣을 수 있습니다. 그런데

문제는 [가]에서와 [거]에서 [ㄱ]이 비슷해 보이지만, 가와
거의 글자 크기와 비례를 맞추기 위해서 [ㄱ] 모양과 위치를
바꾸어야 합니다. 그러나 아직 프로그램은 복사 붙여넣기만
해주지, 스스로 글자의 조형 품질을 높이기 위해서 [ㄱ]을
바꿔주지는 않습니다.
그래서 글자체의 균형과 비례를 맞춰 주지는 않습니다.
2,350자든 일일이 다 그려야 합니다. ○글자체의 쓰임과 인상에
따라 표현 차이가 크지만, 본문용 활자가 아니라면 손이 빠른
사람은 한 6개월 정도면, 한글 2,350자를 그릴 수 있습니다.
○ 한글을 어느 정도 그리면, 문장부호와 알파벳, 그리고 숫자를
한글과 어울리게 그립니다. 대략 100자 정도 됩니다. 한글과
비교하면 몇 자 안 되지만, 한글과는 완전히 다른 세계입니다.
저는 알파벳과 숫자 그리는 일을 정말 싫어합니다. (잘못
그려서 그렇습니다.) ○그다음은 알쏭달쏭한 특수문자와 기호를

『한글생각』은 가로쓰기가 전부라 할 수
있는 한국의 출판 현실에서 이번 공모에
출현한 유일한 세로쓰기 책이다. 보통
표지나 중간 속표지 등에 디자인적
효과로는 일부 사용해도, '읽어야 하는'
본문까지 세로로 짜서 우철 제본으로
내놓는 일은 거의 없다. 하고 싶어도
그런 모험을 받아줄 출판사가 없다. 바로
가독성 때문이다. 사람들은 안 그래도
바쁜 세상에 애써 새로운 읽기 방식을
시도하지 않으며, 그 가독성이란 게
다른 선택지 없이 길든 것일지 모른다는
의심도 굳이 하지 않는다. 빠르게
효율적으로 다수에게 편안하게 읽혀야
좋은 것이라는 인식도 한몫한다. 하지만
'좋은 것'의 판단 기준이 다수결뿐이라면
이 세상에 다양성은 애초에 기대하기
어려울 터이다.

　　타입 디자이너 이용제는
가로쓰기에서 좀처럼 잡히지 않던
한글의 조형성을 세로쓰기에서 발견한
뒤, 글자를 완성해 가는 과정에서의
경험과 바람을 직접 글로 쓰고 책으로
디자인해 내놓았다. 오랜 시간 숙성된
한글에 대한 생각, 우리 글꼴의 뿌리
위에서 새로운 디자인을 하려는 노력,
사람들과 그 미세한 아름다움을 나누고
싶은 마음까지, 이 책은 언뜻 낯설어
보일지라도 숨을 고르고 천천히 자신의
이야기를 따라와 보라고 손짓한다.
장식적인 요소를 모두 배제하고 오로지
'한글생각'과 '세로쓰기'에 집중한 본문
조판과 표지의 정갈한 분위기는 그런
진심을 효과적으로 전달한다. 적절한
글줄 길이와 활자 크기를 찾아가는
과정인 탓에 뒤흘리기로 짠 본문에서
고르지 못한 인상이 있지만, 한글
본래의 쓰기 방식이 자아내는 가지런한
글줄 흐름이 이를 어느 정도 상쇄해
준다. 로마자나 아라비아 숫자와의

Thinking of Hangeul is the only piece with
vertical writing submitted for this contest
despite of Korean publish environment
absolutely predominant with horizontal
writing. Other than occasional utilization
as design factors in covers or title pages,
vertical writing is hardly seen in body
text 'to be read' with right-sided binding.
Should that be done, there would be no
publisher to have such an adventure. It is
because of readability issues. People do
not seem to try a new way of reading in
this hectic world as it is and they do not
bother to doubt whether they would have
been tamed with the notion of readability
without any other options. On top of it,
awareness that a good book should be
fast, efficiently and comfortably read by
many people. If the majority rule is the
only criterion for 'being good', diversity
could not ever be expected in this world.

　　It was vertical writing where
type designer Lee Yongje discovered
formativeness of Hangeul which had
hardly been found in horizontal writing.
Since then, he has taken notes with
experience and desires in the process
of completing letters and made it
a book through his own design work.
It covers from his thoughts about
Hangeul matured over years, attempts
for novel design based on the root of
Hangeul fonts to his heart hoping to
share the profound beauty with other
people. Though the book is seemingly
unfamiliar, it slowly guides us to its
narratives, taking a breather. Excluding
any decorative factors and solely focusing
on 'thinking of Hangeul' and 'vertical
writing', the body text typesetting and
orderliness on the cover effectively
delivers his true heart. The body text
gives a somewhat uneven impression as
it is woven in the form of unjustified text
for the discovery of proper length for the
line and type size is still under way. It
is, however, more or less offset by flush
lines drawn from the original writing
method of Hangeul. It also feels the lack
of combination with Roman alphabet and
Arabic numerals and I'd presume that

바람 같은 《한글생각》을 내며 ──

오래전 한글을 그리면서, 나의 생각이 어디로 흐르고 있는지
알 수 없어 불안했습니다. 파편처럼 흩어져 있는 자료를 찾아
읽으면서, 생각의 흐름을 확인할 수 있어 감사했습니다.
「글」의 소중함을 크게 느꼈습니다. 저 또한, 제가 쌓은
경험과 배움이 사람들에게 도움 되길 바라는 마음으로
《한글＋한글디자인＋디자이너》(2009)를 냈습니다. 당시에는
가로쓰기와 탈네모틀에 대한 확고한 신념으로, 한글을
바라보았던 것 같습니다.

책을 낸 뒤로 한 해에 서너 번씩 한글의 멋과 아름다움,
나의 한글디자인 등을 주제로 강연을 다녔습니다. 또 시간은
흘렀고, 더 다양한 일을 보고 겪으면서 예전에 가졌던
한글에 관한 생각이 조금 더 넓어졌습니다. 가끔은 지금의
내가 10년 전의 나와 대척점에 서 있는 듯한 기분도 듭니다.

「민안스딩」은 누구죠

Gustave Charles Marie Mutel
귀스타브 뮈텔
민안스딩
閔德孝
민덕효

1900년 즈음 출판된 《성경직해》에
「민안스딩」이라는 사람이 나옵니다.
프랑스 사람으로 「뮈텔」이라고 하고
우리 이름으로는 「민덕효」입니다.
그런데 이 사람 이름을 「민안스딩」 또는
「민아오스딩」이라고 적고 있습니다.
지금 한글 폰트는 현대 국어 기준으로
만들고 있고, 외국어를 표기하는 한글이
없어서 「안」 대신에 모양이 비슷한
「안」이나, 발음이 비슷한 「아오」라고
적고 있습니다.

《성경직해》(1892)
《국립민속박물관 소장》

디자인: 이용제
출판: 활자공간
저자: 이용제
판형: 120mm × 185mm
쪽수: 186
ISBN 9791189414092

Design: Lee Yongje
Publishing: Type-space
Author: Lee Yongje
Size: 120mm × 185mm
Pages: 186
ISBN 9791189414092

한글생각

Thoughts on Hangeul

오랜 시간 한글을 연구하고 그려온
이용제가 그동안 끄적인 생각을 모아 펴낸
책이다. 조금은 낯설지만, 이 책은 세로로
읽는다. 처음에는 분명 어색하겠지만 점차
익숙해져 저자의 발걸음을 또박또박 따라
걷듯 읽게 되고, 여러 번 반복해 읽다 보면
시냇물 흐르듯 유려하게 읽어내리게 되는
새로운 경험을 할 수 있다. 한글 조형의
맥을 잇고 우리 시각 문화를 더욱 풍성하게
가꾸려 노력해 온 저자가 한글에 대한
애정을 담은 글은 무심히 한글을 바라보던
우리에게 작은 울림을 준다.

Lee Yongje published this book
with his thoughts accumulated over
his long investigation and drawing
of Hangeul. A little unfamiliar
though, this book is of vertical
writing. It must be awkward at first
but you would get used to it soon,
articulating the steps spread by
the author and eventually enjoy a
new experience of reading down
smoothly as a brook over time.
Having tried to carry on the legacy
of formativeness in Hangeul and
enrich our visual culture, the author
touches us all who have been so
indifferent with his affectionate
piece of writing on Hangeul.

한글생각

활자 디자이너의
바람 같은 글

한글생각

이용제

활자공간

한글생각

이용제

바람

활자공간

마지막으로 책의 서문을 읽다가 수류산방의 작업을 비유한 글이라고 해도 손색없는 문장이 있어 여기에 옮긴다.

"선생님은 흐린 발음과 약한 목소리로 말씀하실 때조차, 문어체의 장문을 구사하셨는데, 안긴 구절(종속절)이 일곱 번이나 여덟 번쯤 이어지다가도 결국 이미 과거로 한참 흘러가 버린 주어와 정확하게 호응하는 목적어와 서술어를 가진 문장으로, 단락의 끝을 맺으셨다. 생각을 얼마나 정교하게 구사하면서 던져 놓아야 저 문장이 발화로 가능하단 말인가."

his faint pronunciation and voice. Subordinate clauses seemed to last forever but they were of immaculate finish with exact match of subject, object and verb that have long gone in the main clause. How on earth could he speak out those sentences? Must be reasoning as highly elaborated as his."

최소한의 크기가 존재하기 때문에 화살의 역설은 오류가 된다. 아무리 큰 숫자에서 시작하더라도 일정한 비율로 줄어드는 숫자들의 경우에는 무한히 더하더라도 유한한 값이 된다. 급수의 항이 유한하다면 유한한 개수의 항을 더하여 급수의 합을 얻는다. 급수의 항이 무한하다면 항들의 합을 구하는 과정이 끝없이 이어질 것이다. 그러나 무한 급수에도 합을 가지는 급수가 있고 합을 갖지 못하는 급수가 있다. $1 + x + x^2 + x^3 + x^4 + \cdots x^n \cdots$의 합은 x가 -1과 1을 제외한 그 내부 구간에 있으면 수렴하여 $\frac{1}{1+x}$ 가 되고 x가 -1과 1을 포함한 그 바깥 구간에 있으면 발산하여 합이 나오지 않는다. 아킬레스와 거북의 거리 차이를 무한히 더하면 $a + ar + ar^2 + \cdots\cdots = \frac{a}{1-r}$ 가 된다. 아킬레스가 따라잡아야 할 거리는 무한한 거리가 아니라 유한한 거리이다.

17년 동안 시를 쓰지 않고 수학만 공부한 발레리가 이런 쉬운 계산을 몰라서 제논의 말을 인용하지는 않았을 것이다. 발레리가 제논의 말을 중요하게 여긴 이유는 "있는 것은 있고 없는 것은 없다."는 엘레아 학파의 주장이 그리스 철학의 중심 사상을 형성하고 있기 때문일 것이다. 그리스 철학은 하나와 여럿, 가변[同]과 불변[異]을 네 기둥으로 하여 네 가지 학파로 나누어진다. 파르메니데스와 제논은 존재를 불변하는 하나로 보았고 [엘레아 학파] 아낙시만드로스(Anaximandros, 기원전 630~546/545)와 아낙시메네스(Anaximenes, 기원전 585~525)와 헤라클레이토스(Heraclitus of Ephesus, 기원전 535~475)는 존재를 변화하는 하나로 보았다 [밀레토스 학파]. 엠페도클레스(Empedocles, 기원전 493년경~430년경)와 아낙사고라스(Anaxagoras, 기원전 500년경~428년경)와 레우키포스(Leukippos, 기원전 440년경~?)는 존재를 변화하는 여럿으로 보았고 [다원주의 학파], 피타고라스(Pythagoras, 기원전 570년경~495년경)는 존재를 불변하는 여럿으로 보았다 [피타고라스 학파]. 현대 철학자 바디우(Alain

Badiou, 1937~)는 집합론을 사용하여 '일다동이(一多同異)'의 문제를 새롭게 사유하였다. 바디우는 존재자를 하나가 아니라 하나로 셈해진 여럿이라고 보았다. 여럿을 하나로 셈한 다수의 집합은 부분 집합으로 공집합을 포함하며 공집합이 만드는 공백 때문에 같은 것은 다른 것이 된다. 바디우에 의하면 참은 존재를 사건으로 바꾸는 힘이다. 그리스 사람들은 책을 보고 생각하지 않고 자기 머리로 생각하였다. 단순하고 근본적으로 생각하였다는 점에서 우리는 지금도 그들을 따라서 생각해 보아야 한다. 파르메니데스와 제논에 의하면, 없는 것은 없으므로 없는 것에 대해서는 생각할 수 없다. 있는 것만 있는 엘레아 학파의 세계에는 생성과 소멸이 없고 죄와 악이 없다. 플라톤은 불변하는 이데아의 영역을 우주 바깥에 설정하였다. 좋음의 이데아가 장미의 이데아, 사자의 이데아, 남자의 이데아, 용기의 이데아, 절제의 이데아, 삼각형의 이데아 등등 무한한 이데아들을 지배하는 이데아의 영역과 달리, 같은 것과 다른 것으로 구성된 우주에는 좋음의 결여태인 나쁜 것이 나타날 수 있다. 무가 없다면 있는 것은 무규정적인 것이 된다. 있는 것과 있는 것 사이에 무가 개입해야 무규정적인 존재를 인식 가능한 존재자들로 한정할 수 있다. 파르메니데스의 우주에는 존재만 있고 무는 없으나 플라톤의 우주에는 존재도 있고 무도 있다. 나는 이러한 사유의 진전에 비추어 둘째 연의 마지막 문장 "꿈은 앎이로다"를 해석해 보고 싶다. 앎은 사실에 맞고 앞뒤가 맞는 말의 체계이다. 앎은 앎을 바꾸지 못한다. 앎을 쇄신하는 동력은 꿈이다. ↓

최종심에 오른 수류산방의 책 두 권을
두고 토론이 꽤 길게 이어졌다.
두 책은 내용이 전혀 다르지만 마치
같은 책처럼 보이기도 한다. 좀처럼
다른 책들에서는 보기 어려운
「문화체육관광부 바탕체 한글」의
집요한 활용, 독자가 참여할 여지를
전혀 배려하지 않은 듯 숨 막힐 정도로
촘촘한 편집 원칙, 그에 따른 디자인
문법과 같이 수류산방 스타일로 완전히
재해석된 만듦새 때문일 것이다. 책 한
권 한 권의 완성도나 아름다움보다는
수류산방이 끊임없이 추구하는 태도와
가치에 놀라고, 인정하고, 그리고 끝내
응원하고자 하는 마음에 가닿게 된다.

6포인트나 7포인트쯤으로 보이는
주석이 10행 가까이 이어지기도 하는
등 필요 이상으로 작아진 글자로
읽기의 흐름을 혼란스럽게 만들기도
하고, 색인이 없어 독서에 아쉬움이
남는다. 하지만 세상의 요구에 발
빠르게 대응하며 유행을 좇기 보다는
종이책이 갖는 고전적 가치를 고집스럽게
지켜나가는 태도가 돋보인다.

쉴 틈 없이 밀어붙이는 책의 구조
안에서 유일하게 편안한 호흡으로 오래
머물면서 음미하고, 뒤로 갔다가 다시
돌아오기를 반복한 공간은 작가의 1주기
추모 행사를 기록한 흐릿한 흑백사진이
듬성듬성 배치된 펼침면이었다.

'데페이즈망 기법에 대한 오마주'라는
표지 디자인도 처음에는 전치와 전복과는
거리가 먼 고전적인 스타일로 읽혔지만,
극단적으로 고전적인 그들만의 디자인
수법이 오히려 초현실주의적 태도일
수도 있겠다는 생각으로 점차 수긍하게
되었다. 유행과 무관하게 자신들만의
스타일을 끝까지 밀고 나가는 힘이
대단하다. 특히 요즘처럼 짧은 호흡의
시대에는 더욱더 소중한 가치일 것이다.

We had quite a lengthy discussion about two books of Suryusanbang to the final consideration. These two books cover totally different topics but look like the same book as well. It would be because of obsessive use of *Ministry of Culture, Sports and Tourism Batang Hangeul* hardly seen in other books, suffocating editing principles that would never allow readers to take even the shortest break or get involved a bit and consequent design grammar, in other words, the configuration completely reinterpreted into Suryusanbang style. Their works attract readers through wonder and recognition of attitudes and values that Suryusanbang has constantly sought, which ultimately leads to support for them, rather than the level of completion or aesthetics of each volume.

It cannot be denied that almost 10-line-long notes with disproportionately small size of 6 or 7 point sometimes confuse reading and absence of index feels a little inconvenienced. Nevertheless, their stubbornness to preserve classical values of paper books is striking, not following the latest trends or quickly responding to the needs of the times.

In its restlessly pushing structure, there is a point where readers can linger on, savor and go back and forth over and again at ease. It is a loose page with fuzzy black-and-white photographs taken from the first death anniversary of the author.

The cover design with 'hommage for dépaysement technique' was first read as a classical style, nothing like displacement or overturn. However, it gradually became acceptable in that their extremely classical design technique would rather be a surrealistic attitude. They have an enthusiastic drive to push through their own style regardless of the fashion out there. It should be particularly valued in the current era of such rapid changes.

Lastly, I'd like to quote a sentence from the preface, a perfect metaphor for works by Suryusanbang.

"Mr. Hwang spoke with a long sentence in a literary style even for

[0] 수류산방(樹流山房, 2003~)

'스펙타클 우주 쇼'와 지상의 횃불들
— 일러두기를 겸한 서문

[1.] 8월 8일의 밤하늘

이 글이 쓰인 날은, 2021년 8월 8일이다. 입추(立秋)에 들어섰고, 막 자정을 지났으니 음력으로는 신축년(辛丑年) 병신월(丙申月), 7월 초하루다. 날이 아니라 밤이라고 해도 옳겠다. 양력으로 헤아리면 황현산(黃鉉産, 1945~2018) 선생님이 돌아가신 지 3년이 되었다. 그해 여름은 몹시 더웠다. 기상 관측 사상 가장 더운 해로 기록되었다고 했다. 기상청의 통계를 굳이 들여다볼 필요도 없었다. 안암동의 낮들은 눈을 뜨기 어렵게 새하얀 빛이었다. 가까운 사람들이 급작히 세상을 떴고, 노회찬(1956~2018) 의원도 그 여름 운명을 달리했다. 그해 8월 7일 초저녁 서울은 꾀죄죄했다. 어둠이 내려앉던 동쪽 하늘에 별안간 흰 뭉게구름이 서울을 다 덮칠 듯 드높게 치솟아 오르더니, 벼락이 수없이 내리쳤다. 비도 없는 서울 하늘을 작살내며 가르듯이 번개가 쩍쩍 번쩍였다. 영문도 모르고 퇴근길 오가던 사람들이, 동쪽으로 나란히 서서 발을 잠시 멈추었다. 2021년 8월 7일에서 8일로 넘어가는 밤하늘은 벌써 가을을 연다. 백악(白嶽)에서 밤이 첫 찬 바람을 몰고 얼른 내려온다. 방송에서는 관측된 온도를 따져 철기가 맞지 않다고 따지지만, 그들은 자기네들이 어제와 똑같이 잠든 줄 아는 이 밤에, 풀벌레와 매미들이 달라졌다는 것을 까맣게 모를 것이다. 옛 사람들이 말한 입추의 후(候기후)는 찬 바람이 닿고, 이슬이 투명해지며, 밤 매미가 우는 것이었다. 그만큼 얇고 잔잔해진 구름 사이로 목성이 하늘의 가장 높은 자리에 횃불처럼 밝다. 길한 별 목성이 밝으니 마음이 부푼다. 눈에는 보이지 않지만, 그 위로 하늘의 바다, 물병자리가 병풍처럼 펼쳐져 있고, 거기에 여름의 별똥별들이 떨어지고 있을 것

<hr/>

이다. 또한 보이지 않지만 목성의 왼쪽과 오른쪽에는 각각 해왕성과 토성이 줄을 선 듯 가지런하다. 서쪽 하늘에는 북극자성, 백조자리가 은하수의 강 위로 환하게 날개를 뻗고, 북쪽 낮은 하늘에는 백악의 시커먼 봉우리에 북두칠성이 반쯤 잠겨 있다. 황현산 선생님이 어디서든 자신을 대체하는 이름으로 걸어 두셨던 '셉튀오르(septuor)', 칠중주가 '환유'하는 별이다. 시인 말라르메(Stéphane Mallarmé)의 소네트에 등장하는 이 단어를 황현산 선생님은 『시집』의 주석에서 이렇게 설명해 놓았다. "수정이 발가벗은 몸으로 죽고, 빛을 잃은 액체가 거울을 어둠 속에 담아 놓고 있을 때, 마침내 저 북쪽 하늘의 일곱 개 별이 거울 속에 불박인다. 시의 문맥을 따진다면, 이 북두칠성의 7중주는 '한밤'에 고뇌하는 한 정신이 그 손톱에 불을 붙여 하늘로 받들어 올렸던 그 횃불들이다."[말라르메, 『시집』(2005), 302쪽.] 그 무렵 밤마다 전기와 빛으로 섬멸하는 전자 기기의 화면-거울 속 이메일에서, 소셜 미디어에서, 포털의 댓글창에서, '셉튀오르(septuor)'라는 이름 7중주는 불박은 별자리였을지도 모르겠다. 폭언과 잡담이 난무하는 컴컴한 액흑 속에서 고뇌하며 횃불을 올리던 정신이었을지도 모르겠다. 그러고 보면 말라르메가 다시 창조한 7중주-북두칠성은 황현산 선생님에게 와서 "은유"가 아니라 "환유"가 되었다고 말할 수 있지도 않을까. 불문학자였고 교육자였고 문학 평론가였던 황현산 선생님이 친구의 행성이었다거나 일곱 몸으로 분신하지는 않을지라도, 어느 시인이 정신의 하늘을 묘사하기 위해 창조한 그 낱말 '셉튀오르(septuor)'의 속성을 밤을 선생님으로 삼았고 스스로 밤의 선생님이기도 했던 황현산 선생님에게 인접되어 있는 것이 아닐까. 환유의 방법으로 세계에 쩍쩍 균열을 내고 있지 않았을까.

[2.] 2016년이 시작되던 겨울의 시간 여행

수류산방의 [아주까리 수첩] 세 번째로 나오는 이 책 『전위와 고전』은 황현산 선생님의 '프랑스 상징주의 시 강의'를 재록하여 엮은 것이다. 2016년 1월 21일부터 2월 18일까지 실천적 인문학을 표방한 '시민행성'에서 기획한 강의로, 황현산 선생님께서 말씀하신 바에 따르면 프랑스 상징주의와 초현실주의 시 세계를 이렇게 여러 차례로 엮어 학교 밖에서

<hr/>

성녀

[1] 플루트나 만돌린과 더불어 옛날
반짝이던 그녀의 비올라의
금박이 벗겨지는 낡은 백단목을
감추고 있는 유리창에,

[8] 저녁 성무와 밤 기도에 맞추어 옛날
넘쳐흐르던 성모 찬가의
책장이 풀려나가는 낡은 책을
열어 놓고, 창백한 성녀가 있다.

[15] 섬세한 손가락뼈를 위해
천사가 제 저녁 비상으로
만드는 하프에 스쳐
성광(聖光)처럼 빛나는 그 창유리에,

[19] 낡은 백단목도 없이, 낡은 책도 없이,
악기의 날개 위로,
그녀가 손가락을 넘놀린다
침묵의 악사.

SAINTE

À la fenêtre recelant
Le santal vieux qui se dédore
De sa viole étincelant
Jadis avec flûte ou mandore,

Est la Sainte pâle, étalant
Le livre vieux qui se déplie
Du Magnificat ruisselant
Jadis selon vêpre et complie:

À ce vitrage d'ostensoir
Que frôle une harpe par l'Ange
Formée avec son vol du soir
Pour la délicate phalange

Du doigt, que, sans le vieux santal
Ni le vieux livre, elle balance
Sur le plumage instrumental,
Musicienne du silence.

디자인: 박상일
출판: 수류산방
저자: 황현산
판형: 140mm×224mm
쪽수: 648
ISBN 9788991555853

Design: Park Sangil
Publishing: Suryusanbang
Author: Hwang Hyunsan
Size: 140mm×224mm
Pages: 648
ISBN 9788991555853

전위와 고전: 프랑스 상징주의 시 강의

황현산은 문학 평론가인 동시에 번역가이고, 프랑스 근현대 시를 연구하는 불문학자다. 수류산방의 아주까리 수첩 제3권『전위와 고전』은 황현산이 2016년에 인문 공동체 시민행성에서 펼친 프랑스 상징주의와 초현실주의 시 강의를 녹취하고 정리한 책이다. 국내 최초로 아폴리네르 연구로 학위를 취득한 이래 황현산은 평생 프랑스 상징주의와 초현실주의 시 세계를 연구해왔다. 이 책은 19세기 중반 보들레르부터 20세기 초 아폴리네르까지, 그들을 거치는 동안 일어났던 '현대 예술 거대한 지각 변동'의 흐름을 풀어낸다.

Hwang Hyunsan is a literary critic, a translator and even a scholar of French literature in the field of modern French poetry. *Avant-Garde and Classics*, vol. 3 of Ajug-gari Note in Suryusanbang series, is a transcript organizing Hwang Hyunsan's lecture on French symbolism and surrealist poetry given at a humanistic community Citizen Planet in 2016. Obtaining the first degree with Apollinaire study in Korea, Hwang Hyunsan has studied the world of French symbolism and surrealist poetry for his entire life. He untangles the stream of 'enormous change in modern art' brought about from Baudelaire in the mid 19th century to Apollinaire in the early 20th.

아무거나수서 **3**

황현산 黃鉉産 HWANG Hyunsan
전위와 고전 前衛.古典 AVANT-GARDE and CLASSICS
...... 프랑스 상징주의 시 강의

김인환 「눈보라 말라르메의 에보카 로트레아몽의 제보가
희미하게 르포로 성장한다」 시의 광원산 강의 주제이다.
김인환 1951-2005 선생님으로브롤레르도 됩이루가
이 두르름을 다시 하나로 묶는 일이
현대시의 긴급한 과제라고 믿음이 이에 기...
이 강의 마상인을 계기로 상징수 현대시 현대시 이해가
이것에 달린 화신되기를 희망한다.

suryusanbang

『자소상/트랙터』는 디자이너 박연주가 기획·편집·디자인하고 출판한 책이다. 디자이너는 두 개의 전시를 한 권의 책으로 묶기 위해 책의 물리적 구조를 탐구했다. 지면 위의 레이아웃을 다루는 것에 머무르지 않고 접고 펼치는 책의 구조까지 침투하려는 적극적인 해석과 아이디어가 돋보인다. 작가의 작품집이 가볍고 매끈하며 경쾌한 호흡으로 완성된 점도 흥미롭다. 작가의 존재감을 가득 담아내는 판형과 두께, 복잡하고 과도한 후가공을 시도하는 기념비적인 책과는 차별을 둔다. 이 책을 통해 우리는 후가공이 화려하고 정보가 가득한 책만이 아름다운 책이라는 그간의 편견에서 벗어날 수 있다. 그렇다고 해서 이 책이 손쉽게 제작된 것은 결코 아니다. 편집과 디자인은 물론이거니와 종이의 선택, 인쇄와 제본의 완성도 등을 보면 책에 들인 섬세한 공을 충분히 짐작할 수 있다. 표지(엔티랏샤)와 강하게 대비되는 내지(아쿠아사틴)의 촉감은 자꾸만 책을 들춰보게 하고 쓰다듬게 만든다.

Self-Portrait/Tractor was planned, edited, designed and published by designer Park Yeounjoo. She explored the physical structure of a book in order to bind the two exhibitions into a single book. Beyond dealing with page layout, she strives to penetrate into the book structure of folding and opening as well, at which her active interpretation and ideas shine bright. It is also compelling that a collection is finished in light, sleek and lilting harmony. It is differentiated from any monumental books with complex and excessive post processing as well as huge size and thick volume heavily weighted on the artist's profile. This book breaks our prejudice that a book with fancy post processing stuffed with information can only be called a beautiful book. It definitely does not mean that this book was easily made. Not only its editing and design but paper selection and completion in printing and bookbinding are ample clues for her detailed work. The strong contrast of the book leaf (aqua satin) against the cover (NT Rasha) keeps luring us to open up and pet the book.

최대장: 트래더의 세계로 오세요!

윤민화
독립 큐레이터

1. 당신은 '조' 혹은 '조세린'입니까?

작가 최해룡과 기획자 윤민화가 함께 한 전시 《트래더》는 소비문화와 점프스페이스에서 사물과 사람 각각에 스쳐 조명을 비춘다. 발스하이어에어 걸린 듯한, 마치 투 투라 증세를 보이는 것과 같은 거대 도시-공간 속에서 소비자를 기다리는 한 지의 오거도 없이 반복하며 점든된 일련의 사물들 앞에 바로 당신 있다의 진밀한, 너의의 벽, 마주 보고 있는, 가운은 너무나도 잘 어김된 나이지 모든 것을 반사하며, 쇼핑을 범람한다. 평범이는 공간 구석 구석에서 에이러 친다. 동일한 같고 그 공간을 빠져나지 못하고 반복적으로 귀를 때린다. 누구에나 편만하게 말 필도록 실재된 제품들은 모두의 욕망을 포용하는 진밀하이 있다. 사물들은 천편일출적으로 반복되는 사물들 사이를 총이처럼 거닐면 결국 계산대로 말하게 된다. 동일 노래처럼 나지이 그러나 빠르다 바르드가 찍혀 나간다.

"결국 쇼핑할 없을 일이 별로 없을 것이다.

\\\"

쇼핑물은 거대하다 못해, 도시 그 자체가 된다. 사람들은 끝 없이 이어지는 진밀하를 탐색하여 걷고 있 것는다. 유리의 거울로 거진하면 백반은 내부를 무한히 확장한다. 0까는 소비 상품을 하나의 면면으로 지정하지만, 그 내부는 무수한 알 라로 분화된다. 사람이나 이 공간을 경험하는 경로는 다양 하다. 각각 다른 곳에서 정신을 놓고 시간을 통해로 발리게 되어 있다. 미로가 되기로, 작험함 공간에서 표지판은 더는 의미가 없다. 화살표를 따라 이 방향, 저 방향으로 걷고 오 걸어도 결코 원하는 목적지에 대다를 수 없다. 사람이 사 물을 예측한다. 일끝 사람들은 쇼핑할고 다른 것을 할 도 리가 없다. 우리가 찾았에 있는 "결국 쇼핑 말고도 할 일 이 별로 없는" 세계, 즉 쇼핑물에서는 일체된 공간 속에 끝없이 이어지는 진밀하와 반복되는 계산대의 강박적인 리듬, 그리고 정신없이 올라가거나 내려가는 에스컬이터에 투여통몸에 걸린 쪼라이의 옷 쪼라이의 모습들이 포착된다.

점프스페이스에서 일어나는 대량 생산과 유통, 획일화된 소비 게 기저에는 20세기 산업 디자인의 역사에 쓴 흡을 그린 기능주의가 있을 것이다. 대표적인 미국 1세다 산업 디자인의 계적자라고 블리는 헨리 드레이퍼스는 "인체측 정학(anthropometry)"을 디자인의 영역으로 끌어들여 현재의 사용자 경험(user experience, UX)을 디자인에도 도 입한 최초의 인물로 역사에 남긴다. 덕분에 80년대의 디 자인 과일 시대를 지나, 90년대에 이르러 무한 산업이 가 능할 교조화 단계에 안착하였으며, 이제 도시는 넓지는

<div style="page-break"></div>

'동일한' 제품들을 수용할 수 있는 거대 수용소로서, 완전 히 일체되고, 무한히 반사되며, 쇼핑 외에 다른 것을 할 도 리가 없는 인류의 쇼페기, 점프스페이스를 탄생하기 시작 했다.

드레이퍼스의 인체공학적 디자인의 모델이 된 인물들은 조와 조세린 (Joe&Josephine)이었다. 심지어 이들에게는 조 주니어(Jr.Joe)도 있었다. 하지만 조와 조세린, 그리고 조 주 니어는 실제 인물이 아니다. 이 가득한 인체의 표준 수치 데이터를 수집한 뒤 그 표준값을 대입하여 만든 가상의 인 물들이다. 헨리 드레이퍼스에게 조와 조세린은 다양한 택 할을 수행하는 가상 인물이기보 실제로 튼튼한 조세린가 되었다나. 헨리 드레이퍼스는 조와 조세린에 관해 이렇게 말 한다.

"조는 4시간 안에 라이노타이프의 위치를 조정해야 할 때 나 비행기 착석을 입체에 편안하게 디자인하는 데 이롭되 며, 때로는 공업자 안에 달라 놓이기되고 찍고, 트랙터 운 전사 역할을 하기도 한다. 반면 조세린은 다림질을 하거나 전화교환기 앞에 앉아 있거나, 팝을 진공청소기로 청소하 거나, 편지를 타이팝한다. 가득은 우리의 직원이며, 우리 가 디자인하는 물건을 사용할 수백명 의의 소비자를 대포 하여 제품을 어떻게 디자인해야 할지 우리에게 알려준다. 우리의 역할은 조와 조세린의 주위 환경들과 그들에게 맞추 는 것이다."

조와 조세린이 수행한 역할은 이루 헨리 드레이퍼스의 디자인 이 처점하는 인체공학적인 접근을 하고 있다. 여기에게 만든다. 실제로 그는 신체 지수에 관한 데이터를 수집하고 분석하여, 사람의 행동과 기계 디자인 사이의 공백을 "예 위 나간다"라고 말한다. 하지만 '보통' 체격의 사람이 할 트 우리 없이 제일에 가장 수는 입체적 크기나, 손을 일 이나 세계 잘 수 있는지나, 팔을 말이나 뻗을 수 있는지 등 실제 사람의 머리와 허벅지, 팔, 어떠하 같은 모든 신체 부 위의 치수를 수립하고, 그 표준 측량값을 부여한 것이 사 뮤지 자신의 가장 효과적인 기계를 창안하는 "표준" 디자 인이 되는이는 것이 생각해 볼 필요가 있다.

드레이퍼스는 "인간을 위해에"라는 말을 자주 했다고 한다. 그 는 사람들은 개별적으로 집단으로든, 그가 만든 물건과 올리게나, 밟고 앉지 않거나, 터뜨리거나, 활성화하거나, 작 동하거나, 어떤 방식으로든 그것을 사람들을 것이라는 사실 를 염두에 두어야 한다고 자신의 디자인 철학을 말히 혔 다. 그에 따르면, 사람들이 제품과 접촉할 때 마찰이 발생 한다면 그 산업 디자이너는 "실패"한 디자인이다. 그러나 모든 적어서도 그가 창안한 조와 조세린은 결국 "동일"까지만 판 것없었던 것 같다.

"조와 조세린은 작품의 일례화와 거부반응, 그리고 집 착물 지니고 있었다. 그들은 울편하거나 부자연스러운 신 체 자세에 에미하게 반응하며, 지나치게 뭐거나 어두운 빛, 그리고 공격적인 색깔을 보면 불편함을 느끼고, 소리 에 민감한 한, 딸카만 냄새가 나면 불을 움츠렸다."

신체 표준 지수를 제품 디자인에 적용하는 방법이 사용자 게 만나 다르게 경험될 말하고라 반응. 예컨대, 가는 반응 의 문제까지 해소할 수 있는 발러는 아니다. 가장 보통 의 인간을 위해 계격로 제품을 진밀된 거대한 쇼핑물을 본 다시 돌아가 보자. 맞지 아니 생각 모든 것이 반복하는 거대한 점프스페이스에서는 "모두를 위한" 제품이 "표준"

F

F

디자인: 박연주
출판: 헤적프레스
저자: 윤민화, 최태훈(작가) /
안소연, 윤민화 (글)
판형: 204mm × 295mm
ISBN 9788997973309

Design: Park Yeounjoo
Publishing: Hezuk Press
Author: Yoon Minhwa,
Choi Taehoon (artist) /
Ahn Soyeon, Yoon Minhwa (text)
Size: 204mm × 295mm
ISBN 9788997973309

자소상/트랙터

Self-Portrait / Tractor

시각 예술가 최태훈의 개인전 《자소상》과 큐레이터 윤민화와의 2인전 《트랙터》를 엮은 책이다. 디자이너 박연주의 기획과 디자인으로 두 개의 전시를 책의 물성으로 묶었다. DIY 가구 홈페이지의 추천 알고리즘을 통해 가구로 빚어진 자소상에 관한 전시 《자소상》은 시스템과 자소상의 관계를 DIY 가구 유닛을 활용한 조각으로 탐구한다. 윤민화와 최태훈은 사물과 사람 사이에 새로운 힘과 방향을 끌어내는 트랙터(tractor, 견인차)를 상상해본다. 이 보이지 않는 힘과 방향은 인간에 의해 사물이 예속되지 않는 상태를 가정하며, 인간의 몸 역시 사물의 기능에 종속되지 않는 상황을 창안한다.

A single volume for a two-person exhibition with the solo exhibition *Self-Portrait* by visual artist Choi Taehoon and *Tractor* by curator Yun Minhwa. The two exhibitions are put together physically in one book by planning and design devised by designer Park Yeounjoo. The exhibition *Self-Portrait* explores the relationship between system and self-portrait through pieces utilizing DIY furniture units. Yun Minhwa and Choi Taehoon conceived the idea of a tractor which actuates new power and direction between an object and a human. This invisible power assume a condition that an object is not subordinate to human beings and create a circumstance where human body is not subordinate to the functionality of an object either.

것이 아니다. 영문과 국문 지면의
타이포그래피에서도 찾을 수 있다.
본문과 각주가 대응하고, 여백에
등장하는 작품 번호와 인덱스의 정보가
서로 대응해 정보를 제공한다. 본문은
양끝맞추기로 글 외곽의 장방형이 또렷이
부각되고 소제목과 본문은 중앙정렬을
이루어 좌우 대칭적 구조를 보여준다.
대칭 구조는 펼침면에서 더욱 확장되어
좌수와 우수가 다시 대칭 구조를 이룬다.
예측 가능한 대칭 구조의 단조로움은
명조/세리프체 본문과 대비를 이루는
고딕/산세리프체 제목, 본문의 조용함을
깨우는 면주 정보의 시원한 크기, 단락
깊게 들여짜기, 각주의 우측흘리기가
허용하는 지면의 여백 등이 해소한다.
이미지·텍스트·인덱스에는 각각
도공지·비도공지·색지 이렇게 세 개의
다른 종이가 대응했다.

『아웃 오브 (콘)텍스트』는 책의
콘셉트가 콘텐츠를 구조화하고 그 구조가
책 전체 형태에 거시적으로, 그리고
미시적으로 반영되어 정신과 물질,
개념과 형태가 유기적으로 연결된 수준
높은 디자인의 사례를 보여주고 있다.

the body text demonstrate left-right
symmetric structure with center align.
The symmetric structure is further
extended when opening a page, on which
both the left-hand and the right-hand
pages make the symmetric structure yet
again. The monotony from the obvious
and predictable symmetric structure
is beaten by the contrast between
Myeongjo/serif type on body text and
Gothic/sans serif type on title; the
information provided on marginal note
sizable enough to awaken silentness of
the body text; indentin deeply into a
paragraph; the margin allowed by right-
sided unjustification and the like. Coated,
uncoated and colored papers are matched
respectively to the image, text and index.

The concept of *Out of (Con)Text*
structuralizes the contents and that
structure is reflected to the entire book
shape at both micro and macro levels,
which is the case of sophisticated design
that organically connects spirit and
material and concept and form.

No. 55

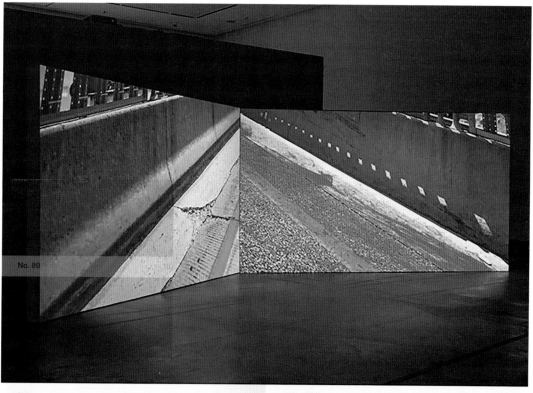

No. 80

No. 80

시작해 전, 후로 대칭적으로 전개되는 구조를 택하고 있다. 이를 분명히 드러내기 위해 책은 사철제본으로 등을 노출하고 있는데, 그러면서도 소프트커버의 뒤표지를 내지 뒷면에 접착한 형식으로 표지 또한 살리는 영리한 제본 방식을 택하였다. 책을 세로로 세워둘 때 제목이 읽히는 부분 즉, '책등'을 영어로는 '척추(spine)'라고 한다. 같은 부분을 가리키는 용어로써 '등'과 '척추'의 무게는 사뭇 다르게 느껴진다. '등'이 눈에 보이는 표피적 부분을 지시한다면 '척추'는 내부 구조를 지칭한다. 척추는 좌우대칭의 몸을 지지하는 기관으로『아웃 오브 (콘)텍스트』책을 세워서 보면 책의 등과 배에서 옥색 색지에 인쇄된 인덱스의 척추가 분명히 드러난다.

　표지 앞면과 뒷면, 내지 첫 페이지에 걸쳐 적용된 작가의 '고속도로 기하학'은 이 책에 진입하는 경험을 두 가지 면에서 매우 특별하게 만든다. 우선 '작가가 도시 하늘에 어지럽게 교차하는 전깃줄을 소재로' 재구성한 작품에서 선들은 이차원적 공간에서 연결되기도 끊기기도 하다가 면을 이루고 그 면에 의해 만들어진 삼차원적 공간에서 다른 선들을 덮기도 또 가려지기도 하는데, 표지를 열었을 때 드러나는 책등 높이의 단차를 통해 선이 꺾이고 굴절되는 듯한 효과가 입체적으로 구현된다. 또 다른 경험은 표지를 덮었을 때는 책등에 붙어 있다가 표지를 열면 책등으로부터 떨어져 나오는, 책등의 안쪽 면의 표현에 있다. 16mm의 좁은 공간에 노출된 책등에 물리적으로 구현된 책의 구조를 거울로 비추듯 목차가 등장하는데 6-7포인트 정도의 작은 타입으로 된 목차 정보를 예측하지 못한 공간에서 만나는 경험은 매우 신선하다.

　'대응'과 '대칭'이라는 책 디자인 콘셉트는 전체 구조에만 적용된

sewn binding while the back cover of adhesive binding is glued on the back of the book leaf to make full use of the cover, which makes bookbinding so clever. The 'book spine' refers to where the title is read when the book is stood up. The same term in Korean language is 'the back of a book' and the weights of both 'back' and 'spine' quite vary in tone. Assuming that 'back' indicates visible, superficial part, the 'spine' refers to an internal structure. Spine is an organ which supports left-right symmetrical human body and when *Out of (Con)Text* is stood up, it clearly shows the spine of index printed on jade green paper on the book spine and bookblock.

'Highway geometry' applied through the front and the back of the cover to the first page of the book leaf gives a very special experience to get into the book for two aspects. First, she restructured works by utilizing 'electric wires chaotically crossing over city sky' and on them, lines are connected and then cut off in 2D space and then suddenly form a face, which subsequently makes 3D space where other lines are covered or hidden. The different heights of the spine shown when opening up the cover tridimensionally realize the effect as if the lines were bent and twisted. The other experience is in expression inside the spine which drops from the spine, which is either attached to or fallen from the spine respectively when the cover is closed and opened. Here comes the table of contents as though it mirrored the book structure physically built on the spine which is barely exposed to the space as narrow as 16mm. It is a very fresh experience to unexpectedly encounter the table of contents with 6–7 point-sized small types.

The book design concepts of 'match' and 'symmetry' are not only applied to the entire structure. They are also found in typography on pages written in English and Korean. The body text matches the footnote and so does the artwork number on the margin with the index information, which provides instructions in the right place. On the body text, the rectangle on its edge is distinctly represented through justification while the subchapter and

목차(의 시)

첫 번째 규칙:
시페루스¹가 잎벌레²를 만났을 때

앙카 베로나 미흘렛

1990년대 초 생물학으로 학업을 시작했던 박선민은 이후 서울대학교에서 조각을 전공했고 1996년 졸업했다. 명성 있는 개념미술가이자 지도 교수인 최인수의 영향을 받아 박선민의 예술적 실천은 예술적 생산의 특이성과 오브제의 서사 중심 디스플레이를 둘러싼 아카데믹한 전통을 깨기 위해 추상성과 다양한 재료 및 텍스처 연구로 향했다. 작가가 대학에 재학할 무렵 서울의 도시 풍경 변화는 가속화되었고, 이는 세 건의 잊히지 않을 참사—1994년 성수대교 붕괴, 1995년 삼풍백화점 붕괴, 1997년 아시아 국가의 재정 위기—를 어느 정도 야기했다. 이러한 참사는 구조물과 건축, 시민 의식, 공동체 중심 논의의 중요성에 대한 국제적 경각심을 일깨웠다.

박선민의 전작(全作)은 크게 두 가지 작업으로 나눌 수 있다. 하나는 반(反)형태/비정형(formlessness)을 탐구하는 것이고, 다른 하나는 자연의 변화를 관찰하는 것이다. 한편 상상력과 은유, 상황은 작가의 예술적 시도에 따라 달라진다. 그리고 건축적 비유는 작가의 창작 프로세스에서 장소의 해체 및 전환, 재자연화(re-naturalization)를 위한 도구로 사용되며 중요한 역할을 한다.

대학교 1학년 시절 박선민은 자신이 '조각으로의 유기적 접근'이라 명명한 것을 정교화하려 돌·금속·실리콘·유리·직물·회반죽·종이 등으로 만든 구성물을 아우르는 힘든 예술적 작업에 몰두했다. 1993년부터 1994년까지 박선민이 발전시킨 부드러운 느낌의 스케치와 모형은 작가 자신의 최근 예술적 연구와 생산에도 주요한 역할을 한다. 부(副)조소작[이]고 실험적이며 때로는 의도 없이 만든 작업—종이로 만든 식물학적 정후⁴의 첫 버전이나 정성 들여 사포로 간 알루미늄판, 표면에 수천 개의 금속 핀을 꽂은 파란 실리콘 막 같은—은 형태에 반하는 저항의 시작이었다. 비정형에 대한 탐구는 역사적으로 초현실주의자에 의해 시작되었고, 조르주 바타유(Georges Bataille)나 로제 카유아(Roger Caillois)의 글을 통해 심화되었으며, 로버트 스미스슨(Robert Smithson)이나 리지아 클라크(Lygia Clark) 같은 영향력 있는 미술가의 작업을 통해 중요한 지점에 도달했다. 로절린드 크라우스(Rosalind Krauss)가 「엔트로피에 관한 사용자 안내서(A User's Guide to Entropy)」에서 상정하는 것은 이렇다. "그렇지만 엔트로피적이며 시뮬라크르(simulacre)적 움직임은 주

체가 없는 상태로 시각의 영역을 떠도는 것이다. 이러한 움직임이 보여 주려는 것은 반복이 무한정 자동 생성되면 일인칭은 사라지는데, 이 사라짐이 비정형을 축발하는 메커니즘이라는 것이다." 크라우스의 견해에 따르면 비정형이 발생하는 순간은 특정한 외부 자극으로 인해 자아(ego)가 처한 상황이 뒤바뀌는 때, 즉 특정한 규범 안에 존재하면 당초의 상태를 박탈당하게 되고, 이는 예술적 프로세스의 정제(purification)를 부추기는 엔트로피의 상태를 일으킨다. 박선민은 엔트로피의 단계를 이용해 자신의 작업에 자연을 듬뿍 스며들게 했는데, 자연은 그의 작업 전반을 관통해 온 욕망의 대상이다.

1993년과 1997년 사이에 작업한 박선민의 스케치에는 낸시 스페로(Nancy Spero)의 드로잉 속 부유하는 인간 형상을 연상시키는 단순화된 구상이 배치되어 있다. 박선민은 기이한 관점으로 신체를 분석하는 데 관심을 가지고, 성(sexuality)과 게임⁵ 사이의 허용치 안에서 포착된 유동적 상태를 즐기는 양성성(兩性性)을 지닌 신체를 그리며 젠더 경계를 희석했다. 1996년 대학 친구들과 함께 박선민은 버려진 집을 일시적으로 점거해 스튜디오로 사용했다. 다음 해, 이곳에서 제작된 스케치의 셀렉션은 언젠가 주거지였던 집의 은밀한 공간에 마련된 드로잉 룸에서 전시되었다. 이러한 제스처의 잠재력은 이후 자신의 공간을 만들기 위해 구조를 생성하고 벽을 정복하려는 욕구로 승화된다. 작가는 신체 드로잉 외에도 형태의 권력을 향한 첫 번째 행동으로 나타난 추상 드로잉의 셀렉션을 선보였다.

1995년 이전과 다른 놀라운 방식으로 박선민이 졸업 전시를 위해 구상한 장소 특정적 작업은, 바로 건물의 특정 공간에 만든 '신문 방'이다. 졸업하기 전 1년 동안 그는 열과 빛을 정돈되게 구성해 한두 명이 들어갈 만한 크기의 방을 만들 수 있을 만큼 수많은 신문지를 수집했다. 1996년 대학 친구들과 함께 박선민은 신문지가 깔려 있게 늘려 쌓인 내부에서 정적의 순간을 경험할 수 있었다. 작가는 이 작품에 대해 다음처럼 회고한다. '신문이 때로 수많은 충격적 이야기를 담고 있지만, 방의 내부는 완전히 고요했다.' 이 작품은 조각의 한계를 비롯해 그것을 전시에서 작가의 작업의 개념성에 대해 질문을 던진 단호한 제스처다. 또한 축적과 반복, 고독의 의미에 대한 질문이기도 하다.

〈지루함을 위한 방〉(1995)이라 명명된 이 설치 작품은 박선민의 과도기와 개인적 확장의 순간을 보여 주는, 작가의 작업적에서도 독특한 작품이기에 복합적인 질문을 제기한다. 바로 대립적 상황을 드러내는 점이 복합적이다. 외부에서는 형식주의적 조각으로 보이지만, 내부는 혼합적 경험—밀실 공포증을 느끼게 하는

1.
옮긴이: 〈양호 편지·연작(1999)〉에 나오는 식물 중 하나로 남미와 마다가스카르 지역이 원산지인 여러해살이 수생 관엽식물이다. 학명은 '키페루스 인볼루크라투스(Cyperus involucratus', 종'파파루스-나-디')', 통상적으로 '시페루스'라고 불린다.

2.
옮긴이: 〈크로뮬라르스·연작(1999)〉에 나오는 곤충으로 '작은 빨간코 잎벌레(Small Bloody-nosed Beetle)'라고 알려져 있다. 국립생물자원관에서 서식하는 종을 '티마르카 고이팅겐시스('Timarcha goettingensis')'라고 부른다.

3.
옮긴이: 필자는 '부조소작(subsculptural)'이라는 용어에 대해 '박선민이 조각 작품으로 귀결될 작업 결과를 예측하지 않고 그 과정을 즐기는 순간을 묘사하기 위해 사용한 단어'라고 설명한다.

4.
1990년대에 박선민은 스물여섯 종의 식물을 사진으로 찍은 후 이를 문자 크기로 단순화했다. 이러한 미니어처 실루엣을 바탕으로 스물여섯 개의 암호를 만들었으므로, 각 식물의 확명에서 머리글자가 해당 그림문자의 알파벳을 나타낸다.

5.
이브알랭 부아(Yve-Alain Bois), 로절린드 크라우스, 「엔트로피에 관한 사용자 안내서」, 《옥토버(October)》 78호 (1996, 가을), 앰아이티 프레스(MIT Press), 42.

6.
옮긴이: 필자는 '철학적 의미의 게임을 의미한다'고 말한다. '유머와 유희를 포함하여 현실을 복잡하게 하거나 현실을 진지하게 받아들이지 않도록 만드는 일종의 정교한 공식을 표현하고자 이 용어를 사용했다'고 설명한다.

『아웃 오브 (콘)텍스트』는 박선민 작가의
25년간의 주요 작업을 엄선해 수록하고
드로잉·사진·비디오·설치 등 다양한
매체로 활동한 작가의 작품세계를
일곱 명의 비평가의 글과 함께 담아낸
책이다. 책에 수록된 문혜진 비평가의
말에 의하면 '박선민의 작업은 분절이
거의 불가능할 만큼 전체 작업이 하나의
생명체처럼 이어져 있다. 또한 구조적
분명함 없이 '부분이 곧 전체'이자
'전체가 곧 부분'인 일종의 그물망 같은
형태가 어디를 어떻게 잘라야 할지
도통 애매하다. 이러한 특성이 작가의
모노그래프에 해당하는 책의 물성에
어떻게 반영되었을까.

　　책은 '작품 이미지–글(영문)–인덱스
(작품 목록)–글(국문)–작품 이미지'의
순서로 구성되어 있다. 이 구조에서
중심에 위치한 인덱스는 중추적인 역할을
한다. 수십 장에 걸친 작품 이미지는
연대기 순으로 나열되지 않아 그야말로
'아웃 오브 콘텍스트(Out of Context)'로
여겨진다. 다행히 작품 이미지의 오른쪽
페이지 면주에 작품 번호가 있어 정보가
궁금하면 책 중앙에 위치한 인덱스를
찾게 된다. 뒤따르는 비평가들의 글은
가독성 높은 본문디자인이 내용의 이해를
돕는다. 비평에서 언급하는 작가의 작업은
친절하게 오른쪽 여백에 표기되어 있고
작업 정보 확인을 위해서는 책 중앙에
위치한 인덱스를 방문하게 된다. 결국
책을 구성하는 요소들은 매우 끈끈하게
중앙에 위치한 인덱스, 즉 작품 목록과
연결되어 있다. 이는 25년간 작가가
구축한 작품 전체가 '텍스트'이고 그
'텍스트로부터(Out of Text)' 책을
구성하는 요소들이 존재함을 의미한다.

　　따라서 책은 앞표지에서 뒤표지에
이르기까지 정보가 순차적으로 전개되는
구성을 과감히 버리고 책의 중심에서부터

Out of (Con)Text is of select major works
by artist Park Sunmin for 25 years and
of her world of art actively engaged in
various media of drawing, photography,
video and installation along with writings
by seven critics. According to the critic
Moon Hyejin, a participant to this
publication, 'The entire works of Park
Sunmin are conjoined like one life so that
they can hardly be segmented. It is also
totally ambiguous to decide where the
segmentation should be made for a sort of
the net-shaped form in which 'a segment
is a whole' and 'a whole is a segment'.
How would this feature be reflected
on the physical properties of the book,
the monograph of the artist?

　　The composition of the book is in
order of 'artwork image-article(English)-
index(list of artworks)-article(Korean)-
artwork image'. The index at the center
of the structure plays a pivotal role.
The artwork images over dozens of pages
are not chronologically listed and thus,
literally regarded as 'Out of Context'.
Fortunately, the right-hand page of
the artwork image is annotated with
the artwork number so whenever feeling
curious, the index at the center comes
in handy. Critics' writings that follow
help to understand the contents with
highly readable body text design. Park
Sunmin's works mentioned by the critics
are kindly marked in margin on the right
side and readers visit the index located
at the center to check information on the
work. All factors that organize the book
are eventually and strongly linked to the
index, in other words, the list of artworks.
It means that the entire works that Park
Sunmin has established for 25 years are
'text' and there are factors to construct
the book 'Out of Text.'

　　Thus, this book boldly abandons the
typical structure with sequentially listed
information from the front to the back
cover but adopts a symmetric structure
that starts from the book's core and then
developed into the front and the back.
To clearly demonstrate this aspect, the
book exposes its spine by using thread

combine conflicting elements in my work in the most organic way possible. If a logical concept is a linguistic system, visuality is a non-verbal sensory information or expression… I often think that these two go together like two sides of a coin."[11] Abstract in the figurative, the rule under breakout and the structure inside non-structure (and vice versa) echo throughout all the photographs of *versus* that draw abstract rhythm and texture from the photographic medium in which all images are representation and figuration, reaching beyond its boundaries as an intrinsic principle of Park's oeuvre. The concreteness of abandoned or deceased beings found on the guardrail of a highway along which she drives back and forth during her commute is embodied in the geometric rhythm of diagonal lines with endless variations (*highway geometry 2*, 2015). The concrete surface as an urban material is transformed into a paradoxically lyrical natural landscape and abstract composition at the same time. (*concrete landscape 1*, 2019). At this point, we can directly perceive what abstraction is insofar as it arises from a very specific scene of life. The truth that comes to mind is that the two axes of concept and sense never exist separately; they are complementary entities that only manifest themselves in the phase of concrete intersection and interference of the dual routes that appear in every moment.

<p style="text-align:center">*# insidetwo*[12]</p>

In a 2017 note, Sunmin Park drew a diagram that connects her works since 2015. From *nearsighted jungle* (2015) on artificial nature, *highway geometry 1* series and *highway geometry 2 to 6 minutes versus* (2016), which depicts the cycle of civilization and nature. Looking at this diagram, I wondered what the mind map that connecting all her works might look like. Perhaps it is the same as *daystar 4* (2012)? Connecting the dots of light created by sunlight passing through overlapping leaves, linking the ever-changing ephemeral moments created in accordance with the accidental encounter of wind, sunlight and leaves; this ought to be an adequate metaphor for the act of connecting all of Park's works. All of her works are the result of a earnest reaction to every moment created when coincidence and inevitability are entangled. In addition, previous complementary entities that have passed without knowing are consolidated at some point like "foreshadowing" (according to Park). A certain motif hidden underwater emerges and submerges again, forming irregular waves. As such, whenever the shining net of light formed by connecting each undulating and flickering work, or the connection of each node, changes each time you look at it and thus entails a certain ontological choreography, this is the shape and meaning of the mind map that connects the totality of Park's work.

While looking at this beautiful group dance of the fluid body of structure, I ask: where does the multilayered relational structure in which all her works are mutually linked and vibrate originate in the first place? Her poetic attitude of embracing contradiction and metaphor can be grasped on a surface level. Park's artist's notes often reveal intermittent bursts of poetic language rather than explanation: "I look at what is tangible… two, three, four, five. One, two, three, four. The hidden other rhythm. Tangible beauty. I look at what is intangible. Familiar yet strange… hidden yet vivid. Intangible beauty."[13] The reason that contradictory phrases can coexist is because the intervals in poems allow certain gaps and leaps. Long ago, Dziga Vertov emphasized the Interval between frame and frame, shot and shot, as a constituent element that leads the movement of objects into an artistic body with rhythm; for Park, the driving force behind the free intersection among images, texts and objects is a poetic empty gap that transcends deliberate and causal logic. The intuitive leap and the free imagination of the audience arise between two entities; irrelevant headlines of newspapers suddenly meet each other like a sewing machine and an umbrella on the operating table, the continuous arrangement of unrelated photos conjures up multidirectional ideas, irrelevant texts and images are connected and a montage collision occurs in triplicate (*found poetry* series, 2001-). Space for accidental intervention and the conditions in which differences can be derived come from a loose structure with disparate elements that are unintentionally connected. The gap in this structure makes a difference. Like a fractal, the pattern is repeated within each individual work, as well as in the relationship between works. The plant code of *code letters* series appears in *the silence of images* in the form of photographic intervals, following an incubation period of more than a decade. And after a few more years, it reappears as a metaphor of plant shadows in an abandoned green house on Sorok Island in *window shadow meadow* (2015).

I distance myself and look from afar again. The poetic attitude that I found when I examined Park's work closely may be her personal tendency as an artist. But the reason why the coexistence of such an attitude of "versus"—in which different things "turning around and meeting behind their backs"[14]—seems to be the truth that Park realized at the end of the constant struggles that she endured. She revealed that throughout the long processes that guided her work, the short but sweet collaborative experiments and the decade of research for *versus*, she realized that although people want to discern matter or object, there is nothing truly distinct and separate in the world.[15] Macro and micro, civilization and nature, you and me can never be clearly distinguished, and everybody contains each other in endless mutual entanglement. This is exactly what Karen Barad understands as *intra-action*. It is not about interaction assuming separate entities, but *intra-action*, in which there are interactions of subject and object that emerge in their mutual relationship.[16] All bodies come to matter through the world's iterative intra-activity, and matter and meaning cannot be severed. Differentiating is not about othering or separating, but rather about making connec-

Margin notes (left column):
| no. 80
| no. 104

| no. 103
| no. 102
| no. 73
| no. 76-79
| no. 83
| no. 55

Margin notes (right column):
| no. 22-23, 50, 72
| no. 9
| no. 65
| no. 81

11.
Sunmin Park, "2015 Solo Exhibition Interview," *highway geometry* (exhibition catalogue) (Seoul: Willing N Dealing, 2015).
12.
This title refers to Sunmin Park's work title *insidetwo* in 2018.

13.
Park, "Artist's note and letters for the launching exhibition," *versus no. 6* (Seoul: Gallery Factory, 2014).

14.
Sunmin Park, interviewed by Hye Jin Mun, July 29, 2020. This expression Park mentions originates from what the editor of *versus no. 8*, Kyounghee Lee, had written in the issue. "As such, the relation between the two can be seen as the farthest when you only look at one direction from a point on Earth, but once you turn your head, it is the nearest and most familiar one, right behind your back." Kyounghee Lee, "Editor's Epilogue," *versus no.8* (Seoul: Gallery Factory, 2015).

15.
Sunmin Park, email message to the author, October 6, 2020.
16.
Rich Dolphijn and Iris van der Tuin, "Interview with Karen Barad," *New Materialism: Interviews & Cartographies* (London: Open Humanities Press, 2012), 55.

디자인: 신덕호
출판: 더플로어플랜
저자: 박선민(작가) / 곽영빈, 김현정,
문혜진, 박선민, 박천강, 앙카 베로나 미훌렛,
추성아, 현시원(글)
판형: 170mm × 257mm
쪽수: 224
ISBN 9791196594732

Design: Shin Dokho
Publishing: The Floorplan
Author: Park Sunmin (artist) /
Anca Verona Mihulet,
Choo Sungah Serena, Hyun Seewon,
Kim Hyun Jeung, Kwak Yung Bin,
Mun Hye Jin, Park Cheonkang,
Park Sunmin (text)
Size: 170mm × 257mm
Pages: 224
ISBN 9791196594732

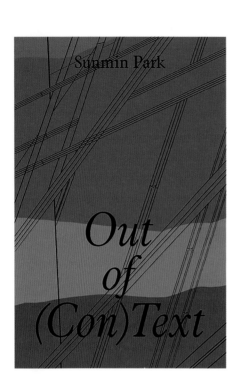

아웃 오브 (콘)텍스트

Out of (Con)Text

드로잉·사진·비디오·설치 등 다양한 매체로 활동한 박선민 작가의 예술적 실천에 내재한 다층성을 미학적으로 평가하며 풀어낸 작품집이다. 작업 간 유기적 상호관계를 출판물 형식 내에서 효과적으로 다루기 위해 작품을 연대기식으로 나열하지 않았다. 책의 중심축처럼 기능하는 '인덱스'를 구조적 중심으로, 작업을 다양한 시선으로 해석하는 여러 전문가의 글이 펼쳐진다.

The works of artist Park Sunmin actively working on various media of drawing, photography, video and installation in order for aesthetical assessment of multilayeredness inherent in her artistic practice. The work does not list works in chronological order to effectively deal with the organic interrelation among the works in the publication. 'Index' which functions as the central axis of the book is the structural core around which articles written by several experts are unfolded with diverse interpretations on the works from various viewpoints.

Sunmin Park

Out of (Con)Tex

디자이너는 화룡점정(畫龍點睛)의 연결고리를 마련했다. 소제목 옆에 해당 도판의 쪽수를 배치한 것이다. 그것도 '화살표＋쪽수'로 구성하고, 독서의 흐름을 방해하지 않게 주황색을 입혀서 텍스트와 구분했다. 이런 발상은 링크에 익숙한 독자에게 찾아보는 재미를 주고, 찾는 과정을 곱씹는 시간이 되게 하는 뜻밖의 효과를 낳는다. 또 뒤쪽의 도판은 미니 앨범이 된다. 사진을 한꺼번에 음미하는 즐거움이 동행한다. 이 책이 읽으면서 봐도 좋고, 보고 읽어도 좋은 이유는 여기에 있다.

책을 완독한 후, 다시 제목 레터링을 보면 저자가 추구한 해학적이고 멋들어진 세계를 빼다 박았다는 사실에 놀라게 된다. 판권 외에는 명조체 계열(「AG 최정호체 Std」「SM 견출명조」 등)로 조형한 본문의 고만고만한 서체들에 비해, 우람한 체형의 제목은 곧 책의 내용이자 저자를 전신(傳神)한 '글자 초상'이라 하겠다. 독자는 이 기기묘묘한 꼴의 제목에 끌려서 책으로 들어가고, 완독 후에는 제목의 체형에 취하는 '신묘한' 체험을 하게 된다.

디지털 세상에 제동을 거는 이 책은 사람들이 잊고 사는 우리 고유의 문화에 관한 관심을 환기한다는 점에서 반갑다. 또 저자의 우리 뿌리 찾기 과정과 우리 문화에 대한 독창적인 생각을 현대적인 감각으로 디자인해 디지털 세대의 접근성을 높였다는 점에서 더 반갑다.

subchapter. It is organized as 'arrow + page number' and not to disturb the flow of reading, they are in orange color for distinction from the text. This idea gives readers some fun to look through the pages who are now used to hyperlinks along with unexpected effect to make the searching process serve as the time for rumination. The illustration at the back also functions as a mini album. Readers are accompanied by pleasure to savor the photos all at once. It is the reason why this book is good to see while reading and also great to read followed by the act of seeing.

Take a look at the title lettering after reading through the book and you would be amazed by the fact that it is an absolute splitting image of humoristic and splendid world that the author pursued. Compared to the fonts pretty much the same in the body text formed with Myeongjo type family (*AG Choijeongho Std*, *SM Gyeonchul Myeongjo*, etc.) other than the copyright, the bulky title font should be referred to as 'lettered portrait' that incarnates the actual contents and the author himself. Readers are dragged into the book for this oddly formed title and finally experience 'wonder' after reading, fascinated by the title shape.

Putting a brake on the digital era, this book that arouses interests in our own culture long forgotten by the general public must be a welcome piece of work. It feels much better to have this book in that the author's process to find our root and his original thoughts about our culture are designed with a contemporary note, which enhances access from the digital generation.

벌써 25년. 내가 조자용 선생을 처음 뵌 건 인사동 허름한 식당에서였다. 훤칠한 키, 소탈한 성품이 사람을 끄는 힘이 있었다. 민학회 망년회 뒤풀이였으니까 모두들 얼근히 취해 우린 그날 밤 늦게까지 떠들어댔다.

그후 가끔 민학회 답사 때 선생을 더러 뵙다가 삼신사를 만드시는 일로 바빠서 자주 보기 어려웠다. 그때마다 선생의 구수한 인품이 그리울 때가 많았다. 그러던 어느 해 속리산에서 강연 요청이 있었다. 옳거니 이번 기회에 삼신사 구경도 하고 선생님도 뵐 수 있겠구나. 난 꽃기는 일정에도 꽤히 승낙, 다른 강연을 마치고 삼신사에 들렀다. 솔직히 놀랐다. 이상한 깃발이 나부끼는 음산한 분위기를 예상하고 갔는데, 정성스레 다듬은 초가집들이 마치 고향에 온 듯 푸근한 느낌을 주었다. 정말이지 삼신할매 품에 안긴 듯 편안한 기분이었다. 난 그 분위기에 완전히 반했다.

혼자 즐기기엔 너무 아깝다는 생각에, 그해 가을 우리 병원 전 직원을 데리고 다시 찾았다. 선생님께 청해 들은 강연은 나와 직원에게 깊은 감명을 주었다. 외래 문화에 겉멋만 든 젊은 세대에게 우리의 얼, 우리의 뿌리 찾기에 대한 선생의 집념은 커다란 충격을 주었다.

그리고 저녁 후 벌어지는 농악 마당, 직원들은 저마다 악대 의상을 갖춰 입고 여러 가지 악기들을 들고 나타났다. 헌데 소리가 난장판이었다. 보기가 안타깝기도 하고 민망스럽기도 했다. 그러나 옆에서 함께 지켜보던 선생은 언제나처럼 여유만만이었다. "조금만 지켜보십시오. 저러다 언젠가는 멋진 화음이 됩니다." 저 난장판이? 난 믿기지 않았다. 한데 이

콘크리트 블록 건설 현장, 1955

운산병원 인포소, 제명대학 본관과 강당, 개성고 강당, 경화대 본관, 향촌동 아파트 100세대 건축에 이들 콘크리트 블록을 활용했다.

도깨비 기와 수집에 열중하던 시기의 저자, 1962

건축가이자 민예 운동가인 우리 전통문화
지킴이 대갈 조용의 『우리문화의
모태를 찾아서』(2001)를 새롭게 다듬고
디자인한 책이다. 여기에 여러 필자가
발표한 저자에 관한 회상기를 더했다.
왜 그랬을까? 저자를 알면 내용에 관한
이해가 실해지기 때문이다. 책이 저자의
삶과 체험의 결실인 만큼, 지금 이 시대의
독자에게 다가가기 위해서는 저자의
소개도 뒤따라야 한다.

　이 책은 북 디자인도 견고하다.
무엇보다 두 가지 특징이 눈에 띈다.
강렬한 제목 레터링과, 글과 도판의 분리
편집이다. 우선 간결하면서도 강렬한
인상을 선사하는 주황색 표지의 제목
글자가 압권이다. 표지의 아래쪽에
똬리를 틀고 있는 제목 레터링은
체형이 얼핏 혁필화(革筆畵)의 글자나
문자도(文字圖)와 조형적인 유전자를
공유하고 있는 것 같다. 해학적이고
재미있다. 흥겹고 신묘하다. 책 내용과
저자의 돌올한 생각을 시각적으로 구현한
것으로 보인다.

　본문은 글과 흑백 도판, 두 부분으로
구성했다. 글은 저자의 저서와 저자에
관한 회상기로, 도판은 저자의 사진과
본문 내용에 관한 사진으로 각각
편집되어 있다. 두 종의 텍스트를 한데
엮되 회상기는 종이에 연하게 색을
먹여서 저서와 구분하고, 저자에 관한
사진은 주황색 바탕에 편집했다. 그리고
사진은 모두 뒤쪽으로 몰았다. 이렇게
해서 글은 앞쪽, 도판은 뒤쪽에 자리
잡는다. 여기서 책의 진가는 배가된다.

　손으로 들기 좋은 판형에 글과
도판을 분리함으로써 내지 구성이
깔끔해진다. 이때 분리한 두 세계를
연결해야 하는 문제가 발생한다.
그렇지 않으면 글과 사진은 영원히
분단 상황이 되고 만다. 다행히

A newly polished and designed version
of *To Discover the Matrix of Korean
Culture* (2001) by Daegal Cho Chayong,
an architect, a folk art activist and also
a guard of Korean traditional culture with
reminiscent journals for Cho Chayong
added by different writers. Why so?
It is because learning of the author
facilitates more thorough understanding
of the contents. Given that the book is the
fruit of the author's life and experience,
introduction of the author is necessary to
approach the contemporary readers.

　Even the book design is solid with
two distinctive features, which are strong
title lettering and separate editing of
text and illustration. The highlight is the
title font on the orange cover with both
succinct and intense impression. The title
lettering coiled up at the bottom of the
cover seems to share formative DNA with
characters of rainbow painting(革筆畵)
or lettered picture(文字圖). Humoristic
and amusing. Cheerful and mysterious.
It appears to visually realize the contents
and the author's elegant ideas.

　The body text consists of two parts—
the text and the black-and-white
illustration. The text part is reminiscent
journals for the author and his writing
while photos of the author and about the
actual contents are separately edited on
the illustration part. These two kinds
of texts are woven together but the
reminiscent journals are printed on light-
colored papers to distinguish from the
original writing and photos of the author
are laid on the orange background.
Photos are all disposed to the back of
the book. Thus, text on the front and
illustration on the back, which doubles
the true worth of the book.

　The moderate book size with separate
text and illustration makes the book leaf
composition quite neat. Here lies an issue
of connecting the separated two worlds.
Otherwise, the text and the photo will
ever be divided. To my relief, the designer
arranged an accurate link worth being
called icing on the cake. Page numbers of
illustrations are placed next to the applied

우리 문화의 멋을 찾아서

법을 아주 속된 말로 암놈과 숫놈의 결합으로 표현하는 버릇이 남아 있다.

이렇듯 음양 결합을 우주의 신성한 일로 믿으면서 한편 예술로는 매우 유머러스하게 표현한 우리네 전통을 볼 수 있다. 중국의 공예품에 남녀 교합을 노골적으로 나타낸 작품이 많은데 비해 한국의 음양 미술은 은근하게 표현된 점도 특징이라 할 수 있다.

호랑이계 미술의 웃음 →289-292

음양 미술이 보편적으로 해학의 대상이 되고 있음은 쉽게 짐작할 수 있다. 그러나 한국 미술을 중심으로 무엇이 민족적 해학 대상이냐고 묻는다면 선뜻 대답하기 어려울 것이다.

1970년 나는 처음으로 한국 문화 관련되는 미술도서를 냈는데 그것은 영문으로 쓴 『Humour of the Korean Tiger 한국 호랑이의 해학』이라는 작은 책자였다. 때마침 조선호텔에서 '해학'을 주제로 국제PEN대회가 열렸는데 집행부의 권유로 대회장 매점에서 세계 문인을 상대로 첫선을 보이게 되어 마음이 조마조마했다.

한구석에 앉아 과연 누가 내 책을 사 가는가 지켜보았다. 드디어 한 마리 큰 놈이 걸렸다. 중국 사람이었다. 첫 장을 넘기자마자 그는 옆에 서 있는 친구에게 '호랑이 담배 먹는 그림'을 보여주며 웃어댔다. 한민족의 특이한 민족적 웃음거리를 보자마자 중국식 웃음을 터뜨린 것이다.

호랑이가 한국인에게 내재된 웃음의 원천이라는 점은 이러한 경험을 통해서 확고부동하게 인식되었다. 어떻게 그

무서운 호랑이가 한민족의 해학을 빚어냈단 말인가? 이것이 내겐 심상치 않은 문제였고 보다 조심스럽게 추궁해 볼 필요가 있다고 느껴졌기 때문에 오랜 세월 찾아다녔다.

여러 호랑이 미술 중에는 매우 에로틱한 면을 노골적으로 나타낸 것도 많다. 그중 긴 꼬랑이를 뒷다리 사이로 밀어 올려 남근의 발기상을 뜻하는 작품을 가장 흔하게 볼 수 있다.

이러한 솜씨는 사자형 고대狛台에서 특히 유머러스하게 처리되어 있다. 첫째, 사자의 국부가 상세하게 조각되어 있고 둘째, 사자 전신이 또한 거대한 남근형으로 만들어져 있다. 지금 남아 있는 몇몇 조각을 볼 때 이러한 처리법이 고대에는 공통된 수법이었음을 알 수 있으니 이것이 곧 일반적인 양식이었던 것 같다.

이러한 멋의 체득을 통해 우리는 무서워해야만 할 벽사수 조각에서 부드러움을 느낄 뿐 아니라 한 걸음 더 나아가 무한한 웃음거리의 멋을 느꼈으니 이것이 조형 미술로 표현되는 한국인의 전통적 해학이었던 것이다.

도깨비계 미술의 웃음 →293-294

우리에게 웃음을 주는 또 하나의 원천은 도깨비다. 이 경우도 바로 작품으로 직행하지 말고 설화의 세계를 거쳐 가야 이해가 쉽다. 도깨비는 평범한 옛말을 통해서 한없이 웃음의 멋을 창조한다.

그래서 한국인이 모여 앉아 도깨비 이야기를 시작하면 밤을 새워가며 떠들게 된다. 도깨비 설화는 형체 없는 미술이요 도깨비 미술은 소리 없는 설화라는 것이 오랫동안 도깨비

디자인: 김민영, 안마노
출판: 안그라픽스
저자: 조자용
판형: 113mm×190mm
쪽수: 384
ISBN 9788970595191

Design: Kim Minyoung, An Mano
Publishing: Ahn Graphics
Author: Cho Jayong
Size: 113mm×190mm
Pages: 384
ISBN 9788970595191

조자용

신묘한 우리 멋

The origin of Korean culture

An essay-formed book that weaves
the process that a folk art activist
Cho Chayong tried to discover our
matrix and origin and his ingenious
views consequently obtained.
The question of the book 'What is
the root of our culture' is still valid.
Korean traditional culture in his
explanation is ordinary and simple.
Our culture, however, has put its
foot down quietly yet confidently.
It tells us that our culture is defi-
nitely living around us as shown
in a shrine for mountain spirit at
a corner of a temple, a grandfa-
ther-like familiar Buddhist portrait
of mountain spirit and a frightening
but holy sculpture of a Korean
goblin that both impresses us and
makes us weep at the same time.

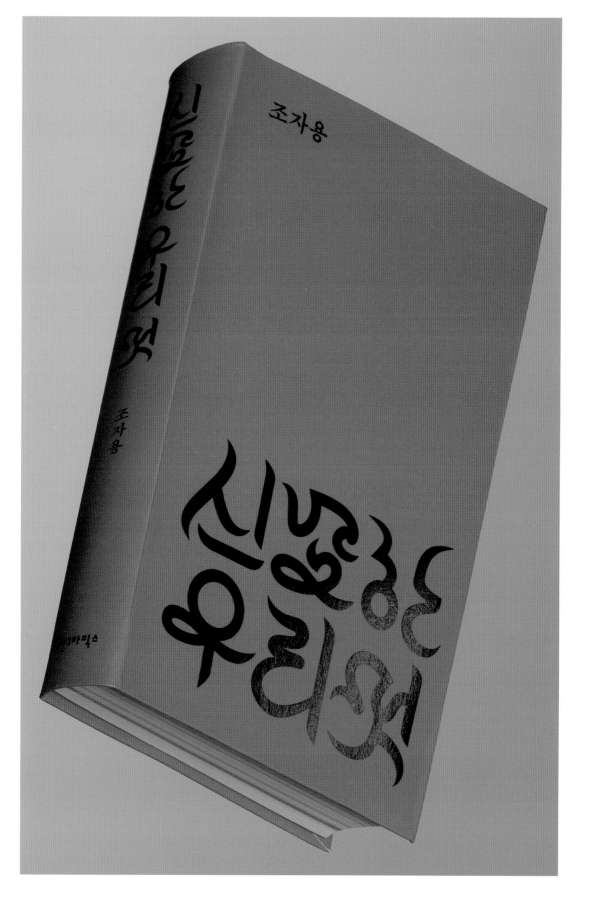

하나가 더 추가된다. 음반명 위에
원형의 권점(圈點)을 배치해 시각적인
비트가 되게 한 것이다. 음반 컬렉터나
재즈 오타쿠들이 뮤지션과 음반을
눈여겨보듯이 디자이너는 권점으로
해당 정보를 강조했다. 권점은 소제목과
단락이 바뀔 때도 적절히 등장해 지면의
표정을 재미있게 연출한다. (이 원형
권점은 표지 제목에 사용한, 동일한
색상의 영문자 알파벳 'o'와도 통한다.)

앞표지에는 판형의 2/3 크기를
차지하도록 영문 제목과 저자명을
배치하되 시각 이미지처럼 사용했다.
서체에 기울기를 적용하고, 단어마다
행갈이해서 5행으로 배열한 제목을
약간씩 겹치게 배치했다. 글자가 서로
손잡고 화음을 맞추는 듯 동적인
분위기를 선사한다. 나아가 하단에는
음반을 암시하는 곡선을 배치해 전체
이미지를 한결 부드럽고 경쾌하게
조율한다. 게다가 손에 잡히는 판형과
곡선으로 처리한 귀돌림까지도 이 책의
조형적인 사운드를 섬세하게 빚는다.

청각의 시각화는 독서 과정에서
시각의 청각화로 되살아난다. 독자는
책을 읽으면서 시각적인 서체의 체형과
표정, 도판 등의 조화에서 사운드를
느끼게 된다. 푸른 재즈의 선율로 해석한
『블루노트 컬렉터를 위한 지침』은 시인
김광균의 시 「외인촌」의 시구 "분수처럼
흩어지는 푸른 종소리"를 연상케 하는
공감각적인 디자인이 블루노트의
명반(明盤)처럼 돋보인다.

jazz otaku keep their eyes on musicians and albums, the designer stresses such information with dots. The dots appear just right when turning to another subchapter and paragraph, delivering a fun look to the page. (This round dot is in line with the alphabet 'o' in the same color on the cover title.)

The English title and the author's name are arranged in 2/3 portion of the front cover but used as a visual image. The font is tilted and every word is wrapped around, which consequently makes five lines placed a little overlapped. It gives a dynamic mood as if letters walked hand in hand and created harmonies. At the bottom are curves arranged so that the general image is tuned softer and merrier. In addition, the compact size in one hand and curved rounding are also exquisite producers of the book's formative sound.

Visualization of hearing revives as audioization of vision in the reading process. While reading the book, the readers come to feel the sound from shapes and faces of visual fonts, harmony of illustrations and other factors. Interpreted in the cerulean jazz melody and recalling the phrase "blue peal of a bell dispersing like a fountain" from a poem *The Place for Foreigners* by Kim Gwanggyun, *Blue Note Collector's Guide* is of synaesthetic design shining like a signature work of Blue Note.

완성도를 한층 높이기로 마음먹었다.

현재까지의 결론은 아래와 같다. 내 경험과 컬렉션에 기반한 것이므로 참고하되, 자신의 컬렉션은 자신만의 기준을 세우고 나아가면 된다.

약간 첨언하자면 63rd반 이후 번호가 몇 개 빠진 것은, 레코드가 번호순으로 발매되지 않았던 것이 원인이다. 그리고 1544는 한쪽 면이 렉싱턴이고 다른 한쪽 면이 63rd인 혼재반이다. 이것이 오리지널이라고 나는 생각하고 있다. 양면 다 렉싱턴인 음반은 본 적도 들은 적도 없다.

렉싱턴 주소지가 인쇄되어 있는 재킷은, 내가 알고 있는 한 1541까지밖에 존재하지 않는다. 렉싱턴 주소지가 인쇄된 1542 이후의 재킷을 가지고 있는 분이 있다면 그 엄청난 아이템의 존재를 부디 알려주시기를 바란다.

104

105

No.143-F

Marlena Shaw
*From The Depth
Of My Soul*

No.152-F

Herbie Hancock–Willie Bobo
Succotash

No.158-G2

V. A.
*A Decade Of Jazz
Vol.1: 1939-1949*

No.169-G2

V. A.
*A Decade Of Jazz
Vol.2: 1949-1959*

No.160-G2

V. A.
*A Decade Of Jazz
Vol.3: 1959-1969*

No.169-F

Cannonball Adderley
Somethin' Else

296

No.170-G2

The Jazz Crusaders
Tough Talk

No.171-G2

Les McCann
Fish This Week

No.222-G

Alphonze Mouzon
Funky Snakefoot

No.223-G

McCoy Tyner
Asante

No.224-G

Lee Morgan
Memorial Album

No.249-G

Bobby Hutcherson
*Cookin' With
Blue Note
At Montreux*

297

『블루노트 컬렉터를 위한 지침』은
번역서로, '의역(意譯)'한 북 디자인이
뭉근히 빛나는 책이다. 재즈의 황금기를
이끈 레이블 블루노트의 모든 음반을
수집한 컬렉터의 극성스러운 기록으로,
전반부는 외과 의사이자 음반 컬렉터인
저자의 수집 경험과 철학 등을 담았고,
후반부는 저자가 수집한 블루노트 시대와
감성이 담긴 음반이 도판으로 편집되어
있다. 본문이 '텍스트 반, 도판 반'이다.
디자이너는 이 책을 어떻게 의역했을까?
한마디로 청각의 시각화 전략이 되겠다.
비가시적인 재즈의 사운드를 눈에 잡히는
이미지로 옮겼다.

우선, 두 종의 별색 사용이다.
블루노트에서 연상되는 블루를
주조색(主調色)으로 하고, 여기에 형광
그린을 가미했다. 별색은 표지부터
내지를 관통한다. 후반부의 음반
도판에도, 이들 별색을 적용해 텍스트와
이미지에 통일성을 부여했다.

다음으로 서체의 종류와 체형의
다양화다. 고딕 서체「지백 베타 120g」로
본문을 연출하되, 여기에 변화를
꾀한다. 인용문과 제3장의 대화는
산돌「정체」로 표정을 만들고, 자칫
지루할 수 있는 본문 서체의 한결같은
전개에 임팩트를 준다. 즉 뮤지션과
음반 이름에 부호를 사용하는 대신
서체의 크기·굵기·자간·기울기·기준선
등을 다양화한 것이다. 동일한 선율로
전개되던 음악에 활기를 더해주는
비트처럼 서체의 다양한 체형과 표정이
텍스트에 미묘한 리듬과 활력을 준다.
그뿐만 아니라 리아스식 해안 같은
오른끝흘리기와 대화로 구성된 제3장의
리드미컬한 편집도 시각적인 리듬을
부여한다. 이로써 독자는 재즈 선율을
보고 듣는 듯한 색다른 독서의 주인공이
된다. 이에 더해 내지에 추임새가

Blue Note Collector's Guide is a translation
whose book design from 'semantic
translation' subtly gleams. It is an
intensive documentation by the author
who is the collector of every single
album by Blue Note leading the golden
age of jazz. The first half is of collecting
experience and philosophy of the
author who is a surgeon and an album
collector and the latter half is edited with
illustrations of albums he has collected
with the tone of Blue Note age and
sensibility. The body text is of 'half text,
half illustration'. How did the designer
semantically translate this book? In a
word, a strategy to visualize the sense of
hearing. Invisible jazz sound is translated
into a perceptible image.

The first element is the use of two
spot colors. Blue, reminiscent of the label
name 'Blue Note', is set as a dominant
color with fluorescent green added on.
The spot colors penetrate from the cover
to the book leaf. These spot colors are
also applied to the album illustrations on
the latter part, giving consistency through
the text and image.

The next is diversification of font
types and shapes. The body text is put in
a Gothic font *Jibaek beta 120g* but with
variations. Quotes and the dialogue in
Chapter 3 are given faces with Sandoll
Jeongche, which impacts the unvarying
display of the body text font on the verge
of boredom. In other words, font size,
thickness, spacing, tilting and base line
are diversified instead of using marks
for musicians and album titles. As a beat
vitalizes a piece of music coming with an
identical tune, various shapes and faces
of fonts used give delicate rhythm and
energy to the text. Furthermore, right-
sided unjustification like a rias coast
and the rhythmic editing of Chapter 3
composed of dialogues also provide a
visual rhythm. Thus, a reader becomes
an offbeat protagonist of reading as if
seeing and listening to a jazz melody.
There comes another rejoinder to the
book leaf. The album titles are dotted on
to make the visual beat. As collectors and

강한 고집을 보였다. 앨범을 장식하는 사진들은 대부분 프랜시스
울프의 손에서 탄생했다.

울프는 라이언과 마찬가지로 베를린에서 태어났다. 둘이
만난 것은 10대 후반으로, 처음에는 둘 다 재즈에 흥미가 없었다.
열심이었던 것은 롤러스케이트였다. 그러다 그들이 다니던
스케이트링크에서 종종 열렸던 재즈 콘서트 덕분에 둘은 재즈에
깊이 빠져들었다.

○

　프랜시스는 나보다 한 살 위로, 우리 집 가는 길목에
　살고 있었다. 서로 안 건 고등학교에 들어갔을 무렵이다.
　그도 음악을 좋아해서 금방 의기투합했던 사이다.
　나는 본격적으로 재즈를 듣기 시작했고, 처음에는 비교적
　상업적인 재즈를 좋아했다. 프랜시스는 나보다 깊이 재즈에
　빠져 있었다. 스케이트 실력은 내가 한 수 위였지만.

○

울프는 대학에서 사진을 전공했다. 그 뒤에는 베를린에서 결혼식
카메라맨으로 활동하기도 했지만 뉴욕에서 블루노트를 설립한
라이언의 요청으로 40년간 같은 길을 걸었다.

라이언의 마음을 알아본 울프가 협력하기로 하고서, 바로
라이언은 제작 부분을, 울프는 관리 전반을 맡았다. 이렇게
본업이 카메라맨인 울프는 블루노트에 큰 가치를 더하는 존재로
자리매김한다.

블루노트가 팬에게 사랑받는 이유가 한두 가지는 아니지만
첫째는 물론 디스크에 새겨진 훌륭한 연주에 있다. 다른 하나는
많은 사람들이 칭찬해 마지않는 빼어난 앨범 커버다. 라이언의
아이디어를 바탕으로 울프가 찍은 사진을 훌륭한 재킷으로 만든
인물이 있다.

리드 마일스가 블루노트에서 처음 커버 디자인을 담당한 것은
1954년의 일이었다. 마일스는 디자이너였던 존 허먼세이더의
스튜디오에 들어온 신입이었다. 라이언은 리드
마일스의 디자인에 홀려서 이듬해부터 시작한 12인치

16

17

그루브 음반들을 살 수 있었다. 오르간 재즈나 **그랜트 그린**의 작품 등
그 시절 일본에서는 주목받지 못했던 펑키한 작품과 4200번대
후반부터 4300번대에 걸친 앨범, 거기에 BN-LA 음반 등이 매우
저렴했다.

도가와에서 엎어지면 코 닿을 위치에 있었던 오자와에서 최초로
산 음반이 콘티넨털반인 **찰리 파커**의 *버드 리브스 Bird Lives*다.
«스윙저널»에 실려 있는 광고에는 "미국에서 절판된 후 구하기
어려워 '환상의 명반'으로 컬렉터 사이에서 화제를 모으는 귀중한
레코드"라고 쓰여 있었다. 일곱 2000엔 정. 고등학교 3학년이던
그때 벌써 나는 귀중반이라 불리는 것에 약했다. 그 앨범이
처음으로 산 찰리 파커의 레코드다.

이 가게에서는 블루노트 신보를 야마하보다 약간 싸게 팔았다.
지금 기억으로는 1700엔 정도? 뉴 엘빈 존스 트리오의 *푸팅 잇 투게더*
Puttin' It Together (4282), **그랜트 그린**의 *고잉 웨스트*
Goin' West (4310), 그리고 조금 먼저 나온 **바비 허처슨**의
컴포넌츠 (4213)와 **도널드 버드**의 *머스탱! Mustang!* (4238) 등을
오리지널로 손에 넣었다.

○

여기도 어느 날 갑자기 문을 닫은 1970년대 중반까지(빚을 갚지
못해 야반도주했다는 소문) 도가와와 코스로 계속 드나든 가게다.
오자와에서 산 블루노트반만 해도 신품과 중고를 합쳐서 100장에
이른다.

○
○

● 재수생 시절

이런 나날을 보내고 있었으므로 졸업하자마자 의대에 합격할 리가
없었다. 대부분의 친구들은 부속 고등학교에서 같은 재단 대학에
그대로 진학한 뒤 변함없이 재미난 학교생활을 보내고 있었다.
재수는 각오했지만 친구들의 모습을 보고 있으면 부럽기만 했다.
고교 동창생과 계속해서 록과 R&B 밴드를 하고 있기도
해서 그리움도 달랠 겸 매주 친구들이 있는 캠퍼스로

56

놀러갔다.

이때 학교에 가는 김에 산 것이 앞에서 이야기했던 버스 정류장 앞
레코드점에서 발견한 **오스카 피터슨**의 MPS반이다. 수업이 끝나면
오다큐선을 타고 신주쿠로 향했다. 이즈음부터는 친구 중에도
재즈를 듣는 애들이 있었다. '디그', '빌리지게이트', '나가사',
'비자르' 등 재즈팬들 사이에서 유명한 가게에 친구들과 드나들기
시작했다. 용돈이 있을 때는 하나조노신사 근처에 있던 마루미에도
들르곤 했다.

스즈키 씨라고 했던가…… 마루미의 사장님은 좀 별났다. 처음
갔을 때는 "자네한테는 아직 일러."라며 갖고 싶은 음반을 팔지
않는 게 아닌가? 그때 사고 싶었던 건 **셀로니어스 몽크**의 *햇 파이브*
스폿 At Five Spot (리버사이드)이었다.

그런데 그 아저씨는 나한테 먼저 **듀크 엘링턴**을 들어보라며
옴니버스반인 **골든 에이지 오브 엘링턴** *Golden Age Of*
Ellington Vol.1 (RCA)을 권했다.

강압적이라는 생각이 좀 들었지만 그날 엘링턴의 음반을 사서
얌전히 집으로 돌아왔다. 그런데 그게 정답이었다. 그때까지
단 한 장도 오케스트라 작품을 산 적이 없었던 것이다. 존경스러운
마음은 들었으나 거리감이 느껴졌고 오케스트라보다 콤보가 더
갖고 싶었다. 그 음반은 구리부라 평론가의 150선에도 들어가
있던 거라 언젠가 살 예정이긴 했는데 실제로 듣고 음악에
압도되고 말았다. **듀크 엘링턴**의 대표곡이 망라되어 있는 레코드로,
반 이상은 모르는 곡이었지만 듣고 있으면 훌륭하다는 것만은
알 수 있었다. 아저씨가 좋은 레코드를 추천해주었구나 싶어 무척
기뻤다.

그 뒤로 2주 동안 하루에 꼭 한 번은 **골든 에이지 오브 엘링턴**을
듣다가 다시 마루미로 향했다. 아저씨가 감상을 물었을 때 나는
주제넘게 이런 식으로 대답했다.

**"엘링턴의 피아노 연주를 별로 들을 수 없는 점이 불만스러웠지만
오케스트라의 조화와 리듬감도 좋았고, 곡의 완성도를
높이는 솔로 연주도 만족스러웠어요."**

57

디자인: 이기준
출판: 고트
저자: 오가와 다카오
판형: 120mm × 205mm
쪽수: 356
ISBN 9791189519162

Design: Lee Kijoon
Publishing: Goat
Author: Ogawa Takao
Size: 120mm × 205mm
Pages: 356
ISBN 9791189519162

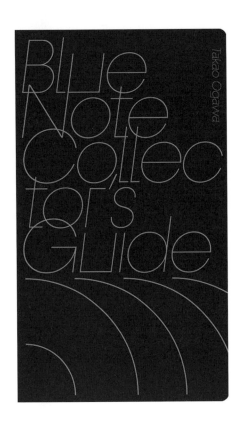

블루노트 컬렉터를 위한 지침

Blue Note Collector's Guide

1939년에 시작한 재즈 전문 레이블 블루노트는 독일 이민자 둘이 시작한 전형적인 인디 레이블이다. 흑인 뮤지션이 직접 등장하는 표지, 스튜디오의 현장감이 묻어나는 녹음, 빛나는 스타들의 데뷔작을 선보였고, '타협하지 않는 목소리'란 별명을 얻으며 수많은 마니아를 양산했다. 『블루노트 컬렉터를 위한 지침』은 블루노트의 모든 음반을 다 모은 극성스러운 컬렉터의 수기다. 이 책에는 라벨에 프린트된 주소가 뉴욕인지 뉴저지인지, 레코드에 깊은 홈이 있는지 없는지, 재킷이 코팅은 되어 있는지 안 되어 있는지와 같은 사소한 논쟁이 가득하다.

Started in 1939, Blue Note, a specialist jazz label, is a typical independent label initiated by two German immigrants. Nicknamed as 'uncompromising voice', it presented covers featuring African-American musicians, recording with much liveliness of the studio and debut albums of rising stars, gathering countless fans. *Blue Note Collector's Guide* is a journal by a fanatical collector who has collected all of Blue Note albums. It is full of trivial disputes like whether an album label is addressed in New York or New Jersey, a record is deeply grooved and the jacket is coated or not.

포착되거나 부분이 삭제되거나 익숙한 맥락에서 도려내어 전형적인 의미 이상의 정신적 해석을 요구한다.

여기에 하나의 조형 요소가 더 관여하게 되는데 '문지 스펙트럼'의 시각 아이덴티티, 프리즘을 상징하는 삼각형 도형이다. 바우하우스에서 칸딘스키가 '적극적이고 밝은' 성격의 도형으로 규정한 삼각형은 표지 중앙에 고정되어 있지만, 이미지와 다양한 방법으로 결합하고 상호작용한다. 이미지 속 사물이 되기도 하고, 이미지의 원인이 되기도 하는 삼각형은 제목과 이미지의 관계 속에서 매번 다른 의미를 획득하는 기호로 작용한다. 마르그리트 뒤라스의 『모데라토 칸타빌레』를 하나의 색과 서체와 사진 이미지로 표현한다면? 그 결정이 표지 중앙에 위치한 삼각형과 관계를 맺는다면? 디자이너는 스스로 만든 시각적 구문 속에서 매 작품 문제를 풀어나가는 영리함을 보여주고 있다.

'문지 스펙트럼'의 아름다움은 가장 기본적인 재료로 만들어내는 무한 변주에 있다. 한 손에 쥐고 읽을 수 있는 작은 판형의 책에는 소박한 종이를 사용했다. 표지에는 화려한 후가공도 없고 내지에는 최신 유행하는 서체도 없다. 하지만 보는 이는 제목과 흑백 이미지와 삼각형의 충돌에서 제3의 의미를 만들도록 도전받고, 이는 문학과 사상의 텍스트로부터 어떤 것을 경험할 것인가에 관한 기대감으로 이어진다. '문지 스펙트럼'의 표지는 미지의 세계로의 은밀하고 흥미로운 초청장을 건네는 듯하다.

involved, which is a triangular figure, the symbol of prism as the visual identity of "Munji Spectrum". At Bauhaus, Kandinsky once defined the triangle as 'active and bright' figure and it is fixed at the center of the book cover, yet it combines and interacts with images in various ways. Being an object in an image sometimes or a cause of an image at other times, the triangle acts as a sign to acquire different meanings every time in the relationship between the title and the image. What if *Moderato Cantabile* by Marguerite Duras should be expressed with a single font and a photo? And what if that decision would be related to the triangle at the center of the cover? The designer is so clever that problems of each piece are solved in her own visual sentence.

Beauty of "Munji Spectrum" lies in infinite variations created out of the most basic materials. These one-hand grab small-sized books are of plain, uncoated paper. No fancy post-processing on cover or a font in vogue on the book leaf. Viewers, however, are challenged to make the third meaning from the collision among the title, black-and-white image and the triangle, which goes on to expectations about what to experience from the literary and philosophical text. The covers of "Munji Spectrum" seem to give a secret and attractive invitation to the unknown.

한 단순한 동정심 때문이었는지도 모른다. 하지만 나는 그렇게 생각하진 않는다. 아버지는 내게 집을 통째로 물려줬어야 했는데, 그랬다면 나나 다른 이들도 평온했을 거다. 자그냥 그대로 계세요. 여러분의 집이라 생각하고 편안히 지내세요! 이렇게 내가 그들에게 말했을 테니까. 그 집은 엄청나게 컸다. 무덤 저편에서도, 진정 나를 끝까지 돌보고자 그렇게 했던 거라면, 그래, 우리 불쌍한 아버지는 완전히 속은 것이었다. 돈에 관해서 말하자면, 공정하게 말하자, 그들은 아버지를 매장한 바로 그다음 날, 내게 즉시 그 돈을 주었다. 아마도 물질적인 면에서는 달리 행동하기가 사실상 불가능했을 것이다. 나는 그들에게 말했다, 이 돈을 갖고 아빠가 있을 때처럼 여기 내 방에서 계속 살게 해주세요, 그리고 그들의 비위를 맞추고자, 그의 영혼이 신의 품에서 고이 잠들기를, 이렇게 덧붙여 말했다. 하지만 그들은 원치 않았다. 나는 그들에게, 집이 무너지지 않기를 바란다면 집안 구석구석까지 해야만 하는, 자질구레한 보수 작업을, 하루에 몇 시간씩, 내게 마음껏 시키라고 제안했다. 손으로 하는 잔일, 이유는 모르지만, 그건 내가 지금도 할 수 있는 일이다. 나는 특히 온실을 돌보겠다고 그들에게 제안했다. 그곳에서는 토마토, 카네이션, 또 히아신스나 묘목을 돌보면서, 따뜻하게, 하루에 서너 시간 정도는 가뿐하게 보낼 수 있을 테니까. 그 집에서, 토마토를 이해하는 사람은 아버지와 나밖에

없었다. 하지만 그들은 원치 않았다. 어느 날 화장실에 갔다 와보니, 내 방문은 잠겨 있고, 문 앞에는 내 물건들이 쌓여 있었다. 이거야말로, 그 당시에, 내가 얼마나 심한 변비에 걸렸는지 당신들한테 알려주는 장면이다. 내 생각에, 내가 변비에 걸렸던 건 바로 불안증 때문이다. 그런데 정말로 변비에 걸렸던 걸까? 나는 그렇게 생각하지 않는다. 진정하자, 진정해. 어쨌거나 내가 변비에 걸렸던 건 틀림없는데, 만약 그렇지 않다면 화장실, 그러니까 변소에서 보낸 그 오래고도 끔찍한 시간을 달리 어떻게 설명하지? 나는 거기뿐 아니라 다른 어떤 곳에서도, 책을 읽은 적이 전혀 없었고, 몽상이나 생각에 잠긴 적도 없었으며, 단지 내 눈높이 정도에 위치한 못에 걸려 있는, 양 떼에게 둘러싸인 수염 기른 한 젊은 남자의 총천연색 달력 그림만을 멍하니 쳐다본 채, 그 남자는 분명 예수일 거야, 두 손으로 엉덩이를 쫙 벌리고는, 노 젓는 동작으로, 하나! 얏! 둘! 얏! 소리를 지르며, 방으로 돌아가 몸을 쭉 펴고 눕고 싶은 초조함에 사로잡혀 있었을 뿐이다. 그러니까 진짜 변비가 있었던 거다. 안 그런가? 아니면 설사와 혼동하는 건가? 모든 게, 묘지들과 결혼들과 각기 다른 종류의 대변들이, 내 머릿속에서 뒤죽박죽 정신없이 엉켜 있다. 내 물건은 얼마 되지 않았는데, 그들이 내 물건을 문에 기대어놓은 채, 바닥에 쌓아놓았다. 내 눈에는 아직도 복도와 내 방을 가르는, 움푹 들어가 빛 한 점 없는 컴

매여 있는 남편

어차피 남편은 아내에게 매여 있는 게 틀림없다.

그런데 가느다란 끈 같은 걸로 남편이 아내에게 손이나 발을, 말 그대로 매일 수밖에 없는 경우도 세상에는 더러 있는 법이다. 이를테면 아내가 병들어 몸을 움직일 수 없게 되어 남편이 간호를 한다. 잠든 남편을 깨우기에 충분한 목소리를 내자면, 환자는 지친다. 또한 환자만 침대에서 잠을 자고 남편 침상과 떨어져 있을 수도 있다. 아내는 어떻게 한밤중에 남편을 깨우나? 부부의 팔을 끈으로 묶어두고, 아내가 그걸 잡아당기는 게 제일 낫다.

병든 아내란 원래 외로움을 많이 탄다. 바람이 나뭇잎을 떨어뜨렸다는 둥, 나쁜 꿈을 꾸었다는 둥, 쥐가 소란스럽다는 둥, 온갖 구실을 지어내고는 남편을 깨워 이야기를 늘어놓는다. 잠 못 드는 그녀 곁에서 그가 잠들어 있는 것부터가 영 마음에 들지 않는다.

"당신은 요즘 끈을 잡아당기는 정도로는 좀체 못 일어나더군요, 끈에다 방울을 달아줘요, 은방울을." 이러한 유희

를 생각해내기도 한다. 그리고 가을날 깊은 밤, 오랜 병치레를 하는 아내가 딸랑딸랑 남편을 깨우는 방울 소리는 얼마나 구슬픈 음악인지.

그런데 란코 역시 남편의 발을 끈으로 묶고 있지만 병든 아내가 울리는 방울의 구슬픈 음악과는 완전히 정반대로 활발한 음악의 여자다. 레뷔의 무희다. 가을이 깊어지면 란코는 분장실에서 무대에 오르는 도중의 추위로 화장한 살결에 닭살이 돋을 지경이지만, 재즈 춤이 금세 화장을 땀범벅으로 만든다. 그리고 경쾌한 생물처럼 춤추는 그녀의 다리를 바라본다면, 그것이 남편 한 사람에게 매여 있다고 그 누가 상상이나 하겠는가. 사실인즉 남편이 그녀의 다리를 묶고 있는 게 아니라 그녀가 남편의 다리를 묶고 있는 것이다.

소극장 공연이 끝나고 분장실에 딸린 탕에 들어가는 건 10시쯤이지만, 방금 탕에서 나와 몸의 온기가 채 식기 전에 아파트로 돌아가는 건 열흘 중 나흘뿐이었다. 엿새 동안의 연습은 2시가 되고 3시가 되고 새벽녘이 된다. 아사쿠사 공원 근처의 연예인이 많은 아파트라고 해도 1시 전에는 정문을 닫는다.

"3층 방 창문에서 끈을 늘어뜨려놓거든." 란코는 분장실에서 무심코 그만 입 밖에 내고 말았다.

"그 끈을 그 사람의 발에 묶어놓거든. 밑에서 잡아당기

요사이 부쩍 늘어난 작은 판형의
시리즈 출판물은 인터넷과 핸드폰에
독자를 빼앗긴 현대 출판계의 구애
작전처럼 보인다. 시리즈 출판물이
매대에 한꺼번에 펼쳐진 모습은 독자를
서점으로 초대하고, 이전보다 접근이
용이해진 판형과 다양한 선택지는 더욱
많은 독자를 종이책의 세계로 인도하는
듯하다. '문지 스펙트럼'은 그중 하나로,
흥미로운 시각적 정체성을 보여준다.

 '문지 스펙트럼'의 표지 디자인은
다양한 서체를 입은 원어 제목과 흑백
이미지와의 관계가 호기심을 불러일으켜
보는 이로 하여금 다른 문화권의
문학과 사상에 빠져들어 보고 싶게
하는 매력이 있다. 디자이너는 텍스트의
세계를 물질의 세계로 구현하기 위해
타이포그래피, 색상, 이미지와 심볼이
결합하는 시각언어의 체계를 구축했고,
그 체계 안에서 매 작품을 해석하고
표현했다.

 한글 제목은 하나의 서체로 고정하고
원어 제목은 책마다 다른 서체를
사용했다. 한글 제목과 원어 제목을
동일한 크기로 중앙 정렬해 두 언어의
인상을 동시에 강렬히 드러냈다. 일본
문자의 명조체, 고딕체, 로마자의 다양한
세리프체, 산세리프체, 슬랩세리프체와
타이프라이터체, 아르누보 스타일의
서체 등에 이르기까지, 사용된 서체의
스펙트럼은 세계로부터 온 고전 텍스트의
정체성을 생동감 있게 전달한다.
시리즈를 펼쳐 놓았을 때 제목 서체가
서로 뚜렷이 구별되어 대비의 아름다움을
보여줄 수 있도록 다양한 형태 유형을
세심하게 선택했다.

 표지에 사용된 흑백 사진 이미지는
의미를 내포한 기호가 되어 보는 이를
사유의 세계로 인도한다. 일상의 사물,
인물, 자연의 이미지는 특이한 시점으로

Small-sized book series that have recently
increased seem like wooing its readership
snatched by the internet and smartphone.
Book series spread on a bookshelf all
together invite readers to a bookstore and
easy-to-access book sizes and various
options seem to guide more readers than
before to the world of paper books. "Munji
Spectrum" is one of them, exhibiting an
intriguing visual identity.

 The cover design for "Munji Spectrum"
stimulates curiosity with the relationship
between original title dressed with
diverse fonts and black-and-white image,
which attracts readers to be absorbed
into literature and ideas of other cultural
spheres. The designer has established
a system of visual language in which
typography, colors, images and symbols
are combined in order to realize the world
of text into that of substances and in that
system, each piece was interpreted and
expressed.

 For the Korean titles, a single font
is applied while the original ones are
all of different fonts in every volume.
The Korean title and original one are
arranged at the center in the same size
to make a strong impression for both
languages at the same time. The spectrum
of font used, from Mincho for Japanese
characters, Gothic font, diverse serif and
sans serif fonts for the Roman alphabet,
slab serif font and Typewriter font up
to art nouveau-style fonts, animatedly
delivers the identity of classic texts from
every corner of the globe. A variety of
form types were carefully selected so
that they could exhibit beauty of contrast
through distinction of the title fonts when
the whole series is spread out.

 The black-and-white photograph on
the cover serves as a connotative symbol,
which leads viewers to the world of
thinking. Everyday objects, figures and
nature images are captured from a unique
viewpoint, partially deleted or cut out in
a familiar context and thus they require
psychological interpretation beyond
typical meanings.

 There is one more formative element

모자

토마스 베른하르트
김현성 옮김

Die Mütze
Thomas Bernhard

문학과지성사

꿈의 노벨레

아르투어 슈니츨러
백종유 옮김

Traumnovelle
Arthur Schnitzler

문학과지성사

도둑맞은 편지

에드거 앨런 포
김진경 옮김

The Purloined Letter
Edgar Allan Poe

문학과지성사

새싹 뽑기,
어린 짐승 쏘기

오에 겐자부로
유숙자 옮김

芽むしり仔撃ち

大江健三郎

문학과지성사

디자인: 조슬기
출판: 문학과지성사
판형: 120mm × 188mm

Design: Cho Sulgi
Publishing: Moonji Publishing Co., Ltd.
Size: 120mm × 188mm

모데라토 칸타빌레

마르그리트 뒤라스
정희경 옮김

**Moderato Cantabile
Marguerite Duras**

문학과지성사

문지 스펙트럼

Munji Spectrum

'문지 스펙트럼' 시리즈는 1996년 황순원의 『별』을 시작으로 2011년까지 모두 101권의 책을 펴내며 시대와 영역을 가로지르는 다채로운 스펙트럼을 펼쳐 보였다. 이후 리뉴얼을 진행하며 현재에도 유의미하고 앞으로도 계속 읽힐 책들을 엄선해 마르그리트 뒤라스의 『모데라토 칸타빌레』, 토마스 베른하르트의 『모자』, 에드거 앨런 포의 『도둑맞은 편지』 등을 포함한 세계 고전을 소개하고 있다.

Starting with *Stars* by Hwang Sunwon in 1996, "Munji Spectrum" series published a total of 101 books until 2011, developing a colorful spectrum across times and genres. It has brought renewal since then and handpicked and introduced world classics to be ever read including *Moderato Cantabile* by Marguerite Duras, *Die Mütze* by Thomas Bernhard, The *Purloined Letter* by Edgar Allan Poe and the like.

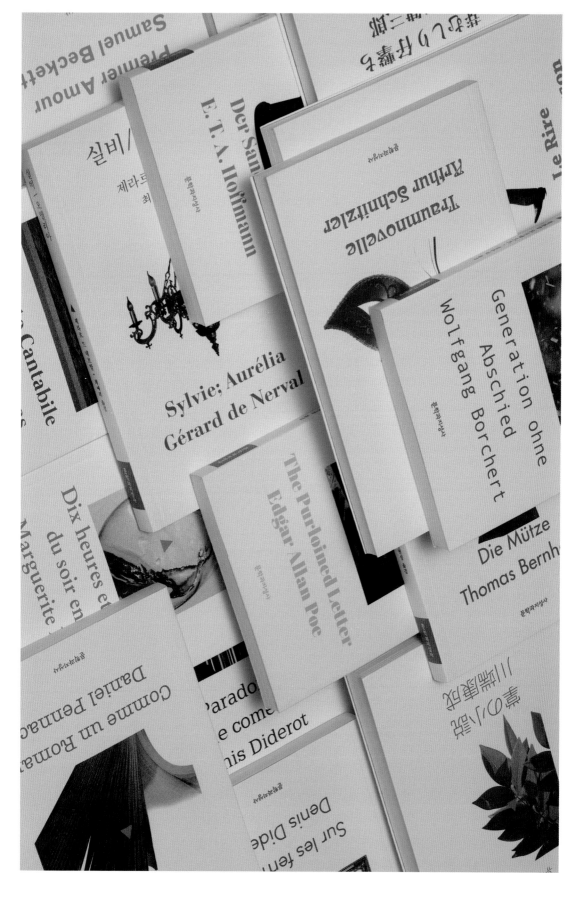

작가와 디자이너의 관계를 어떻게
설정할 것인가는 책 제작에 있어서
반드시 해결해야 하는 중요한 과제인데,
그 점에서 『기록으로 돌아보기』는 특히
돋보이는 책이다. 디자이너가 작가의
의도를 그대로 보여주면서 가볍게 뒤틀어
자칫 특별할 것 없는 평이한 편집 요소를
재치 있게 풀어냈다.

심심해 보일 정도로 차분한 본문
디자인은 한국어·일본어·영어의
배치에 있어 어떤 언어에도 우선순위를
두지 않기를 바랐다는 저자의 의도를
순환구조로 변주함으로써 읽는 재미를
더해 지루함을 덜어냈다.

표지 이미지는 워크숍 작품을
가져왔다. 참여자의 흔적이 파스텔톤
수채화처럼 번져나간 이미지가 그
자체로 아름다워서 독자를 직관적으로
끌어들이는 매력이 있다. 중간중간 삽입된
화보 지면에는 다나카 고키가 발간한 책
지면 일부를 촬영해 편집했다. 책이 놓인
책상의 나무 질감과 색감을 그대로 살리고
상하 여백의 변주로 리듬감을 만들어낸
것이 흥미롭다.

디자이너 전용완의 집요함이 책
전체에서 보이지만, 첫인상은 오히려
편안해 보이는 넉넉한 매력이 있다.
464쪽에 달하는 묵직한 책이지만
물을 잔뜩 머금은 듯한 질감의 종이,
자연을 닮은 색감, 넉넉한 자간의 본문,
여백의 변주, 제책 방식 등 표지부터
본문까지 책 전체를 일관되게 관통하는
여유로운 멋으로 무겁거나 둔탁하지
않고 자연스럽게 흘러간다. 독자를
압도하기보다 편안하게 들어올 수 있도록
공간을 만들어낸 점이 매력적이다.

Relationship building between author
and designer is an imperative task in book
making, which makes *Reflective Notes*
particularly remarkable. The designer
unfolds the author's intention as it is
while lightly distorting it, which presents
simple and plain editing elements in
a witty way.

The seemingly boring yet stable
design of the body text is a variation in
a circulative structure of the author's
intention that none of Korean, Japanese
or English would be prioritized in its
arrangement, which adds fun in reading
and diminishes boredom.

The cover image is of a workshop
piece. The image as if participant's trace
smudged like a pastel tone watercolor is
picturesque by itself, which intuitively
attracts readers. Illustrated pages between
leaves are edited versions of photographs
taken from Tanaka Koki's own books.
The charm lies in adopting wooden
texture of a desk as it is on which the
book is placed and producing a sense of
rhythm with variations in the upper and
lower margins

The designer Jeon Yongwan's
obstinacy is seen in the entire book but
the first impression is rather restful and
emollient. The book is quite big with
464 pages but its relaxing touch that
penetrates the work from the cover to
the body text including waterlogged-
felt paper, naturelike colors, expanded
spacing between letters, variations in
margin and book binding method gives
natural flow, not a blunt tone. Space
offered to readers for smoother access
rather than overwhelming them is the
beauty of this book.

Contents

코토의 방식이 참고가 될지도 모릅니다. 거칠게 말하면, 자코토를 경유해서 랑시에르는 알지 못하는 것을 가르칠 수 있다고 말하고 있습니다. 예를 들어, 교사와 학생이 서로의 언어를 이해하지 못하는 상황에서 학생이 교사의 언어를 배울 때, 서로의 언어로 읽을 수 있는 번역된 '책'과 같은 일종의 공유된 매체가 있으면(교과서가 아니라 소설 등), 학생은 그 언어를 배울 수 있습니다. 저는 이 가설에 기반한 실험에 매력을 느낍니다. 지식이나 권위를 가진 사람은 계속 가진 채로, 가지지 못한 사람은 가지지 못한 채로 두 개의 입장을 고정화하는 교육적 우둔화의 위계질서를 제거하려고 하니까요. 그렇게 함으로써 평등한 배움이 가능해질지도 모릅니다.

　자신이 알지 못하는 것에 대해 진행자를 통해 참가자와 함께 생각하는 것. 저는 워크숍을 함께 배우는 장으로 구성하려고 하고 있습니다. 예술의 실천이기 때문에 대안 학교도, 아카데미즘도 아닌, 말하자면 제3의 장소를 발견해낼 수 있을지도 모릅니다. 왜냐하면 예술은 결국 실제적인 것이 아니라 상징적인 것에 지나지 않으니까요. 하지만 어쩌면 상징적인 방법론의 제안이 어느 지점에서인가 미래와 연결될 것이라고 생각합니다.

Guided beyond Intention:
On the Thought of Hu Fang

0

For us—that is to say, artists—what does the notion of the "individual" signify, and how can we take it apart? How can we reconsider the position of the "author" in the context of artworks and art projects? To what extent do we execute things in accordance with our intentions—or deviate from those intentions and "fail"? When things don't proceed in accordance with an intention, should we even call it a failure? Rather, is this not a method of opening up the process in question to an infinite number of possibilities? These were some of the thoughts that went through my head as I listened to Hu Fang. Dialogue with Hu Fang always unfolds at a leisurely pace; it is akin to imagining what ingredients were used as one chews intently while savoring a dish. That's why a conversation with him always manages to turn my thinking on its head. At some point in the conversation, Hu's ideas, which you had been following step by step, take a completely different turn.

・

At some level, Hu Fang's talk at Tokyo University of the Arts was an attempt to reconfigure several things and events that he had himself encountered. I had already heard about what those things were. Vitamin Creative Space, which Hu co-directs, had started doing research into agriculture; how long did it take for that research to culminate in this art space called Mirrored Gardens? It seemed as if ages had passed since I visited Guangzhou, when the site was still an empty plot. Each time I met him, though, we were both en route

디자인: 전용완
출판: 아트선재센터, 비주쓰출판사
저자: 다나카 고키, 김해주
판형: 128mm×208mm
쪽수: 464
ISBN 9791188658244

Design: Jeon Yongwan
Publishing: Art Sonje Center,
Bijutsu Shuppan-Sha Co., LTD.
Author: Tanaka Koki, Kim Haeju
Size: 128mm×208mm
Pages: 464
ISBN 9791188658244

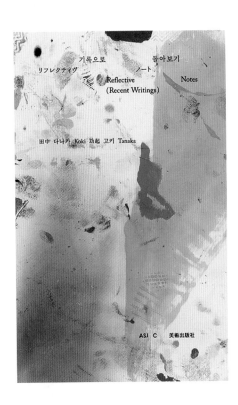

기록으로 돌아보기

Reflective Notes (Recent Writings)

다나카 고키의 국내 첫 개인전을 개최하며 그가 코로나19를 전후로 틈틈이 쓴 글을 묶었다. 그는 영상·사진·설치·참여 작업 등 다양한 매체를 통해 비일상적인 공동의 임무에 대처하는 사람들의 무의식적인 행동을 기록하며 작은 공동체 안에서의 역동성을 드러내 왔다. 『기록으로 돌아보기』는 한국어·일본어·영어로 구성되어 있으며 팬데믹 상황에서 작가로서의 작업 방향과 예술적 실천에 관한 고민이 포함되어 있다.

This book is of intermittent notes written by Tanaka Koki around COVID-19 situation upon hosting his first solo exhibition in Korea. Writing down people's unconscious behavior to deal with unusual, joint duties via diverse media such as video, photography, installation and participation work, he has revealed the dynamics in a small community. *Reflective Notes* is composed of Korean, Japanese and English version, covering his struggle over creative directivity and artistic practice as an artist under the current pandemic circumstances.

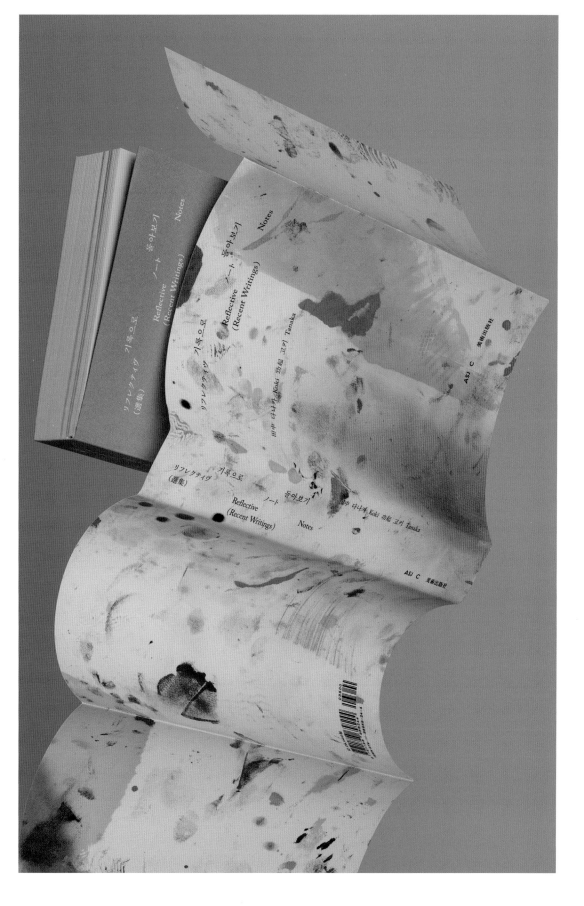

페이지를 비워 일정하게 호흡을 끊어
주면서 자연스럽게 넘어가도록 한 사진
배치, 오래된 글자를 재해석한 서체
사용 등, 디자이너의 의도가 내용과
어떤 충돌도 없이 편안하게 적용되었다.
혹여 사진가의 작업에 지나치게
의존한 디자인이 아닐까 하는 염려도
있었으나, 기획과 디자인이 먼저 수립된
후에 사진가가 섭외되었기에 오히려
디자이너의 역할 범위를 확장한 사례에
해당한다고 보았다. 이는 이번 공모에는
제출되지 않았지만 각기 다른 사진가가
작업한 『공예: 기능과 유희』『공예:
수납과 구조』와 함께 총 세 권이 함께
디자인된 시리즈라는 사실에서 확인된다.
역사적 맥락 대신 공예의 본질을
이야기하는 기획 의도에 온전히 집중한
견고한 디자인이다.

page slender volume.

Printing with maximum definition on soft, glossy paper, photo arrangement with a blank page between each artifact for a little but regular break naturally led to the next, use of a font derived from reinterpretation of old characters. All of these facilitate easy application of designer's intention without any conflict with the contents. Though there was a little concern about whether the design would be too much dependent on the photographer's work, it is rather seen as a case expanding the designer's role as the photographer later joined the team after planning and design was established. It is proven by the fact that this piece is one of three-volume design series along with *Craft: Function and Amusement* and *Craft: Storage and Structure* which were not submitted for this contest but worked with different photographers. It is of solid design to fully focus on relating the essence of craft, the very intention of the piece, instead of historical context.

공공주전자 · AGALMATOLITE KETTLE

HAT RAIN COVER

BRASS LIDDED BOWL

ORNAMENTAL KNIFE

RATTAN VEST, RATTAN WRISTLETS

FISH SKIN COVERED BOX

SHELL MEDICINE ROASTER

RED HAT

the Joseon period, this kind of crafts became more favored and developed. The Confucian ideology which considers a simple and frugal life as an ideal was fully reflected in the crafts. Among the various props loved in the traditional life as in food, clothing and shelter, let us talk about their various materials and textures.

Ju-lip, Red Hat: Paying attention to the subtle and mysterious texture knotted with horsehair

Recently, foreigners have become enthusiastic about Korean *gat*. This is due to the fact that K-zombie shows such as *Kingdom* have been widely consumed through Netflix. More precisely speaking, the *yangban*, men of the noble class of the Joseon period, were seen wearing a *gat* hat in the show. People around the world have noticed it, become immersed in its unique form and transparent texture, and formed a strong fandom. As such, it can be said that *gat* from the Joseon period is a craft that represents Korea and Koreans, in the past as well as the present.

Regardless of whether in the East and the West, hats are generally made of silk or felt (a fabric made of compressed animal fibers). However, in Joseon, silk or wool had to be imported from China. As a result, *gat* hats were made with domestically produced bamboo and horsehair instead of such imported materials. In this way, Joseon's *gat* came to be born as the hat with the most unique texture and original form in the world.

The appearance of wearing a black *gat* along with white clothes resembles a crane; not only symbolizes the image of the Joseon scholars, but also represents aesthetically appealing crafts made by Koreans. *Gat's daewu* (hat's main part) is made by weaving fine and thin horsehair, its *yangtae* (hat's brim) is made by weaving thinly split bamboo strips, then different materials are overlaid on them, and is completed into various types. Among the most famous is *Jinsa-lip*, which has fine and thin silk overlaid on the *daewu* and *yangtae* thread by thread. In addition, there is *eumyangsa-lip* in which the harmony between yin and yang is shown by overlaying bamboo strips on *daewu*, and fine threads of silk on *yangtae*; there is also a *Ju-lip*, which made it more people to use by overlaying the traditional silk fabric. These examples show that *gat* is indeed an original hat, made of a variety of materials, that is not found anywhere else in the world.

As previously mentioned, although most *gat* hats representing Joseon are *Heuk-lip* that are painted with black ink and finished with black lacquer, but in Onyang Folk Museum, there is a unique *Ju-lip*. Historically speaking, a *Ju-lip* was a hat worn by high-ranking government officials whose office were higher than level three or above in the Joseon government system, and had their official assignment of marching along a king's procession, or being sent abroad as envoys. The reason why this *gat* deserves our attention is, above all, the fact that it used red-dyed horsehair, not silk fabric, silk thread nor bamboo strips, over the entire *daewu* and *yangtae*. The surface texture of this *gat* is very unique, because it was made by weaving and tying horsehair one by one. Also, this texture feels quite different from the smoothness of silk threads, the coolness of bamboo strips, or the warmth of silk fabric when it is wrapped around. Furthermore, due to the elasticity inherent in horsehair and the knots woven one by one, this *Ju-lip* provides us with the kind of visual pleasure that is nowhere else to be seen.

The origin of *Ju-lip's* unique form can be found in the records of April 10, 1796 (the 20th year of King Jeongjo's reign). Here, it is written that *Ju-lip* was made with horsehair, different from other hats that were made with elephant hair, and that the crab roe-like color did not change much even when stained or rained on. From this account, it can be concluded that it was during the reign of King Jeongjo when *Ju-lip* began to be made using horsehair and dyed red that resembled the color of crab roe.

King Jeongjo founded his own royal guard called *Jangyongyeong* in 1785 to strengthen the

이 책의 첫인상은 일견 평범하다. 국배판 사이즈에 하드보드 양장, 매끄러운 용지에 컬러 사진이 꽉 차게 한 점씩 놓인 본문, 책 끝에 덧붙여진 사진 설명과 에세이까지, 일반적인 작품집이나 도록의 구성과 순서를 큰 어긋남 없이 따른다. 근데 볼수록 만만치 않다. 발행처가 온양민속박물관이니 실제 유물이긴 할 텐데, 사진 속 대상들은 푸른 배경에 마치 무중력 상태로 유영하는 듯 떠 있고 디테일이 엄청나게 확대되어 있다. 사진가의 작품집인지 유물 도록인지 스트레이트 사진인지 합성 사진인지 아리송하다.

『공예: 재료와 질감』은 기획자, 디자이너, 사진가의 작업이 조화롭게 완성한 독특한 결과물로, 제목에서도 짐작할 수 있듯이 특정 시대나 주제로 분류해 유물을 살펴보는 일반적인 방식 대신 공예가 갖는 근본적인 특질에 주목한다. 전통 공예품은 예술품과 달리 일상생활과 밀착한 실용성을 바탕으로 탄생한다. 그렇기 때문에 주위에서 쉽게 구할 수 있는 재료로 만들었다. 또한 실제로 만지고 걸치며 사용해야 하므로 질감은 유물을 이해하는 핵심 요소다. 이 책은 유리장 안에 놓인 상태로 볼 수밖에 없는 공예품을 가까이 체험하게 한다. 책은 열 가지 유물을 소개하고 있는데, 종류당 딱 넉 장 사진뿐이지만, 곱돌 주전자부터 말총 주립(朱笠), 한지 갈모와 행담, 등나무 토시와 대나무 도시락, 조개 숟가락, 상어 가죽 퇴침함, 은장도와 놋그릇까지, 자연에서 얻은 다양한 재료를 감각하기에는 충분하다. 만약 욕심을 부렸다면 지루해졌을 뿐만 아니라 팔십 쪽의 얇은 볼륨이 주는 세련됨이 깨져 버렸을 것이다.

부드러운 광택 용지에 선명도를 최대한 끌어낸 인쇄, 각 유물 사이에

This book seems plain at first glance. The full A4 book size with hardcover, glossy paper and full-page color photos in the body text, photo description and essay annexed at the end of the book. It is of quite standard composition and contents that general art books or catalogues would have. Nevertheless, the more pages you turn, the more potent it gets. These photos must be actual artifacts as the book is publication of Onyang Folk Museum. The objects in the photos, however, look floating weightless in the blue background and the details are enormously magnified. The book feels pretty vague like it is somewhere between a photographer's photo collection, artifacts catalogue, straight photo or composite one.

Craft: Material and Texture is distinctive output from harmonious completion of works by its publishing manager, designer and photographer. As you can infer from the title, this book notices fundamental characteristics of craft rather than adopting a general approach of looking into artifacts through historical or thematic categorizations. Traditional craftworks, unlike artworks, are born on the basis of practicality closely related to everyday life. That's why craftworks are made of handy materials around. It is the texture that serves as a key element to understand artifacts as people actually use, touch and put them on. This book enables in-person visual experience of craftworks which are usually stuck in a glass case. It introduces ten artifacts barely with four photos for each piece but they are ample enough to sense various materials from nature used in a wide range of items from Agalmatolite Kettle, Horsehair Red Hat (朱笠), Hanji (traditional Korean mulberry paper) Hat Rain Cover, Carry-On Chest and Rattan Wristlets to Bamboo Lunchbox, Shell Spoon, Sharkskin Covered Box, Ornamental Knife and Brassware. If the book had gotten any greedy, it would have been tedious and broken the sophistication from the 80-

디자인: 포뮬러
출판: 온양민속박물관
기획·총괄: 장인기
저자: 김경태(사진) / 장경희, 권태현(글)
판형: 212mm×293mm
쪽수: 80
ISBN 9791189570057

Design: Formula
Publishing: Onyang Folk Museum
Direction: Chang Inkee
Author: Kim Kyoungtae (photography) /
Jang Kyunghee, Kwon Taehyun (text)
Size: 212mm×293mm
Pages: 80
ISBN 9791189570057

MATERIAL

AND

TEXTURE

공예: 재료와 질감

Craft: Material and Texture

온양민속박물관의 '공예' 시리즈는 여러 사진가의 사진을 통해 유물을 소개하는 출판물로, 현재까지『공예: 수납과 구조』『공예: 기능과 유희』『공예: 재료와 질감』이 출간되었다. 그 중『공예: 재료와 질감』은 옛 물건의 재료와 질감에 주목한다. 곱돌주전자, 갈모, 등등거리, 등토시, 어피퇴침함, 옥바리, 은장도, 조개약볶이, 주립과 같이 다양한 유물이 지닌 고유한 특성과 질감을 김경태 작가의 사진으로 살펴본다.

'Craft' series at Onyang Folk Museum is to introduce artifacts through various photographers' pictures and has been published with three volumes of *Craft: Storage and Structure*, *Craft: Function and Amusement* and *Craft: Material and Texture* so far. The most recent piece *Craft: Material and Texture* literally focuses on materials and textures of old things. Pictures taken by photographer Kim Kyoungtae well demonstrate unique features and textures in a host of artifacts such as Agalmatolite Kettle, Hat Rain Cover, Rattan Vest, Rattan Wristlets, Fish Skin Covered Box, Brass Lidded Bowl, Ornamental Knife, Shell Medicine Roaster and Red Hat.

MATERIAL

AND

TEXTURE

재료와 질감

HY. KIM KYOUNGTAE

that many excellent designers declined the offer to serve as a judge. Ironically, designers engaged in the field are both applicants and potential judges, but that is why designers require a certain degree of self-sacrifice and dedication to raising this competition's institutional integrity and authority. Good judges make good awards. A good judge should ultimately be a good designer who is a good worker. They should have the ability to discover the potential value of a book design. Despite the dedicated work of the organizers and judges, more active discussion on what a beautiful book is remains something to be desired. It is necessary to find ways to attract a more dynamic discussion from the judges and encourage publishers and designers to submit many more beautiful books to future competitions. Of course, those who lead the debate should ultimately be book designers.

Jeong Jae-wan
On behalf of the judges for
the 2021 BBDK

Judges

Ju Ilwu, Seoul International Book Fair

Kim Hyunmee, SADI

An Jimi, Alma Books

Lee Sujeong, Youlhwadang Publishers

Jeong Jaewan, Yeungnam University

Jeong Minyoung, Artbooks

Imagine what a book would say and what it would look like if it were a human. Appearance and speech with dignity add to the beauty of a person. Although there are often cases where a person's appearance and speech do not match, the importance of the voice, gaze, facial expressions, and gestures, which contain the speech, cannot be neglected. However, it would not be desirable that the beauty of a book is evaluated only concerning what is seen to the eye and sensed by the hand, such as the design of its cover and pages, materials used, and printing and binding conditions. Nevertheless, since the evaluation and compliments on books have been so text-centered, only focused on what is contained in them, their appearance has received little attention. While many book awards in Korea have regretfully failed to recognize meaningful attempts in book design, the "Best Book Design from the Republic of Korea" contest is a very welcomed and significant one whose focus is set on book design.

The final screening was held in Jijihyang, Paju, for two days. The organizers prepared a meeting for closer communication and serious discussion among the judges. We had the opportunity to look through all the submitted books in the flesh and debate for a long time until late at night. Each of us shared our views on what a beautiful book is and repeated the process of presenting our selections that met our criteria and persuading each other. Of course, we did not always reach agreements, and the books that failed to gain recognition from every judge were unfortunately not included in the final selections. There were no uniform evaluation criteria. The entries had a wide variety of categories, which could be largely divided into text-based books and image-centered books (art publications). We evaluated the two groups by the same criteria without discrimination. There were children's picture books and textbooks in the entries. Still, in the case of the children's picture books, it was difficult to determine the designer's role regardless of the completeness of the stories and illustrations. On the other hand, most of the textbooks were evaluated as not meeting the criteria for beautiful books. Although these picture books and textbooks were few in numbers, they served a valuable role in establishing the status of the BBDK as a competition that encompasses a wide variety of book genres.

It was challenging to narrow our selections from 164 entries to only ten books. The harmony between the contents and forms of the books, the completeness of printing and binding, the post-processing that is neither excessive nor lacking, and the typography and image directing would be a wake-up call for the publishing community stuck in mannerism were some of the factors taken into account. A consensus among the judges selected ten books after long deliberation. But can we say that these are the most beautiful books published last year? No. To be precise, they are the most beautiful books out of the submitted books. Since the selection was based on our evaluation, all is due to the lack of understanding of any aesthetic merit we left undiscovered in eliminated books.

Of the ten "Best Book Design from the Republic of Korea," we did not single out the grand prize winner. We could not find a book that deserved the grand prize, but we found it difficult to determine the rankings as each book had its aesthetic value. It is, therefore, safe to say that all ten selected works are the grand prize winners. On the one hand, we did not see the meaning of naming a grand prize winner since there was no prize money to be attained in the competition. There is always a limit in celebrating and encouraging merely with words of praise. Offering prize money can be an option to consider to boost the authority of the award and promote its development. In this respect, setting up a fund for prize money is one of the foremost tasks to be fulfilled.

At the pre-meeting, we agreed not to open the entrance to books in which any of the judges were involved for fair screening. It is perhaps for this reason

2021 한국에서 가장 아름다운 책

**Best Book Design
from Republic of Korea 2021**

가장 아름다운 책

Best Book Design

책

가장

아름다운

2021
2020